傅谨 著

国家社科基金中华学术外译项目

中国戏剧史(第2版)

A History of Chinese Theater

北京大学出版社
PEKING UNIVERSITY PRESS

图书在版编目（CIP）数据

中国戏剧史 / 傅谨著. —2版. —北京：北京大学出版社，2022.8
（博雅大学堂. 艺术）
ISBN 978-7-301-33187-3

Ⅰ. ①中… Ⅱ. ①傅… Ⅲ. ①中国戏剧—戏剧史 Ⅳ. ①J809.2

中国版本图书馆CIP数据核字（2022）第132470号

书　　名	中国戏剧史（第2版）
	ZHONGGUO XIJUSHI (DE-ER BAN)
著作责任者	傅　谨　著
责 任 编 辑	谭　艳
标 准 书 号	ISBN 978-7-301-33187-3
出 版 发 行	北京大学出版社
地　　址	北京市海淀区成府路205号　100871
网　　址	http://www.pup.cn　新浪微博:@北京大学出版社
电 子 信 箱	pkuwsz@126.com
电　　话	邮购部 010-62752015　发行部 010-62750672　编辑部 010-62707742
印 刷 者	大厂回族自治县彩虹印刷有限公司
经 销 者	新华书店
	720毫米×1020毫米　16开本　19.75印张　256千字
	2014年9月第1版
	2022年8月第2版　2022年8月第1次印刷
定　　价	65.00元

未经许可，不得以任何方式复制或抄袭本书之部分或全部内容。
版权所有，侵权必究
举报电话: 010-62752024　电子信箱: fd@pup.pku.edu.cn
图书如有印装质量问题，请与出版部联系，电话: 010-62756370

目 录

引 言 /1

第一章 序幕：中国的戏剧源流 /5

一 祭祀与优伶 /5

二 市民娱乐的发育 /11

三 戏弄、院本与宋金杂剧 /16

四 变文、唱赚与诸宫调 /19

第二章 奇峰突起：宋戏文和元杂剧 /27

一 南曲戏文 /27

二 元杂剧的兴盛 /39

三 关汉卿的光辉 /44

四 元杂剧的艺术成就 /52

五 南戏与文人的改造 /60

第三章 精致典雅：明清传奇与昆曲时代 /73

一 明初四大声腔 /73

二 汤显祖的《牡丹亭》 /80

三 众多的传奇杰作 /85

四 伟大的李玉和奇幻的李渔 /92

五 《长生殿》和《桃花扇》 /104

六 折子戏和表演艺术的精进 /111

第四章 百花争艳：缤纷多彩的地方戏 /127

一 弋腔和秦腔的流传 /127

二 京剧的诞生和成熟 /141

三 川剧、粤剧和梆子 /151

四 "小戏"成长为"大戏" /161

五 话剧进入中国 /171

第五章 波澜起伏：戏剧市场的发育 /181

一 新舞台与城市剧场 /181

二 京剧流派纷呈 /193

三 梅兰芳走向世界 /203

四 戏剧市场的畸形鼎盛 /211

五 大后方的戏剧 /224

六 对传统戏剧的改进 /230

七 现实题材与"样板戏" /241

第六章 峰回路转：面向未来的中国戏剧 /249

一 传统戏剧的回归 /249

二 危机与振兴 /258

三 新观念与新探索 /269

四 小剧场戏剧的发展 /279

五 戏剧本体的再发现 /287

六 古典美学的重建 /303

后 记 /310

教学课件申请

引言

艺术是人类普遍性的精神创造，但不同文明所孕育的艺术并不相同，戏剧也是如此。对艺术史的考察与学习不仅是可以丰富知识，而且有助于健康的人格养成。

从知识学的角度看，中国戏剧史有自己独特的艺术形态和发展脉络，认识、把握并理解中国戏剧特有的艺术面貌和发展历史，既是为了深入了解民族文化传统，也是为了全面认识人类文明。中国戏剧是中华文明的重要组成部分，且是丰富多彩的人类文明中最卓越的组成部分，只有充分认识和了解中国戏剧的历史与成就，才有可能在感性与理性两个维度领悟中华文明的灿烂多姿及其对人类文明的巨大贡献。从人格养成的角度看，戏剧史的研习不仅要求我们掌握史的知识，更要通过对优秀作品的欣赏（就戏剧而言，尤其包括对演剧的欣赏）获得独特的审美体验，从而充实我们的人生阅历，提升我们的人格修养。中国戏剧经历的漫长历史，深深浸润于古老的中华文明，那些千古流传的伟大经典作品是中国社会各阶层共享的情感创造和伦理道德取向的深厚积淀，欣赏中国戏剧经典的深刻体验，更有助于自然地形成真正意义上的文化认同，重建文化自信。

中国戏剧历史悠久，经历了漫长的发展过程，形态各异的戏剧活动分布在广袤的区域，并且在12世纪左右出现了具有鲜明的民族风格、成熟而独特的戏剧形态，一直持续发展到今天，形成底蕴丰厚、内涵充实的传统。

20世纪以来，学者们多称中国特有的传统戏剧形态为"戏曲"，

渐成习惯。[1]它是融歌唱、表演为一体的舞台形式。演员在表演中大量运用虚拟性的程式化手段,歌唱时按其所扮演人物的身份、性格、年龄等特征的规定性,运用特定的声韵技巧,剧本的唱词以特殊的音乐格律为规范,戏剧人物的道白遵从诗的韵律,在武戏里还用成套的格斗表现双人或多人间的武打甚至大规模的战争。唱、念、做、打是中国传统戏剧四类基本的表演手段,这些表演基于虚拟的原则,无不在写实的基础上加以变形和提炼,使舞台上演员的一举一动、一颦一笑极尽美妙,手势、眼神和身段都包含丰富的意义,既有很强的叙述性,也能够传神地体现人物内心的喜怒哀乐;而大量运用音乐性的唱腔与念白,强化了戏曲的抒情功能,使得戏曲在处理与表现人物处于复杂情境中的婉转细腻的心理时,具有特殊的优势;在戏剧的整体结构中,主要人物的戏剧表现多通过安排大量的唱腔完成,尤其是在核心场次,会有大段的节奏与情绪变化起伏的唱腔,给观众留下深刻的印象。优秀的戏曲演员还往往因其有极强的歌唱能力和特殊的声音表达方式而受观众欢迎,而且因其声乐表达和舞台表演自成一格,被称为特定的戏剧流派。

戏曲是中国戏剧最具独特性与代表性的艺术形式,从12世纪初叶至今,在大约900年的漫长时间里,始终保持了最基本的美学形态,因此,在世界上现存的传播范围较广的戏剧类型里,中国的戏剧可能是历史最为悠久的一种。相较于古希腊戏剧和古印度的梵剧,戏曲的诞生固然较迟,但是以其在今天的流传而言,中国戏剧的生命力更显旺盛。

世界上所有的戏剧表演都以"假定性"为基本的美学原则,中国戏剧也不例外。但是不同民族的戏剧,在假定性的运用以及程度上有所不同。中国传统戏剧的舞台是高度虚拟化的,除了简单的一桌两椅

[1] 用"戏曲"指称中国戏剧,最初见于刘埙(1240—1319)《水云村稿·词人吴用章传》。明代有名为《戏曲大全》的剧曲与杂曲集子;清初宫廷档案里,在皇帝训喻之类较口语化的场合,也经常使用该词。但它被普遍接受为中国传统戏剧的正式称谓,当在王国维《宋元戏曲史》1912年出版并产生广泛影响之后。

和少数必需的道具外,戏剧故事的空间与场景通过演员的虚拟性表演和唱词、念白向观众交待,具有很强的灵活性,可以自由流动与变化。戏剧人物的装扮有一定之规,尤其是明中叶以后,历史人物的服装均在明代服饰的基础上加以改造和美化,形成通例,用在几乎所有时代的戏剧人物身上。戏剧人物的化妆,色彩浓烈,尤其是部分男性戏剧人物有固定的脸谱,造型夸张而独特。19世纪中叶欧洲盛行的不使用歌唱手段的"话剧"进入中国,始出现于上海。19世纪末至20世纪初,部分戏剧爱好者受到西方话剧的影响,在中国戏剧中引进了话剧的表演形态。话剧的影响不止于此。它更具现代形态的表演理论,刺激和促进了对传统戏剧的研究;同时,促使中国戏曲舞台上开始运用具象的实景,服装与化妆更接近于剧中表现的历史和现实。

但戏曲仍是中国戏剧的主体,在中国广阔的区域内,因地而异,形成了地方化的多样性表达方式。戏曲虽都以唱、念、做、打为基本的表现手法,但是各地出现了不同的戏曲音乐风格,中国戏曲遂因此区分为不同的剧种。这些戏曲音乐风格在基本旋律、调性和伴奏乐器等方面存在差异,而这些差异又和地方语言的不同声调有关。在幅员辽阔、地势复杂的中国,各地民众使用的语言差异极大,而戏剧人物的叙事与抒情只能使用当地的方言才能为观众所理解,因此方言的声韵就会不同程度地影响音乐的旋律走向。中国历史上曾经有过三百多个剧种,至今仍有二百个左右的剧种流传在各地,体现了中国戏剧极其丰富与多元的风范。

在整个20世纪,中国出现了戏曲多剧种与话剧并存的现象,各剧种的历史地位、艺术成就与传播范围的差异,决定了它们各自不同的文化影响。所有这些剧种都植根于中国人的历史、文化与生活,在民族的精神世界建构中留有深刻的印记,并且仍然是中国文化重要的、有机的组成部分。

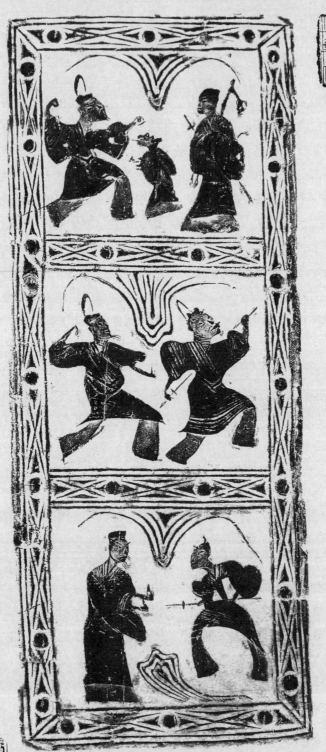

第一章 序幕：中国的戏剧源流

一 祭祀与优伶

中国戏剧的起源，仅从有文献记载的历史看，至少可以追溯到2500年前。更早期的雏形的戏剧活动，如同世界上其他民族一样，更源远流长。

2500年前尚未有文字记载的中国历史，不可避免地夹杂着许多神话和传说，先秦的《左传》、汉代司马迁著的《史记》等，有关早期中国历史的叙述都有许多无法确证的内容。这些传说拥有和世界上其他民族史前时代的神话传说相同或相似的形态。所有已知的人类种群和民族，在文明起源阶段，巫觋都在部落、种族中掌握着相当大的权力。巫觋既是一个部落与种族的历史和信仰融为一体的知识拥有者和传授者，同时也是部落与种族的精神导师。巫觋主导着部落与种族的祭祀仪式，并且因他们熟悉并掌控祭祀仪式的形式与内涵，引领着民众的精神生活取向与价值体系的建构。传说中的中国远古时代，同样如此。

在大一统的秦朝建立之前，中国由各地部落首领们所拥戴的帝君分封天下，形成多个名称各异的诸侯国，实施对广大地区的实际统治。各部落的大小强弱不一，他们的疆域也不时变动，相互间的战争时有

← 汉画像砖中的戏乐。选自郭大刀：《阅汉堂藏两汉画像砖》，私人收藏。

发生。如同世界上大多数已知的部落、民族与国家一样，中国各地的部落与诸侯国，除了从事农耕、渔猎或游牧等生产性活动和战争之外，各种各样的祭祀活动也是其群体生活的一个重要组成部分。在这类群体性的祭祀活动中，产生了最初的萌芽状态的戏剧。因此，与广泛分布于世界各地的各大小文化圈一样，雏形的中国戏剧的出现，几乎与文明同步。尽管成熟的戏剧要远迟于文明的起源，比如在中国，成熟的戏剧的出现，要晚至两宋年间，但我们还是必须首先追溯中国戏剧的起源。

中国古代早期的戏剧活动，异常丰富多彩。最早有关中国早期萌芽状态的戏剧活动的文献记录告诉我们，这些可以看成雏形戏剧的活动，都表现为歌舞并呈的方式，"昔葛天氏之乐，三人操牛尾，投足以歌八阕"（《吕氏春秋·古乐》），"击石拊石，百兽率舞"（《尚书·虞书》），人们打扮成各种动物的模样，在有节奏的打击乐的伴奏下，用特定的步伐和舞蹈的形式表演，其声音虽源于天地之籁，表演却往往有特定的内容和一定的情节。中国最早的诗歌总集《诗经》，从产生之日起就是诗、乐、舞三位一体的，尤其是其中搜求于各地的民间歌谣，都是用载歌载舞的方式表演的。优美而浪漫的《蒹葭》一诗"蒹葭苍苍，白露为霜。所谓伊人，在水一方"，描绘了一幅意境悠远的画面：在静谧的河洲里一片苍青的芦苇，秋水清凉，晨曦微露，河的对岸就是日思夜想的人，虽近实远。恍惚迷离的心神，思之可及却无法相会的伤感，对可望而不可即的伊人的思念，情感真挚。但是创造它的那些平民是不了解文字的，这是唱的，是舞的，而唱与舞相间，就是表演。《诗经》中所有的篇章都是可表演的，既是表演，又有具体的故事与情感内容，也就与戏剧有了关联。

第一章
序幕：中国的戏剧源流

战国时期（前403—前221），南方的楚国的祭祀仪式，更给我们提供了有关早期戏剧活动的足够多的想象。战国时期楚国著名诗人屈原（前340—前278）留有许多与此相关的诗歌，尤其是其中的《九歌》和《九章》，从内容上看，与其说是他为表达个人思绪而创作的抒情诗，还不如看成当时楚国大型祭祀活动的脚本。

王逸在《楚辞章句·九歌序》中说："昔楚国南郢之邑，沅、湘之间，其俗信鬼而好祠。其祠，必作歌乐鼓舞以乐诸神。"

《九歌》里的《国殇》，最能够体现出这种祭祀仪式里包含的戏剧化成分：

> 操吴戈兮被犀甲，车错毂兮短兵接。
> 旌蔽日兮敌若云，矢交坠兮士争先。
> 凌余阵兮躐余行，左骖殪兮右刃伤。
> 霾两轮兮絷四马，援玉枹兮击鸣鼓。
> 天时坠兮威灵怒，严杀尽兮弃原野。
> 出不入兮往不反，平原忽兮路超远。
> 带长剑兮挟秦弓，首身离兮心不惩。
> 诚既勇兮又以武，终刚强兮不可凌。
> 身既死兮神以灵，子魂魄兮为鬼雄。

《国殇》或是为祭奠战争中为国家牺牲的亡魂举行的悼念仪式，为了让亡魂在未可知的彼岸世界安息，也为了颂扬这些英雄们的业绩，人们聚集在一起按照某种程序举行相对固定的仪式，在祭坛上以歌舞取悦那些已经逝去、转化为鬼神的国之英雄。这类祭祀活动并非单纯为了

完成一个仪式化的过程，还可以有很丰富的具象的内容，如同原始部落里的狩猎舞通常是模拟性地重复狩猎的过程，在这场祭祀战争亡灵的仪式中，除了有歌者叙述战争的残酷进程，想必还有舞者，他们分成不同的队列，模拟性地表演两军对垒，展现规模宏大的战争场景以及为国捐躯的英雄壮举。在遮天蔽日的旌旗与尘土飞扬的歌队里，人们通过模仿性地重复亡灵们的战争行为，分享他们的勇气，承继他们的精神，借以实现一个民族的群体文化认同。《国殇》从一个侧面为我们描述了先秦时代诸侯国之间血腥残酷的交战状况，以饱满的热情讴歌了那些带剑挟弓、出生入死的将军与兵士，足以唤起悼念仪式中参与者的激情，那些加入祭奠的队伍后获得了神奇的力量的人们，会坚信他们已被英雄的神灵附体。《九歌》中的其他篇章，也有相似的功能。

屈原的《九歌》和《九章》，以及中国南方地区流传的大量的楚国歌谣，代表了早期楚地经常举行的大规模祭祀仪式的基本格局。通过这些诗篇，我们仿佛看到在国家因各种诉求举行的祭祀仪式中，人们载歌载舞，演唱这些诗句，而这些诗句是有故事内容的，因此，这类歌舞也不是单纯地唱歌和抽象地舞蹈。他们的歌舞包含了戏剧性的动作，这些歌舞化的仪式就是后代戏剧的雏形——虽然还不是经典意义上的戏剧，却已经拥有戏剧所需的诸多元素。

早期人类文明的发展过程就是信仰与理性博弈的过程，而在中华文明圈里，理性明显占据了上风，甚至有学者认为，巫觋的地位在夏朝就已经急速下降，而原来作为国家或民族精神领袖的巫觋，逐渐演化成宫廷里供帝王娱乐的弄臣。不过，巫觋在祭祀性仪礼中的存在并没有因此消失，民间仍然保持着大量各种形态的祭祀。这类名称各异的前戏剧活动，甚至一直延续到今天。直到现在，我们还可以在江西、

第一章
序幕：中国的戏剧源流

贵州等地看到被称为"傩戏"或"地戏"、将鬼神祭祀与戏剧融为一体的仪式，其中就多少包含了相当多远古时代的宗教祭祀仪式的遗存。诚然，国家在每年春夏秋冬各季和各节令大典，以及战争之类重大事件时，还是会按例举行严肃的祭祀仪礼，但是这些仪礼的效用与功能早就已经发生了巨大变化。宋代著名文人苏轼说："八蜡，三代之戏礼也。岁终聚戏，此人情之所不免也。因附以礼仪，亦曰不徒戏而已也。"（《东坡志林》卷三）他认为早在夏商周三代，各种祭祀性的活动就已经包含了非常明显的游戏或戏剧因素，而祭祀神灵或祖先这一原初的动机反而渐渐演变为一种依附性的功能。在这些祭祀仪式中，人们游戏或开展戏剧活动的动机以及情感的需求，在每年终了时各地普遍举办的祭礼活动中的重要性逐渐上升，最终成为其核心；而根据汉代刘向的《列女传》的叙述，早在三代之初，各种宫廷礼仪实际上早就已经处于废弃边缘。《列女传》指出宫廷里的俳优兴起于中国第一个王朝——夏代的末世，夏亡之前，夏桀已经开始丢弃各种宫内祭祀的礼仪，而专门搜求与培养一批有表演才能的倡优侏儒狎徒，使之从事各种各样稀奇古怪的表演。后世的历史学家们认为这是夏朝灭亡的主要原因，但如果从表演艺术、从戏剧艺术的发展来看，这或许恰恰就是娱乐性的戏剧活动最初的源头。

礼乐的出现，为宗教性的祭祀活动发展成艺人的戏剧，提供了另一种可能性。《汉书》里的"夫乐者，圣人所以感天地，通神明，安万民"与《礼记》里所说的"夫礼乐之行乎阴阳，通乎鬼神"，其意都是说，根据一定规范的礼仪表演的乐舞，是巫觋用以与神灵相交接的特殊途径，是指向天人合一的通道，把人间世界与冥冥中不可捉摸的神灵世界联系在一起，让人的精神世界有了切实可依赖的对象。这就是

最初的表演艺术、最初的戏剧艺术。它们都与丰富而各异的祭祀仪式密切相关。所有祭祀活动都因其神秘的内涵而具有特殊的严肃性，并试图实现众人在肃穆的环境中的情感分享与共鸣，而这恰恰就是艺术最核心的功能。无论是祭祀还是礼乐，在其发展过程中，它的内涵终究会逐渐溢出信仰之附庸的领域，它自身的娱乐效应很容易就逐渐凸显出来，戏剧正是这样逐渐从祭祀与仪礼中脱颖而出，或者成为独立的娱乐活动，或者成为独特的情感表达方式。

在春秋战国时期，宫廷内普遍专门配备了一批与祭祀无关，只为满足帝王的娱乐需求的倡优或曰俳优。优伶本是为宫廷乐舞表演而招募、训练和培养，但是当他们成为宫内职业化的表演人员时，职能就不会只限于在特定的节令参与祭祀活动。一般认为，"倡"司职乐工，"优"专长于表演，而"俳"是专事滑稽调笑的优人。《左传》《国语》《战国策》等古代历史著作中都记载有倡优的事迹，中国古代最著名的史书——汉代司马迁著的《史记》，特设《滑稽列传》，记述了前代多位倡优的事迹，其中包括晋国的优施、齐国的淳于髡、楚国的优孟、秦国的优旃等。优施、淳于髡和优旃之所以有资格让司马迁为他们立传，是由于他们在帝王行为不端时敢于用滑稽的语言和表演相劝谏。优孟的故事是，当他知道楚国已逝的旧日重臣孙叔敖的后代贫困无以度日时，就假扮成孙叔敖的模样，连楚王都难辨真假，终于说动了楚王厚待功臣的子孙。"优孟衣冠"的故事为后人广泛流传，"优孟"也成为具有社会责任感、通过自己的艺术表演劝谏帝王的戏剧艺人的代名词。在这里，装扮以及表演，因其有了超越娱乐本身的功能与价值，成为历史的重要组成部分。

然而，无论先秦时代那些倡优们劝谏帝王的故事有多么感人，在

第一章
序幕：中国的戏剧源流

宫廷里实际存在的大量的倡优，依然只是弄臣——而那些可以载入史籍的优人之所以可以实现他们劝谏帝王的功能而不至于遭遇不测，最主要的原因，也正由于他们只是朝中的弄臣。他们的职责所在，就是用滑稽戏谑的表演取悦帝王，这就是后世戏剧的滥觞。

在中华民族较成熟的文明形态中，各类原始时代的祭祀仪式在民间继续流传，同时经过整理加工和精致化的处理，转化为与宫廷礼乐相结合的仪式化表演。因此，中国早期戏剧基本沿着两条脉络发展，不仅宫廷与民间的戏剧活动呈现为两种不同的表现形式，即使在宫廷内部，仪式化的表演与娱乐性的表演也同时存在。于是我们可以知道，在中国的先秦时代，已经拥有两类与戏剧相关的活动：一类是和祭祀相关且渐渐从祭祀仪式中独立出来的、有一定情节性的乐舞表演；还有一类则是滑稽笑谑的表演，它们更具娱乐性，更诉诸人们的感官，满足人们的享乐需求。这些都是萌芽状态的戏剧，在以后的年代里，它们还会继续发展。

二 市民娱乐的发育

汉代（前202—220）是中国社会发展较迅速的时期，各种宫廷与民间的雏形戏剧活动进入一个新阶段。春祈秋报，春秋两季的祭祀性歌舞活动是从宫廷到民间都必不可少的仪式，皇家庆典以及年节礼仪，已经有了高度制度化的乐舞表演。更重要的是民间市集娱乐业逐渐出现并渐趋发达，各城镇与乡村地区陆续有了明显基于满足欣赏者娱乐需求的表演，也因此出现以表演谋生的职业化民间艺人。汉代是"百

戏杂陈"的时代，因为建立了全国大一统的政权，宫廷有可能举办一些更大规模的娱乐活动，并且可向社会开放。宫廷在上林苑平乐观等场所举办面向都城里普通公众的大型娱乐演出，在一定程度上刺激了民间的娱乐演出，娱乐性的表演活动渐渐从宫廷泛化到全社会。尤其重要的是在这一时期，国家统一，南方与北方的文化娱乐活动的交融更为充分，特别是汉武帝刘彻实施与西域交通的政策，西方各国与东方中国的贸易交流日渐频繁，西域一带大量的歌舞杂技流传到中土。一时间，汉代的政治中心长安一带汇聚起多种文化娱乐与表演形式，几乎成为世界性的娱乐之都。

纵观整个汉代，民间的表演形式和节目非常丰富，其中，那些不同程度地具有戏剧性因素的表演和节目，成为中国戏剧发展成熟之路上的重要环节。

汉代百戏盛行，其中包括各种乐舞、俳优、杂技（含魔术，或称幻术）等等，形态多样，通称为伎艺。后代经常出现于各种傩戏中的杂技表演，有许多都可以从汉代的百戏中找到源头。而这个时代被称为百戏的各种伎艺表演，无论是歌舞还是杂技，都与戏剧关系密切。其中最值得关注的，是伎艺中的角抵。

角抵早在秦代就已经出现，发展到汉代，已经成为民间较为普遍的娱乐性表演。以格斗为表演取悦观众的现象，广泛分布于世界各地，古罗马留存至今的巨型斗兽场，就是人与兽相搏击，供观众欣赏取乐的场所，而人与人的搏击、动物与动物的搏击（如斗鸡）等等，也很常见。角抵是一种特殊的娱乐活动，其中并不排除表演的成分，所以时人又将角抵称为角抵戏，究其原委，是因为它既是竞技，同时又是取悦观众的表演。角抵戏虽然是以两个人互相格斗为主要内容

第一章
序幕：中国的戏剧源流

的表演，但是它并非如拳击、摔跤之类纯以强弱分胜负的二人角力竞技。为了加强观赏性和娱乐性，角抵戏中不同程度地加入了表演的成分，以吸引看客的注意力。汉代丰富的娱乐表演中除了角抵戏，还有更多类似的具有竞技性成分的演出。

东汉文学家张衡撰有著名的《西京赋》，用夸饰的言辞叙述了帝王驾幸上林苑平乐观时看到的各类表演。汉赋虽非纪实，但其所述表演内容多可考辨。其中提及的《东海黄公》，就是在汉代流行的角抵戏。《东海黄公》是较具代表性的有历史记录的汉代民间表演，我们可以从中清晰地看到汉代的角抵戏里的戏剧因素，它说明了角抵如何向戏剧转化，成为角抵戏，也说明了角抵戏和单纯的角斗的区别。诚然，古代文献的记录有时模糊不清，《西京赋》中所记的《东海黄公》的内容只有简单的几句："东海黄公，赤刀粤祝。冀厌白虎，卒不能救。挟邪作蛊，于是不售。"类似的故事既可以从《西京杂记》之类的笔记小说中看到，也是留存至今的汉代画像石、画像砖喜爱表现的内容，说明这是当时非常流行的角抵演出节目之一。综合各类资料可知有关东海黄公的故事背景——黄公是东海的方士，学有法术，声称能行云吐雾以降服毒蛇猛虎。表演中出现的黄公已经年老力衰，再遇上白虎，他要施行法术降虎，却不再灵验，结果被白虎所害。如同《西京赋》描写的其他伎艺表演一样，作者叙述《东海黄公》时并不是要为读者叙述这个故事，而是在描述这次表演。

《东海黄公》在中国戏剧史上的重要性，在于它不是单纯的搏击。因为黄公不是与一只真的白虎相斗，而是一位扮成黄公的演员与另一位扮为白虎的演员一起表演一段黄公搏虎的故事。更重要的是，整段表演的走向早有安排，故事里黄公和白虎这两个角色的造型、冲突的

情境，尤其是胜负的结果，全部都是预先设计好的，在这一过程中还必须有黄公举刀祝祷作法、人虎相搏等情节。所以，《东海黄公》的主体固然仍是搏击的技艺，但是已经有了两位艺人分别扮成黄公和白虎，用角抵的技艺去表现一段故事的戏剧性成分。在这里，有初具雏形的脚色[1]制、有简单且确定的情节和预设的结局，有装扮与表演，戏剧的基本元素已经具备。身为方士的黄公施法不灵反为白虎所降的情节，具有反讽戏谑的意味，更增强了表演的趣味性。而另一个值得注意的方面是，以《东海黄公》为代表的角抵戏的出现并且在上林苑这类开放性的场所表演，说明中国戏剧已经开始了它的市民化进程，不再只限于在宫廷或国族的典礼中呈现为仪式的一部分。它的题材与形式，也非常适宜于为民众提供娱乐。它就是面向包括普通民众在内的多层次观众的、以娱乐为目的的表演，在这里，戏剧化的表演已经完全从祭祀中分离出来，成为一种独立的人类活动。

包括角抵之类的各种伎乐，是汉代从宫廷到民间都非常盛行的娱乐形式，当然它们并不是汉代艺术表演的全部，同样重要与流行的是从先秦时代就已经高度成熟的各类乐舞表演。汉代也是一个欧洲与中亚、南亚地区的音乐舞蹈大量传入中土的时代，它们后来在宫廷歌舞演出中，甚至与先秦时代就已经确定在朝廷典礼中演奏的传统"雅乐"并存，被通称为"燕乐"，足以占据宫廷乐舞的半壁江山。至于宫廷演出时以多种歌舞汇聚在一起、名为"总会仙倡"的大型节目，以及民间更为常见的以歌舞为主体的表演，其形式更是多种多样，"每以正月

[1] "脚色"与"角色"不同，近代以来两词经常通用，甚至完全取消了"脚色"一词，实缘于对中国戏剧表演中极其重要的"脚色制"不够了解所致。"角色"是戏剧人物，"脚色"是演员的分类，通常情况下，每个演员因其身体特征及表演特长所限，只偏重于扮演某一类戏剧人物，不同民族的戏剧概莫能外。中国戏剧的脚色分派制度，要到宋代才成熟完备，在这里我们只看到它的雏形。

第一章
序幕：中国的戏剧源流

望夜，充街塞陌，鸣鼓聒天，燎炬照地。人戴兽面，男为女服，倡优杂伎，诡状异形……"(《北史·柳彧传》)这些从城市逐渐波及乡间的演艺活动，吸引了大量民众，春节与秋收时，民间汇集财物以邀请民间优人或傀儡演出戏乐，"筑棚于居民丛萃之地，四通八达之郊，以广会观者。至市廛近地，四门之外，亦争为之"(陈淳《上傅寺丞论淫戏》)。

魏晋南北朝时期，百戏继续风行，尤其是乐舞的发展更令人瞩目。初见于北齐、盛于隋唐的民间歌舞表演《踏谣娘》，是这个时代非常典型的表演。《踏谣娘》或称《踏摇娘》，是一段述说家庭恩怨的表演，主要内容是说一位经常在家受醉酒丈夫欺凌的女性，一遍遍地向路人诉说她的遭遇，接着她的丈夫出现，当着众人的面又一次殴打她，看着悲痛的妻子不仅无动于衷，甚至还以妻子的痛哭取乐。这是一男一女两位演员的表演，美貌的女性角色和丑陋的男性角色相映衬，两者的身份、装扮和表演风格都是相对固定的，这就是中国戏剧脚色制的先声[1]，它在后世的延脉，就是"二人转"之类一旦一丑组成的"二小戏"。《踏谣娘》另一个值得注意的特点是，旦脚[2]在表演中歌白兼具，且歌且舞。她是通过歌舞中夹杂着道白的方式诉其冤苦的，有特定的故事背景与人物境遇，通过歌舞和道白表达特定的情感内容。而这里的所谓"踏"，则是"踏歌"的略称，它或指有固定程式的舞蹈，但必定会配以相对简单的音乐，通过旋律的多次重复叙述故事，每重复一轮，称为一"遍"，或一"叠"。多次重复往还的音乐与舞蹈，在流传

[1] "脚色"是中国戏剧形态非常重要的特点，戏曲的脚色制按生、旦、净、末等行当，让每个表演者相对固定地分别扮演某一类戏剧人物，这是提高表演艺术水平的重要途径。
[2] 此处按其本意，应为"旦脚"，近代以来多写作"旦角"，已成新的语言习惯。"生角""净角""末角""丑角"之类的均同此。

的过程中日益丰富，表演歌舞时更被加上弦管的伴奏；演员歌唱到每段的句末时，观众还往往会齐声相和。从汉迄唐，《踏谣娘》《苏幕遮》《兰陵王》《拨头》等歌舞形式，逐渐定型。

从汉魏南北朝到隋唐年间，中国的娱乐文化进入一个新时期。尤其是在荒淫无道的隋炀帝杨广执政期间，日趋奢靡的享乐之风使宫廷的戏剧歌舞演出达到前所未有的鼎盛阶段。杨广下令宫里的乐工舞伎们制艳篇，造新声，同时还"总追四方散乐，大集东都"（《隋书·音乐志》），广邀西域各地的乐舞杂技表演艺人前来中土。每年的正月，都会有来自各地的演艺者涌入隋朝的都城，他们在这里搭建临时的演出场所，正月伊始，从事歌舞表演的演员多达三万人，还有将近两万人演奏各种乐器；而他们用以面向公众表演的戏棚，绵延至八里路。隋炀帝执政期间，每年都举行连续演出半个月以上的新年狂欢，最盛时演出甚至长达月余，百戏杂陈，呈现出有史以来最集中也最豪奢的演出盛况，催化着中国古代表演艺术的发育与成长。隋唐时代中国古代乐舞的发展达到巅峰，在西域的敦煌，至今仍可以看到当年留下的无数壁画，再现了那个乐舞时代既繁华又动人的风貌。

三 戏弄、院本与宋金杂剧

在中国，与戏剧相关的歌舞和杂技艺术表演始于先秦，盛于汉唐。无论是歌舞还是杂技表演，发展的重心都偏于伎艺。但是如同我们所知的那样，中国早期戏剧的发展还有另外一路，就是以语言和表演为手段，以滑稽调笑为主要内容的谐谑表演。这类表演可以溯源到先秦

第一章
序幕：中国的戏剧源流

宫廷优伶们以嬉戏为主要内容的表演，后逐渐发展出诸多固定的剧目，通称为"戏弄"。其中最为后人所知的，就是"弄参军"，又名"参军戏"。

参军戏的出现与流行，说明到隋唐年间，中国戏剧的发展进入了又一个重要阶段。参军戏是由两位演员分别扮演"参军"和"苍鹘"。这两个角色有不同的功能，他们一是戏弄者，一是被戏弄者，被戏弄者名为"参军"，戏弄者名为"苍鹘"。参军是中国古代的官职名称，参军戏的起源据说和这一官职名称有关联。传说在五胡十六国的羯族首领石勒建立的后赵（319—351）统治时期，朝中有位任职参军的官员贪渎，石勒即命宫里一优人身着官服，扮成这位参军的模样，另一位优伶扮演苍鹘，戏弄这个优人扮演的参军，借以羞辱贪渎的官员。暂且不论这一传说的可信度有多高，俗称的"参军戏"在各地流传，多处文献出现了有关参军戏表演的记载。流布各地的参军戏，其表演不再只是嘲笑羞辱那位特定的贪渎的官员，但是其形式与内容，均是以滑稽调笑的方式，由"苍鹘"戏弄"参军"。演出具有显著的戏谑成分，它不是相声杂技，而更像是戏剧。至晚唐，参军戏发展为多人演出，戏剧情节更趋复杂，有了更加曲折丰富的故事内容。

从表演的内容和形式看，参军戏源于古代宫廷优人们的政治讽刺表演传统，同时拓展了调笑戏谑的内涵。从戏剧的角度看，参军戏虽是以调笑为主的戏弄，但是有脚色，有扮演，有故事，已经具备戏剧所需的所有要素。而且它是由专门以此谋生的演员面向欣赏者即观众的演出，说明其表演已经职业化。参军戏与《踏谣娘》之类的乐舞表演的区别，在于表演中出场的两个戏剧人物均为男性脚色，和后者这类由男女两个脚色表演的歌舞小戏有明显区别。此外，参军戏是以对白和戏谑为主的表演，《踏谣娘》则是以乐舞为主要内容的表演。这两

类戏弄构成了中国戏剧前史中的两种基本形态。

参军戏对宋金杂剧的形成有着直接影响。参军戏借以取悦观众的以滑稽调笑为主的内容，如同早期的优伶的表演一样，大多是即兴与偶然的，它可以随机地根据现场的情形，制造新的笑料，而是否有这样的能力，就成为参军戏的表演是否能得到观众肯定的主要原因之一。由即兴与偶然的表演，渐渐发展成一些内容相对固定的节目，部分节目和其中某部分表演内容，因为受到观众的普遍欢迎，所以为其他艺人继承，从唐至宋金年间被大量搬演。隋唐以来和参军戏相似的戏弄，很快得到发展，由此衍生出"弄假妇人""弄婆罗门"等多种名目的表演。这类仍然经常被称为"参军戏"的短小的滑稽戏的搬演者，早就不限于宫廷内的优人。在娱乐业的服务对象整体下移的过程中，社会上出现了众多专门为官府提供演艺与色情服务的职业化的乐户，容纳与组织这些职业化的乐舞艺人的行院在应付官府的差遣之余，也面向社会营业，且越来越趋向于主要以社会化的营业谋生。至此，行院成为这类演出的主要场所，民间因此将行院内表演的各类小型演艺节目称为"院本"，和所谓"官本杂剧"相对举。后人称"唐有传奇，宋有戏曲、唱诨、词说，金有院本、杂剧、诸公（宫）调。院本、杂剧，其实一也"（陶宗仪《南村辍耕录》卷二十五），可见宋金杂剧就是院本的别称，官本、院本的实际内容究竟有多少差异，今人已经不易查考。

宋金杂剧、院本的名目众多，多为简易且短小的表演，除了以科诨为主的滑稽戏以外，还包含了一些说唱杂戏。有记载的院本名目，竟达六千多种。时人对院本的分类并不严格，有些用它的音乐形态区分，如"大曲""法曲""词曲调"等，有称为"打略拴搐"的，其中包括《和尚家门》《先生家门》《秀才家门》《禾下家门》《大夫家门》

第一章
序幕：中国的戏剧源流

《卒子家门》《邦老（盗贼）家门》《都子（乞丐）家门》《孤下（官吏）家门》《司吏家门》《仵作行家门》等等，每种各有数本，看起来是杂扮成不同职业以资调笑；还有如后世"报花名"式的《星象名》《果子名》《草名》等等。有难字，有猜谜，还有以古代的经典为笑料的，如《道德经》《论语》《孝经》乃至《千字文》《蒙求》，无一幸免。院本题材之丰富令人叹为观止。

宋金杂剧、院本为戏剧积累了大量的材料，在后来戏曲成熟并且日益兴盛的年代里，这些短小精悍的表演形式并没有被完全替代而消失。它们或被称为"焰段"（"艳段"），加入大型戏剧中，成为其组成部分。虽然现在我们已经无法找到宋金院本完整的剧本，但是从后代成熟戏剧的剧本里，仍然可以找到不少存留，如《针儿线》《双斗医》《呆秀才》等等，令我们得以一窥院本的面貌，也由此了解中国戏剧发展的轨迹。

四　变文、唱赚与诸宫调

从唐入宋，中国的长安、开封和杭州等地，市民与军队聚集，形成规模相当大的都市。都市的出现促进了市民文化的发育，经济发达，人口众多，诱发了具有相当规模的娱乐业的出现。在唐宋时期的各大都市，出现了勾栏瓦舍——汇聚多种表演形式的大型娱乐场所，表演艺术由此成为足以谋生的行业，激烈的市场化竞争更形成巨大的经营压力，促使艺人们不断提升表演艺术水平。

在唐宋年间的勾栏瓦舍里，说书、讲史成为备受欢迎的娱乐方式，

还出现了傀儡戏和皮影戏。傀儡戏的演出内容已经相当丰富，烟粉、灵怪、铁骑、公案和历代君臣将相故事，都是深受观众欢迎的题材。在这里还出现了中国历史上最初的长篇叙事文学。在此之前，以抒情诗为文学之正统的中国，篇幅最长的叙事文学作品是南朝徐陵（507—583）所编《玉台新咏》卷一所载的《古诗为焦仲卿妻作》，《乐府诗集》将它列入"杂曲歌辞"，题为《焦仲卿妻》。后人一般取此诗首句作为篇名，即《孔雀东南飞》。它与南北朝的《木兰诗》，并称为中国古代的"乐府双璧"，也有人把《孔雀东南飞》《木兰诗》与唐代韦庄的《秦妇吟》并称为"乐府三绝"。《孔雀东南飞》原为建安时期的民间创作，在长期的流传过程中经过传播者以及文人的修饰，叙述了东汉献帝年间发生在庐江府的一桩婚姻悲剧，人物众多，写情状物如在眼前。这部篇幅最长的叙述诗，不过1785字，虽然也叙述了一个完整的故事，但因其文体是诗，不能不求简略精致。勾栏瓦舍的说书讲史以及傀儡皮影等表演则与之相反，追求的是有着更多细节的故事。如何敷衍情节，使之包含更多细节，尽可能细致地描摹情节发展的经过，成为表演能否成功的关键。现在我们可以看到的古代长篇小说，如《三国演义》《水浒传》《西游记》《封神演义》《隋唐演义》等等，显然都不是文人们的个人创作，而更像是唐宋年间的勾栏瓦舍里说书讲史的艺人们在表演过程中创造出来的话本，因为艺人需要细节更丰富的陈述，使那些在史书或传说里只有寥寥几行文字记录的故事，可供整日甚至连续多日讲述，以满足城市里有大把闲暇时间的看客们的需求，以消永昼。他们的叙述使历史故事变得越来越曲折复杂、生动活泼，跌宕起伏，越来越具有大型戏剧作品所需的规模。

都市是催生大型商业化戏剧的重要背景，但是戏剧的出现与成

第一章
序幕：中国的戏剧源流

熟，还需要一些特殊的机缘。中国与中亚、南亚的文化交流以及佛教的传入，似乎是戏剧诞生的一个重要契机。事实上，佛教的传入对勾栏瓦舍里大量讲唱相间的说书讲史类话本的出现与繁荣，有直接的推动作用。

佛教传入中土，各地的信徒纷纷建造寺庙，并且定期聚集在寺庙里听住持长老以"转读"即讲唱的方式说法。唐朝是佛教思想传播的隆盛时代，寺庙里有专门的经师和唱导师领僧俗众人诵读经书，以讲经化俗的方式传播佛教。讲经分为僧讲与俗讲，其中俗讲向俗众讲经。为让俗众喜欢，僧侣们把经文和其中的动人故事编成通俗文字加以演唱，先用散文说白叙述事件的经过，然后用韵文歌唱加以铺陈渲染，由此出现了一种夹唱夹叙的特殊文体。佛教用以传授经义的这类文体，主要叙述释迦牟尼无数次轮回的经历，常用某某"变"称其故事，故名为"变文"，如《阿弥陀经变文》《大目乾莲冥间救母变文》等。

变文这类迥异于中国传统文学的文体，随着佛教的广泛传播，渐渐为人们所接受，成为新的极受欢迎的娱乐方式。在某种意义上，民众对变文的喜爱是佛教迅速传播的重要原因之一。有记载说，在洛阳、长安这些北方城市里，佛教寺庙每次宣讲变文时，总是会聚集大量的男女受众，而相当多受众之所以对寺庙的宣讲发生兴趣，居然不是为了聆听教义，而是因为对俗讲变文感兴趣。在长安、洛阳等地还出现了一些以俗讲著称的僧人，每有他们讲经，寺庙外的讲经场人山人海，而讲经僧人为了迎合听众的兴趣，也在讲经时加入诸多世俗的故事内容，甚至与经文和教义毫不相干，使俗讲演变成一种特殊的大众娱乐；更有僧人离开寺庙，出入州县，以传布教义的名义，靠俗讲敛

财。这些面向公众的讲经场所，除了讲经也会有一些乐舞表演，因此被称为"戏场"。在唐代的长安，寺庙是戏场最集中的地方。

从变文讲唱相间的文体，我们似乎可以看到唐宋年间说书、讲史类话本的来源，无论中国颇具规模的长篇讲唱文学是否源于佛教传入后出现的变文，可以肯定的一点是，它们从文体上看，与剧本已经非常接近。而更接近的，显然是与变文有关的诸宫调。

诸宫调出于北宋，有记载说是京城艺人孔三传所创，他"编撰传奇、灵怪，入曲说唱"，流传甚广，以至于当时的士大夫都能唱诵。诸宫调的生成未必出于孔三传的个人创造，现存至今较完整的诸宫调，有署名董解元作的《西厢记诸宫调》，作者为金代章宗（1189—1208年在位）时人；比它稍早的金代无名氏作的《刘知远诸宫调》很晚才被发现。有史料记载的还有南宋艺人张五牛作的《双渐苏卿诸宫调》、元代王伯成作的《天宝遗事》的残篇等。诸宫调夹唱夹叙，演唱时所用的伴奏乐器有南方与北方之分，南方主要用鼓、板、笛，北方用弦乐器，所以后来人称《西厢记诸宫调》为《弦索西厢》。诸宫调的伴奏乐器，还包含了各种打击乐器。

郑振铎指出："诸宫调的祖称是'变文'，但其母系却是唐宋词与大曲等。它是承袭了'变文'的体制而引入了宋、金流行的'歌曲'的曲调的。诸宫调是叙事体的'说唱调'，以一种特殊的文体，即应用了'韵文'与'散文'的二种体制组织而成的文体，来叙述一件故事的。"[1]所有存世的诸宫调本子，都是唱白相间，共同叙述一个完整的故事。比如《刘知远诸宫调》叙主人公刘知远与三娘相遇成婚的一段：

[1] 郑振铎：《宋金元诸宫调考》，原载燕京大学《文学年报》第1期，1932年，转引自《郑振铎文集》第6卷，人民文学出版社，1988年，第24页。

第一章
序幕:中国的戏剧源流

> [商调][玉抱肚]众多亲戚,各带笑容。觑三娘模样,知远状貌,夫妇相同。三娘眼横秋水急,知远眉惹阵云浓。如连理,如比翼,似鸾凤,绝伦出众。满村都喜,唯只有洪信洪义夫妇,气冲冲。那村夫懑饮酒,筛碗中,尽都沉醉脸上红。争拳怒踢,杀呼叫唤,交错宾朋。乐声尽不依调弄,似尧民图上画底行踪。牛羊入圈囤时分,李三翁,与先生相从。安帐地东南上,牙推道:"此间房舍没灾凶。"

> [尾]比着寝殿是贫穷,交两个未遇皇后与潜龙,借一间草屋为正宫。

> 当夜祥光笼瓦舍,瑞气覆团苞。未遇万乘之君,隐迹正宫皇后,喜成婚礼,得结姻亲。一宵序百载之欢期,此夜论尽平生之恩爱。您咱俩口儿夫妻似水如鱼,这壁四口儿心生狠劣。常言道"乐极悲来",知远入舍,不及百日,丈人丈母并亡。依礼挂孝披头,殡埋持服,已经三七。早是弟兄不仁,两个妯娌唆送,致令李洪义、洪信鳖燥。[1]

这里前一段是唱,后一段是道白;故事的叙述就以这样的方式推进,几组不同宫调的唱段其间又夹杂道白,就构成了一部诸宫调。

《西厢记诸宫调》是现存最完整的诸宫调作品,又因作者为董解元而称《董解元西厢记》,通称《董西厢》。它后来演变为中国戏剧史上最著名的经典作品之一《西厢记》,开创了中国戏剧史上最普遍的经典模式——青年学子赴科举考试路上偶遇美女,两情相悦,自主婚配,结为连理,却因家庭的压力不得不分离,最终学子考中状

[1] 廖珣英校注:《刘知远诸宫调校注》,中华书局,1993年,第10—11页。

元,赢回了自己的爱人。偶遇,相爱,离别,重逢,完成了一个极具戏剧性的过程。少男少女青春期对爱情的强烈渴望,始终是推动剧情发展的主要动力,其中既有爱情的甜蜜,也有爱情遇到阻遏时的痛苦与分离后的思念,还有团圆后的喜悦,情感的多层次确保了故事的动人内涵。

《西厢记诸宫调》音乐丰富,共用了14个不同的宫调,150个左右的曲牌。这种用同一宫调内不同曲牌的乐曲连缀而成的较大规模的音乐作品,名为套曲,或组套,最初是在隋唐时期出现的。音乐长于抒情,但叙事显然是其短。且不说单支曲子,无论长调还是小令,即便套曲,对于叙述完整复杂的故事而言,仍然显得手段不够,又因为用音乐演唱曲折复杂的故事,需要运用具有变化的音乐手段,因此,将不同宫调的多个套曲组合在一起,形成"诸宫调",就成为一种更具表现力也更受欢迎的新的表演形式。诸宫调形成的过程中,唐宋大曲、唐宋词里常见的曲调,以及民间的俗曲等等,都得到利用。有如此丰富的音乐元素加入其中,诸宫调的精彩是可以期待的。

在这个时代,以曲、白相间的方式叙述故事的表演形式得到普遍认可,除了诸宫调以外,同样有影响的表演形式还有连厢词,其演出称为"打连厢":

> 金作清乐,仿辽时大乐之制,有所谓"连厢词"者,则带唱带演,以司唱一人,琵琶一人,笙一人,笛一人,列坐唱词,而复以男名末泥,女名旦儿者,并杂色人等,入勾栏扮演,随唱词作举止,如"参了菩萨",则末泥祗揖;"只将花笑捻",则旦儿捻花类。北人至今谓之"连厢",曰"打连厢"、"唱连厢",

第一章
序幕：中国的戏剧源流

又曰"连厢搬演"，大抵连四厢舞人而演其曲，故云。[1]

宋金年间已经有弹词，按存世的明代弹词文本看，它同样也是唱白相间。而金章宗年间出现的董解元《西厢记诸宫调》，最初就被称为"挡弹词"，因此，它们的差异应该不会太大。大致同时出现的唱赚盛行于南宋，它亦是运用同一宫调的多支曲子构成套曲以叙述完整复杂故事的讲唱艺术形式。诸宫调和唱赚都是大型且完整的叙述性的说唱文学，从变文到唱赚、诸宫调，为戏曲的出现做了极充分的准备，成熟的中国特有的戏剧形态已经呼之欲出。

[1] 毛奇龄：《西河词话·词曲转变》，唐圭璋编：《词话丛编》，中华书局，1986年，第582页。书中"大抵连西厢舞人"云云，恐为"连四厢舞人"之误，从李家瑞《由说书变成戏剧的痕迹》（载《国立中央研究院历史语言研究所集刊》第7本第3分，1937年）改。

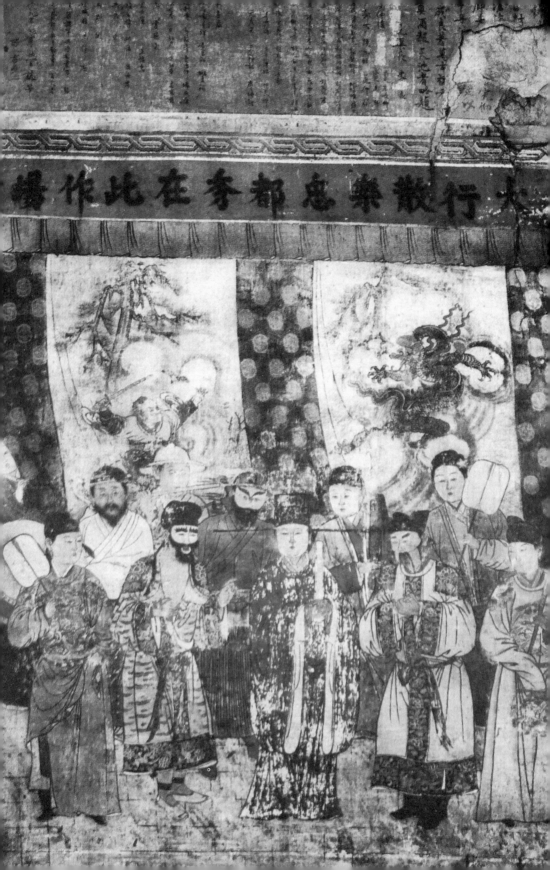

第二章　奇峰突起：宋戏文和元杂剧

一　南曲戏文

中国成熟形态的戏剧在宋代已经出现，它率先在当时富庶的两浙路兴起，时称温州杂剧。该时期温州出现的所谓"杂剧"，和此前盛行的宋金杂剧迥然不同。一方面，宋金杂剧的主要表现方式只是滑稽调笑的科诨，演员并不一定扮演固定的戏剧人物；另一方面，宋金杂剧只是小型的"戏弄"，并不具有复杂完整的故事。而南宋温州出现的杂剧，表演者显然是清晰地区分脚色扮演戏剧人物，在一个单位时间段（如整个下午或晚上）通过歌唱与念白相间的艺术手法演出有着完整故事的戏剧。这类表演从南宋一直延续到今天，其最基本的形态一脉相承。南宋年间出现的这种高度成熟的戏剧样式，虽兴起于温州，却很快在江南一带风行开来，当时人又称其为南曲戏文，简称"戏文"或"南戏"。

1920 年，学者叶恭绰在英国伦敦的一家小古玩铺，发现并购回《永乐大典》第 13991 卷。《永乐大典》是明成祖朱棣（1360—1424）在位时下令编修的大型类书，1403 年，朱棣即皇帝位，以"永乐"为年号。《永乐大典》几乎收录了当时所见的所有典籍，其中第 13965

← 元代杂剧演出图，山西洪洞明应王殿壁画。

至13991卷为"戏"字卷，收戏文33种，第13991卷标名"戏文二十七"。众所周知，《永乐大典》全书正本于明亡时被毁，副本也在清咸丰后逐渐散失，其中部分为海内外各图书馆以及私人所收藏，迄今未曾面世的不在少数，其中佚失的就包括收录戏文的各卷。叶恭绰先生购回的是《永乐大典》第13991卷残本仅60页（每页两面，但最后一页仅剩一面），虽是残本，对中国戏剧研究却至为珍贵，因为它让中国最早的剧本在湮没几个世纪后重现人间。这一卷包括《小孙屠》《张协状元》和《宦门子弟错立身》三部戏文，经钱南扬先生整理后汇成《永乐大典戏文三种》。其中《张协状元》[1]与《小孙屠》都非常完整，只《宦门子弟错立身》有部分佚失[2]，且《张协状元》大致可以确定作于宋代。三个剧本中，《小孙屠》注明为古杭书会编撰，《宦门子弟错立身》注明为古杭才人新编，《张协状元》虽无编撰者题名，但开场时有唱段称"这番书会，要夺魁名，占断东瓯盛事"，显为温州书会才人的杰作。由此可见，它们都是宋代浙江温州和杭州的书会才人创作的。三个剧本的长度差距很大，《张协状元》超过80个页面，《小孙屠》只有不到26个页面，《宦门子弟错立身》更短至略超出11个页面。从文辞看，后两部作品有删节脱落处，可能是元人作品或经元人改动。但无论如何，这三种戏文都真实地记录、保存了南戏最原始的剧目文本和演出面目。《永乐大典》中《戏文三种》的发现，说明中国在南宋时期已经有南曲戏文的剧本创作与舞台演出这一不争的事实，《张协状元》的完整形态说明中国戏剧此时已经高度成熟。

据相关资料考证，《张协状元》》为南宋时温州九山书会才人编撰。

[1] 原件现藏中国台湾图书馆。书中题目为《张协状元》，字体红色。但其内文中，"张协"均写作"张叶"，后人整理时，均从其题目将主人公姓名统一写作"张协"。

[2] 从《宦门子弟错立身》剧本文意看，其故事已经基本完成，但最后似应有结题诗，疑佚失的只是最后一面。

第二章
奇峰突起：宋戏文和元杂剧

徐渭十分确切地写道："南戏始于宋光宗朝，永嘉人所作《赵贞女》《王魁负桂英》二种实首之。故刘后村有'死后是非谁管得，满村听唱蔡中郎'之句。或云宣和间已滥觞，其盛行则自南渡，号曰'永嘉杂剧'，又曰'鹘伶声嗽'。"（《南词叙录》）明人祝允明也在《猥谈》里说："南戏出于宣和之后，南渡之际，谓之温州杂剧。"如果明代人的这些叙述是可信的，那么，在两宋年间，江南的戏文演出已经非常盛行。唐宋年间，在文人们相对集中的城市，普遍存在文人结社相互切磋的现象，因此，在温州永嘉有九山书会这类专为戏剧演出撰写脚本的文学团体并不奇怪。这些文人团体活动很频繁，其时温州一位名叫祖杰的恶僧受到官府庇护，倒行逆施、为非作歹，书会才人们立刻将祖杰的劣行编成戏文，激起了当地民众的愤怒，迫使官府不得不将他正法。这出佚名的戏文虽然没有流传下来，却从一个侧面说明了戏剧在当时社会中的影响与作用。只是温州永嘉并非中心城市，九山书会的成员似为一批爱好戏文写作的才人。在宋元年间，所谓"才人"，多指处于社会中下层、与艺人关系密切的文人，他们既然没有什么社会与文学声望，也就不必担心为地位微贱的艺人们写剧本而遭人鄙视。但他们多半自幼就受到诗词歌赋写作的良好训练，又经常与说唱乐舞的艺人们接触，娴熟地掌握了剧本写作的技巧。书会才人的加入，提升了民间戏剧演出的文学品位。《张协状元》这部迄今发现的年代最久远的剧本，已经是完全具备成熟形态的大型舞台演出本，体现了当时书会才人的文学水平。

《张协状元》写书生张协赶考途中经过五鸡山，在岭上遇到强盗，财物被抢且身负重伤，逃到山神庙里避难，幸遇住在庙里以绩麻织布为生的贫女救助，他养好伤病，二人结为夫妻，发誓要终生相守。婚后两个月，张协伤愈，想赴京赶考，贫女剪掉头上青发，卖了五两银

子，作为张协的路费。张协进京后考中状元，打马游街时被枢密使相国王德用的女儿王胜花看中，想招他入赘为婿。因高中状元而意满志得的张协拒绝了这桩婚事（但张协并不是因为心怀对贫女的深厚感情而拒绝王胜花），致使王相国的女儿胜花抑郁而死。贫女得知张协高中，寻夫至京，他竟嫌贫女"貌陋身卑，家贫世薄"，不配做状元夫人，拒绝相认，并让门子把她打出衙门。贫女一路乞食回到五鸡山，不久张协被派任梓州佥判，赴任途中路过五鸡山，又遇上贫女，竟拔剑伤她，欲置她于死地。贫女被张协所伤，跌落山崖，张协弃之不顾，扬长而去。另一面，宰相王德用因为爱女受张协的羞辱而屈死，心里吞不下这口恶气，请调获任张协的直接上司梓州通判，上任途中遇到与女儿胜花相貌十分相似的贫女，将她认作义女，并让她跟随自己赴任。王德用到任后，接受当地众官员参见，唯独张协前来参谒时，王拒绝和他见面。张协知道是因当年辞婚得罪了王德用，深感后悔，就主动托人做媒，求娶王德用的女儿为妻。洞房之夜，在张协面前的新娘居然就是贫女。张协羞愧万分，而贫女见到的新郎居然就是当年弃她害她的薄情郎，也不愿相从。王德用最终为之调解，劝说贫女捐弃前嫌，遂使破镜重圆。

《张协状元》是唯一完整地存留至今的宋代南戏剧本，故事跌宕起伏，情节曲折婉转，而整部戏的情感指向，均在于同情作为弱者的贫女，相反，那个得中状元且身居高官的张协，其行为令人齿冷，凸现了作者的道德评价。这样的情节设置，在当时极具代表性。在南宋年间，戏文非常流行。最早的南曲戏文作品《赵贞女蔡二郎》《王魁负桂英》等与《张协状元》的主题非常接近，都是写男子发迹后负心的故事，男女主人公之间的关系强弱分明，而剧作者以及艺人的立场，始终站在贫穷与弱势的女性一边。这也在一定程度上说明，这些民间广泛流

第二章
奇峰突起：宋戏文和元杂剧

传的作品受到普通民众的喜爱，除了艺术手段的精巧以外，更是由于其褒贬的尺度，无不基于民众的爱憎。

除《张协状元》以外，《戏文三种》所载的《小孙屠》和《宦门子弟错立身》也是南曲戏文留存至今的作品。其中，《宦门子弟错立身》是古代罕见的以戏班生涯为题材的戏文，它的基本故事框架如题目所述：

> [鹧鸪天]完颜寿马住西京，风流慷慨煞惺惺。因迷散乐王金榜，致使爹爹赶离门。为路歧，恋佳人，金珠使尽没分文。贤每雅静看敷演：《宦门子弟错立身》。

故事说的是西京河南府完颜同知家有公子完颜寿马，迷恋东平散乐艺人王恩深的女儿王金榜，趁父亲不在府中，擅自让家人唤王金榜到府中书院里唱戏相会，不巧被父亲撞破。其父见儿子不求读书上进，竟在府里和戏班伶人私会，下令将王恩深父女驱赶到外地。完颜寿马竟动了相思之情，寻死觅活，决然离家出走，流浪中终于找到了王金榜，几经曲折，得到王恩深接纳，加入了他家的路歧戏班，从此一同走上了"冲州撞府"的江湖路。剧本最后，他那在宦途上一路高升的父亲，想找戏班演剧解闷，找到的竟是儿子所在的这个戏班，于是父子相认。根据剧本不甚完整的结局，这就算是团圆了。

《宦门子弟错立身》虽是无名作者的剧本，但有极好的文字，其中最精彩的抒情段落，就是王金榜一家行路时的对唱，不同的人物有不同的情怀，交织成一曲诗乐：

> [八声甘州]子规两三声，劝道不如归去，羁旅伤情。花残

莺老，虚度几多芳春。家乡万里，烟水万重，奈隔断鳞鸿无处寻。一身，似雪里杨花飞轻。

（旦）艰辛，登山渡水，见夕阳西下，玉兔东生。牧童吹笛，惊动暮鸦投林。残霞散绮，新月渐明，望隐隐奇峰锁暮云。泠泠，见溪水围绕孤村。

（末）奈行程路途劳顿，到黄昏转添愁闷。山回路僻人绝影，不觉长叹两三声。

（旦）望断天涯无故人，便做铁打心肠珠泪倾。只伤着，蝇头微利，蜗角虚名。

（卜）向村庄上借宿安此身，只见孤馆萧条闷。

（旦）想村醪易醒愁难醒。暗思昔情人，临风对月欢娱频宴饮，转教我添愁离恨。您今宵里，孤衾展转，谁与安存？

[尾声] 且宽心，休忧闷。放怀款款慢登程，借宿今宵安此身。

这些唱词，或许不尽符合人物身份，但若论其修辞与藻饰，实不输于那些名重天下的文豪。完颜寿马在追赶王金榜路上的情思，有质朴而真诚的描述，其"一似和针吞却线，刺人肠肚系人心"的比喻，不能说不精彩。完颜寿马历尽千辛万苦，终于找到王金榜，他虽是宦门之子，却宁愿为心爱的姑娘加入戏班，反倒是戏班主王恩深百般推托。这是该剧情节最为曲折波澜之段落。王恩深先是问完颜会不会演杂剧，听说他会不少剧目，转言又道女儿"不嫁做杂剧的，只嫁做院本的"；完颜少不得将自己会演的院本夸耀一番，王再转口说"都不招别的，只招写掌记的"；写掌记更难不倒完颜，王恩深又改说"我要招个擂鼓吹笛的"。眼见得这也挡不住完颜寿马，王恩深无奈只好接纳这位飞来

第二章
奇峰突起：宋戏文和元杂剧

的女婿，末了他还要再补一句："我招你自招你，只怕你提不得杖鼓行头。"冲破重重阻碍，这位官宦子弟终于实现了自己的追求，争取到与身份卑微的王金榜朝夕相处的机会。

宋元时代的南曲戏文中最具代表性且流传最广的，并不是《戏文三种》所载的《张协状元》《宦门子弟错立身》和《小孙屠》，而是另外一些作品。南戏中有大量情爱题材的作品，最著名的即是两部戏文之始作——《赵贞女蔡二郎》和《王魁负桂英》。前者几乎完全不存，所幸《王魁负桂英》尚存一些佚曲，可以略窥其面貌。书生王魁流连烟花巷中，散尽钱财，被鸨母赶出院门。有情有义的妓女桂英对落魄的王魁不离不弃，与他结为恩爱夫妻。王魁去京城赴试前，发誓决不相负，于是，桂英约他一同到庙里，在神前祝告。以下的几支曲子，除了第一支为桂英独唱外，另两支显然是他们的对唱，大略与这段情节相关：

[正宫过曲][双鸂鶒]忆昔传杯弄盏，共宴乐月下花前。与论云说雨，放怀轻惜深怜。自共伊，半霎时，怎离身畔？花丛一叶不沾染。蓦忽地，浪破穿，把鸳鸯打两边。

[前腔第二换头]"一心为名利牵，暂别间不久团圆。""叹许多恩爱，怎不叫我埋怨？""做状元，挂绿袍，那时回转，何须苦苦长忆念？""皇都好，景暄妍，怕恋花不肯回鞭。"

[前腔第三换头]"伊娇面，俏如洛浦神仙。肯漾却甜桃，再寻酸枣留连？""是果然，意怎坚，指日前往，灵神祠里同设愿。亏心的，上有天，莫辜负此时誓言。"

就如同这段对唱，零星散佚在元、明历代的宋元南曲戏文，应该超过

120个剧目。类似的痴心女子负心汉的情节，除了《王魁负桂英》这样以妓女为主人公的故事，还有另外一类，就是贫寒儒生与千金小姐的爱情传奇。其中较有代表性的，是叙述吕蒙正故事的《彩楼记》。留存至今的早期《彩楼记》残本里，有小姐送吕蒙正去京城赴试时的四支叠唱的［傍妆台］：

自相逢，绣毬抛下彩楼中。指望百年谐鸾凤，谁知爹妈不相容。生恶意，怒气冲，将奴赶出离城中。

离城中，王婆店内暂相容。谁知套贼相调弄，钗梳首饰尽皆空。投店主，反行凶，那时无奈在破窑中。

破窑中，寒炉拨尽火无红。觑饥受饿朱门闭，罗斋十度九回空。谁念我，在困中？未知何日粟千钟。

粟千钟，命蹇时乖遭困穷。桥边一老将瓜送，谁知失手落江中。思量起，运不通，只限木兰和尚饭后钟。

这四支曲子基本上包括了吕蒙正故事的大概：富家小姐看中了满腹诗书的吕蒙正，因此在彩楼上抛绣球，誓嫁他为妻，然而吕蒙正命运乖蹇，贫穷不堪，连累小姐受尽饥寒。《彩楼记》最令人动情的段落，是吕蒙正尚未发达时，处处遭人白眼，生计无着，只好靠寺庙的施舍度日，却遭到恶僧的故意奚落与捉弄，读书人的无奈和屈辱跃然纸上。当然，小姐的忠贞不渝、贫贱不移，也是剧中非常感人的部分。《彩楼记》为后世大量爱情题材的戏剧作品提供了基本范式，这个剧目本身也一直在各地流传，成为最受民众喜爱的经典之一。如同《彩楼记》一样，戏文大都有一段或多段唱词，相对完整地叙述剧本所述的故事情节，这应该是从说书演变成戏剧时留下的痕迹。

第二章
奇峰突起：宋戏文和元杂剧

戏文的出现堪称是一个奇迹。宋金交战，北宋屡屡挫败，直至宋室南迁，北方悉为金人所占，形成长达150年的宋金南北分治格局。南宋以临安为都城，极大地刺激了这一地区的娱乐演出业的发展；兼之朝廷在兵败国破时仍维持豪奢的后宫排场实属不宜，为厉行节俭而几度缩小教坊规模，裁撤梨园，整个南宋年间宫廷教坊时设时废，原来聚集在宫内并且受到严格与系统的乐舞训练的大量演艺人才，一批又一批地流向社会，既提升了演出市场的表演水平，也激化了市场竞争，促使更有观赏性和更具吸引力的表演艺术样式陆续出现。戏文就是在这样的背景下诞生的，但令人惊异的是，它甫一诞生，就几乎拥有了成熟戏剧的所有元素。它就像一座平地而起的艺术高峰，令人惊异不已。

《张协状元》显然不是讲唱文本，而是典型的戏剧。它是剧本，而不是话本，它的体裁与叙述方法是典型的代言体，具备了戏剧所需的最主要的条件。诚然，包括《张协状元》在内的多部戏文，都与唐宋年间在勾栏瓦舍里的说书讲史等讲唱文学关系密切。已知的数十部南曲戏文，其题材和故事框架以及主要人物，多数都在各大都市的勾栏瓦舍里被无数讲唱艺人反复吟诵过，为听众们所熟知，经过加工和改造后，迅速从讲唱文学演变为戏剧。这其间的轨迹清晰可辨。

戏文与变文俗讲、诸宫调之间的承继关系是毋庸置疑的，其区别主要在于同样讲述一个故事，变文、诸宫调以及各类话本的体裁是叙述体，而戏文则是代言体。叙述体与代言体的差异，是讲唱（或曰"说唱"）与戏剧之间最关键的分水岭——讲唱是由一个或两个叙述者面向听众讲述故事，表演者并不化身为故事中的人物，转述人物言语行为时，使用第三人称；戏剧演员数量更多，他们分别化身为戏剧中的不同角色，在舞台上以角色的身份行为言语，其演唱和道白均用第一人

称。同样的故事框架，同样的人物，却有不同的表现方式，讲唱与戏文的差异泾渭分明。但更有趣的是在《张协状元》的文本中，我们还看到了诸宫调发展为戏文的过程中留下的痕迹，就像在根据《刘知远诸宫调》改编的《白兔记》里，可以看到不少前者留下的痕迹一样，《张协状元》的开场戏分明是类似诸宫调的表演，一位末脚演员以表演诸宫调的形式先自上场，让观众"暂息喧哗，略停笑语"，接着他叙述了这本戏文是专为在这次书会的竞赛中夺取好名次而自原来经常演唱的《状元张叶传》改编的，不过这次不再用诸宫调的方式表演，而要用戏文的新体。"似恁唱说诸宫调，何如把此话文敷演？"然后，就一改为以多名演员分扮不同角色表演的形式登场。剧本自此而下，由叙述体基本改为代言体。我们可以把这看成从说唱转化为戏剧的过渡，在观众还普通习惯于叙述体的说唱的年代，戏剧的出现需要观众迅速调整他们的心理预期，所以在大戏开演之前做一点必要的铺垫也是理所当然的。

戏文由演员扮演戏剧人物，中国戏剧从南戏时代始，就实行特殊的脚色制。脚色制是中国戏剧表演的一项重要和特殊的制度，它和早期的戏剧表演团体的构成以及演员的分工相关联。脚色制始于参军戏，在最初由两个演员表演的参军戏中，专门司职扮演参军的演员被称为"参军色"；虽然在文献中，我们没有看到专门扮演苍鹘的演员被称为"苍鹘色"，但可以通过"参军色"这个称谓的使用，明白"色"即"脚色"的意思。随着宋金院本和杂剧里的人物逐渐增多，艺人们各司其职，形成了担纲表演不同类型的戏剧人物的职业化分工。从戏曲成熟时始，表演机构与团体里的演员就分别承担相对固定的职责，他们或为生，或为旦，或为末、净、丑等等，不同的脚色又可称为不同的行当。当戏剧情节更趋复杂，经常需要同一行当的两个甚至更多戏剧人物同台出现时，剧团就需要具备更大的规模，同一行当往往可以有多名演员，

第二章
奇峰突起：宋戏文和元杂剧

但是其地位与职责仍有区分，戏中需要两个生脚或旦脚，如小姐与丫环往往同时出场，较重要的戏剧人物如小姐一般仍由旦脚扮演，较次要的人物如丫环则由"贴旦"扮演。脚色行当体制随着戏剧内容的日益复杂和戏班规模的不断扩展，逐渐变得更为复杂。

在《张协状元》里，生、旦、净、末、丑五大行当已经完全齐备，并且还有"外"脚，以作为末、旦、生等主要行当需有一个以上戏剧人物同时出现在舞台上时的补充。从《张协状元》的剧本里我们可以看到，张协由生脚扮演，贫女则由旦脚扮演。其他次要脚色的演员在全剧中就不能只扮演一个戏剧人物，而是往往需要兼演这个行当的所有戏剧人物（只要不在场上同时出现即可）。在《张协状元》里，末、净、丑这三项脚色，均须频繁出场，在不同场次中兼扮不同的戏剧人物。中国戏剧特殊的脚色制的特点，可以从剧本中清晰地看出。多数场合，净和丑担负着用滑稽调笑活跃场上气氛的职责，他们可以看成参军戏时代参军与苍鹘这两大脚色的演变；末脚在戏文里作用更大，他要担纲"引戏"的职责，即经常跳出戏外向观众介绍剧情、发表评论、渲染情绪，还可以扮演戏内各种有名或无名的人物。

从戏文始，剧本中演员的出场或唱念，只注脚色，而很少注人物——比如写作"生上""旦白"，而不是"张协上""贫女白"；某些前后扮演不同人物的演员上场，同样也只注某脚色上，至于他上场演的是何人物，可以通过自报家门或由舞台上其他人物介绍，令观众知晓。从这些细节看，这些剧本多半不是供阅读的文本，而是为演员以及剧团在舞台演出时所做的提示。剧本不是要让观众变成读者，通过剧本了解剧情以及人物命运，而是提示剧团以及演员，何时应该由哪位演员上场，上场后应该有什么道白、唱词以及动作。

《张协状元》已经具备了中国戏剧典型的舞台美术形态，也就是

以演员虚拟性的表演，揭示戏剧事件所发生的场景。最具代表性的表演是主人公张协在五鸡山上被强盗打伤后，捱到山神庙躲避时，扮演庙里山神的净脚、扮演判官的末脚和扮演小鬼的丑脚顺便成了戏里的布景——张协要进庙，净下令末扮的判官和丑扮的小鬼化作两扇庙门，张协推门而进时，他推开的就是化作庙门的末和丑。张协因身上有伤，进门后合上庙门并斜身倚靠在门上，他在舞台上就靠在丑脚所化的这扇门上。接着，贫女回庙，因庙门被张协靠着，她敲门，敲在丑扮的小鬼身上，丑嘴里发出"嘭、嘭"的声音以示敲门声；当贫女再举手作敲门状时他甚至说："换手打另一边也得！"而当张协与贫女在山神庙里结婚时，末扮李大公，净扮李大婆，丑扮呆小二，到为他们简陋的婚礼设酒席时，扮演呆小二的丑脚躬身两手撑地，权当放置酒菜的桌子。张协、贫女、李大公和李大婆一同饮酒，桌子却开口唱起来："做桌底腰屈又头低，有酒把一盏与桌子吃。"诸如此类的表演，固然是在有意用插科打诨逗乐观众，但是也透露出戏文的舞台格局，而这种方式从南宋戏文始，一直延续至今。

 从20世纪始，中国戏剧研究学者们普遍将始于戏文的假乐舞与道白等多种手段、面向观众表演完整故事的中国最典型的戏剧形态称为"戏曲"。戏文出现，中国的"戏曲"一步完成了从诞生、成熟到定型的全过程。如果我们把"戏曲"看成中国戏剧的典型代表，那么，在此之前的几千年里零零星星出现的各种更简单、更原始且格局更小的戏剧，就成为它的前奏与铺垫。明清年间，艺人们习惯于称各种小型的戏弄和乐舞表演为"小戏"，以区别于可表现较大规模的完整故事、始于南宋戏文的"大戏"。所谓"戏曲"，不是中国戏剧成熟过程中出现的各类演出样式的统称，它主要指的是南曲戏文诞生以来出现的"大戏"。

第二章
奇峰突起：宋戏文和元杂剧

二 元杂剧的兴盛

13世纪，蒙古族人灭南宋，建立了大一统的元朝。蒙古族人对汉族人，尤其是对南方的汉族文人实施严酷的高压统治，但是元代却成为中国戏剧发展的黄金时代。元代杂剧盛行，开封、洛阳、临安（今杭州）都是杂剧演出非常繁盛的城市，在各城市里都有一些随时因应宫廷或官府召唤、为官家提供演出服务的行院的歌妓，她们在空闲时，也面向社会上的欣赏者从事营业性演出。杂剧成为她们最主要的演出形式，尤其是那些有名望的歌妓，更以擅演杂剧闻名于世。受其影响，还出现了大量"冲州撞府"流动演出的艺人团体，名为"路歧"，他们成为将城市里的杂剧表演传播到各地的主要力量。表演既盛，元代杂剧也就留下大量经典作品。这座矗立在中国文学艺术史上的高峰，就其高度而言，不亚于其他任何时代的文学艺术。

元代社会动荡，传说有相当多的文人，如"杜散人、白兰谷、关已斋辈，皆不屑仕进，乃嘲风弄月，留连光景，庸俗易之"（朱经《〈青楼集〉序》）。这些才华横溢的文人不愿意从政，或者是没有机会从政，难以用自己的学识服务于社会，只好常年混迹于社会地位低下的艺人身边，为她们的演出撰写脚本，由此意外地促成了戏剧艺术的繁荣。

戏文之所以被称为南曲戏文，是因为在宋金隔江分治之后，中国文化呈现出南北分割且各自独立发展的现象，北方和南方的音乐与戏剧活动差别明显。然而，尽管南曲戏文早于北曲杂剧，元杂剧却不是因受戏文影响而出现的。元杂剧的音乐格局清晰、明确而规范，与戏文随意、松散的模式大不相同。宋金杂剧也不是元杂剧的前身，虽然都名为"杂剧"，但宋金杂剧以科诨为主体，作品篇幅短小，音乐在其中处于可有可无的次要地位，类似于后世所称的"小戏"；元代的

杂剧题材丰富，体量庞大，按照严格的音乐规范构成，是相当严整的"大戏"。但宋金乐舞、杂剧和其他的说唱与滑稽小戏，经常被收纳进元杂剧中，尤其是用于折与折之间的过渡，在剧中以戏中戏的形式出现，或用以剧情紧张时调节气氛，有时大约也会用于填补主要演员变换角色时换装的间隙。

元代北方的政治、社会与文化承继辽金一脉，元杂剧直接受到诸宫调的影响，音乐是典型的北曲，从中几乎看不到辉煌的南宋文化的痕迹。从残存的几部诸宫调及其片断与同题材的杂剧的比照看，其内容甚至其中的一些唱白都有相似处，说明杂剧受诸宫调的影响很深。尤其是诸宫调以较长的篇幅、唱白相间的方式，用不同宫调的多个套曲讲述一个完整故事的模式，更为杂剧全面继承，且更注重套曲的完整性和曲与曲之间的连接。

元杂剧的体例，是典型的一本四折，前面加上一个楔子。[1] 所谓"四折"，从音乐的角度看，实为四个不同宫调的套曲。每个套曲，包括少则数支、多达数十支同一宫调的曲牌，且构成每个套曲的曲牌相对固定，其间会有一些变化，但是仍能从中看出其大致格局。曲牌与曲牌之间的连接，包括它们的先后顺序都有规律可循，受到不同曲牌的音乐风格与旋律的支配，有严格的规定，有时一个曲牌也会重复使用。而且，每组套曲，都有相对习用的首曲作为引子，如正宫调的套曲，多以［端正好］为首曲；仙吕宫的套曲，多以［点绛唇］为首曲。首曲的格律整齐，曲调较为平稳，有定腔且少变化；套曲的名称，以宫调与首曲并称，如［仙吕·点绛唇］套、［双调·新水令］套、［黄钟·醉花阴］套等。每个套曲都有尾声，或称为"收煞"。"煞尾"的功能是"收

[1] 偶然也有例外，如《青衫泪》的楔子加在第一折与第二折之间；另，《赵氏孤儿》是楔子加上五折，但第五折较短小，不妨看成一个尾声。

第二章
奇峰突起：宋戏文和元杂剧

拾一套之章节，结束一篇之文情"（周德清《九宫大成·北词凡例》）。有时一套曲会有连续的几段曲子煞尾，就以倒序依次称"三煞""二煞""一煞"。北曲杂剧的套曲音乐结构严谨，并且始终遵循着一定的程式，作为引子的首曲与作为收煞的尾声，是整个套曲的有机组成部分。至于元杂剧在四折前面经常会安排一个楔子，大抵可以看成戏剧的开场或序幕，在进入戏剧的主要情节之前，用以介绍事件背景或主要人物关系，作为铺垫。

宫调是套曲的基础。中国古代音乐家用"宫"与"调"指称音乐的律高、调高、调式和调性。"宫调"内涵复杂，"宫"与"调"通常主要用于指称调高和调式，但是完整的"宫调"概念，至少包括乐曲的律高、调高、调式、调性等音乐的多方面特性。从隋唐以来，中国诗乐一体的曲牌日趋成熟并逐渐定型，它们成为声歌和演奏的主要内容。不同曲牌的声歌连缀着演奏时，曲牌与曲牌之间的相互关系，必定会影响音乐的风格与情绪的表达。因此，律高、调高和调式、调性的差异，使音乐呈现出截然不同的风格。数以千计的曲牌，那些在律高、调高和调式、调性方面具有相似性的，就被归属为不同的"宫调"。同一宫调的曲子，又因其旋律的变化，而可用于表达人类不同的情感，也有助于讲述不同的事件，营造不同的戏剧氛围；而且，基于演奏的要求，尤其是当笛子这类有固定音高的乐器成为主要的演唱伴奏乐器时，连续的曲牌如果均属于同一宫调，对音乐的表达会更为方便，也更有利。元杂剧的套曲，每组套曲均由同一宫调的北曲曲牌组成，全折不换韵。元杂剧四折，用四个套曲，剧本的唱词相继用四个不同的韵脚，这成为通例。四组套曲分别用不同的韵，通过语言声韵的变化，令整个大型剧目的语言风格显出变化与起伏。这说明在元杂剧时代，剧作家以及表演者们已经可以很娴熟地运用多种艺术手段来强化戏剧效果。

元代北曲杂剧和南曲戏文一样，都有严格的脚色制。区别在于，元杂剧的脚色制，是以正末或正旦为中心的脚色制。"杂剧有旦末。旦本女人为之，名妆旦色；末本男子为之，名末泥。"（夏庭芝《青楼集志》）元杂剧分末本和旦本，末本由末脚主演，旦本由旦脚主演。但元代的杂剧演员主要是歌妓，她们既扮演女性戏剧人物主人公，也扮演男性戏剧人物。在元代青楼有记录的著名歌妓中，擅长扮演末脚的不在少数。还有少数优秀的艺人，兼擅末、旦两行，正所谓"旦末双全"，既能演末本，也能演旦本。元代各地设有专为官府提供服务的行院，其中的歌妓是杂剧表演的主要群体。行院并不一定是歌妓群集的场所，通常只是养着一位名歌妓的乐户人家。行院演出杂剧，只能以这位歌妓为主，同时又有多位辅助她的次要艺人，组成表演杂剧的班子。团体既然主要是靠这位歌妓来营生，在演出中自然会最大限度地突出作为主演的歌妓，这就决定了大多数元杂剧全剧均以一人主唱的格局；著名的杂剧演员中虽然也有男性，但并不足以改变歌妓为主的演艺现象，由此也决定了杂剧一人主唱的格局。

元代杂剧既由一人主唱，所以通常就按担任主演（或曰主唱）的末或旦，分为末本和旦本两大类。马致远的《汉宫秋》和佚名的《冻苏秦》都是末本，分别由正末扮演《汉宫秋》的主人公汉元帝和《冻苏秦》的主人公苏秦，楔子和全部四折都由正末一唱到底。关汉卿的《谢天香》和郑光祖的《倩女离魂》都是旦本，分别由正旦扮演《谢天香》的主人公谢天香和《倩女离魂》的女主人公张倩女和她的魂儿，楔子和全部四折都由正旦一唱到底。虽然多数剧本里都由该剧最主要的戏剧人物主唱，但是并不完全如此。马致远的《青衫泪》叙述白居易的故事，但因为是旦本，居然没有白居易这位男主人公的唱段；张国宾的《薛仁贵》的主人公当然是薛仁贵，但这个角色由冲末扮演，而不

第二章
奇峰突起：宋戏文和元杂剧

是正末，全剧虽然围绕他的故事与经历展开，同样也没有他的唱段。更可以说明元杂剧脚色制以及末本和旦本之特点的，是作为主演的末或旦，在剧中各折必须负责扮演该场表演最繁重的戏剧人物，哪怕不同场次的核心人物并非一人。元杂剧尚仲贤的《洞庭湖柳毅传书》是旦本，正旦在楔子和第一、第三、第四折扮演女主人公龙女，但是第二折我们看到"正旦改扮电母两手持镜上"，说明在这一折里，正旦要扮演电母；佚名的《朱太守风雪渔樵记》是末本，在第一、第二和第四折，正末扮演主人公朱买臣，第三折则扮演张撇古；《薛仁贵》是末本，正末在第一折扮演兵部尚书蔡国公杜如晦，第二折扮演的是薛仁贵的父亲薛大伯，第三折扮演伴哥，这是薛仁贵童年时在乡间一同玩耍的村夫，第四折仍扮演薛大伯。当然，元剧中也有次要脚色偶尔穿插一两个唱段的，但只是个例，从现存的剧本看，元杂剧由一人主唱是常态。因此，元杂剧的剧本安排不同的戏剧人物次第出场时，均充分考虑到一人主唱的惯例，主演所扮演的角色就是在这一折有唱段的人物。从留存至今的一百多部元代杂剧的剧本中，可以清楚地看到这些特点。

　　元代的杂剧表演，继承了汉唐以来表演艺术的深厚传统和丰富的手法，将乐舞、科诨、杂技融为一体，形成了极具观赏性的系统的表演手法。随着杂剧观众群体的扩大，演出班社也逐渐扩大规模，原来较简略的脚色开始细化，如旦行在元代就已经逐渐分出正旦、外旦、小旦、大旦、老旦、搽旦，末行则逐渐分出正末、小末、冲末、副末等等。杂剧一人主唱的规范既一直持续，那么，行当的不断分化其实和演唱的关系并不大，但是它仍意味着不同脚色在表演手段的运用上进一步专门化，这是表演艺术水平不断提升的重要途径。仅从行当的分化角度看，元杂剧的表演艺术无疑已经取得非常高的成就。

元代的杂剧文本创作更令人骄傲。我们现在已经不易了解元杂剧确切的剧目数量。元人钟嗣成《录鬼簿》著录元曲作家152人，作品450余种。贾仲明《录鬼簿续编》补充著录元明之际的元曲作家71人，作品156种。明人臧懋循编《元曲选》，收录元人杂剧94种和明初杂剧6种，合称为"元人百种曲"。近人隋树森又汇集元人及明初人杂剧作品62种为《元曲选外编》，加上徐沁君整理的《新校元刊杂剧三十种》，基本代表了存世元代杂剧的全貌。这些只是留存至今、我们所能够读到的元杂剧的剧本，远远不是元代杂剧创作的全部。而仅有这些剧本，就足以说明元代杂剧的繁荣和辉煌成就。

三　关汉卿的光辉

元杂剧不仅舞台上的表演繁盛，其剧本也具有很高的文学性。人们提及中国古代文学的成就，经常以"唐诗、宋词、元曲"并称。元曲是元代剧曲和散曲（其中又分小令和套数）的通称，两者都令人瞩目。杂剧和散曲都有将韵文和音乐完美结合为一体的特点，其中杂剧又因是交错使用韵文与散文的长篇叙事文学，并且包含四个套曲，远比散曲复杂。元代剧作家们表现出对这类复杂体裁的很强的驾驭能力，并且给我们留下了诸多感人的故事与令人印象深刻的戏剧人物。

元杂剧题材广泛，时人分其为十二科："一曰神仙道化，二曰隐居乐道（又曰林泉丘壑），三曰披袍秉笏（即君臣杂剧），四曰忠臣烈士，五曰孝义廉节，六曰斥奸骂谗，七曰逐臣孤子，八曰铍刀赶棒（即脱膊杂剧），九曰风花雪月，十曰悲欢离合，十一曰烟花粉黛（即花旦杂剧），十二曰神头鬼面（即神佛杂剧）。"（朱权《太和正音谱·杂剧

第二章
奇峰突起：宋戏文和元杂剧

十二科》）这种分类或许并不严密，但足以看出元杂剧作家与艺人们的基本取向；从题材上看，元杂剧的创作涉及社会政治、军事、法律、情爱等广泛的领域，而以神仙道化为主题的度脱剧，在其中也占据了相当部分。

元代杂剧作家众多，最具代表性的当推关、王、马、白。关汉卿堪称其中最重要的一位。

关汉卿具体的生卒年不详，他由金入元，大约生活在13世纪。他曾经担任太医尹，或许只是都城的医户，一生颠沛流离，落拓不羁，却以风流自诩，声称"我是个普天下郎君领袖，盖世界浪子班头"，"我玩的是梁园月，饮的是东京酒，赏的是洛阳花，攀的是章台柳。我也会吟诗，会篆籀，会弹丝，会品竹；我也会唱鹧鸪，舞垂手，会打围，会蹴鞠，会围棋，会双陆。你便是落了我牙，歪了我口，瘸了我腿，折了我手，天赐与我这几般儿歹症候，尚兀自不肯休。则除是阎王亲自唤，神鬼自来勾，三魂归地府，七魄丧冥幽，天哪，那其间才不向烟花路儿上走"，甚至更狂傲地表示"我是个蒸不烂、煮不熟、捶不扁、炒不爆、响珰珰一粒铜豌豆"（关汉卿散曲《不伏老》）。可惜有关他不从世俗的放荡生涯，只留下一些不成片断的点滴记叙。在他生时，演艺界就称其"驱梨园领袖，总编修师首，捻杂剧班头"，可见在元代剧坛上有极高的地位。《录鬼簿》称关汉卿所创作的杂剧共62种，今人傅惜华《元代杂剧全目》著录的关汉卿剧作有67种。现在仍存有完整剧本的关汉卿所著的杂剧也有18种之多，即使其中数种是否确系关汉卿所作尚存争议，也无妨其应获的盛誉。

关汉卿的绝世才华，在他留下的众多剧本中得到充分体现。《望江亭中秋切鲙》《赵盼儿风月救风尘》《闺怨佳人拜月亭》《包待制三勘蝴蝶梦》《包待制智斩鲁斋郎》《关大王单刀会》等，都是极具天才的佳

作，而《感天动地窦娥冤》，更是他最具影响力的作品。

《窦娥冤》的女主人公窦娥是一位贫民家庭里的年轻孀妇。父亲进京赴考，将年幼无人照料的她嫁给蔡家做童养媳后一去不回，窦娥成年完婚后，又因丈夫早死而守寡，与年老体弱的婆婆相依为命。一天蔡婆婆到赛卢医家索取借给他的银子，赛卢医意图赖账，引她到荒郊想谋杀她，路过的张驴儿父子救了她。为报恩，蔡婆婆把张驴儿父子带回家中，不想张驴儿起了歹意，要强迫她们婆媳嫁给这对父子。窦娥不从，张驴儿设计想用药毒死蔡婆婆，不想一碗下了毒药的羊肚汤，蔡婆婆没有喝，张驴儿的父亲却抢着喝下，一命呜呼。张驴儿逼婚不成反害死亲爹，于是一状告到官府，窦娥没有在逼供时屈从，但是当昏官桃杌威胁要大刑拷打蔡婆婆时，这位贤惠的媳妇连忙屈认是自己下毒害死了张驴儿他爹。在刑场上，窦娥诉说自己的冤屈，发了三个誓愿："要一领净席，等我窦娥站立，又要丈二白练，挂在旗枪上。若是我窦娥委实冤枉，刀过处头落，一腔热血休半点儿沾在地下，都飞在白练上者。"她说："大人，如今是三伏天道，若窦娥委实冤枉，身死之后，天降三尺瑞雪，遮掩了窦娥尸首。"她又说："大人，我窦娥死的委实冤枉，从今以后，着这楚州亢旱三年。""不是我窦娥罚下这等无头愿，委实的冤情不浅。若没些儿灵圣与世人传，也不见得湛湛青天。"窦娥相信上天一定会听到自己的冤屈，并且一定会为她作证，果然，天地听到了她的诉愿……

窦娥的父亲窦天章赴京赶考一举及第，深受朝廷信任，被委派查核各地的案情。窦天章巡查来到三年大旱无雨的楚州，夜里，离别十六年的女儿窦娥的冤魂来到他查阅案卷的厅堂，向他诉说自己简单却无从辩白的案情。她幽怨地向天人永隔的父亲诉说了她如何在刑场上发愿而感天动地，冤情就此得到昭雪，但消逝的生命无法挽回，即

第二章
奇峰突起：宋戏文和元杂剧

使造成她不幸的所有人，包括张驴儿和渎职的糊涂官们都受到了惩罚，也无法让她重回阳间。

《窦娥冤》写一位弱女子的冤情，在关汉卿的剧本里，有许多对那些无助的底层女子充满同情之心的叙述与描写，体现了他的人道情怀。窦娥就是这类遭受巨大委屈的弱女子的典型，她在刑堂上遭受凌辱时唱道：

> 这无情棍棒教我捱不的。婆婆也，须是你自做下，怨他谁？劝普天下前婚后嫁婆娘每，都看取我这般傍州例。
> 呀！是谁人唱叫扬疾，不由我不魄散魂飞。恰消停，才苏醒，又昏迷。捱千般打拷，万种凌逼，一杖下，一道血，一层皮。
> 打的我肉都飞，血淋漓，腹中冤枉有谁知！

这个楚楚可怜的唱段，由［骂玉郎］［感皇恩］［采茶歌］三支曲子组成。在被绑赴刑场时，她更是用［正宫·端正好］加［滚绣球］的套曲，喊出了那人间少有的冤枉：

> 没来由犯王法，不提防遭刑宪，叫声屈动地惊天。顷刻间游魂先赴森罗殿，怎不将天地也生埋怨。
> 有日月朝暮悬，有鬼神掌着生死权。天地也只合把清浊分辨，可怎生糊突了盗跖颜渊：为善的受贫穷更命短，造恶的享富贵又寿延。天地也，做得个怕硬欺软，却元来也这般顺水推船。地也，你不分好歹何为地！天也，你错勘贤愚枉做天！哎，只落得两泪涟涟。

当然，还有第四折窦娥的冤魂上场时唱的［双调·新水令］："我每日哭啼啼守住望乡台，急煎煎把仇人等待，慢腾腾昏地里走，足律律旋风中来，则被这雾锁云埋，撺掇的鬼魂快。"写屈死之后的窦娥的心境，有如神来之笔。

但关汉卿并不只注意写这位弱女子的悲哀人生，他更着重揭示这位女主人公的善良情怀。在《窦娥冤》里我们看到，窦娥之所以在刑堂上违心地承认她毒杀张驴儿父亲的罪行，是因为她对婆婆的孝心——中国古代多数公案戏里无罪受屈的平民，都是因忍受不了刑讯而屈打成招，窦娥不是这样的，她没有因严刑屈打成招，却在眼看年老婆婆将受刑时毅然承担下所有罪责。窦娥被绑赴刑场公开处决，她向狱卒提的唯一要求，是希望不从前街经过而从后巷行走，因为她怕婆婆看见会伤心。她的魂灵见到了归来的父亲，诉说自己的冤屈，案情大白之后，她最后的愿望是让父亲照顾孤身的婆婆。《窦娥冤》用汉代"东海孝妇"的故事比喻女主人公，暗示她的屈死之所以感天动地，是由于她对婆婆的那一片人间少有的孝心。这份孝心，由于针对的是与她并无血缘关系的婆婆，加倍体现了她的善良。身处逆境，窦娥想到的不是自己的安危以及生命，而是如何用自己的牺牲，尽可能避免年老婆婆的肉体以及心灵经受痛楚。

《窦娥冤》文辞方面的精彩处处皆是，关汉卿写赛卢医，自述"行医有斟酌，下药依《本草》。死的医不活，活的医死了"。昏官桃杌升厅坐衙，见到打官司的人向他下跪他也立刻下跪，衙里的侍从不解，他说："你不知道，但来告状的，就是我衣食父母。"他审理案件，只知用刑，动不动就说："人是贱虫，不打不招。左右，与我选大棍子打着。"这些由净脚扮演的人物，夸张的言辞带有强烈的讽刺色彩。

《救风尘》是关汉卿另一类喜剧色彩浓郁的杰作，无论是在元杂剧

第二章
奇峰突起：宋戏文和元杂剧

还是其他时代的剧作中都显得别具一格。古今中外以妓女为主人公的戏剧作品汗牛充栋，关汉卿的《救风尘》是最具趣味性的一部。故事写女主人公赵盼儿以机智的手段，救被骗的同行姊妹风尘女子宋引章逃脱苦海，通篇洋溢令人捧腹的市井风情，其中细节的铺陈尤为精到。剧中那位受骗嫁给富家子周舍而受尽凌辱的宋引章，本是个"针指油面、刺绣铺房、大裁小剪都不晓得一些儿的"活宝。周舍娶了宋引章，从汴梁带回郑州，路上只见前面宋引章坐的轿子一直在晃晃悠悠，周舍以为是抬轿的小厮捉弄他的新欢，被他冤枉的小厮告诉他是轿里的人自己作怪，周舍"揭起轿帘一看，则见他精赤条条的在里面打筋斗"。将宋引章娶回家里后，周舍让这位新进家门的女眷为自己套床被子，"我到房里，只见被子倒高似床。我便叫那妇人在那里，则听的这被子里答应道，周舍，我在被子里面哩。我道在被子里面做什么，他道我套绵子，把我翻在里头了。我拿起棍来恰待要打，他道，周舍，打我不打紧，休打了隔壁王婆婆。我道好也，把邻舍都翻到被里面"。如此夸张的描写，真是妙笔生花。

《救风尘》也是关汉卿在语言运用上独具魅力的作品，赵盼儿颇合其身份的泼辣与狡黠，通过剧中精彩的情节安排以及生活化程度很高的口语表现出来，既让人同情她的行为，更让观众及读者了解到赵盼儿这样的风尘女子特有的性格和操守。作者运用极为平实且不乏跳脱放达的市井语言撰写曲辞，却能符合曲牌严格的声韵限制。剧本人物的语言不仅表现出作者突出的文学才华，也是后人称颂的"当行本色"最杰出的典范。以关汉卿为代表，元代的杂剧作家们成功地运用了尽可能接近北方人日常生活的语言，创作出优美而又意蕴深刻的作品。杂剧唱词和对白须用"本色语"的观念，在这个时代被普遍接受，并且深刻影响了后来的戏剧创作。

中国诗歌从尚未形成严格规范的先秦诗赋，到字数音节整齐的汉诗，然后进入一个格律愈来愈趋严密的时代，从每句固定为五字、七字的律诗到每句字数有变化而被俗称"长短句"的词，再到一句可以多达几十字的曲，每句的字数更为自由，但是在格律上，其实增添了更多束缚。从诗到词到曲，文学与音乐的关系愈益密切，因为要切合音乐旋律的变化，对句中每个字的声调都有严格的要求。元曲中的一句固然可以从几个字扩展到几十个字，但它要辅之以音乐乐句的扩展；虽然句子里可以随意加"衬字"，但每个"衬字"的声韵必须符合乐句扩充的要求。所以，相对于诗每句有固定字数、每字有固定声韵的要求，词的句式虽有了变化，但要让每个字都符合韵律，难度实际上是加大了；而曲的变化空间更大，每句的字数既可自由增减，剧作家要将文辞的声调与音乐旋律完美结合，难度也进一步提高。关汉卿驾驭语言的非凡能力，在此得到充分体现。由于可以更灵活地运用曲调腔格，包括关汉卿在内的多位元代杂剧作家将前人的诗词化入曲中，使元杂剧这种全新的文体在文学性上拥有了重要的基础。关汉卿的《关大王单刀会》的第四折关羽唱的［双调］套曲就是极具代表性的典范：

　　［新水令］大江东去浪千叠，引着这数十人驾着这小舟一叶。不比九重龙凤阙，这里是千丈虎狼穴。大丈夫心别，（来，来，来！）我觑的单刀会似村会社。

　　［驻马听］水涌山叠，年少周郎何处也。不觉灰飞烟灭，可怜黄盖转伤嗟。破曹樯橹当时绝，鏖兵江水犹然热。好教我心下情惨切！二十年流不尽英雄血！[1]

[1] 徐沁君校：《新校元刊杂剧三十种》，中华书局，1980年，第80页。

第二章
奇峰突起：宋戏文和元杂剧

两支曲子不仅承袭了苏东坡《念奴娇·赤壁怀古》的词意，更直接套用其文辞，只是词曲的格律有异，经过关汉卿改写之后的元曲，唱来别有风味。其后数百年里，用昆曲演唱的《刀会》一直是中国戏剧舞台上最具魅力的经典之一。类似的还有佚名作者写的《盆儿鬼》里主人公杨国用被谋杀前的精彩唱词：

> [混江龙]做买卖的担惊忍怕。眼见得疏林老树噪昏鸦。（带云：你看这日色，不淹淹的落下去了。）不见了半竿残日，只剩的一缕红霞。行过这野水溪桥十数里，（做望科，云：兀那前面不有人家也。）遥望见竹篱茅舍三两家。赤紧的人依古道，雁落平沙……

我们仿佛看到马致远名曲《天净沙·秋思》"枯藤老树昏鸦，小桥流水人家，古道西风瘦马。夕阳西下，断肠人在天涯"的另一个写本。

纵观元杂剧的创作，以关汉卿为代表的卓越的剧作家们，因身份低微而更切近底层民众的生活与趣味，趋向于选择大量贴近市民生活与情感的戏剧题材，由此创造了最能够感动千百万普通观众的戏剧作品；同时，也由于他们擅长于将大量民间俗语运用于戏剧的唱词与道白中，使宋元时期各都市里市民俚俗的方言获得了文学的表达，绽放出奇光异彩。此外，元杂剧的作家们并不拒绝汉唐以来文人创作的成就和积累，先秦以来上千年的诗词中绽放的文学光芒沉积在元杂剧的唱词里。如果要论文学语言成就的丰富性，元杂剧在中国古典文学中，无疑是首屈一指的。

四　元杂剧的艺术成就

元代的杂剧盛极一时，关汉卿固然是其中最杰出的代表，但是还有更多的剧作家，以其异彩纷呈的独特风格共同造就了这个辉煌的戏剧时代。

王实甫是元代不可多得的重要剧作家，他的名著《西厢记》是最精彩的元杂剧作品之一，一直被推为"北剧"之首。他生活的时代大约是在13世纪后半叶到14世纪上半叶，其身世后人所知甚少，只是从他同时代的文人们为他写的诗里，粗略地知道他经常与行院的歌妓们交往。显然，和同时代的多位剧作家一样，他也是一位在风月场里受欢迎的浪子。他所作的杂剧，名目可考的有13种，其中今存的《崔莺莺待月西厢记》《吕蒙正风雪破窑记》等，七百多年来始终在中国戏剧舞台上久演不衰，而《苏小卿月夜贩茶船》在当时也是很知名的作品。

《西厢记》以《诸宫调西厢记》为基础，它们都取材于唐代诗人元稹的诗作《莺莺传》，宋代赵令畤有鼓子词《商调蝶恋花》，金代董解元的诸宫调更把这首长诗演绎成一个完整而感人的故事，而王实甫的杂剧《西厢记》则让这部作品成了中国家喻户晓的经典剧目。

《西厢记》写崔相国的遗孀携女儿崔莺莺欲从京都回归长安，路过名刹普救寺，暂且在这里留住。进京赶考的士子张君瑞也路过普救寺，在佛殿上偶尔见到莺莺小姐，惊为天仙，更兼她临走时回眸一笑，"怎当他临去秋波那一转"，于是决意在寺中住下，伺机与莺莺相会。适有强盗孙飞虎听说莺莺小姐美貌非常，率兵围住普救寺，要强抢莺莺小姐，崔夫人情急之下，宣称寺内如有谁救得莺莺，情愿将小姐许配给他为妻。张生挺身而出，修了封书信给正驻扎在附近的故友白马将军，请他派官兵赶走了盗贼。崔夫人许嫁莺莺，本是事急从权，既已解围，

第二章
奇峰突起：宋戏文和元杂剧

就有赖婚之意。张生无奈，一病沉沉，莺莺既对张生有好感，复因心怀愧疚，自荐枕席，与张生私下成鱼水之欢。一月有余，终被崔母看出端倪，在崔母逼问之下，莺莺的侍女红娘吐露实情，并劝告崔母"得放手时且放手"，将错就错，默许这桩已经成为现实的婚姻。崔母无奈中只好认可这场婚事，但她申明，崔家是官宦人家，"三世不招白衣女婿"，张生必须进京赴考，高中后才能回来迎娶莺莺。张生和莺莺在长亭凄切分离。别离后，莺莺的一丝游魂竟随着张生而去。最后，张生成功地通过了科举考试，也为自己和莺莺赢得了幸福，夫妻团圆，一对有情人终成眷属。

《西厢记》叙述了一对青年男女发乎自然的爱情，但支撑故事发展的逻辑，却体现了作者对青年男女的微妙心理的深刻洞察与准确描述。浓烈的激情配以华美的文辞，比如写两人近在咫尺却不能亲近时的相思："憔悴潘郎鬓有丝，杜韦娘不似旧时，带围宽清减了瘦腰肢。一个睡昏昏不待观经史，一个意悬悬懒去拈针指；一个丝桐上调弄出离恨谱，一个花笺上删抹成断肠诗。笔下写幽情，弦上传心事：两下里都一样害相思。"莺莺聪明伶俐的侍女红娘的这段唱，用一些特具代表性的细节，传递出那种无以言表的情感。莺莺在十里长亭送别张生时的唱段，更因作者擅长于用色彩丰富的自然景观映衬出主人公的心情，而成为千古传诵的文学经典：

〔端正好〕碧云天，黄花地，西风紧，北雁南飞。晓来谁染霜林醉？总是离人泪。

〔滚绣球〕恨相见的迟，怨分别的疾。柳丝长玉骢难系，恨不得倩疏林挂住斜晖。马儿迍迍行，车儿快快随。恰告了相思回避，破题儿又早别离。猛听得一声去也，松了金钏。遥望见十

里长亭,减了玉肌。此恨谁知?

细细品味王实甫所描写的张生与莺莺的爱情,还可以注意到作者所表达的男女主人公性格与感情上的差异。如果说在他们亲近之前,一直是张生在追逐莺莺,那么自从他们突破性的禁忌之后,情感的天平就开始倾斜。到别离时,王实甫更不惮于表现出张生的轻狂与莺莺的缠绵之间的强烈对比,莺莺感慨于"合欢未已,离愁相继。想着俺前暮私情,昨夜成亲,今日别离。我谂这几日相思滋味,却原来比别离情更增十倍","四围山色中,一鞭残照里。遍人间烦恼填胸臆,量这些大小车儿如何载得起?"她看到与想到的是"年少呵,轻远别。情薄呵,易弃掷。全不想腿儿相压,脸儿相偎,手儿相携。你与俺崔相国做女婿,妻荣夫贵,但得一个并头莲,索强似状元及第","我这里青鸾有信频须寄,你休要金榜无名誓不归。此一节君须记,若见了异乡花草,再休似此处栖迟"。

莺莺的诉求与张生是不一样的,这也潜在地暗示了这条从爱情到婚姻的道路上可能有的坎坷。从他们分别时的情境回溯故事逐渐递进的曲折过程,情感的危机不断显示出某种预兆——张生与莺莺之间曲折的爱情经历,不仅仅在于他们将要突破家庭的阻挠,更具戏剧性的,是莺莺在面对张生的追求与挑逗时,她的自觉与敏感让她始终在渴望和犹豫的两极中摇摆不定。这位正处青春期的少女复杂难言的心理,给情节增添了更加耐人寻味的波折。它也使这个故事在崔家母亲与女儿的人生观念的冲突之外,有了更丰富的情感内容。伟大的作家总是能够以不经意的手法,揭示人性深处不为人知的隐情,在张生和莺莺甜美爱情与幸福结局的背后,我们可以看到,性别的博弈之重要性以及人性内涵,其实要远远超过两代人的博弈。

第二章
奇峰突起:宋戏文和元杂剧

王实甫的《西厢记》和通常的元杂剧作品不同,它不是用一本四折完成一个戏剧故事的叙述,实际上它分为五本,多达二十折。有关第五本的作者仍存有争议,部分原因是其精华基本上集中在前四本。无论如何,王实甫的《西厢记》从元代到今天,每个时代都衍生出新的演出本,人们不断用各种不同的方式将它搬上舞台。而且,它还引出许多文人围绕这部佳作题写续篇,尽管都不如"王西厢"成功。

马致远是元代另一位重要剧作家,他的《汉宫秋》受到《元曲选》编选者特殊的重视,被放在这部最重要的元人作品选集卷首。《汉宫秋》演绎了汉元帝与王昭君的爱情故事,他们之间相爱的经历极具悲情色彩。王昭君本是普通的农家女儿,在宫廷选秀时幸运地被选入掖庭,成为皇上无数候补夫人中的一员,但是她不肯向专为皇帝画嫔妃形象的画工毛延寿行贿,因此被毛延寿故意丑化,一直没有机会得到每日按图选妃的汉帝临幸。眼看就要如此干熬成白头宫女,好在有一手弹琵琶的绝技,幽怨之心通过一曲琵琶倾泻弦上。某日元帝夜游皇宫后苑,被琵琶声勾起兴致,招昭君过来一见,惊若天人,昭君因此尽得元帝宠爱。毛延寿做的手脚也因此败露,他逃往番邦,挑唆番王呼韩邪单于索要王昭君做夫人,元帝正和昭君蜜里调油如胶似漆打得火热,如何舍得?只是文官武将都不出一个主意,为了边境安宁,元帝无可奈何,只好送昭君和番,回宫后元帝形影相吊,满腹悲怨一发而不可收。《汉宫秋》千古流传,是因为写出了汉元帝的心境。

《汉宫秋》是末本,正末主唱,扮演男性主人公汉元帝。《汉宫秋》从头至尾,完完全全是汉元帝的戏,既然王昭君连一句唱都没有,她在戏里就很难出什么彩。只有一个主角的《汉宫秋》照样是不朽的经典,马致远的一支妙笔将汉元帝的痛心疾首写得如泣如诉,他送走和番的王昭君后,越思越想越觉得窝囊和气噎,一段[梅花酒]带[收江南]唱道:

[梅花酒]呀！俺向着这迥野悲凉。色已添黄，兔早迎霜。犬褪得毛苍，人拥起缨枪，马负着行装，车运着糇粮，打猎起围场。他他他伤心辞汉主，我我我携手上河梁；他部从入穷荒，我銮舆返咸阳。返咸阳，过宫墙；过宫墙，绕回廊；绕回廊，近椒房；近椒房，月昏黄；月昏黄，夜生凉；夜生凉，泣寒蛩；泣寒蛩，绿纱窗；绿纱窗，不思量。

　　[收江南]呀！不思量除是铁心肠，铁心肠也愁泪滴千行。美人图今夜挂昭阳，我那里供养，便是我高烧银烛照红妆。

这段词写得淋漓，唱得痛彻，让人不能不为这位失意的帝王掬一把同情之泪。

《汉宫秋》并非普通意义上的爱情题材剧作，这可以从它特殊的情节安排中看出其重点着墨之处。它的高潮不在元帝与昭君共度良宵时的恩爱，而在于第三折他们分离的痛楚和分离后的第四折汉元帝对昭君的思念。汉元帝以帝王之尊，留不住自己的一个爱妃，他的感慨不仅出自与爱人的生离死别，更在于国家羸弱之痛，异邦逼他不得不交出爱妃的行为，比起战事的胜负更多了一份羞辱："我那里是大汉皇帝？我做了别虞姬楚霸王，全不见守玉关征西将。那里取保亲的李左车，送女客的萧丞相？"

月自空明水自流，思悠悠，恨悠悠。明妃北去，元帝回宫，他对昭君思念不已。夜梦昭君，更添新愁；听到雁叫声声，"伤感似替昭君思汉主，哀怨似作薤露哭田横，凄怆似和半夜楚歌声，悲切似唱三叠阳关令"，这雁儿呵，"又不是心中爱听，大古似林风瑟瑟，岩溜泠泠。我只见山长水远天如镜，又生怕误了你途程。见被你冷落了潇湘暮景，更打动我边塞离情。还说甚过留声，那堪更瑶阶夜

第二章
奇峰突起：宋戏文和元杂剧

永，嫌杀月儿明！"

马致远的优秀作品，还有写白居易与裴兴奴爱情故事的《青衫泪》。他写盛唐诗人孟浩然的《踏雪寻梅》，更通过诗人的生活，将唐代一批有成就的著名诗人穿插其中。从故事铺排的角度看或不尽理想，但是词章华美，令人读之手不释卷。他还创作了多部这个时代很常见的神仙道化题材剧目，如《吕洞宾三醉岳阳楼》《马丹阳三度任风子》和《陈抟高卧》，以及写汉钟离度吕洞宾的《黄粱梦》等等，无不是同类题材的佼佼者。如同《汉宫秋》一样，他作品中的唱段都喜欢运用典故。在同时代的剧作家中，他显然更具文人化的倾向。

白朴最优秀的作品是《梧桐雨》，演绎唐明皇和杨贵妃的故事，因为其后有洪昇演绎同一题材的经典作品《长生殿》，《梧桐雨》的光芒难免被其所掩。但白朴是最早用充满同情的笔触叙述唐明皇与杨贵妃之间凄美爱情故事的剧作家，其故事之所以感人至深，固然因为写出了皇帝与后妃的私人情感所导致的国家动荡，但也不失从爱情主人公角度出发的个人化视角。

郑光祖、乔吉也是元代有影响的剧作家，后世有人称"元曲四大家"为关、白、马、郑，竟将郑光祖的地位置于王实甫之上，虽未为定论，但也可见郑光祖成就之一斑。郑光祖的剧作有名可考者有十多部，其中《㑇梅香》是少见的以一位婢女为主人公的剧作，写樊素助书生白敏中与小蛮成婚事，有《小西厢》之誉。其唱段有：

[幺篇] 他曲未终肠先断，俺耳才闻愁越增。一程程捱入相思境，一声声总是相思令，一星星尽诉相思病。不争向琴操中，单诉着你飘零，可不道窗儿外，更有个人孤另。

《倩女离魂》则是郑光祖最富想象力的精彩之作，写张倩女与王文举原有婚约，但是文举家道中落，前来认亲时张母竟然吩咐他与倩女兄妹相称。一对爱侣眼看就要被拆散，王文举离开张家进京赴试，倩女的一丝魂儿竟往追文举。王文举见倩女追来，以名教为由要她返回，但倩女的坚持终让文举无法拒绝：

[紫花儿序]只道你急煎煎趱登程路，元来是闷沉沉困倚琴书，怎不教我痛煞煞泪湿琵琶。有甚心着雾弩轻笼蝉翅，双眉淡扫宫鸦！似落絮飞花，谁待问出外争如只在家。更无多话，愿秋风驾百尺高帆，尽春光付一树铅华。（魂旦白：王秀才，赶你不为别，我只防你一件。正末云：小姐，防我那一件来？魂旦唱）

[东原乐]你若是赴御宴琼林罢，媒人每拦住马，高挑起染渲佳人丹青画，卖弄他生长在王侯宰相家。你恋着那奢华，你敢新婚燕尔在他门下？（正末云：小生此行，一举及第，怎敢忘了小姐！魂旦云：你若得第呵，唱）

[绵搭絮]你做了贵门娇客，一样矜夸。那相府荣华，锦绣堆压，你还想飞入寻常百姓家？那时节似鱼跃龙门播海涯，饮御酒，插宫花，那其间占鳌头，占鳌头登上甲。（正末云：小生倘不中呵，却是怎生？魂旦云：你若不中呵，妾身荆钗裙布，愿同甘苦。唱）

[拙鲁速]你若是似贾谊困在长沙，我敢似孟光般显贤达。休想我半星儿意差，一分儿抹搭。我情愿举案齐眉傍书榻，任粗粝淡薄生涯，遮莫戴荆钗，穿布麻。（正末云：小姐既如此真诚志意，就与小生同上京去，如何？魂旦云：秀才肯带妾身去

第二章
奇峰突起：宋戏文和元杂剧

呵！唱）

[幺篇]把梢公快唤咱，恐家中厮捉拿。只见远树寒鸦，岸草汀沙，满目黄花，几缕残霞。快先把云帆高挂，月明直下，便东风刮，莫消停，疾进发。

最终，王文举中了状元，携倩女的魂儿回家，伴随王文举京城三年的倩女的魂儿与病重的肉身重新合体，红烛高照，大开喜庆宴席，两位相爱的青年终成眷属。故事虽算不上周圆，但是曲辞艳丽夺目，令人赏心悦目。

元代有影响的精彩剧作还有纪君祥写的《赵氏孤儿大报仇》，取材于春秋时代一个感人的历史故事。晋国的重臣赵盾和屠岸贾互不相容，屠岸贾设计陷害，并怂恿晋灵公将赵家三百余口尽数诛杀[1]。其时，晋灵公嫁给赵盾之子赵朔为妻的女儿庄姬已有身孕，避入宫内。为斩草除根，屠岸贾派军士严守宫门，欲待婴儿出生后立刻处死。为保存赵家这一支血脉，老臣公孙杵臼等多位义士以各种不同方式前赴后继，毅然捐躯，尤其是草泽医生程婴忍辱负重，抚养孤儿长大，终让他得报大仇。后世有《八义图》等剧作，久演不衰。而法国传教士马约瑟1731年在广州把《赵氏孤儿》译成法文后，法国著名文学家伏尔泰1755年再次将它翻译改写为《中国孤儿》，是最早被介绍到西方的中国戏剧作品。

而高文秀的《黑旋风》则另有一番意趣：

[倘秀才]我今日改换了山寨的丑名，我打扮做个庄家后生，

[1] 屠岸贾诛赵盾事史有所载，但是《左传》《史记》均指其为晋灵公亡，景公即位后事。元代杂剧作品多承袭传说，难免错讹，不能以史实要求。

我着那捕盗官军摸不着我影，忒挡杀好相争，我和他斗迎。

[伴读书]泰安州便有那千千丈陷虎池，万万尺牢龙（笼）阱，我和你待摆手去横行，管教它抹着我的无干净，保护得俺哥哥不许生疾病。若是有差迟失了军中令，哥也，我便情愿纳下一纸儿军状为凭。

元代还有相当多无名氏创作的优秀剧作，如极具想象力的《盆儿鬼》，主人公杨国用外出经商，归家途中遭歹人盆礶赵和撇枝秀夫妻谋财害命，尸骨被这对歹毒的夫妻烧化，和泥制成了一个瓦盆。杨国用一缕阴魂不散，附在瓦盆上，老汉张撇古将瓦盆买回家里，这瓦盆居然开口说话，请张老汉帮他向包公申冤。奇诡的情节以及穿越阴阳两界的人物关系，令人拍案叫绝。清代极受欢迎的京剧《乌盆记》，大致就是从元杂剧《盆儿鬼》演变而来的。像这样的故事多半不是编剧个人想象力的结果，而是在勾栏瓦舍说书讲史的艺人口口相传的产物。正如《盆儿鬼》一样，元杂剧里的很多剧目都有所本，进一步说明了它们和唐宋以来民间口传的讲唱文学的承继关系。这些剧目在以后的年代存续、流传与演变，成为中国俗文学的重要组成部分。

元朝是一个群星璀璨的时代，众多优秀作家和演员竞相争妍，共同造就了中国戏剧艺术的第一个高峰。

五　南戏与文人的改造

元杂剧开启了中国戏剧的一个新时代。以大都（今北京）为中心的蒙古族的统治，是军事与政治的统治而非文化的统治。蒙古剽悍的

第二章
奇峰突起：宋戏文和元杂剧

骑兵虽然用武力征服了广袤的中国，但先秦以来汉族人数千年的文明积累，在遭受异族残酷统治时体现出不可战胜与不可超越的力量和价值。元代不足百年的历史，在文学艺术上固然有杰出的贡献，尤其是在戏剧上的成就无与伦比，然而这样的成就依然是以汉族为主体的中华文明脉络的延续。还需要指出的是，元杂剧盛行的时代，其中心经历了一个逐渐从北方移向南方的过程。南宋旧都城杭州以及与之相近的、曾经诞生了南曲戏文的温州，始终持续着戏剧创作与演出的兴盛景象，更因为大量杂剧作家南迁，或者本来就是南方人，使得元代南方地区的杂剧创作成就，足可与北方的大都等地相媲美。在这个重要时代，中国戏剧隐隐出现了双中心格局，且江南地区作为新的、更重要的戏剧中心的迹象，已然愈显清晰。

尽管元代中后期相当多杂剧作家身居江南地区，但是由于元杂剧以北曲为主要音乐表达手段，各地的杂剧创作者必须熟悉并且遵从北曲的格律写作。从文学的角度看，元杂剧的音乐与文辞是北方人的语言和情感的艺术化呈现，并不完全适宜于南方人日常生活中的欣赏趣味，因此，在广大的南方地区，南曲戏文虽似一度沉寂，但仍有许多作品在流传，而且出现了非常优秀的作家和作品。

从南宋到明初的300年左右，是南曲戏文在民间不断流传的时代。徐渭认为，元初时北方的杂剧曾经一统天下，但是到元顺帝在位时，风向已经发生变化，南曲重新成为戏剧舞台上人们更钟爱的声调。由于戏文的作者大多数都没有文学地位，因此他们的作品鲜有流传。《张协状元》等南戏三种，是侥幸保存下来的剧本。不过，通过这些剧目中所提供的线索，我们大致可以知道，这个时代曾经创作并流传过哪些戏文。

《戏文三种》里的《宦门子弟错立身》，为我们提供了大量早期南

戏剧目的线索。剧中完颜寿马让王金榜到官府唱曲，如同我们所见的诸多南曲戏文一样，旦色王金榜首唱一曲［排歌］，说的都是当时流行的剧目：

　　［排歌］听说因依，其中就里：一个负心王魁，孟姜女千里送寒衣，脱像云卿鬼做媒。鸳鸯会，卓氏女，郭华因为买胭脂；琼莲女，船浪举，临江驿内再相会。

　　［那吒令］这一本传奇，是周孛太尉；这一本传奇，是崔护觅水；这一本传奇，是秋胡戏妻；这一本是关大王独赴单刀会，这一本是马践杨妃。

　　［排歌］柳耆卿，栾城驿；张珙西厢记，杀狗劝夫婿；京娘四不知，张协斩贫女，乐昌公主，墙头马上掷青梅。锦香亭上赋新诗，契合皆因手帕儿，洪和尚，错下书，吕蒙正风雪破窑记；杨寔遇，韩琼儿；冤冤相报赵氏孤儿。

　　［鹊踏枝］刘先主跳檀溪，雷轰了荐福碑；丙吉教子立起宣帝，老莱子斑衣。包待制上陈州粜米，这一本是孟母三移。

在《宦门子弟错立身》的后半部，完颜寿马来找王金榜时，金榜的父亲百般推托，说"我孩儿要招个做杂剧的"，"你会甚杂剧"？完颜寿马的回答是：

　　［鬼三台］我做《硃砂担浮沤记》；《关大王单刀会》；做《管宁割席》破体儿，《相府院》扮张飞，《三夺槊》扮尉迟敬德；做《陈驴儿风雪包待制》，吃推勘《柳成错背妻》；要扮宰相做《伊尹扶汤》；学子弟做《螺蛳末泥》。

第二章
奇峰突起：宋戏文和元杂剧

在两段唱词里，尤其是前一段，有意地嵌入了很多当时流传的戏曲剧目，说明这个年代在各地流传的南曲戏文和北曲杂剧数量极多，而且多为观众所熟悉。

而至元末明初，南宋时期就已经广为流传的戏文迅速崛起，渐趋上风。戏文的崛起，不仅是指南方地区不绝如缕的南戏的演出活动，更是指足以与北曲杂剧相抗衡的优秀戏剧家及其作品的出现。南曲戏文要想取代凝聚了许多文学大家才思的北杂剧，就不能满足于只延续宋代戏文常见的粗糙得近乎鄙俚的文本，而必须有足以在文学史上占据一席之地的新的标志性杰作。高明于元朝末年作《琵琶记》，以其卓越的文学成就，提升了南戏的文化品格和地位，恰遇元代覆灭，南戏逐渐替代北杂剧，中国戏剧因此进入新阶段。

高明，字则成，生于14世纪初年，卒于元末或明初。40岁时曾做过小官，很快就退隐，隐居在宁波城东的栎社镇，在这里写了不朽名篇《琵琶记》。传说他为写这部剧作，"坐卧一小楼，三年后而成，其足按拍处，板皆为穿"（徐渭《南词叙录》）。

《琵琶记》所述的赵贞女与蔡伯喈的悲欢离合经历，早在两宋年间就被编成戏剧作品，南戏旧篇《赵贞女蔡二郎》或许是中国历史上第一部成熟的剧作。它写"伯喈弃亲背妇，为暴雷震死"，取材于士子蔡伯喈离家赴京求取功名、背弃发妻的故事。南戏《刘文龙菱花镜》里的女主人公萧素贞以古人作比慨叹自己的不幸命运，她的唱词是：

> 正走之间泪满腮，想起了古人蔡伯喈。他上京中去赶考，一去赶考不回来。一双爹娘都饿死，五娘抱土筑坟台。坟台筑起三尺土，从空降下一面琵琶来。身背着琵琶描容相，一心心上京找夫回。找到京中不相认，哭坏了贤妻女裙钗。贤慧的五

娘遭马踹,到后来五雷轰顶是那蔡伯喈。

在剧中复述众所周知的其他戏剧作品中的情节与人物,是宋元南戏惯用的表现手法之一。它在一个相当长的时期内,用多部作品构成互文,更立体地建构成一个艺人与观众这两个相关联的群体共同拥有的叙事系统,强化主题,同时通过不同的人物和故事之间的相似性,营造和建立起一整套表演者和观众共同认可的伦理道德和价值观念。

然而,社会永远区分为不同的阶层,叙事的文学艺术所建构的伦理道德体系,也未必适合所有社会成员的趣味和取向。宋元南戏是底层平民的艺术,它的情感与道德取向有其独立的内在完整性,与文人阶层的取向呈现出鲜明的差异。如同南戏旧篇《赵贞女蔡二郎》那样,它固然爱憎分明,大快民心,但终究缺少更能够表达文人阶层心声的维度。高则成基于文人的立场改写了这个故事,在保持原著对赵五娘的真切同情基础上,把戏剧关注的焦点转放在蔡伯喈身上,通过对《赵贞女蔡二郎》里被演绎成单纯的负心汉的蔡伯喈人生境遇和心理的深入开掘,丰富了这个故事的内涵。如同《刘文龙菱花镜》所述,蔡二郎的负心故事在流传过程中形成了多重文本,但仍然以赵五娘的悲惨境遇为主题,而在高则成的《琵琶记》里,故事出现了另一个叙述轴心,那就是蔡伯喈的"二不从"。

《琵琶记》耐人咀嚼的余味在于,这个故事在文人高则成笔下发生了重大变化,蔡伯喈首先被塑造成一个孝子,虽然有官吏征召他赴试,他却因父母年老而力辞,只因蔡父严词斥责,希望他以前途为重,不可"恋着被窝中恩爱,舍不得离海角天涯",才无奈地告别父母以及刚刚新婚二月的妻子,离家进京。蔡伯喈进京考试,蟾宫折桂,高中状元,皇帝要为朝廷里的权贵牛太师女儿主婚,令蔡伯喈娶她为妻。面

第二章
奇峰突起：宋戏文和元杂剧

对这桩从天而降的婚姻，"一来奉当今圣旨，二来托相公威名，三来小姐才貌兼全"，蔡伯喈虽有抗命之心却无拒绝之力。万般无奈之下，他专程求见皇帝，辞官不做，恳求朝廷允许他回家侍奉双亲。然而"势压朝班，威倾京国"的牛太师左右着皇帝的决策，他们罔顾蔡伯喈在家中已经娶妻及年老父母需人奉养的现实，拒绝他辞婚和辞官的请求，因此才导致蔡伯喈与赵贞女双双陷入悲情的命运。

"三不从"把一个无情的蔡伯喈改成了无奈的蔡伯喈，他中了状元却归心似箭，"我亲衰老，妻幼娇，万里关山音信杳。他那里举目凄凄，俺这里回首迢迢。他那里望得眼穿儿不到，俺这里哭得泪干亲难保。闪杀人一封丹凤诏"。蔡伯喈身居京华心系乡梓的情怀，在该剧第二十二出《琴诉荷池》中表现得尤为酸辛，他在牛府中终日思念着父母贤妻，郁郁寡欢，弹琴释怀。夫人牛小姐上场，他们的一段对白，以琴曲为喻，诉出蔡伯喈的心情：

（贴）相公，元来在此操琴呵。（生）夫人，我当此清凉，聊托此以散闷怀。（贴）奴家久闻相公高于音乐，如何来到此间，丝竹之音，杳然绝响。斗胆请再操一曲，相公肯么？（生）夫人待要听琴。弹甚么曲好？我弹一曲《雉朝飞》何如？（贴）这是无妻的曲，不好。（生）呀，说错了，如今弹一曲《孤鸾寡鹄》何如？（贴）两个夫妻正团圆，说甚么孤寡。（生）不然弹一曲《昭君怨》何如？（贴）两个夫妻正和美，说甚么宫怨。相公，当此夏景，只弹一曲《风入松》好。（生）这个却好。（弹介。贴）相公，你弹错了。（生）呀，倒弹出《思归引》来。待我再弹。（贴）相公，你又弹错了。（生）呀，又弹出个《别鹤怨》来。（贴）相公，你如何愁的会差。莫不是故意卖弄，欺侮奴家。（生）岂有此心，

只是这弦不中用。（贴）这弦怎的不中用。（生）俺只弹得旧弦惯，这是新弦，俺弹不惯。（贴）旧弦在那里？（生）旧弦撇下多时了。（贴）为甚撇了？（生）只为有了这新弦，便撇了那旧弦。（贴）相公何不撇了新弦，用那旧弦？（生）夫人，我心里岂不想那旧弦，只是新弦又撇不下。（贴）你新弦既撇不下，还思量那旧弦怎的？我想起来，只是你心不在焉，特地有许多说话。

如同蔡伯喈所唱："旧弦已断，新弦不惯。旧弦再上不能，待撇了新弦难拼。我一弹再鼓，一弹再鼓，又被宫商错乱。"蔡伯喈操琴以解愁闷，弦下不由自主地流露出对发妻的思念与愧疚，无论是琴曲的选择还是曲调的错乱，再清楚不过地揭示了他潜意识中的所思所想，在戏剧的矛盾进程中，越是突出地强调蔡伯喈的不安，他的情操就越显得高洁。用这种间接和曲折的手法改写赵贞女与蔡二郎的故事，竭力为蔡伯喈抛弃父母发妻的行为辩解，因为观众早就熟知了同情赵五娘、痛斥蔡伯喈的旧文本，要让他们接受对这个故事的全新阐释，无疑需要有高超的文学想象力和结构能力。

《琵琶记》故事原来的主角是赵五娘，作者与观众的同情也完全倾向于她。高则成让蔡伯喈成为这个伤感故事中情非得已的另一方，改变了简单地将这对夫妻分成对立的善恶两极的道德化的戏剧处理方法。所以高则成的《琵琶记》不只是在赵五娘、蔡伯喈的传说基础上站在蔡伯喈的立场上做翻案文章，不是要将善恶倒置，其中赵五娘令人心痛的善良，并没有因蔡伯喈形象的改变而受到丝毫影响。事实上高则成《琵琶记》里的赵五娘，比以往同一题材的戏剧故事的形象更哀婉动人。从蔡伯喈离家时起，《琵琶记》就以两条主线并行，交错写分处两地的蔡伯喈和赵五娘。一边是用"赏荷""赏月"等场景渲染蔡伯喈

第二章
奇峰突起：宋戏文和元杂剧

的忧心如焚，另一边用"吃糠""祝发"等行为描述赵五娘的含辛茹苦。在家乡，五娘吃糠咽菜，把仅剩的一点粮食留给公婆，第二十一出《糟糠自厌》一场的出目和两段［孝顺歌］，都具有双重意义：

> 呕得我肝肠痛，珠泪垂，喉咙尚兀自牢嘎住。糠那！你遭砻被舂杵，筛你簸扬你，吃尽控持。好似奴家身狼狈，千辛万苦皆经历。苦人吃着苦味，两苦相逢，可知道欲吞不去。
>
> 糠和米，本是相依倚，被簸扬作两处飞？一贱与一贵，好似奴家与夫婿，终无见期。丈夫，你便是米呵，米在他方没寻处。奴家恰便似糠呵，怎的把糠来救得人饥馁？好似儿夫出去，怎的教奴，供膳得公婆甘旨？

这一场也是赵五娘形象塑造的高潮，这位善良的媳妇躲在厨下用米糠充饥，却为婆婆误解，认为她藏着美食自己享用，待发现真相，婆婆抢过媳妇手中的糠碗，羞惭激愤之下被米糠呛噎身亡，公公在伤心哀痛的激荡中也突然离世。公婆相继离世，作者接着为五娘安排了第二十五出《祝发买葬》。为了安葬公婆，赵五娘无计可施，只好剪下长发沿街叫卖，"万苦千辛难摆拨，力尽心穷，两泪空流血。裙布钗荆今已竭，萱花椿树连摧折。金刀盈盈明似雪，远照乌云，掩映愁眉月。一片孝心难尽说，一齐分付青丝发"。就像吃糠这一折，人们不难联想到"糟糠"指代贫寒妻房的意义，"结发夫妻"既然用于指称男女第一次正式的婚姻，"头发"对于古代妇女而言，也就包含了更丰富的隐喻。高则成用了三曲［香罗带］，让赵五娘尽情地宣泄内心的苦楚：

> 一从鸾凤分，谁梳鬓云？妆台懒临生暗尘，那更钗梳首饰

典无存也。头发,是我耽搁你,度青春。如今又剪你,资送老亲。剪发伤情也,怨只怨结发薄幸人。

思量薄幸人,辜奴此身,欲剪未剪教我先泪零。我当初早披剃入空门也,做个尼姑去,今日免艰辛。咳,只有我的头发怎般苦,少甚么佳人的珠围翠拥兰麝熏。呀,似这般狼狈呵,我的身死兀自无埋处,说甚么剪头发愚妇人!

堪怜愚妇人,单身又贫。头发,我待不剪你呵,开口告人羞怎忍?我待剪你呵,金刀下处应心疼也。却将堆鸦髻,舞鸾鬓,与乌乌报答鹤发亲。教人道雾鬓云鬟女,断送霜鬟雪鬓人。

赵五娘剪发的情节,象征的意义显然超过写实的成分,因而留下了让观众回味的空间。赵五娘卖发获助,更用衣裙包土,筑坟埋葬公婆,怀抱琵琶,描容上路,进京寻夫。待她寻到状元府第,又得到同样善良的牛小姐的帮助,夫妻终于团圆;牛小姐说服父亲牛太师,同意蔡伯喈辞官回乡守孝,祭奠父母。这个漫长的故事,以蔡伯喈携两位夫人为逝去的父母扫墓,来弥补那其实永远无法弥补的遗憾结局。《琵琶记》的伟大,在于作者将赋予赵五娘的同情一样赋予蔡伯喈的同时,也没有完全回避男主人公蔡伯喈在这场悲剧中的责任。蔡家的邻居张人公直指蔡伯喈对父母有"三不孝"——生不能养,死不能葬,葬不能祭,但作者努力让观众去理解而不仅仅是痛恨蔡伯喈,从而在戏剧领域建立起文人与平民共享的美学平台。

《琵琶记》的出现,在基本结构以及道德评价两方面,同时改变了宋元南戏中常见的才子负心戏的戏剧逻辑。同样重要的是,《琵琶记》长达42出,完全不是一本四折的格局。它完全摆脱了元杂剧音乐体制的束缚,曲牌运用更为自由,获得了更开阔的文本空间,作者也得以

第二章
奇峰突起：宋戏文和元杂剧

用更具戏剧化的方式结构复杂的剧情，展开复杂的故事和人物关系。

南戏《琵琶记》不是一人主唱，凡上场的戏剧人物均可有其唱段，从音乐上看，这是由于演唱套曲不再是戏剧表演的轴心；另一方面，这类剧本的演出者，并不是歌女乐户，而是职业化的戏班。那些"冲州撞府"、以演戏为职业的戏班，由十多位甚至更多演员组成，他们都有不同程度的表演能力，因此南戏的剧本不必限于一人主唱。因为可以有多人演唱，在南戏中除了上场的主要人物的唱词，还理所当然地发展出各类对唱和轮唱，丰富了音乐的形态与用音乐对话的舞台手段。

就文体艺术的体裁而言，诗词是独白，长于抒发个人情怀，一人主唱的元杂剧也是如此；南戏可以有多人对唱，更趋近于戏剧的要求，所以南戏的剧本比起元杂剧有更强的戏剧性。具体到《琵琶记》的人物关系，由于它是同时基于蔡伯喈与赵五娘这两个角度叙述这个感人故事，因此开了明清传奇双线结构的先声。它还彻底改变了南曲戏文的文化地位，明朝的开国皇帝朱元璋对它更是大加赞赏，称"五经四书，布帛菽粟也，家家皆有；高明《琵琶记》，如山珍海错，富贵家不可无"（徐渭《南词叙录》）。至于从《琵琶记》开始，中国戏剧从社会底层与边缘进入文化的主流，融入中国文化自觉的发展进程中，更是《琵琶记》对中国文化史的重大贡献。

从两宋年间始有的南曲戏文，因《琵琶记》的出现而迅速崛起，很快就取代元杂剧，成为中国最有影响的戏剧舞台形态。"荆、刘、拜、杀"四大名剧的出现，则进一步巩固了南戏的地位。明清文人论及南戏作品，常常以《荆钗记》《刘知远》《拜月记》《杀狗记》并称，它们是在《琵琶记》前后中国戏剧最重要的创作。

《荆钗记》叙青年女子钱玉莲拒绝巨富孙汝权的求婚，而宁肯嫁给以"荆钗"为聘的书生王十朋。婚后，王十朋入京赴试，高中及第，

权倾朝野的万俟丞相逼他娶其女儿,王十朋坚决不从,因而被贬,从饶州改任偏僻的潮阳,形同流放。孙汝权把王十朋托他捎给钱玉莲的家书篡改成休书,继而与钱家继母串通,逼玉莲改嫁,钱玉莲坚决不从,投江殉节,被新任福建安抚钱载和救起,收为义女,带至任所。她误听传言,以为王十朋已经离世。王十朋与钱玉莲这一对荆钗夫妇,均误以为对方已经离开人世,却依然情牵梦萦,分别去道观追祭对方"亡灵",拈香偶遇,幸得团圆。

《刘知远》又称《白兔记》,是将早在唐代就流传很广的《刘知远诸宫调》搬上舞台所形成的戏剧版,写刘知远出门投军,发妻三娘在家受哥哥嫂子逼迫,"朝朝挑水,夜夜辛勤,日日泪珠暗零"。三娘在家历尽折磨,劳累过度,在磨房产下刘知远留下的儿子,用嘴咬断脐带,故取名"咬脐郎"。三娘托窦公将儿子送给知远抚养,十五年后,刘知远命儿子回村探母。咬脐郎无处寻找,却在打猎时因追赶一只白兔,与正在井边汲水的母亲相遇。刘知远带兵回村,与李三娘团聚。

《拜月亭》又名《幽闺记》,关汉卿有《王瑞兰闺怨拜月亭》,叙蒋世隆、王瑞兰兵荒马乱时逃难路遇,结为夫妻,复经悲欢离合的曲折故事,其精彩处几乎都为南戏《拜月亭》继承,如元剧第一折,王瑞兰逃难时有套曲:"青湛湛碧悠悠天也知人意,早是秋风飒飒,可更暮雨凄凄。""分明是风雨催人辞故国,行一步一叹息。两行愁泪脸边垂;一点雨间一行恓惶泪,一阵风对一声长吁气……百忙里一步一撒;嗨!索与他一步一提。这一对绣鞋儿分不得帮和底,稠紧紧粘软软带着淤泥。"质朴无华却形象生动,南戏的文体虽与杂剧不尽相同,两部作品的精华却几乎完全相同。

《杀狗记》的内容与相同题材的元杂剧《杀狗劝夫》一样。富豪子弟孙华与市井无赖柳龙卿、胡子传交往,把同胞兄弟孙荣赶出家门。

第二章
奇峰突起：宋戏文和元杂剧

孙华的妻子杨月贞屡劝不听，设计杀狗装成死尸放在门外，孙华归家，惊恐不已，为避免官司缠身，请柳龙卿、胡子传帮忙，不想遇有祸端，这些平日里的酒肉朋友早就避之唯恐不及，只有孙荣挺身而出愿意帮助兄长，显出同胞兄弟的骨肉情怀。这是宋元年间非常多见的市井故事，除了感人的亲情外，对柳龙卿、胡子传等市井无赖的行径的刻画，尤其生动。

"荆、刘、拜、杀"四大南戏，各有所长。从南戏最初获得盛誉的这四部作品看，它们与杂剧之间的关系非常密切。尽管南戏早于杂剧，但是因古本不传，我们现在还不容易分辨《拜月亭》《杀狗记》和同题材的杂剧作品中那些相同、相似的词句孰先孰后，但它们之间无疑有着很多相互影响。而对于后代的戏剧作家、演员及观众而言，这四大南戏除了都是极具吸引力的优秀作品外，还有特殊的戏剧史意义，它们和《琵琶记》一起，是中国戏剧发展的新阶段——传奇时代的精彩开端。

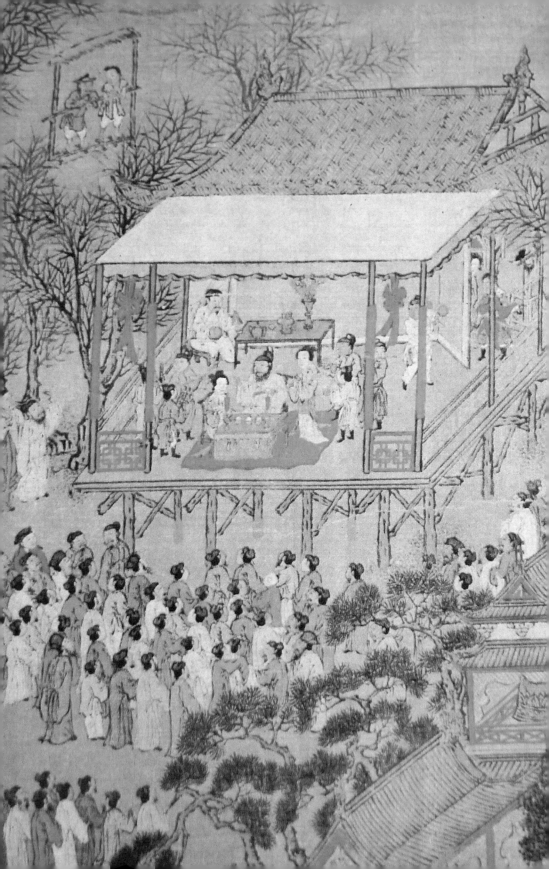

第三章 精致典雅：明清传奇与昆曲时代

一 明初四大声腔

中国戏剧的演进，既是剧本文学的演进，也是表演艺术的演进，同时还是声腔音乐的演进。元杂剧的时代，北曲盛行，关、王、马、白等戏剧文学大家无不运用北曲的套数撰写杂剧作品，音乐和文学相得益彰，奠定了中国戏剧的第一个高峰。但是在元中后期，杂剧的创作与表演中心逐渐南移，旅居杭州的杂剧作家的数量明显超过了北方的大都。与此同时，用南曲演唱的戏文，文人们虽然大多还不愿眷顾，只能在南方的乡村与城市坊间流传，但是它们的大量存在，却是不争的事实。

从《张协状元》到《琵琶记》，南曲戏文的剧本体制与北曲杂剧既有相同也有相异，它们虽都以曲白相间的形式叙述一个完整故事，而且都以曲牌体的唱段作为人物抒情的核心手段，但是杂剧一本四折，每折一个套曲，所用曲牌受到宫调的严格限制，曲的结构实比剧的结构更为重要，所以元代杂剧又称为"元曲"。南曲戏文不受音乐结构的制约，普遍不分出，无须遵从以一个套曲为一折、一韵到底的规范，选用曲牌要自由得多。从不分出的《张协状元》[1]到长达42出的《琵琶

[1] 现通行本《张协状元》之分折，系整理者根据剧情所加。目前所见的整理本均以《永乐大典》残卷为底本，原书所抄三个剧本，均不分出，当系其原貌。

← 明代绘画《南中繁会图》局部，藏中国历史博物馆。

记》，南曲戏文的篇幅比杂剧更长，体量更大，依据宫调的变化把整部剧作分为由四个套曲形成的四折显然不适宜。因此，南曲戏文的文本，不必像北曲杂剧那样拘泥于宫调与套数的限制，在表演上也不必限于围绕一位中心演员展开，完全没有元杂剧那种一人主唱的限制。更多地从戏剧性而不是音乐性的角度谋篇布局，是南曲戏文在文体方面的特点。高则成在《琵琶记》的开篇说他的剧本"也不寻宫数调"，指的就是南戏与杂剧的剧本使用音乐手段上的差异。明太祖朱元璋惊异于《琵琶记》的文采，下令宫廷教坊用北曲演出该剧，并且运用北方通行的弦索乐器伴奏，却总是觉得不满足。以《琵琶记》为代表的南曲戏文虽为时人所称赞，但是要将它们搬上舞台，尤其是要使之得到文人阶层的肯定，还需要突破元代对戏曲音乐宫调设置的略嫌僵化的规范，重新认识戏文所运用的音乐形式的合理性。就剧本文学而言，明代是从南戏发展而来的传奇非常兴盛的时期，但是，如果没有对戏剧声腔的新理解，没有更多新的声腔的出现与发展，传奇就只能是优美的文学，而无法成为杰出的戏剧。

宋元南戏的诞生与发展均以长江中下游的江浙一带为中心，运用的音乐手段也更接近于南方的风格。无论不同地域的地理环境是否可能导致迥然不同的民风民俗，乃至音乐、舞蹈、戏剧的不同表现形式，南戏传奇和北曲杂剧在文体和风格等多方面的差异却是无可怀疑的。与此同时，各地兴起并且在不同范围内流传的新的声腔，或许是其背后主导着文体演变的更重要的因素。

明朝最初定都南京，为南方文化的滋长提供了契机。但是在明朝初立的年代，音乐以及与之相关的文学的取向，仍一度沿袭前朝尊崇北曲的传统。虽然南曲戏文受到更多注意，但是在戏剧演出中，上层社会以及文人只是尝试用北曲演唱《琵琶记》之类的南曲戏文。这样

第三章
精致典雅：明清传奇与昆曲时代

的实践当然是不成功的，然而也正由于用北曲演唱南曲戏文无法彰显其魅力，促使南方各地发展出新的成体系的声腔，因此有所谓"四大声腔"之称。

从元中叶直到明初，南方地区占据主导地位的戏剧音乐腔调出现了很明显的变化。到明代初年，北曲渐渐不像元代那么受欢迎，北曲杂剧的流行趋势开始走下坡路。尤其是在南方广大地区，多种地方性的戏曲声腔陆续兴起，渐显取北曲而代之的势头。明初"四大声腔"中，对后世影响最大的是昆山腔。

明代嘉靖末年，弋阳腔、余姚腔、海盐腔都在长江中下游地区产生了一定影响。有关它们的起源与流传的过程，均缺乏清晰的资料可资参考，尤其是余姚腔的特点，更难以推究确切，但它们的存在却有迹可寻。海盐腔一度风靡，汤显祖称其"体局静好，以拍为之节"（《宜黄县戏神清源师庙记》），顾起元称其"多官语"（《客座赘语》），看来它是较具南方化和文人化色彩的声腔曲调。比较肯定的是，在北曲杂剧衰落之后和昆腔盛行之前的一段时间里，海盐腔在南方的文人及富豪人家，一度颇受欢迎，在明初各大重要声腔中，相对更显雅致。

江西弋阳腔的出现与同属南方曲调系统的海盐腔、余姚腔大致同时或略有先后，可以说是第一种产生了全国性影响的地方声腔。弋阳腔较多地结合或掺杂了地方语言，乡土气息更浓。无论是北曲还是南曲，看似受严整的音乐格律所限，但曲牌实际上有一定的内在变化空间。北曲在曲牌中，可以用加衬字的方法让音乐有更多变化，有时一个乐句可以多至数十个衬字。在规整的曲调中加入乡语，在不破坏曲调的整体结构的前提下，在曲牌体的音乐结构中用增益唱词的方法，给予曲牌更具灵活性的表现空间，则是弋阳腔在音乐上最重要的特点。这类特别的唱法，俗称"滚唱"，或称"滚调"，它既保留了曲牌体的

格局，又为民间艺人的演唱提供了一定的自由空间，一时极为流行。目前所见的"滚唱"，多在固定的曲牌之中夹唱数句。元曲中大量使用的衬字，是在句中加字，而弋阳腔的"滚调"却是在乐句间增益乐句，因而运用了"滚调"的曲牌往往增加了许多乐句，扩大了曲牌的格局与规模。以明代唱本《摘锦奇音》所载《和戎记》为例，旦脚扮演的王昭君"出塞"一场唱的套曲，[点绛唇]的曲中夹了三段"滚唱"，每段四句，因此该曲比原曲牌的格律要多12句。在对白中加入音乐性较强的"滚白"，也是弋阳腔的特点之一。相对于众多南曲戏文运用完全散文化的对白，弋阳腔中"滚白"的出现，有助于通过对白强化戏剧氛围，其文辞未必雅驯，更像是从追求热闹的民间戏场中发展出来的。

一般认为，至明嘉靖年间，弋阳腔已经脱胎发展为青阳腔，或称其为"徽池雅调"。明万历年前后刻印的唱本，多标示"徽池雅调"或"青阳时调"，说明这一时期，青阳腔成为南方最受欢迎且普遍演唱的声腔。在这些坊间刻印的唱本中，我们还可以知道当年流行的戏曲声腔，如万历元年的刻本《词林一枝》的全称为《新刻京板青阳时调词林一枝》，在《八能奏锦》《乐府红珊》《大明春》等书里的标题中还可看到"昆池新调""徽池雅调""时兴滚调"和"时尚南北新调"等称谓，说明在这个时代，各类地方声腔已经兴起，明初所谓"四大声腔"昆山腔、弋阳腔、海盐腔、余姚腔，在这一时期都渐次风行，而且以俗称为"徽池雅调"的青阳腔最为兴盛。王骥德所说的"世之腔调，凡三十年一变"，确实是对那个时代戏曲声腔流变的相对客观的描述。

至迟到明代中叶，弋阳腔已经发生了许多变异，不复本来面目，虽仍有其名，却已无其实，清代人归纳各地流传的声腔时，有"南昆北弋东柳西梆"之说，弋阳腔居然已经被视为北方的声乐。弋阳腔在

第三章
精致典雅：明清传奇与昆曲时代

流变中虽然已经失其真，元杂剧的许多杰作却有赖于从弋阳腔的根基发展演变而来的各路高腔，保存在各地的戏剧舞台上，加上明清以后历代表演艺术家的天才创造，使高腔一直在中国戏剧领域具有很突出的地位。中国戏剧历史上诸多极其重要的优秀剧目的传承，实离不开流布地域广泛的高腔。

虽然明初南方多种地方性声腔的出现比昆山腔更早，但昆曲仍然是最重要的。昆曲大约从最初民间流传的昆山腔改造而来，就像明代其他地方声腔都以其原生地命名一样，顾名思义，它是明代出自昆山的声腔。昆山地处苏州，明嘉靖年间，流寓于江苏太仓的江西籍曲师魏良辅"缕心南曲，足迹不下楼者十年"（余怀《寄畅园闻歌记》），将原本"平直无意致"的南曲加工改造成一种精致细腻的新腔调，世人称为"昆腔"。魏良辅"变弋阳、海盐故调"（朱彝尊《静志居诗话》），度为新声，用昆山一带通行的吴语音韵重新修订并确立了南北曲调的宫调旋律和节奏，使之尽显江南风情，一时风靡。后人感慨那个时代的世换声移：

> 风声所变，北化为南。名人才子，踵《琵琶》《拜月》之武，竞以传奇鸣。曲海词山，于今为烈。而词既南，凡腔调与字面俱南，字则宗《洪武》而兼祖《中州》，腔则有海盐、义乌、弋阳、青阳、四平、乐平、太平之殊派，虽口法不等，而北气总已消亡矣。嘉隆间有豫章魏良辅者，流寓娄东鹿城之间，生而审音。愤南曲之讹陋也，尽洗乖声，别开堂奥，调用水磨，拍捱冷板。声则平上去入之婉协，字则头腹尾音之毕匀，功深熔琢，气无烟火，启口轻圆，收音纯细。所度之曲，则皆《折梅逢使》《昨夜春归》诸名笔；采之传奇，则有《拜星月》《花阴

夜静》等词。要皆别有唱法，绝非戏场声口，腔曰昆腔，曲名时曲，声场禀为曲圣，后世依为鼻祖。[1]

魏良辅的功绩首先是创了新腔，但更重要的是他还厘定了曲谱。从先秦至宋元，中国诗歌均可入乐，同样的诗句用不同地区的方言吟诵时，声调自然是不一样的，如此产生了字声与曲调之间如何协调的问题，数以千计的曲牌就是方便写作者把握诗歌与音乐旋律关系的现成的范本。而各种曲律类著述的撰写，则是为了帮助和规范诗词的写作，使之可以入乐而不发生舛误。魏良辅面临的是南音兴起却只有按北曲制定的曲律可用的遗憾，因此，尽管他创造了一种可以准确地唱出吴音的平上去入和头腹尾音的曲调，但是各地更多对吴语未必熟悉的写作者，还需要通过与之相对应的新的曲律，才能掌握文辞与音律之间的这种协调关系。让他的这番努力成为现实的前提，是新的官方韵书的出现。在此之前，文字以及诗歌的声韵规范是以中州音为标准的《中原音韵》，自从明代出现了在北方语言的基础上兼顾南方语系的声韵特点编制的韵书《洪武正韵》，更兼各地的曲唱出现了崇南抑北的风气，让魏良辅有了充足的理由，可以从他所处的吴语地区软语呢哝的方言声调出发，将南曲的五音——宫、商、角、徵、羽和吴语的四声——平、上、去、入的自然语音旋律相结合，潜心研究数年，细细加工和打磨南曲，厘订曲谱，使之精细得足以成为雅文化的标本。这种新的声腔出现之后，很快被文人们普遍接受，自此南北曲的音韵均以其为准绳，在不长的时间里，居然使元代通行的北曲唱法湮没无闻。

从先秦到唐宋，诗词与音乐的关系仅限于曲唱，然而因南戏和杂

[1] 沈宠绥：《度曲须知》，收于中国戏曲研究院编：《中国古典戏曲论著集成》第 5 册，中国戏剧出版社，1959 年，第 198 页。

第三章
精致典雅：明清传奇与昆曲时代

剧的出现，字与声的关系多出一个重要领域，那就是剧本的唱词与音乐的关系。魏良辅的曲律，本来只是重在可以用吴语演唱散曲，却不期然地为戏剧的演唱提供了新的音乐手段。当然，南曲之不同于北曲，除音调旋律上的差异以外，伴奏乐器的重要性也不能忽视。昆腔之所以风靡一时，不能忽略乐器的助力。北曲以弦索即弹拨乐器的伴奏为主，南曲却将其主奏乐器换成笛子，其声音更显清丽、柔美，恰好与那磨光了烟火气的昆腔相谐。进一步，梁辰鱼作《浣纱记》，揭示了将昆腔完整地运用于戏剧表演的可能性，它标志着昆曲传奇的诞生，也意味着中国戏剧在音乐表现上取得了新的成就。同时，昆腔这个最初的称谓，地域色彩也逐渐被淡化，人们更通常称之为昆曲，如同弋阳腔逐渐被改称为弋腔、高腔一样。

梁辰鱼是 16 世纪的重要戏剧家，字伯龙，江苏昆山人。《浣纱记》取材于《吴越春秋》，共 45 出，写春秋时代吴越争霸，吴国大败越国，越王勾践采纳大夫范蠡计谋，厚礼卑词，向吴王称臣，卧薪尝胆，甚至不惜用"美人计"，将范蠡未婚妻、越国绝色美女西施送给吴王夫差，吴王恣意享乐，荒废国事，越国从弱转强，终雪国耻。作者一反元人杂剧创作讲究文辞朴实的取向，追求典雅工丽的华美辞藻，加上它是依被称为"水磨调"的昆曲的音律写的，优美的文辞和优雅精致的音乐融为一体，不仅得时人追捧，有"吴间白面冶游儿，争唱梁郎雪艳词"之说，更引致一代文人风靡而从之。《浣纱记》为昆曲提供了戏剧声韵的规范，全剧每支曲子中每个字的字韵都切合昆腔的曲调旋律，后人在制定昆曲的曲律时，无不以它为归依。

从魏良辅创昆腔，到梁辰鱼写《浣纱记》，传奇与昆曲之间的结合，成就了中国戏剧史上的一段佳话。此后文人创作的传奇剧作，纷纷以昆曲音乐为规范，"传奇"几乎成为可以用昆曲的音乐形式演

出而创作的剧本的专门称谓。用昆曲演唱的传奇,其文学表达和音乐特征都切合先秦《诗经》楚辞时代所确立的文人趣味,因此受到精英阶层的普遍尊崇,成为拥有特殊文化地位的"雅音";而同时代其他的地方声腔,均被视为"俗调"。《浣纱记》虽取材于吴越争霸史事,剧作的核心却在西施和范蠡曲折的爱情经历。元杂剧末本和旦本这两种分别只能有男性或女性戏剧人物之一方、充分展现其情感与心理的形态,悄悄地让位于戏文生旦并重的新格局,以表达青年男女之间的情感关系为主的生旦戏在很大程度上影响了明传奇作家的题材选择,促进了戏剧对人物细腻的情感和丰富复杂的内心世界的开掘,这样的题材及戏剧构成也更适宜于用清柔婉丽、温润缠绵的昆曲演唱。由此,中华民族雅文化之正统的代表,从宫廷内演奏的雅乐,转向士大夫阶层爱好的昆曲。明中叶之后,昆曲的存在与发展,其意义远远超出了音乐与戏剧的领域,而成为中华民族雅文化的象征。

二 汤显祖的《牡丹亭》

"传奇"其名,源于唐代,但是唐宋的"传奇"是指讲述离奇故事的短篇小说,自宋元南戏出现,演变为更擅长于叙述曲折离奇的故事的戏剧体裁的通称。元代偶有用"传奇"指称元杂剧,但是更多见的是以它特指南戏剧本,明人经常称《琵琶记》和"荆、刘、拜、杀"为"元传奇",使之区别于杂剧,说明在这个时代,杂剧与传奇在文体上的差异已经非常清晰。

传奇剧本的创作因汤显祖的《牡丹亭》横空出世,达到了它在文

第三章
精致典雅：明清传奇与昆曲时代

学艺术上的高峰。汤显祖是明中叶万历年间的著名文人，尤以名为"临川四梦"的优秀剧作，显示了他卓越的文学成就。"四梦"为《紫钗记》《南柯记》《还魂记》《邯郸记》，恰好其剧情都以梦境为核心，其中，又名《还魂记》的《牡丹亭》是明代最杰出的传奇作品。

汤显祖《牡丹亭》共 55 出，写南安太守杜宝之女杜丽娘春情难遣，在自家后花园游玩，沉沉睡去，梦里相遇一位手持柳枝的翩翩少年，与之在牡丹亭畔幽会，欢会交合。醒来后杜丽娘犹思之不已，从此愁闷消瘦，一病不起。在弥留之际，她要求母亲把她葬在花园梅树下，并嘱咐丫环春香将她的自画像藏在太湖石底，置于梅树旁。三年后，青年士子柳梦梅赴京应试途中，借宿杜府为追祭杜丽娘修建的梅花庵观，在太湖石下拾得杜丽娘画像，上有绝句一首："近睹分明似俨然，远观自在若飞仙。他年得傍蟾宫客，不在梅边在柳边。"冥冥中感觉有缘，面对画像，不由得心驰神往。杜丽娘听他声声呼唤，声音哀楚，为其真情所感，魂游道观，和柳梦梅再度幽会，从此虽人鬼两界，却得以夜夜相交会。情到浓处，杜丽娘坦承自己非人，柳梦梅决意掘墓开棺救她回阳，果然见墓里杜丽娘小姐相貌端然，异香袭人，幽姿如故。杜丽娘得柳梦梅所救起死回生，两人结为夫妻，前往临安。柳梦梅在临安应试后，受杜丽娘之托，赴扬州军中向其父杜宝传报爱女还魂喜讯，却因坐盗墓之罪，被杜宝囚禁，解往临安。不料殿试发榜，柳梦梅竟中了状元，但杜宝拒不接受女儿的婚事，认定她是妖孽离异，纠纷闹到皇帝面前，"三生石上看来去，万岁台前辨假真"，皇帝听信杜丽娘重生故事，令他们夫妻成亲。

《牡丹亭》的奇情异思，最为人称道的就是杜丽娘在生死间的穿越。少女思春，感怀天地而有所梦，梦中情郎本是虚妄，想不到她梦里柳畔梅边所遇之人，竟然就是三年之后拾到她所藏的自画像而起她

于地下的书生；杜丽娘既为梦中情郎而死，复因钟情于她的情郎而重生，这段穿透生死界限的离奇爱情，为人世间所有超现实的想象所不及。汤显祖描摹这段情爱之发生的文辞精湛至极，闺阁小姐杜丽娘闲坐无聊，由春香带她到后花园游玩，引出无限感慨，《游园》一折，字字珠玑：

[步步娇]袅晴丝吹来闲庭院，摇漾春如线。停半晌、整花钿。没揣菱花，偷人半面，迤逗的彩云偏。步香闺怎便把全身现。

[醉扶归]你道翠生生出落的裙衫儿茜，艳晶晶花簪八宝填，可知我常一生儿爱好是天然。恰三春好处无人见。不提防沉鱼落雁鸟惊喧，则怕的羞花闭月花愁颤。

（白：不到园林，怎知春色如许！）

[皂罗袍]原来姹紫嫣红开遍，似这般都付与断井颓垣。良辰美景奈何天，赏心乐事谁家院！（白：恁般景致，我老爷和奶奶再不提起。）朝飞暮卷，云霞翠轩；雨丝风片，烟波画船——锦屏人忒看的这韶光贱！

[好姐姐]遍青山啼红了杜鹃，荼蘼外烟丝醉软。（白：春香啊！）牡丹虽好，他春归怎占的先！闲凝眄，生生燕语明如剪，呖呖莺歌溜的圆。（白：去罢。）

[隔尾]观之不足由他缱，便赏遍了十二亭台是枉然。

其实，《牡丹亭》的精彩远不止于此，杜丽娘与柳梦梅"幽媾"一出，魂旦感慨于"泉下长眠梦不成，一生余得许多情。魂随月下丹青引，人在风前叹息声"，都是惊世之笔。

第三章
精致典雅：明清传奇与昆曲时代

明清传奇在爱情表现上所达到的艺术成就，自然以《牡丹亭》为其顶峰。比汤显祖稍晚的著名理论家王骥德称汤显祖"于本色一家，亦惟是奉常一人——其才情在浅深、浓淡、雅俗之间，为独得三昧"[1]。虽然汤显祖对昆曲声韵的运用或许不够严谨，甚至被那些更谙熟昆曲音乐格律的戏剧家批评嘲讽，但是因其显现的卓绝的文思才华，《牡丹亭》很快成为昆曲最受欢迎的代表剧目，同时也由于一代代表演艺术家的倾情演绎，使之在辞藻、唱腔、音乐、身段、表演等方面都达到了无与伦比的艺术境界。它有很多出成为单独上演的折子戏，直到今天依然是昆曲舞台表演的典范，包括《闹学》《游园惊梦》《寻梦》《写真》《离魂》《拾画叫画》《冥判》《幽媾》《冥誓》《还魂》等等，流传极广。

《牡丹亭》在中国文学发展史上，第一次成功地提供了描写伤春的经典范本。物我感应、天人合一是中国文学传统的写作手法，悲秋与伤春是中国古代抒情文学最重要的两大主题。从屈原、宋玉直到李白、杜甫，对暮年羁旅的悲秋主题的呈现已经是无以复加，然而，真正将伤春情怀的描摹发挥到极致的却要首推传奇《牡丹亭》。作品主人公杜丽娘超现实的、形而上的感伤，真是"没乱里春情难遣，蓦地里怀人幽怨"。这青春年少时无端的忧郁，"这般花花草草由人恋，生生死死随人愿，便酸酸楚楚无人怨"。它无所来无从往，尤其是"游园"一套唱，正所谓"一切景语皆情语"（王国维《人间词话》），每一句都是主人公伤心无比的春怨，断井颓垣，杜鹃声啼，花园内桃红柳绿的春景在杜丽娘眼里却是满目凄凉。《牡丹亭》和歌德《少年维特之烦恼》堪称世界文学史上的双璧，它们分别写出了情窦初开的两性少年无以名状的青春。而《牡丹亭》更借助于昆曲音乐一唱三叹、婉转动人的旋

[1] 王骥德：《曲律》卷四《杂论下》，收于中国戏曲研究院编：《中国古典戏曲论著集成》第4册，中国戏剧出版社，1959年，第170—171页。

律和红毹毲上红牙檀板的表演，在长达数百年的时间里，成为中国传统戏剧最为动人悱恻的华章。

《牡丹亭》表现的情爱，体现了戏剧家想象力的极限。《牡丹亭》的故事情节奇谲空灵，杜丽娘和柳梦梅始于梦却又成真，杜丽娘纵因抑郁而亡，与恋人隔于阴阳两界，却因真情所感回归人间，他们的情爱亦幻亦真、因幻而真，既有浓烈的超现实色彩，同时又贴近人世间的浪漫情思。因而，它当之无愧地成为千古流芳的文学与戏剧经典，永远矗立于世界最伟大的戏剧杰作之林。

从中国戏剧发展演变的角度看，《牡丹亭》的语言风格非常特殊。《牡丹亭》一反宋元南戏和传奇以大量质朴的民间俗语入曲的习惯，纵情运用瑰丽华美的文辞，强化了中国戏剧始于《琵琶记》的新的发展路向。相对于元杂剧对质朴本色的语言风格的追求，文人特有的对剧本精美典雅的辞藻的迷恋，在明清两代文人的传奇写作过程中得到尽情展现，他们遣词造句精雕细刻，大量文学典故进入剧本的唱段，传奇剧本因此获得了进入雅文化领域的资格。而剧本的功能也因此得以扩充，除了供伶人演出的"场上本"，明清两代还出现了大量专供读者置于书桌上阅读赏玩的"案头本"。不过汤显祖这种过于讲究辞藻、雕琢文字的取向，并不是他所处的时代美学上的主流。元杂剧偏于质朴和本色的语言风格一直是明代剧作家所追摹的范本，甚至一些元代北方人常用的土语，也被看成优秀的戏剧作品可以有甚至应该保持的语言，即所谓要"有蒜酪气"。在这些词语运用的细节上追随元人的北曲，多少有些胶柱鼓瑟。然而那正是明代传奇写作领域通行的戏剧观念，因此汤显祖的华丽文辞受到批评，并不奇怪。

三 众多的传奇杰作

从明代中叶起,传奇成为这个时代文人剧本创作的主要体裁,在剧坛独占鳌头。然而,元杂剧创作的余风流韵还在,仍有相当多剧作家偏爱编撰杂剧。尤其是因传奇的体量偏大,动辄四五十出,非人物众多、故事曲折者不能适用,对于那些偏爱通过更直接的方式而非借叙事表达个体情思的文人而言,循元代一本四折之成例的杂剧,因更宜于表现较集中的内容,所以仍受到欢迎。明清两代杂剧创作不乏其人,其中也有徐渭的《四声猿》等佳作,却无法改变传奇占尽风流的局面。而且此时杂剧的体例也发生了一些重要变化,南曲被文人普遍接受后,杂剧中使用的音乐手段不再限于北曲。至于场上的演出,即使尚能看到杂剧的身影,也都被昆曲化了。那些仍然留在舞台上的杂剧经典作品,用弋阳腔演唱或许更易于保持其本来风格,但是随着昆曲传奇写作的音乐规范的形成,昆曲逐渐被越来越多的文人普遍看成"雅乐"。在这样的背景下,杂剧多改用昆曲演唱,原初的风采和韵味很难不因昆曲的演出而改变。这是舞台演出对文学创作产生影响的历史例证,在以后的日子里,演出的风尚还会不断影响到剧本文学的创作。当然,从剧本的角度看,传奇代表了明清两代戏剧文学方面最主要的成就。

梁辰鱼《浣纱记》是传奇的发轫之作,这部以春秋时期吴越争雄为题材的剧作,将越国的谋臣范蠡和古代四大美女中首屈一指的西施之间的爱情故事作为轴心,为情爱题材戏剧增添了宏大的政治军事背景,丰富了爱情的内涵。它也开创了传奇多条情节线同时推进的叙述模式,剧中故事发生地经常在吴国和越国两地交错跳跃,且齐头并进。范蠡在苎罗村发现了美貌的浣纱女西施,与她订下婚

约,这个从一见钟情开始的故事却遭遇最大的挑战,越国被吴国击败,范蠡隐忍为国,将西施送到吴宫,进贡给吴王。越王勾践成功地让吴王沉溺于西施的美色,"恋酒迷花,去贤用佞",终于实现了复国之梦。而范蠡却于此时功成身退,携西施泛舟五湖,远离了政治的是非地,再续鸳盟。

传奇体量较大,内涵丰富,即使以情爱论,《浣纱记》中的精彩之处,也不止于范蠡与西施的关系。吴王对西施日久生情,才是该剧真正重要的戏眼,这也正是越王勾践和他的谋臣们终于成功复国的关键。第三十出《采莲》是正面描写夫差为西施所惑、对她加意宠爱的主要场次之一,夫差自从有了西施后,就从一位叱咤风云的霸主,完全变成了一位深情的恋人:

> 自从西施入宫,妙舞清歌,朝欢暮乐。不多日,算不得尽了上千遭云雨之情,记不起吃了上万钟合欢之酒。不但姿容娇媚,更兼性格温柔。我这几根老骨头,必定断送在她手里。两日魂灵不知飞在那里去了,昨日吩咐诸女侍到湖上采莲,想是我的魂灵走在湖上。待我今日去寻了它回来。

人非草木,西施虽然只是被越王和范蠡进贡到吴国的玩物,但她久居吴王宫中,也不可能全无情愫。吴国既破,西施归国,她不无惆怅:

> 回首姑苏,欢娱未终,树梢留得残红。国恩虽报尚飘蓬,犹恐相逢是梦中。青山路,绕故宫,不堪清漏往时同。浮云尽,世事空,错教人恨五更风。

第三章
精致典雅：明清传奇与昆曲时代

西施功成身退，重新回到情郎怀抱，范蠡携西施泛舟归隐，意满自得："功成不受上将军，一艇归来笠泽云。载去西施岂无意，恐留倾国更迷君。"而西施心中，却一片迷茫："双眉颦处恨匆匆，转眼兴亡一蹙中。若泛扁舟湖上去，不宜重过馆娃宫。"这样的描写，远远超越了冰冷的政治算计，是梁辰鱼的笔墨中最打动人心的段落。

传奇多为生旦戏，但传奇体量既大，一部剧作的篇幅多达三五十出，自然可以为生旦之外的演员安排重点场次，不同的行当均有其施展空间。如《浣纱记》中精彩和重要的戏剧人物，除西施、范蠡之外，还有外扮的吴国忠臣伍员和丑扮的奸臣伯嚭。越国的计谋之所以能够实现，实因其通过重金贿赂，得吴王麾下奸臣伯嚭之助。伯嚭一见越王送来的西施，感慨万千地为越王做说客："我伯嚭见了妇人万千，从不曾见这样娉婷袅娜的。范大夫，你们都是好人。若像我做伯嚭的，留在本国自受用，怎肯送与别人。"如此活灵活现的宾白，在元剧中也不多见。伍员力谏吴王，逆耳忠言，不仅不被接纳，反受猜忌，他眼看吴国大厦将倾，忍痛将亲生儿子送到齐国。《寄子》一场，赴齐国路上，伍员对儿子说明真相，父子面对生离死别，痛彻心扉：

> [胜如花] 清秋路，黄叶飞，为甚登山涉水？只因他义属君臣，反教人分开父子，又未知何日欢会。料团圆今生已稀，要重逢他生怎期？浪打东西，似浮萍无蒂。禁不住数行珠泪，羡双双旅燕南归，羡双双旅燕南归。

高濂的《玉簪记》，是明代传奇中内容别致的一部佳作。才子佳人的爱情故事难免有许多相似之处，无非双方家长原为世交，指腹为婚，

双方在战乱中失散却因冥冥中的机遇而终得重逢。然而《玉簪记》的潘必正与陈妙常的爱情经历则包含了更多的起伏曲折,女主人公逃难中与家庭失散,孤苦伶仃,在道观出家为尼,她特殊的身份为这个故事增添了诱惑力,而故事也因为在道观这个敏感场所展开,更增添了对世俗道德的冲击力。男主人公潘必正在科场遇到挫折,不敢归家,便到女贞观投奔他的姑姑,这位姑姑恰巧就是妙常的师父。这对青年男女显然还不知道他们的姻缘早有父母之命,仿佛是命中注定,他们在这里相逢且互相倾慕,音乐与文学成为他们的媒人,为他们牵上红线。第十六出《寄弄》,就是昆曲舞台上一直在上演的《琴挑》,生扮的潘必正与旦扮的陈妙常月夜相对,借琴声一诉衷肠,集中体现了《玉簪记》作者的创作才华:

[懒画眉](生上)月明云淡露华浓,欹枕愁听四壁蛩,伤秋宋玉赋西风。落叶惊残梦,闲步芳尘数落红。(白:小生看此溶溶夜月,悄悄闲庭,背井离乡,孤衾独枕,好生烦闷!只得在此闲玩片时,不免到白云楼下,散步一番,多少是好。下)

[前腔](旦上)粉墙花影自重重,帘卷残荷水殿风,抱琴弹向月明中。香袅金猊动,人在蓬莱第几宫?(白:妙常连日冗冗俗事,未曾得整此冰弦。今夜月明风静,水殿凉生。不免弹《潇湘水云》一曲,少寄幽情,有何不可!)(作弹科。生上,听琴科)

[前腔]步虚声度许飞琼,乍听还疑别院风,凄凄楚楚那声中。谁家夜月琴三弄?细数离情曲未终。(白:此是陈姑弹琴,不免到他堂中,细听一番!)

[前腔](旦)朱弦声杳恨溶溶,长叹空随几阵风。(生白:仙姑弹得好琴!旦惊科,接唱)仙郎何处入帘栊?早是人惊恐。

第三章
精致典雅：明清传奇与昆曲时代

（生白：小生得罪了！旦接唱）莫不是为听《云水声寒》一曲中？

既有琴声作为引子，他们也就有了互通款曲的适宜的话题。他们各自用琴曲《雉朝飞》和《广寒游》倾诉衷情，妙常是"一度春来，一番春褪，怎生上我眉痕？云掩柴门，钟儿磬儿枕上听"，潘郎是"更声漏声，独坐谁相问；琴声怨声，两下无凭准"，虽是偷情故事，却写得清纯冷隽。尤其是对妙常缠绵而复杂的女儿心境的表现："心里聪明，脸儿假狠，口儿里装做硬。待要应承，这羞惭，怎应他那一声。我见了他假惺惺，别了他常挂心。我看这花阴月影，凄凄冷冷，照他孤另，照我孤另。"更是令人心旌动摇。潘必正与妙常的情事终为其姑姑觉察，姑姑以赴试为名逼潘离寺，妙常听闻后独自追赶，为他送行，这就是《玉簪记》中更广为人知的《追别》一折，川剧和京剧的《秋江》即由此化出。潘必正与陈妙常私情败露，姑姑棒打鸳鸯，两人分离，在热恋中被迫分离的一对恋人竟没有机会一诉衷肠，"恨无端，平白地风波拆锦鸯，羞将泪眼对人前"。妙常毅然另雇小船追上前去，终于赶上潘郎：

[小桃红]（旦唱）秋江一望泪潸潸，怕向那孤篷看也，这别离中生出一种苦难言。自拆散在霎时间，心儿上，眼儿边，血儿流，把我的香肌减也。恨杀那野水平川，生隔断银河水，断送我春老啼鹃。

[下山虎]（生唱）黄昏月下，意惹情牵。才照得双鸾镜，又早买别离船。哭得我两岸枫林都做了相思泪斑，打叠凄凉今夜眠。喜见我的多情面，花谢重开月再圆。又怕你难留恋，好一似梦里相逢，教我愁怎言。

客观地说，众多的明代传奇作品，并不是部部如此精彩。也有部分作品，整体上并无声名远播的魅力，却因其中有卓越的出目，仍能在戏剧史上留下它们的身影。比如《宝剑记》，就因为有《夜奔》一折，足以在戏剧史留下不朽的印记。李开先的《宝剑记》叙林冲故事，《夜奔》一折，表现的正是林冲被逼上梁山的路上，内心无比沉痛时的独白：

[点绛唇] 数尽更筹，听残银漏，逃秦寇，好教我有国难投，那搭儿相求救……

[新水令] 按龙泉血泪洒征袍，恨天涯一身流落。专心投水浒，回首望天朝。急走忙逃，顾不的忠和孝。

[驻马听] 良夜迢迢，投宿休将门户敲。遥瞻残月，暗度重关，急步荒郊。身轻不惮路迢遥，心忙只恐怕人惊觉，魄散魂消，魄散魂消，红尘误了武陵年少。

[水仙子] 一朝谏诤触权豪，百战勋名做草茅，半生勤苦无功效。名不将青史标，为家国总是徒劳。再不得倒金樽杯盘欢笑，再不得歌金镂铮琶络索，再不得谒金门环珮逍遥。

[折桂令] 封侯万里班超，生逼做叛国的红巾，背主的黄巢。恰便似脱扣苍鹰，离笼狡兔，摘网腾蛟。救急难谁诛正卯？掌刑罚难得皋陶。鬓发萧骚，行李萧条。这一去，博得个斗转天回，须教他海沸山摇。

[雁儿落] 望家乡去路遥，想妻母将谁靠？我这里吉凶未可知，他那里生死应难料。

[得胜令] 呀！谎的我汗浸浸，身上似汤浇。急煎煎，心内类油调。幼妻室今何在？老尊堂恐丧了。劬劳，父母恩难报。

第三章
精致典雅：明清传奇与昆曲时代

悲嚎，英雄气怎消。

[沽美酒] 怀揣着雪刃刀，行一步哭号咷。拽长裾急急蓦羊肠路绕，且喜这灿灿明星下照。

[太平令] 忽然间昏惨惨云迷雾罩，疏喇喇风吹叶落，振山林声声虎啸，绕溪涧哀哀猿叫。吓的我魂飘、胆消，百忙里走不出山前古庙。

[收江南] 呀！又只见乌鸦阵阵起松梢，数声残角断渔樵，忙投村店伴寂寥。想亲帏梦杳，空随风雨度良宵。

李开先是明嘉靖年间著名的才子，他笔下的林冲，与其说是《水浒传》中那个最终落草为寇的八十万禁军教头，还不如说是那些不得志的文人的化身。

明代的传奇创作，文人趣味始终占据着主导地位，相当多的作者仍将传奇当成曲文，追求它们作为案头读物的价值，而未必都把它们在场上搬演的戏剧魅力放在首要位置。尤其是同时代的文人的品评，多注目于文辞以及格律，极少涉及剧作搬至场上的效果，更将传奇写作导向重案头轻场上的现象。文人们形成一个相对自我封闭的小世界，刻意地与普通民众的日常生活和娱乐世界保持着距离，就连一直面向公众表演的戏剧，在明代也开始出现将其转置于更私人化的家居厅堂之类的小场地、只供有限的数位"知音"欣赏的特殊的演出形式，这更加剧了传奇和昆曲精英化的倾向。但戏剧更切合其基质的存在方式，终究是面向剧场和公众，因而，文人的案头剧写作，还是会遭遇实际演出的挑战。

四　伟大的李玉和奇幻的李渔

　　唐宋年间的勾栏瓦舍是向社会公众全面开放的，这些规模大小不等的娱乐场所，大致都有或固定或流动的表演者，每天演出相同的或不同的剧目。作为官妓的行院艺人，在为官府提供演艺服务之余，可以面向公众从事营业性演出，社会化的演艺事业的发达因此成为必然。以勾栏瓦舍为主的公共演出场所，因其最能够适应普通民众的欣赏趣味，而且自然形成日益激烈的市场化竞争，这样的竞争态势也成为促使戏剧演出持续发展、表演水平逐渐提升的重要力量。这里也成为城市平民的欣赏趣味最重要的表达通道，它所提供的是迥异于宫廷或贵族富豪们的趣味的另一种美学选择。明清年间，社会化的演出迅速发展。这类演出既存在于专供欣赏娱乐表演的场所，也渐渐与宫廷和贵族富豪的厅堂演出合流。在厅堂中最为多见的为宴饮助兴的演出，开始出现在民间以及商业化的营业场所内并得到迅速发展。因此，在勾栏瓦舍这类综合性的娱乐场所不复存在以后，歌楼酒肆内为宴饮助兴的演出，成为城市戏剧表演的主体。随着城市戏剧的发展，平民们有越来越多的机会接触欣赏戏剧，对戏剧的创作、演出与发展提出了新的诉求。

　　这就是包括李玉在内的一批苏州戏剧家出现的背景。在以沈璟为代表的诸多文人斤斤计较于曲辞的格律，对汤显祖的《牡丹亭》是否合辙依律、传奇的文辞究竟是应该本色还是华丽争论不休的同时，舞台演出的发展催生出了一批更贴近于平民、更切近于舞台演出的剧本和作家。这批戏剧作家的身份大多是中下层文人，他们身处昆曲的诞生地，先天地拥有娴熟掌握苏州方言音韵的优势，从而可以因应以苏州为中心的江南地区昆曲市场化演出的需要，为戏班的演出撰写剧本。

第三章
精致典雅：明清传奇与昆曲时代

这类直接针对演出的需求而编撰的剧本，与那些更知名和社会地位更高的文人们主要基于案头阅读的目的而编撰的剧本，在人物关系、情节设置以及文字运用等方面都有差异，由此别开传奇的新生面。

李玉，字玄玉，生活在明末清初，江苏吴县人，生卒年难以确定，其创作年限贯穿了明万历年间到清代初年。他出身低微，青年时没有应试科举的机会，入清后偶受挫折，更无意仕进，毕生致力于从事戏曲创作和研究，成就斐然。他的剧作，见于各种曲目书籍的多达42种，保留在舞台上的也有二十多种。尤其是所谓"一人永占"，即他早期四部著名的传奇杰作《一捧雪》《人兽关》《永团圆》《占花魁》，极为时人称道，而且更得伶人和普通观众喜爱，从明末至今，都是昆曲舞台上极常见的剧目。无论从创作的数量还是传播的广度、作品的深度看，李玉都当之无愧地可以进入中国戏剧史上最伟大的剧作家之列，在传奇名家中，堪与任何优秀的剧作家并肩而立，更何况昆曲传奇的历史上，没有任何一位剧作家有他那么多的作品一直保留在舞台上。

《一捧雪》是李玉最杰出的剧作之一，全剧30出，分上下卷。剧名源于传说中的一件明代玉器珍品，用它斟酒，夏天无冰自凉，冬天无火自温。更为稀奇的是，一经斟上美酒，杯子里马上雪花飞舞，烟雾腾腾，因此有雅号"一捧雪"。剧中，这只玉杯本为太常寺正卿莫怀古祖传，时值明朝嘉靖年间，丞相严嵩父子飞扬跋扈，不择手段地掠夺天下珍奇玉器。严、莫两家本是世交，莫怀古将他的门客——精通古玩的汤勤推荐给严嵩之子严世藩。汤勤恩将仇报，为巴结严家，更为谋占莫怀古的爱妾雪艳，竟唆使严世藩向莫怀古强行索要祖传玉杯"一捧雪"。莫怀古既不舍宝物，又不能开罪严家，急聘玉工制赝品搪塞；本来已经侥幸过关，却因过于信任汤勤，借酒意向汤炫耀，说了实情，因此被汤勤出卖，招来横祸。严世藩搜府，莫怀古仓皇弃

官出逃，投奔蓟州总镇戚继光，却再次因汤勤的出卖，很快被严府所遣的缉捕校尉察觉。蓟州总镇戚继光受命将他即刻斩首，莫家忠诚的仆人莫成甘愿代主受戮，莫怀古才得以逃脱。莫成冒名顶替莫怀古的首级传至京师，又被汤勤识破。锦衣卫陆炳奉旨勘审，汤勤参与会审。法堂"勘首"时，陆炳有意为戚继光开脱，得知莫家竟因一只玉杯惹此大祸，更心生同情，意欲放纵；汤勤意在得到莫怀古的爱妾雪艳，得雪艳允诺后不再深究，也就顺水推舟，于是假人头被认作真人头。雪艳假意应承，洞房中伺机刺死汤勤，为莫家报仇后自刎。一只玉杯，牵涉出一连串命案；莫怀古的妻子抚养莫成之子文禄成人，多年后严家势败，莫怀古得以还蓟州，于西门外巧遇妻子傅氏携文禄为自己祭坟，趋前相认，夫妻重聚并收文禄为义子，一家团圆。

《一捧雪》的主人公看似为莫怀古，其实剧中最具光彩的人物形象是他的仆人莫成和小妾雪艳，同样生动的还有莫家卖主求荣的门客汤勤。剧作中汤勤和身份卑微的仆人莫成、小妾雪艳形成了鲜明的对比，构成强烈的戏剧性；而莫成与雪艳的感人形象，有汤勤为反衬，更产生了感人至深的戏剧效果。剧作对汤勤的描写与刻画，入木三分。《勘首》一出尤为精彩，莫成替主人屈死，人头送到严府，汤勤一眼认出这头骨是假，"顶少三台骨，脑无柔似拳"；陆炳审头，汤勤原本一口咬定人头假冒，却又垂涎雪艳美貌，在公堂上居然趁陆炳离开的一小段时间，厚颜无耻地对她威逼利诱，得雪艳假装应允后立刻换了一套言辞，"几块骨头高低稍异，论来生人筋骨舒展，到死后筋收骨缩，也是有的"，轻巧地掩饰了真情。几条性命，确实如他所说，"只凭我轻翻舌底，略簸唇尖，生死分途殊"。他受人之恩却反噬其主，为达到个人猥琐的目的，不惜泼天大祸于他人，李玉对这种卑鄙小人的丑态所做的具体而微、白描式的揭露极其生动、细腻、传神，充

第三章
精致典雅：明清传奇与昆曲时代

分体现了作家的道德判断。

李玉的剧作非常注重戏剧性，《一捧雪》就是杰出代表，从第六出《势索》起，连接不断地用《伪献》《醉泄》《搜邸》《代戮》《勘首》《诛奸》等各出，令剧情几番突转，波澜迭起，对观众有很强的吸引力。而且，它不仅有层层推进的极强的戏剧性，许多唱段也不经意中显示了李玉过人的文采，如第十三出《关攫》，莫怀古主仆被严府家将追上，要押到戚继光军营斩首，丑扮的家将与众人的唱段：

> [会河阳]斜月朦胧，曲径迷离，心忙步紧失高低。逶迤，不辨羊肠，好凭马蹄。遥听得人声沸。市尘，看攘攘成都会；塞垣，看济济屯车骑。

李玉的传奇作品题材广泛。包括《一捧雪》在内，他的《永团圆》《人兽关》《占花魁》等剧作均为市井题材戏剧，以描写人情世态为主要内容，体现了他特殊的视野。他较著名的剧作，还有《风云会》和《麒麟阁》等等，都是从中国历史的大处入手的佳构。

李玉入清后的作品，更多地取材于历史上的政治斗争事件或明末清初的社会生活。尤其是《清忠谱》和《千钟禄》，标志着他的戏剧创作成就达到一个更高的水平。

《清忠谱》又名《五人义》，写明末天启年间苏州的一次民变。苏州地方官为讨好阉党魏忠贤，给他修建生祠，同时迫害东林党人。魏忠贤的塑像供奉入祠之日，东林党人周顺昌闯入祠中义正词严地痛骂阉党。魏忠贤大怒，矫旨派缇骑到苏州逮捕周顺昌，激起民愤，苏州市民们群起抗争，冲进察院，打倒缇骑。阉党下令捉拿乱民，并威胁屠杀百姓。颜佩韦、杨念如、马杰、沈扬、周文元等五位义士为免全

城遭难，挺身而出，自首就义。《清忠谱》虽以文人周顺昌的命运为主线，更重要的场次却放在大量群戏上，剧中周文元的形象尤其突出，以他为代表的五位普通市民义薄云天，无疑在营造戏剧气氛上具有特殊的作用。

《千钟禄》[1]写明初燕王朱棣策动"靖难之役"，大军南下，帝都南京瞬间成为一片火海，建文帝不得不在群臣力劝下，遵太祖皇帝遗命，仓皇剃度，与近臣程济师徒相称，一僧一道，从鬼门道出逃流亡。他匆匆出京，从九五之尊瞬间沦落为丧家之犬、漏网之鱼。他在突遭巨大的打击时十分惶惑，又兼看到逃亡途中因战乱带来的凄凉景象，百感交集，其心境尽情地表现在第十出《惨睹》这个精彩的唱段中：

> ［倾杯玉芙蓉］收拾起大地山河一担装，四大皆空相。历尽了渺渺程途，漠漠平林，叠叠高山，滚滚长江。（白：我自吴江别了史徒出门，师弟两人一路登山涉水，夜宿晓行。一天心事，都付浮云；七尺形骸，甘为行脚。身作闲云野鹤，心同槁木死灰。）但见那寒云惨雾和愁织，受不尽苦雨凄风带怨长。（生白：徒弟，前面是那里了？小生：是襄阳城了。生：是襄阳城了！咳！）雄城壮，看江山无恙，谁识我一瓢一笠到襄阳。

李玉对昆曲的音乐和剧场表演非常熟悉，对曲牌的掌握与自由处理已臻化境。《惨睹》的这套唱由八支曲牌名中带"芙蓉"二字的曲子组成，

[1]《千钟禄》只存有散佚的残本，或名《千忠戮》《千忠录》，分别收录在昆曲折子戏的集粹中，两剧名之正误难以考辨。本书选用《千钟禄》一则从众；二则，该剧《打车》一出程济痛斥严震直时的唱词，有"你也曾立朝端首领鸳行，食禄千钟"句，这又恰是全剧高潮，勉强可做旁证。《曲海总目提要》称其为李玉作，但是亦有认为系无名氏所作；赵景深认为流传的曲本《琉璃塔》即《千钟禄》。周妙中据傅惜华所藏一份不完整的抄本，认为该剧的作者为徐子超（见明清传奇选刊本《千忠录·未央天》，中华书局，1989年），证据不够充分，不便轻从。

第三章
精致典雅：明清传奇与昆曲时代

每支曲的落韵都在"阳"字上，俗称其为"八阳"，如[锦芙蓉]的"添悲怆，叹忠魂飘飏，羞杀我独存一息泣斜阳"，[普天芙蓉]的"恨少个裸衣挝鼓骂渔阳"等，自然熨帖，了无斧凿痕迹，是历代昆曲生行表演艺术家均十分倾心的完整唱段。《千钟禄》第十七出《虎救》从七个曲牌中每支抽取两句，缀成新的音乐组合[折梅七犯]，用以表现小生扮演的建文帝和外扮演的史仲彬君臣于逃亡途中相逢时的复杂心情，是文学与音乐完美地融为一体的绝唱：

（小生唱）[喜渔灯]想杀你初分袂泣离，想杀你受灾危；[剔银灯]想杀你数载音容背，南和北远隔天涯。[泣秦娥]想杀你蝴蝶梦中同悲涕，想杀你望长空欲飞。[朱奴儿]想杀你惊闻楚变空心摧……（外接唱）思君泪洒尽衫衣。[普天乐]喜今日重得个仰容仪……也曾楚滇两次相寻觅，[山渔灯]如捞月抱恨竟空归。为关津严行缉稽，[雁过沙]想着那漆身吞炭全忠义，也只索披发鹑衣做乞儿。

一般认为，李玉在清初写作《千钟禄》是有所寄托的，在家国沦亡于异族的特殊背景下，李玉借明初建文帝的政权毁于燕王铁蹄之下的故事，抒发心中的块垒。全剧25出，从第六出到第二十出，都围绕着逃亡的建文帝颠沛流离的经历展开，在国家发生痛彻巨变的背景下写出人们形形色色的生命抉择，尤其是建文帝执政时代那些曾经食禄千钟的权臣们忠奸各异的鲜明对比。特别是该剧后半部《打车》一出，十分精彩。跟随建文帝逃亡十六年的程济听说就在他暂离一天期间，建文帝已被受命于新皇的严震直所擒，心急如焚，他追上囚车，大义凛然的斥责令奉命缉拿和押送建文帝的将士们均为之动容，他们四散

而去,严震直羞愧自刎。程济目睹建文帝被困囚车,痛哭流涕地唱道:"痛杀你奉高皇仁孝扬,痛杀你君天下臣民仰,痛杀你睹妻儿尽被伤,痛杀你抛母弟身俱丧,痛杀你受万苦千辛仍丧亡!"在清初哀鸿遍野之际,建文帝的遭遇想必引发了许多人的共鸣。清人杨恩寿称该剧"词笔甚佳也。《惨睹》一出,发端无限凄凉。帝子飘零,迥异游僧;托钵选词,何亲切乃尔"(《词余丛话》)。近人郑振铎也称赞:"(《千忠禄》《麒麟阁》等)律稳曲工,足为昆剧最成功的作品……规模尤为弘伟,声律尤为雄壮;其叙英雄穷途之哭,家国倾亡之恸,胥令人撼心动魄,永不可忘。以视昆剧始祖梁辰鱼的《浣纱记》,则《浣纱》之叙吴、越兴亡,诚未免邻于儿戏。玄玉的《千忠会》,才是真实的以万斛亡国之泪写之的;非身丁亡国之痛而才如玄玉者谁能作此!"[1]有这样一批卓越的佳作存世的李玉,无疑是关汉卿之后最具光彩的剧作家。

 明代昆曲传奇辞多绮靡,曲尽柔媚,题材多以儿女情长为旨归,虽然代表了明代文人们纵情声色的追求,却不足以表达那些心系家国的文人更开阔的襟怀。李玉的出现,给明末传奇带来了新的变化,也为昆曲注入了更具阳刚之气的多元风格。《千钟禄》就是其中的代表,在剧中我们看到,燕王即位,却仍有一拨拨忠臣为保护旧主建文帝前赴后继,甘愿牺牲,崇高的悲剧情怀一气贯穿,简直让人没有喘息的空隙。明代传奇虽然兴盛,但多为才子们的案头写作,在那个文人逐渐对公共事务灰心失望,创作普遍呈现出退回自我和内心的倾向,传奇的题材太过集中于生旦间的男欢女爱、儿女情长的年代,李玉的作品把戏剧的关注视角从文人一己的私情转向更具社会性的领域,打开了传奇题材的广阔天地。他的传奇剧本不仅有很

[1] 郑振铎:《插图本中国文学史》下册,当代世界出版社,2009年,第797页。书中郑称该剧为《千忠会》,查清初另有《千忠会》,非李玉所作,内容也不一样,因此从本书改。

第三章
精致典雅：明清传奇与昆曲时代

高的文学性，而且更加合乎演出的要求，适宜于舞台表演，伶人纷纷求购，李玉竟成为中国有史以来第一位无需依附豪门或歌女，完全靠写剧本谋生的作家。《一捧雪》的许多段落，如从《勘首》《诛奸》中化出的《审头》《刺汤》，以及《占花魁》《精忠谱》《永团圆》的很多出，至今仍是舞台上经常演出的精品，而且被改编成多个剧种，深得各地观众喜爱。而像《千钟禄》里的《搜山》《打车》，就是因为有留存至今的舞台演出本，才让我们得以一窥这部杰作的精华。

明末清初苏州成为昆曲演出的重镇，除了李玉以外，还有多位传奇作家留下了他们的不朽作品，朱素臣的《双熊梦》就是其中之一。《双熊梦》是后来名满天下的《十五贯》的原创底本，它巧妙地运用明清传奇经典的双线结构，写一家兄弟两人皆因一桩与十五贯铜钱相关的命案，被昏官误断系狱，两桩奇谲的冤案又涉及两位无辜的姑娘，就在四人似乎都无可避免地要含冤受刑之时，细心的清官况钟发现了案情中的破绽，顶住压力仔细踏勘，终于拿住真凶，还四人清白。剧本写两对本无关系的男女和两个相互牵涉的案情，时分时合相互交错，其结构颇令人玩味。双生双旦的休例在传奇中最为常见，但《十五贯》写这四位戏剧人物无端祸从天来，生死牵于一线，更令人感叹人生之无常。朱素臣的《未央天》也很著名，后世著名的京剧传统剧目《九更天》即以此为本。苏州剧作家群创作甚丰，成就斐然，尤其是从剧本文学与舞台表演的关系看，他们共同谱写出了中国戏剧的新篇章。

明末清初有影响的剧作家，还有作品风格及取向与李玉迥然相异的阮大铖。他的剧作另有一番情致，著名的《燕子笺》中《写笺》一折的唱词颇为别致：

[步步娇] 甚风儿吹得花零乱，你看双蝶依稀见，(呀！这一对蝴蝶儿，怎么飞得如此好，只管在奴家衣上扑来。为何的)扑面掠云鬟？(又上花树上探花去了。)红紫梢头，恁般留恋。(呀！怎么又在裙儿上旋绕？)欲去又飞还，将粉须儿钉住裙汊线……

[减字木兰花] 春光渐老，流莺不管人烦恼。细雨窗纱，深巷清晨卖杏花……

[黄莺儿] 心事忒无端，惹春愁为这笔尖。哑丹青问不出真和赝。将为偶然，如何像得这般。(这画中女娘，真个像我不过，只这腮边多了个红印儿。)多只多粉腮边一点桃花绽。若为怜，倘把气儿呵着，他便飞下并香肩……

[啼莺儿] 乌丝一幅金粉笺，春心委的淹煎。并不是织锦回文，那些个题红宫怨。写心情，一纸尖憨，荡眼睛，片时美满。闷恹恹，又听梁间春燕，不住的语呢喃。

[猫儿坠] 飞飞燕子，双尾贴妆钿。衔去多情一片笺，香泥零落向谁边？天天，莫不是玄鸟高媒，辐凑姻缘。

[尾声] 小庭且把梨花掩，(燕子，燕子！)你免不得还来巢畔，我好拴上了红丝，问你索彩笺。

阮大铖从依附权奸起家，在乱世中蝇营狗苟，人格之卑劣颇为世人不齿。但其作品写儿女情态，无半点时文酸腐气，清新可嘉。《燕子笺》等多部作品，一经完成就广泛流播，即使众多不屑与阮大铖为伍的文人，对他的传奇也赞不绝口，且都认为是汤显祖的笔墨文章最好的继承者，阮氏家班的演出更令时人痴迷，说明这个时代的戏剧行业并不因人废文。

在这个时代，李渔的剧作也很值得一提。李渔号笠翁，才情非凡

第三章
精致典雅：明清传奇与昆曲时代

却功名无着，入清后更放浪形骸，流寓杭州、南京等地，以文为生。他晚年自置家班，自任教习，携家班四处游历；他写有《怜香伴》《风筝误》《蜃中楼》《比目鱼》等十多种传奇，其中"笠翁十种曲"流传很广。这些剧目都非常注重故事性，情节生动，尤其是人物情感每每逾越常态，且各有其精彩。

李渔的剧作俳谐迭出，排场生动。在元杂剧之后的多元时代，李渔是又一个擅长于运用谐谑手段的剧作家。他的戏剧题材多为风花雪月，尽管并没有深刻的思想与悲天悯人的情怀，却充分开掘了昆曲的剧场表演的趣味性和娱乐性，并且在文人雅致与民间趣味之间建起了一座沟通的桥梁。

清初无名氏的传奇《铁冠图》[1]可与《千钟禄》并列为双璧。《千钟禄》借建文帝流亡的惨象，衬托了以程济为代表的一干忠臣反抗强梁的坚毅；传奇《铁冠图》写明亡惨剧，同样充溢着国破家亡之痛。明末天下大乱，李自成从陕西揭竿而起，官兵势不能挡，锋镝直指京城。宫中藏有太祖嘱封的密柬，系铁冠道人留下的预言明代运势的图谶，崇祯皇帝从中知悉明代天数已尽，最终在煤山上自尽，这是剧名的由来。《铁冠图》全剧虽佚，但是昆曲舞台演出本中尚存许多出目，清代伶人经常上演的，有《别母》《乱箭》《撞钟》《分宫》《守门》《杀监》《刺虎》等折。

《铁冠图》是一部如同《八义图》那样的歌颂仁人志士的长卷，无望的抵抗中众多英雄接力般慷慨赴死，构成了一座用戏剧刻成的群雕，其中最感人的就是周遇吉。《铁冠图》大约有三分之一以上篇幅以周遇吉为主角，他镇守宁武关，这是阻止李自成大军攻入北京的最

[1] 有野史称《铁冠图》的作者是李渔，但缺少旁证，尤其是李渔的个人品行和作品风格，均与《铁冠图》太不相符，因此这类传说殊不可信。

后关隘。大厦将倾，周遇吉明知独木难撑，仍知其不可为而为，最后一战回家别母，求母亲携家小离开，让他毫无牵挂地赴死沙场，一段[小桃红]"擎杯含泪奉高堂"，字字滴血。他懊悔入仕从军累及家人，"怎不去效渔樵，习耕牧，守田园，务农桑事，也倒得个全终养，尽子职无妨。习什么剑和枪，登什么庙和廊。到如今叫我进退意彷徨"。他愁云惨雾，母亲对他言道："儿吓！近前来，我把古人比与你听，东晋时，苏峻跋扈，提兵犯阙。大夫卞壸于阙下仗剑迎敌，力尽而死。他有一子，亦随父而亡。家中妻子亦伏剑而毙。其母年过九十，拍案大笑曰：吾门幸哉呀幸哉！父死为忠，子死为孝，妻死为节，母死为义。其母也自刎而亡。忠孝节义，出于一门，至今巍巍庙像赫赫丹书，千秋万载永垂青史。我们今日，也效学他家，岂不美哉？"看到周遇吉仍有不舍，她痛下决心，一声怒喝："家将，与我赶他出去！"这声断喝，真乃惊天地泣鬼神。《铁冠图》周遇吉的"别母"是戏曲史上最壮烈的诀别场面，周遇吉眼睁睁看着火光冲天的家，他知道他的全家，包括他至爱的母亲、妻子、儿子都在这场火里往生，"看看看，风助火威狂，火趁猛风扬。满天飞烈焰，遍地洒金光！不能够殷勤奉养，倒教你骨朽形伤，肠千结泪万行，这的是终天抱恨万劫难忘"。他就此走向不归路，心无挂碍。

《撞钟》《分宫》《守门》《杀监》则叙在李自成大军即将攻入内城时，崇祯帝敲响景阳宫的大钟，竟无大臣应召上朝，他痛悟局势已经无可挽回，因而命妻女自尽，随从中唯有老太监王承恩忠心耿耿，伴随崇祯帝一同归西。《刺虎》一折，叙李自成破城，掳获冒名公主意在复仇的宫女费贞娥。李自成将她赐予其弟李过（诨称"一只虎"）为妻，贞娥佯装应允，在洞房之夜刺死李过后自杀身亡。全剧的结局，是李自成兵败逃入山中被农人所杀，崇祯帝与一干殉节的忠臣一同升入天

第三章
精致典雅：明清传奇与昆曲时代

界，这是传奇以团圆结局的通例，虽语涉虚妄，却无需深究。

继《赵氏孤儿》之后，中国戏剧史上再次出现《千钟禄》和《铁冠图》等众多戏剧人物在舞台上死节的悲壮作品，正处汉族遭受巨创的明清之交，恐怕不只是偶然的巧合。这两个时期都恰逢异族入侵，土地沦陷，江山易色，给剧作家的精神世界带来的沉重打击从作品中可见端倪。而创作时间的先后，令《千钟禄》和《铁冠图》又有所不同，前者忠臣遭受屠戮，人们看到的是慷慨，后者更多是必死的仓惶。一般认为，《铁冠图》完成的年代已经是清顺治年间，文人的心态中，清兵刚刚入主中原时的激愤逐渐消退，所以，通篇更多场次表达的是面对时势巨变时的无力感。除前半部分的《别母》外，唯有《刺虎》一折，在《铁冠图》全剧中，偶尔流露出几分刚烈色彩。费贞娥旦扮，唱上：

［端正好］蕴国仇，含国恨。切切的蕴国仇，侃侃的含国恨。誓捐躯，要把那仇雠手刃。因此上，苟且偷生，一息尚存。这就里，谁知悯。

［滚绣球］俺切着齿点绛唇，揾着泪施脂粉。故意儿花簇簇，巧梳着云鬟。锦层层穿着这衫裙。怀儿里冷飕飕匕首寒光喷。俺佯娇假媚妆痴蠢，巧语花言诌佞人。纤纤玉手剜仇人目，细细银牙啖贼子心。要与那漆肤豫让争声誉，断臂要离逞智能。拼得个身为齑粉，拼得个骨化飞尘。誓把那九重帝王沉冤泄，四海花生怨气伸。方显得大明朝，有个女佳人。

《铁冠图》中的太监王承恩是戏剧史上罕见的人物，传统戏剧中固然时常有太监形象，若非无足轻重的配角，就是祸乱宫廷、蒙蔽圣上、

残害忠良的奸佞之徒，也即所谓"阉党"。唯有该剧中的王承恩，在平日高官厚禄的文官武将纷纷背弃朝廷时，成为陪伴末路中的崇祯帝最后的知己。王承恩例由老旦应工扮演，清代不知名的昆曲表演艺术家为这个角色的《杀监》一场表演，设计了许多精彩繁复的身段，使之成为昆曲史上老旦行不多的几出经典之一。

五 《长生殿》和《桃花扇》

明末清初，昆曲传奇因其佳作迭出而深入人心、传播甚广，有所谓"家家收拾起，户户不提防"之俗语。这两句俗语源于两部流传广泛的优秀剧目中的经典唱段，一是李玉《千钟禄·惨睹》里仓皇出逃的建文帝所唱［倾杯玉芙蓉］的首句"收拾起大地山河一担装"，二是洪昇《长生殿·弹词》一折乐工李龟年所唱的［一枝花］首句"不提防余年值乱离"。这两个唱段是如此家喻户晓，以至成为一个时代最具象征意义的流行语。

《长生殿》是中国戏剧史上最杰出的作品之一。它的作者洪昇（1645—1704），浙江钱塘人，文才出众却困顿潦倒，流落京城卖文度日，《长生殿》是他"经十余年，三易稿而始成"的精心之作，初名《沉香亭》，以李白的际遇为中心内容，继改为《舞霓裳》，重在写李泌辅助肃宗致唐代中兴。最后的定稿，依然回到最早表现这一题材的白居易长诗《长恨歌》所取的唐明皇和杨贵妃爱情之主线，按其题记，这样的处理是由于"念情之所钟，在帝王家罕有，马嵬之变，已违凤誓，而唐人有玉妃归蓬莱仙院，明皇游月宫之说，因合用之，专写钗盒情缘，以《长生殿》题名"（洪昇《〈长生殿〉例言》）。长生殿在唐都长

第三章
精致典雅：明清传奇与昆曲时代

安城郊华清池，最初建于唐代天宝六年（747），为供奉唐代自高祖李渊、太宗李世民以下各代帝王及追封的太上玄元皇帝老子李耳等七位皇帝的灵位之地，所以唐时该殿也叫七圣殿。长生殿是传说中唐玄宗与杨贵妃七夕盟誓之地，"七月七日长生殿，夜半无人私语时"（白居易《长恨歌》），浪漫的爱情完全改变了这座建筑原用于宫廷中追祭先皇的宗教色彩，洪昇用这座宫殿来命名这部抒写唐明皇与杨贵妃的爱情故事的长剧。这部大戏共有50出，如果完整演出，恐怕花费整整两个昼夜也未必能全部演完。

从先秦年代始，帝王沉溺于儿女私情、宠幸嫔妃，就一直被视为亡国乱世之祸根。历史地看，唐明皇李隆基对妃子杨玉环的宠幸，事实上也确实是唐代由盛而衰的转折点。然而，白居易的《长恨歌》却一反古代文学艺术对帝王情事的批判态度，既宏观铺叙李杨爱情的时代背景，又具体渲染李隆基与杨玉环的浓烈情感，从这段祸国殃民的史事中开拓出新的立场与视野——盛唐之国事固然为李杨爱情所误，李隆基与杨玉环经历重重波折的真挚情感，又何尝不是因国事而误？白居易的诗作开启了帝王情感生活描写的一个新领域，继元代剧作家白朴的剧作《梧桐雨》之后，洪昇的《长生殿》同样以其为艺术取向的基本出发点，同时参照陈鸿的《长恨歌传》和话本《天宝遗事》《杨妃全传》等，丰富了戏剧内容；国家与历史的维度重新被纳入这个故事，与爱情构成两个相互关联又错位的主题。

《长生殿》的核心，围绕着李杨爱情与大唐由盛转衰的"安史之乱"的关联展开，写的是一场惊天动地的爱情招致的一场险令国家沦亡的叛乱。作者并不讳言李隆基对杨玉环的过度宠幸对民族国家带来的危难，该剧的前一半用不少篇幅描写李杨之间的情感恩怨，包括李隆基因溺爱杨玉环而听任其兄长杨国忠肆意横行，尤其是下令从遥远

的岭南用驿站的快马为杨玉环进献她爱吃的荔枝的《进果》一出,更直指其所激发的民怨。李隆基纳杨玉环为妃,本不合法度,因个人私情而任用奸佞、荒废政务,更激起安禄山的叛乱。唐明皇面临大军压境,无可抵挡,只得匆匆撤离都城长安逃往四川,未料护驾军队刚出京师,行至马嵬坡时,即发生兵变,随军将士要求唐明皇除掉奸臣杨国忠和爱妃杨玉环方肯前行,无奈之下,唐明皇痛下决心,赐杨玉环自缢。但他们的情爱却因此升华,杨玉环一缕香魂不散,仍在思念明皇;而唐明皇心灰意懒,传位给太子,余生沉浸于痛失杨妃的悔恨之中,无从解脱。

洪昇用浓墨重彩描写了唐明皇与杨贵妃爱情的曲折经历。从最初相识到纳杨玉环为妃,还只是一位多情皇帝的荒唐之举;然而在杨玉环这里,他们之间的关系却不限于地位悬殊的帝妃之间的恩宠与薄幸,她如同普天下最平凡的女子那样,只把李隆基看成相爱的对方,甚至就如同平民夫妇,用一位妻子的心态与唐明皇相交、互动甚至争执。恰因如此,他们的关系不知不觉间完成了质的变化,从庙堂之上的帝妃逐渐演变成一对尘世间的情侣。从情愫暗生直到情意日渐深厚,借"七夕"这个民间传说中情人相会的日子,他们在长生殿定情密誓,相约生生世世常相守。可惜这一场景并不是这个浪漫的爱情故事美好的结局,而恰是其凄凉的开端,他们刚刚建立起的令人感动的爱情因乱起兵变而发生突转,无可奈何之中的唐明皇只能眼看着爱人香消玉殒。一段浪漫的爱情转化成无望的思念,"没奈何一时分散,那其间多少相关。死和生割不断情肠绊,空堆积恨如山。他那里思牵旧缘愁不了,俺这里泪滴残魂血未干,空嗟叹"。唐明皇与杨玉环的情爱原本有过诸多波澜,直到七夕定情,方摆脱帝王临幸嫔妃那种绝无平等可言的关系,有了心灵和感情的交流与沟通。然而恰在此时,"渔阳鼙鼓动地来",

第三章
精致典雅：明清传奇与昆曲时代

转瞬之间杨玉环便魂飞天外。明皇有愧于自己违背誓言，心伤情痛，前往西川路途之中，途经蜀道剑阁，恰"只见阴云黯淡天昏暝，哀猿断肠，子规叫血，好教人怕听"，更闻林中雨声与檐前铎铃相应和：

> [武陵花] 淅淅零零，一片凄然心暗惊。遥听隔山隔树，战合风雨，高响低鸣。一点一滴又一声，一点一滴又一声，和愁人血泪交相迸。对这伤情处，转自忆荒茔。白杨萧瑟雨纵横，此际孤魂凄冷。鬼火光寒，草间湿乱萤。只悔仓皇负了卿，负了卿！我独在人间，委实的不愿生。语娉婷，相将早晚伴幽冥。一恸空山寂，铃声相应，阁道崚嶒，似我回肠恨怎平！

安史之乱平息，唐明皇从西川回銮，但魂归月宫的杨玉环与独处皇宫的李隆基终已是天人永隔，"天长地久有时尽，此恨绵绵无绝期"，一出千古悲剧，空令人嗟叹。《长生殿》以李杨情爱为主题，最令人回味之处在于，马嵬坡唐明皇赐死杨玉环，他们的爱情因之上升到更高也更纯粹的阶段，充分体现出爱情的精神性。

洪昇的《长生殿》无疑是一部伟大的作品，尤其是它对历史与人性的复杂性的开掘和解读：通过政治与爱情的对立，努力建构两者尖锐冲突的情境，将人物，尤其是唐明皇置于这种个人情爱与身为君王必然要承担的国事重任这一无法调和的激烈对抗中，由此揭示出戏剧主人公面对这一复杂矛盾时内心的困窘与挣扎。即使在表现李杨恩爱时，作品也并不避讳李隆基作为帝王的特殊身份——由于他是皇帝，天然地拥有人数众多的嫔妃，并且有很多机会任意施爱于其他女性，而杨玉环与他的情爱正是在这错综复杂的人际关系中，经历了各种不同局面的严峻考验而日益浓厚。所以，在皇宫这样一个最没有可能产

生真挚与纯粹的爱情的环境，李杨之间产生的忠贞爱情就显得更为难能可贵。而唐明皇以君王之贵，在世事纷纷中竟然无力保护自己最心爱的女人，眼睁睁地看着她死于非命，这份愧疚更无法言说。

洪昇文才出众，梁廷柟《藤花亭曲话》称《长生殿》"为千百年来曲中巨擘，以绝好题目作绝大文章，学人才人，一齐俯首"。《长生殿》有极高的文学价值，且严格按曲律填词，审音协律，字精句研，与昆曲的音乐规范丝丝入扣，使整个音乐布局与曲辞密切配合、相得益彰。因剧情曲折复杂，人物性格各异，需要调用不同风格的音乐曲牌，使之与人物场景配合得恰如其分。多达50出的长剧，所用的上千曲牌几乎没有重复，是传奇历史上绝无仅有的奇迹。因此剧本问世，很快被搬上舞台，轰动一时，"爱文者喜其词，知音者赏其律"（《长生殿·吴舒凫序》），成为文人雅士聚会时的最爱，伶人也竞相搬演。然而洪昇和他的一批友人却因此罹祸，因为在康熙母亲佟皇后丧期内仍然演出《长生殿》，触犯禁令，多人遭革职处分，"可怜一曲《长生殿》，断送功名到白头"，洪昇也因此被逐回乡，访友途中酒醉落水而亡。

《桃花扇》是清初出现的另一部伟大的戏剧作品。作者孔尚任，山东曲阜人，孔子六十四世孙。《桃花扇》完成于康熙三十八年（1699），全剧40出，加上前有《先声》，后有《余韵》，中间还有未列入出目序数的《闲话》和《孤吟》，一共实为44出。

明朝末年，社会动荡，尤其是从李自成起事，继之清兵入关，明朝大厦颓而倾倒。从饥民起义到明朝覆灭和异族政权建立，一代文人面临着社会核心价值观念崩溃的考验，往日里挟歌妓纵情山水、诗酒酬唱的放浪生活，在世事纷扰中无以为继。明末年间官场腐败倾轧，尤其是明朝最后一个皇帝崇祯帝在北京煤山上吊后，凤阳总督马士英在南京拥立福王为皇帝，取年号"弘光"，建立南明，在此国难当头之

第三章
精致典雅：明清传奇与昆曲时代

际，武将文官们仍然故我，而南明皇帝也同样耽于声色；虽有史可法率三千残兵坚守扬州，仍难以挽救时局，不到一年，扬州陷落，史可法投江身亡，南明王朝土崩瓦解，文人们赖以依托的汉家政权也不复存在。

亲身经历这一民族巨大劫难的孔尚任，罕见地以时事入戏，通过描写东林党人侯方域等人与权奸阮大铖的瓜葛，正面表现了南明王朝的覆亡过程。相对习惯于从传统说书讲史以及民间流传广泛的故事中选取题材的中国戏剧而言，取材于时事无疑是个勇敢的选择。尤其是清朝初立，南方的文人们仍然与清廷处于情感上的强烈对抗中，许多知名大儒坚决不愿意出仕，各地零星的抗清起义此起彼伏，在这样的大背景下孔尚任写一出哀叹明季王朝的剧作，其主题与立意更易于激起文人士子以及遭受亡国之痛的普通民众的共鸣。剧本开端"副末开场"，一位说书人自述他以戏中之人看这部传奇，"惹的俺哭一回，笑一回，怒一回，骂一回"，这既是戏中人物以及观众的心境，又何尝不是作者的夫子自道。

作者自述他写这部传奇"借离合之情，写兴亡之感"，从一个侧面说出了明清传奇的题材特点。诚然，《桃花扇》继承了明清传奇以生、旦为主角，擅长于表现男女情爱的特征，然而它更得以通过侯方域和李香君的爱情，反衬朝代更迭的巨变，在士子和歌妓轻歌曼舞的雅集之中，渗透了时代大背景赋予这个故事的沉痛内涵。

《桃花扇》以书生侯方域和秦淮名妓李香君的爱情故事为主线，并通过更为复杂的情节线索刻画了众多性格与抱负各异的人物。李香君虽流落风尘，却有着比软弱的文人墨客更高洁的情怀，她拒绝了勾结权奸的堕落文人阮大铖的馈赠，斥责情郎的懦弱，鼓励侯方域从军报效国家。在侯方域投军离开南京后，阮大铖强将李香君许配他人，李

香君坚决不从，倒地撞头意欲自尽，血溅她与侯方域结识时后者赠她的诗扇。侯方域的朋友杨龙友利用溅在扇上的血迹画出一树桃花，这一柄用李香君以死明志的鲜血点染成桃花的诗扇，成为一种坚毅的象征。南明终于灭亡，李香君出家。扬州陷落，侯方域从乱军中逃离，苦寻李香君无果，最终的归宿也是出家学道。在这里，他终于和李香君重逢，但既已脱离尘世，他们的爱情终归于缥缈。第四十出《入道》是剧作的结局，道士张瑶星斥责仍情迷香君的侯方域："当此地覆天翻，还恋情根欲种，岂不可笑！""你看国在那里，家在那里，君在那里，父在那里，偏是这点花月情根，割他不断么？"归隐道山，并不是作者所要张扬并且为主人公们提供的人生最终道路，深藏在这结局之中的，是弥漫在全剧中、时时处处无所不在的无力感：眼看着明朝大势已去，徒有忠君报国之心，却不能挽狂澜于既倒，文人们平日里高蹈诗文的壮志与身逢乱世时"百无一用是书生"的现实，形成强烈的反差。"有心杀贼，无力回天"，谭嗣同临终前的这句感慨，恰似几百年前孔尚任在《桃花扇》中的心声在晚清的投射。该剧最后一出《余韵》，民间艺人苏昆生唱的北曲［哀江南］套，道出了这种家国情怀与天下兴亡的无限感慨：

［离亭宴带歇指煞］俺曾见金陵玉殿莺啼晓，秦淮水榭花开早，谁知道容易冰消。眼看他起朱楼，眼看他宴宾客，眼看他楼塌了。这青苔碧瓦堆，俺曾睡风流觉，将五十年兴亡看饱。那乌衣巷不姓王，莫愁湖鬼夜哭，凤凰台栖枭鸟。残山梦最真，旧境丢难掉。不信这舆图换稿。诌一套［哀江南］，放悲声唱到老。

这不是宗教所要表达的情怀,而是尘世的人生哲学,是文人在国破家亡时的渺小,是人在时代巨变面前的微不足道。

《桃花扇》用大量的篇幅抒写文人韵事,却不乏讽刺的意味。他们自居清流,不愿与奸党为伍,固然令人可敬,可惜面对世俗经常不得不从权;相比之下,侯郎一去,李香君立志为他守节,不肯下楼再侍他人。一位秦淮河畔的妓女,她的忠贞却更多了几分刚烈,因之成为民族遭遇大劫难时坚守气节的典范。相较于文人,再等而下之的,是从南明皇帝到多数文官武将的猥琐;作者一出出铺排开来,看似随意,散落的珍珠聚成一线,深刻体现了其家国覆亡的创痛。"白骨青灰长艾萧,桃花扇底送南朝;不因重做兴亡梦,儿女浓情何处消。"虽然作者自述他是在"把些兴亡旧事,付之岁月闲谈",但他追思怀远,心底无限寄托,却尽在儿女情长之外。

《长生殿》和《桃花扇》是清初传奇双璧,也可以看成传奇在文学上的最后的辉煌。洪昇和孔尚任都声称他们的作品严格依据史实而作,并无向壁虚构,尽管他们未必真正做到,却影响了一代人的创作。清代传奇既以《桃花扇》和《长生殿》为圭臬,不免深受两部剧作对史实严肃与拘谨的态度所限,基于想象力的戏剧创造反为时人所诟病,更不可能再出现如《牡丹亭》般奇谲诡异的构思,这或许也是传奇衰落的原因之一。

六 折子戏和表演艺术的精进

昆曲兴起,其演出制度承接南戏,在宋元南戏与杂剧的脚色制基础上,行当又有了进一步的分化与细化,演出昆曲的艺人也扩展到社

会各阶层。在宋元年间盛行的官妓制度下,各城市均设有行院,明代虽然仍有兼事表演的娼妓,但戏剧市场化的进程催生了更多职业化戏班,兼之一些文人与官员置办家班,训练演员,甚至亲自教习艺人,进一步推进了昆曲乃至中国戏剧的精致化趋势。就演员的舞台化妆而言,脸谱与服装已经趋于定型,而昆曲的音乐与文本的完美结合,则促使戏剧走上进一步规范化的道路,改变了它的卑微地位。这些都得益于昆曲的舞台表演与文辞、音乐三者的互相融合、互为表里,在短短的几百年里,将传统音乐、舞蹈与文学之精华凝聚于其间,使昆曲最终成为这个时代的中国文化艺术最杰出的形态。它是中国雅文化的典范与最高成就的代表,筑就的是一座美学上永远难以企及的高峰。

从汉唐、宋元至明清,中国戏剧的演出场所基本上分为三大类:一是宫廷以及贵族富商室内的厅堂,二是营业性的勾栏瓦舍以及更低一等的路旁空地的演出,三是农村的村社庙台。宫廷与厅堂的演出其实质是一致的,这类演出完全是面向特定对象,演出者也没有商业和经营方面的考虑,演出内容则完全由主人决定。而私家堂会的出现,更对戏剧演出提出了极高的艺术要求。

元人夏庭芝著《青楼集》,记载了元代150位演员的行状事迹,其中以女演员为多,让我们得以一睹元代戏剧表演行业的情景,看到了元代这个半职业化的表演艺人群体的存在。明代的娱乐业有新的发展,更为兴盛,表演行业的职业化程度更高。从事戏剧表演的伶人实可分为不同类型,既有民间营业性的流动的戏剧表演班社,还有另外一个特殊的高度职业化的群体,那就是教坊、乐户和家班。虽然教坊、乐户和家班这三类伶人在完全不同的场所从事表演活动,但这些表演者的身份却有一个共同点,那就是伶人与其主人之间是有人身依附关系的,而且这种关系受到法律限定,这些伶人无不是从事特殊营生的奴

第三章
精致典雅：明清传奇与昆曲时代

隶。宫廷教坊内的伶人固然没有选择其他职业的机会，官府在各地例设的乐户，乐人也均有法定的义务，在各地官家有需要时，必须随时无偿地为之表演，供其娱乐。从宋元南戏《宦门子弟错立身》等剧作中的记载看，乐户必须无条件服从官府"唤官身"的指令，只有在此之外的闲暇时间才可从事营业性的演出。官府用特殊的"乐籍"来限定乐户的家族，既入乐籍，就不允许随意改换职业。乐户祖祖辈辈只能从事娱乐性的表演活动，身份低微。随着娱乐业的发达，在官家的乐户之外还出现了家乐。在明代，逐渐出现了一些对娱乐表演具有特殊兴趣的豪绅，尤其是有较高艺术修养的文人雅士，他们从民间购买儿童为家奴，专门培训其从事表演，组成家班。乐户和家班对明代表演艺术水平的发展和提高起着重要作用：乐户因祖辈从事表演行业，所以有深厚的技术积淀；家班里的伶人多受精通诗词歌赋的文人熏陶，在艺术品位上更胜一筹。因此在明代，除了梨园教坊以外，民间演艺业水平的不断提升，主要靠的就是乐户和家班。

如前所述，从戏曲初生的宋元年代起，戏剧演出就分属不同的场所，演出地点的差异在一定程度上决定了演出形式与内容的差异。面向观众的营业性演出，无论是城市的勾栏瓦舍还是乡村野台，都需要以戏剧性的情节吸引看客，因此完整的故事内容是演出中必不可少的要素。而宫廷的演出、乐户为官家提供的演出，尤其是家乐的出现与盛行，则在一定程度上催生出另一种完全不同的演出方式。如同宫廷与官府一样，家乐的演出场所相对狭小，且未必有舞台，更多的时候只是在厅堂中铺上一块红氍毹，演出时的观众相对固定，且具备较高的欣赏水平。家乐的表演往往由主人按照现成的剧本亲自教习，教授者对所演剧目的内容非常熟悉，有时他自己就是剧本作者。观众欣赏演出的目的完全不在于了解戏剧的故事，伶人演出的重心也就不在于

情节，相对而言，表演本身的优劣显然是演出的核心。从明至清，屠隆、阮大铖、李渔等人都有自己的家班，他们既有能力创作注重场上表演的传奇作品，更亲自教习家班的伶人表演，尤其是阮大铖的家班的表演，颇为时人所重。著名文人张岱在其著作《陶庵梦忆》卷八盛赞阮氏家班：

> 阮圆海家优，讲关目，讲情理，讲筋节，与他班孟浪不同。然其所打院本，又皆主人自制，笔笔勾勒，苦心尽出，与他班卤莽者又不同。故所搬演，本本出色，脚脚出色，出出出色，句句出色，字字出色。余在其家，看《十错认》《摩尼珠》《燕子笺》三剧，其串架斗笋、插科打诨、意色眼目，主人细细与之讲明，知其义味，知其指归，故咬嚼吞吐，寻味不尽。

李渔不仅像阮大铖一样亲自担任家班的教习，还致力于对表演艺术规律的系统而深入的探讨与总结，他的《闲情偶寄》"演习部"，细论表演者选剧、变调、授曲、教白、脱套等要义，多发前人所未发，是有关昆曲表演理论最重要的、系统的文献。明代以来的伶人，于表演艺术的技术训练上，固然有其传统的完备体系，但是如阮大铖、李渔等文人，更帮助伶人体察剧情，不仅有助于场上表演的关目、排场的配置，更让伶人能真切领会作者编撰剧本的良苦用心和剧中的人物关系及其情感、心理，使昆曲的表演与文学的结合达到新的高度，对明清年间昆曲表演艺术水平的提升，起了关键性的作用。

因为要突出表演的价值，至迟到明代的万历年间，一类摘锦式的演出渐渐出现，尤其是面对冗长的南戏传奇剧本，演出时只选取其中较能展现其表演艺术魅力的数出，是一种更容易被接受的方式。从元

第三章
精致典雅：明清传奇与昆曲时代

杂剧逐渐式微，到以折子戏为主的演出制度逐渐形成，是中国戏剧演出史上的一大转折。

当然，明代折子戏的兴起，更主要的原因是为了满足演出的需要。从《琵琶记》和《浣纱记》始，南戏传奇的篇幅经常长达四五十出，用于阅读固无不可，但用于剧场演出，难免要持续两三日之久。昆曲又追求音乐的婉转，相对于"字多腔少"的北曲，"字少腔多"恰是它最明显的音乐特征，兼之昆曲表演以尽可能细腻为旨归，更延长了演出的时间长度。杂剧只有四折，不妨演出全剧；传奇多达数十出，如果要从头到尾全剧上演，既不符合佐餐宴饮的需要，也不符合营业性剧场的演出规律，更不利于文人雅士的玩味品评。因此，多数昆曲传奇并不以完整呈现的方式演出，由此形成了只上演其中一些较具观赏性的段落的特殊方式，后人称之为"折子戏"。折子戏的演出，由于将全剧中最能体现作者的文学才华，尤其是最能体现演员表演功力的部分单独抽取出来，更宜于满足在戏剧欣赏方面要求苛刻的资深观众的需要。由昆曲发展而来的这种演剧传统，在京剧形成过程中得到进一步发展，成为中国戏剧很有特色的演出形式之一。

我们并不十分清楚折子戏这类从全剧中摘取片断演出的特殊方式何时出现，但我们看到，在明代中叶，从各类大型剧目中摘取一些精彩片断的书籍已经大量印行。早在明永乐年间，就已经有名为《风月（全家）锦囊》《戏曲大全》之类收集宋元明初散曲、杂曲和戏曲的书籍，那时昆腔还没有被普遍接受，后来盛行的昆曲传奇此时还只具雏形，这些书籍收录的精彩剧目，多数标注着剧目所用的地方声腔。有学者指出，在明代中叶，摘锦式的戏剧唱本成为那个时代非常流行的通俗读物：

降至万历年间，戏曲选刻本出现甚多，如《词林一枝》、《八能奏锦》、《玉谷新簧》、《摘锦奇音》、《乐府菁华》、《乐府红珊》、《群音类选》等等，不可胜数。[1]

这些书籍的刻印地，大都围绕着弋阳腔的原生地江西，说明在其周边地区形成了很大的市场化需求；而且，在这些杂曲或剧曲的选本中，往往非常清楚地标明所演唱的弋阳、青阳、徽州、太平、四平等腔调，尤其是其装帧、印制质量和校勘，都不似经典文献那样力求精良，说明这些刻本是伶人演出或观众欣赏时借以辅佐的戏本，而非供文人案头阅读的书籍。

这个时代出现的各类新的戏剧读物，在昆曲诞生并逐渐趋于成熟后，更集中地体现了昆曲舞台表演的取向。迄至明末，昆曲剧目在其中的核心位置日益凸现。尽管在昆曲成熟之前，江南各地方声腔都曾经独领风骚一段时间，但是明中叶以后，情况发生了明显的变化，各类戏剧读物最集中地代表了明代和清中叶以前折子戏演出的水平。这些分别包含许多折子戏，不仅有唱词，还不同程度地标注着部分剧中人物科介、表演身段和扮相穿戴等舞台细节的演出戏本里，最为风行的当推以《缀白裘》为书名的一类刊印本。《缀白裘》意为"取百狐之腋，聚而成裘"，从晚明时代始，坊间就有以《缀白裘》为名的书籍问世，流传最广的要数一部署名玩花主人的苏州人编选的集子。至清初，更多不同人编选的不同版本的《缀白裘》先后问世，成为爱好戏剧的文人和书坊所钟爱的书籍。这些名为《缀白裘》的选本所录均为昆曲的折子戏，其中偶有元人杂剧，也取其可用昆曲演唱者。其中最有影

[1] 孙崇涛:《风月锦囊考释》，中华书局，2000年，第15页。

第三章
精致典雅：明清传奇与昆曲时代

响的反倒是内容相对驳杂的宝文堂刊本，它由钱德苍根据玩花主人的旧编本增删改订而成，书名全称《时兴雅调缀白裘新集初编》，于乾隆二十八年（1763）印行，其后各编陆续出版印行，共 12 编，最后，四教堂以《重订缀白裘全编》的名义完整地翻刻该书，成为定本，其中收录了八十余部剧作的四百多个选出。[1] 这部《缀白裘》深受欢迎，刊印者众多。它和明末清初多数折子戏选本不同，其中固然以昆曲剧目为主，但是也收录了不少花部乱弹的折子戏。坊间折子戏刻本从明初的众腔杂陈，经历昆曲兴盛的明代，至明末几乎是昆腔一枝独秀，乾隆年间，这部《缀白裘》又形成了以昆腔为主，同时也吸纳弋腔、乱弹剧目的格局，仿佛走过了一个轮回。但无论是何种声腔，被选入书中的剧目，都是当时演出中最常见的。通过这部书籍，我们可以看到当时戏剧舞台演出剧目的大概情景。

《纳书楹曲谱》也是这个时期非常有名的折子戏合集，体现了折子戏这种在当时的舞台上最受欢迎的戏剧存在方式。《纳书楹曲谱》为清代苏州叶堂编著，成书于乾隆五十七年（1792），全书有正集 4 卷，续集 4 卷，外集 2 卷，补遗 4 卷，共 14 卷。书中整理校订了乾隆时期舞台上流行的大量昆曲折子戏和一些散曲，其中所收的所谓"时剧"，也是昆曲舞台上常演的剧目。叶堂还按照昆腔的演唱规律，精心审订了汤显祖《牡丹亭还魂记》和《邯郸记》《南柯记》《紫钗记》（合称"玉茗堂四梦"）4 剧的全谱 8 卷，深受伶人喜爱。

这些广泛流传于民间的戏曲刻本足以说明，在明代中叶，无论是昆曲还是其他声腔，从整本戏里选取一些精彩段落作为折子戏演出，是一种被普遍接受的方式。有时这些段落就是杂剧、传奇或南戏中的

[1] 钱德苍编选，汪协如校点：《缀白裘》第 1 册，《〈缀白裘〉再版说明》，中华书局，2005 年，第 1 页。

某一出，有时是一出中的一部分，也有时会把相关的几出，甚至把前后出拦腰截断，串在一起演出。折子戏渐成明代演出的主要形态之一，尤其是昆曲传奇，更是以折子戏演出为主。在整部昆曲历史上，传奇剧本多数都是以折子戏的方式上演的，全本戏的演出反倒是特例。

从表面上看，折子戏将完整的剧本割裂为片断，至少是对戏剧文学以及剧作家的忽视和不尊重，但是我们不妨从更积极的角度来看待折子戏的盛行。既然全本戏可以选取某些段落以折子戏的方式上演，对于剧本写作而言，就更可以不受舞台演出的限制，文人们的剧本写作脱离了舞台演出的羁绊，因此获得了更大的自由空间。正因为折子戏才是演出的主要形态，传奇剧本的文体也就摆脱了舞台束缚，完全可以让剧作家们任意驰骋。既然戏班和演员通常并不演出全剧，剧本的整体结构就无须从演出的角度考虑，情节内容的安排可以只限于文学的视角。文人们写作传奇时不必顾及其是否适宜于演出，剧本的内涵不必受制于演出时间的长短，场次安排与时空转换也无须顾及在舞台上是否有表现的可能。长达四五十出的长篇巨制纷纷出现，作家们将情感的逻辑放置于比故事的逻辑更优先考虑的位置，剧本可以一泻千里，可以百折千回，情景可以任意变换，出与出之间可以有很大的跳跃性，性之所至的抒情与深邃复杂的人生感慨都不妨任意倾注在作品里。因此，传奇因折子戏的盛行得到解放，它仍然只是"文章"，传奇的写作仍然可以是纯粹的文章之学，这就方便了剧本最大限度地继承与调用丰富的传统文学资源。

一般认为，剧本最主要的功能就是供舞台演出，因此从舞台演出的角度评价剧本之优劣，本是理所当然之举。中国戏剧的历史演进却并不是这样的，戏剧文学从元代开始得到主流文化的接纳，但它们却并不是以"剧本"的身份被接纳的。对于关汉卿、马致远和王实甫等

第三章
精致典雅：明清传奇与昆曲时代

元代杂剧作家而言，杂剧首先主要甚至仅仅是按照曲牌的固定格律写作的韵文，一本四折，四个套曲，就是四组曲辞。曲在元代成为继诗词之后的又一种韵文的文体，得到文人的高度关注，在曲辞之外，如剧中的宾白等等，写作者完全可以弃之不顾。传奇与之略有不同，从高明写《琵琶记》的时代始，传奇作为一种崭新的文体，进入文人的视野，明代文人们获得了表现文学才华的新天地。而在传奇这种新的体裁中，宾白的重要性得到了正视，尽管它依然不如唱词那么受重视，但是一部完整的传奇必须唱与白俱佳，已经得到这个时代的作家们的公认。不过传奇仍然没有完全被视为舞台剧的脚本，它作为一种独立的、可用以为案头阅读的"文章"的价值，在明代依然得到充分的认可。因此剧本的写作与舞台演出之间就以如此别致的方式和平共处，文学家们尽可以沉迷于文学的趣味中，自由地写作长达数十折的传奇；演员们可以从冗长的传奇中，自由地选择足以体现其表演优势的部分内容独立演出，俗称"摘锦"。由于折子戏这种演出形态的出现，自明代始，戏剧的呈现方式分为两大形态，一为印行供阅读的剧本文学，一为供场上演出的折子戏，两者平行不悖，虽然相互关联，却无须相互迁就。

明清时期折子戏这种演出形态的出现还具有更重要的戏剧意义。如果我们把《缀白裘》收录的折子戏多少看作宋元以来哪些剧本具有较强舞台生命力的指标，那我们就可以看到，那些久负盛名的经典确实得到更高的评价。其中朱元璋称"富贵家不可无"、实为社会不同阶层普遍接受的《琵琶记》，有多达26出被收录其中，首屈一指；其次是《荆钗记》19出，《牡丹亭》12出，《寻亲记》《红梨记》《绣襦记》各11出，其他收录较多的有《一捧雪》《蝴蝶梦》《连环记》《长生殿》《八义记》《牧羊记》等，虽然偶有不那么出名的剧作（如《翡翠园》收了12出，该剧一般认为系朱素臣所作，取材于明代市井传说），

但从整体上看，它不仅体现了明末清初的演出常态，也彰显了这个时代舞台表演艺术的最高水平。通过《缀白裘》的剧目选择，我们还可以发现，除了《牡丹亭》这样的特例以外，在当时的舞台上最常见的剧目是两类，一类是两宋年间就已经在各地备受欢迎的《琵琶记》和《荆钗记》等南戏经典，另一类是以李玉、朱素臣为代表的苏州剧作家为剧场演出而写的作品。从《缀白裘》收录的剧目中，我们可以看到昆曲演出剧目的丰富性，同时也可以看到，舞台演出的取舍与文人的取舍之间，实有很大的差异。如果我们把它与明清两代文人们品评传奇杂剧的著作中对不同作品的评价相比照，不难体会作为案头写作的传奇与作为场上表演的昆曲之间显而易见的差异。

从明清年间流行的各种折子戏集锦刻本看，很多由于各种原因似乎不太宜于舞台演出的剧目，由于折子戏这种方式被普遍采用，因而可以继续维持着它们作为戏剧的生命。一方面，宋元时期的南戏、杂剧中的许多重要片断，借此获得了在舞台上继续存在的机会，尽管元杂剧的演出形制在明代已经难以为继，但是杂剧的文本仍可以改用新的腔调演唱，让明清时代及更往后的观众通过折子戏这一形式，继续欣赏元杂剧的精彩段落的演出；另一方面，它还使许多从整体上看并不出色的剧本，有可能通过演出其中从表演艺术角度来看较为精彩的片段，而以戏剧的方式得到传播。明代传奇虽然成为文人们喜爱的文体，但是正由于写作者们对这种文体的戏剧性及舞台演出效果的重视远远不如对辞章的重视，相当多的传奇作品如果从剧本的角度看不仅称不上优秀，甚至不能算合格，然而，因为其中的某一部分被伶人看中，成为受欢迎的折子戏，因此就在戏剧史上留下了名字。《雁翎甲》中的《盗甲》和《天下乐》里的《嫁妹》都是如此，其剧本在众多的传奇中籍籍无名，绝大部分皆已不传，然而恰因这两个折子极具特色，

第三章
精致典雅：明清传奇与昆曲时代

声名甚至惠及全剧。晚明著名剧作家吴炳著有传奇五种，充满谐趣，其中《疗妒羹》就是其佳作之一。他那几部文学上或许更为出色的作品，少有在舞台上出现的机会，《疗妒羹》里的《题曲》《浇墓》却为伶人所喜，常有演出，让后人记住了这部作品。不仅传奇如此，明清时期的杂剧也是这样。明清两代，杂剧日益成为边缘化的文体，文人多以案头写作自娱，却也不乏部分作品被表演者相中，成为新的折子戏，让这些剧作除了供人阅读之外，有了更多的欣赏者。徐渭《四声猿》叙祢衡击鼓骂曹故事的《狂鼓史渔阳三弄》一折，就是通过昆曲的折子戏得以搬上舞台，因而得到广泛的传播，其后也成为京剧的经典剧目。

还有其他一些原本并不是为昆腔所写的剧本，经过昆曲表演艺术家的改造后，也进入昆曲表演的系统，甚至成为广泛流传的经典剧目。传说源于《孽海记》的《思凡》就是其中的例子之一。《思凡》作者无考，虽有人称其为传奇《孽海记》中的一折，但是有关《孽海记》的记录，似乎仅限于《思凡》，它的作者和写作年代等等均无可靠的文献可资佐证。在《风月锦囊》中就有《思凡》的戏文，可见它出现得很早，《纳书楹曲谱》称其为梆子腔，可见它是否出自传奇，甚为可疑。且取其曲文之一段：

> ［山坡羊］小尼姑年方二八，正青春被师父削去了头发。每日里在佛殿上烧香换水，见几个子弟们游戏在山门下。他把眼儿瞧着咱，咱把眼儿觑着他。他与咱，咱共他，两下里多牵挂。冤家，怎能个成就了姻缘，就死在阎王殿前，由他把碓来舂，锯来解，把磨来挨，放在油锅里去炸，啊呀，由他。只见那活儿受罪，那曾见死鬼带枷？啊呀，由他！火烧眉毛，且顾眼下。

火烧眉毛，且顾眼下。

从文辞看，颇不似文人口吻，却有着俗文学特有的情趣。如果说它大致是宋元之后民间说话的遗存，只是被昆曲的表演艺术家所用，搬演于场上，并不是没有可能的。

当然，折子戏这种特殊戏剧形态，最核心的价值就是促进了表演艺术的高度繁荣。在某种意义上说，昆曲表演艺术之所以在短短一两百年里达到了中国表演艺术史上的最高峰，就是由于其演出采用了折子戏而非情节完整的全剧上演的方式，摆脱了故事情节的制约，让演员与观众对戏剧的注意力转向对剧本的舞台演绎，尽管仍然是"演戏"，但是对"演"的重视远远超过了对"戏"的重视。在普遍追逐典雅精致之文学性的明中叶以后，昆曲以折子戏的方式，成为文人雅士的最爱。除了遵从昆曲的声韵特点撰写传奇剧本以外，更有许多文人开始涉足昆曲表演艺术领域，明中叶以后自办家班成为一些痴迷昆曲艺术的文人的重要乐趣之一。在这个崇尚奢靡与享乐的时代出现的大量在表演上精雕细刻的折子戏，体现了剧作家对文学和音乐的精深领悟，因此，他们对雅文化的理解和领悟、在文化意义上的精英阶层的趣味和追求，可以通过对家伶的教育与熏陶，转化为舞台上的昆曲表演。这种趣味与追求既以文辞与表演的静雅和细腻为上，昆曲在此推动下，就演变得更适宜于在小型、清雅的场所演出，逐渐与在大庭广众之下，尤其是在空旷的乡间野台之类的广场式表演场所演出的戏剧，拉开了越来越大的距离。一方面昆曲的表演艺术水平在清代更切合于文人雅趣，另一方面，它和民间演剧文化之间的隔阂愈益显著，中国戏剧表演的雅俗两大支流就此形成。

清代以昆曲为代表的表演艺术的繁荣与发展，终至成熟，其标志

第三章
精致典雅：明清传奇与昆曲时代

就是形成了规范化的表演模式，甚至形成了理论化的体系。伶人相传的《梨园原》和《明心宝鉴》[1]包含了丰富的内容，揭示了舞台上的表演者对昆曲表演的诸多规律性的深刻认识，它们是无数艺人在表演艺术领域的丰富经验积累与不懈探索的结晶。

昆曲表演艺术的高度成就，还表现为形成了新的更完备和更细化的脚色分行制度。从宋元年间起，戏曲表演艺术方面形成了特殊的固定体制，其中就包括为演员分派戏剧角色时实行的特定的脚色制。将所有演员按表演技术的差异区分为各个不同行当，演员们各司其职，是中国戏剧自成熟起一直奉行的通例。南宋戏文的剧本将脚色分为生、旦、净、末、丑五大行当，但似乎还没有完全规范。如《永乐大典》残本《戏文三种》中，《张协状元》只有生、旦、净、丑四个行当，还没有末；《小孙屠》中有生、旦、净、末、外五个行当，没有丑行，因此通常以丑扮的人物如媒婆，在这部戏里就由净扮。元杂剧与它们不同，脚色分为末、旦、生、净、丑五大行当，加上贴和外，其中最重要的是末和旦。不过，从宋元年代始，以扮演男性主要戏剧人物的生或末以及扮演女性主要戏剧人物的旦为两大支柱，以生、旦、净、末、丑五大行当为基础构成的脚色制就基本定型。遇到剧情复杂、人物众多，尤其是同时在场的人物众多、五个行当不够使用时，就在这五个行当的基础上，以贴、外、副（或写成付）、小之类称呼增益之，如旦行演员已经在场上，又有另一戏剧人物本宜由旦扮演，就另加一旦，名为"贴旦"或"小旦"；生行或末行演员已经在台上，又有一戏剧人物宜由生或末扮演，则另加小生或老外，净又加副净，均同此意。行当正因此逐渐得到发展，不断分化，那些在五大基本行当基础上增益

[1]《梨园原》和《明心宝鉴》（或名《明心鉴》）为清代昆曲艺人所珍藏，曾有人认为它们是同一本书，但是从传世文献看，实有很大的差异。详见傅谨主编：《京剧历史文献汇编（清代卷）》第2册，凤凰出版社，2011年。

出来的、原来只是附加的行当，逐渐也有了其约定俗成的扮演对象，在表演上逐渐形成了各自独特的手法，由此成为新的行当。因此，行当的逐渐增加，实意味着表演水平的细化与提升。

从这个角度，我们可以看到戏曲表演艺术发展到昆曲这一重要阶段时所达到的高度。如果我们把脚色行当的划分看成表演艺术发展的标志之一，昆曲对戏曲表演最重要的贡献之一，就是它从生、旦、净、末、丑五大行当中分出十门脚色，即冠生、巾生、老外、末、老旦、五旦、六旦、净、副丑、小丑；而且，进一步又细分为二十个家门。按昆曲成熟期所称的二十个家门论，冠生（或写作官生）、巾生只是最主要的两个行当，其中冠生又细分为大冠（官）生和小冠（官）生，另外还有鞋皮生和雉尾生，这样，生实际上包括了五个家门。旦又细分为老旦、正旦、作旦、刺杀旦（又称四旦）、闺门旦（又称五旦）、六旦、贴旦七个家门。净分为大面、白面，从白面中又分出邋遢白面；末分为老生、末、老外。此外，还有副和丑。[1] 行当的成熟就是表演的成熟，以旦行为例，宋元时代只有正旦和贴旦，昆曲则发展到七个小行当，它们在表演上均自成一体，足以充分说明昆曲诞生之后对表演艺术的推进。

昆曲的行当细分与家门的定型，从另一个方面说明了折子戏在中国戏曲艺术发展中的特殊意义。昆曲既形成二十家门，每个家门都有其应工戏。昆曲以及传奇尽管多数以生和旦为主人公，然而当行当的分化基本完成后，每个行当都从长篇传奇中找到适宜于这一行当发挥其表演艺术魅力的关目场次，因此，具体到每个折子戏，其主演并非均为生和旦。相反，从长篇传奇剧本中撷取的这些戏剧片段，为不同

[1] 虽然昆曲的家门流传甚广，但是"二十家门"历来有不同的解释。像邋遢白面、贴旦，有时并不被认为在二十家门内，将它们中的某一个剔除后，加上杂，同样是二十家门。杂所扮演的是各类不重要的戏剧人物，但在演出中同样不可缺少，把杂看成一个家门似乎不无道理。但是细细考辨，各类行当的细分基础均在于独特的表演手段，杂并没有这一行特有的表演特色与风格，因此，将它列入二十家门，又似有牵强之嫌。

第三章
精致典雅：明清传奇与昆曲时代

行当的演员提供了可供其展现表演才华与提升表演水平的空间。在昆曲成熟的过程中，不同戏曲行当的表演者分别从剧本中找到了自由发挥的天地，由此形成各自的剧目体系。大量的折子戏对应于昆曲的所有行当，折子戏和行当的细化与昆曲二十家门的出现相表里，反过来也影响了传奇剧本的写作。一部完整的剧本要尽量关照到所有不同行当，遂成为传奇写作的通例。

折子戏这种非常特殊的舞台演出形态的出现，在中国戏剧史上具有深刻的美学意义。折子戏往往是全本戏里最能体现演员表演艺术才华的部分，它让表演者和欣赏者的注意力高度集中，由此促进了舞台表演艺术的迅速发展。这是昆曲乃至所有戏曲剧种在表演艺术方面均取得辉煌成就的时代，尤其是从明嘉靖、万历年间到清乾隆、嘉庆年间这三百多年里，昆曲形成了极为绚烂而成熟的表演艺术规范。依赖一大批优秀的表演艺术家和对表演有浓厚兴趣的知音文人，昆曲的表演日益细腻化和精致化，一方面承接先秦以来中国文学艺术的深厚传统与独特的美学积淀，另一方面融入宋元以来戏曲表演的丰富经验，将它们凝聚在以姑苏为中心的昆曲舞台表演艺术上，形成了后人称之为"乾嘉传统、姑苏风范"的昆曲表演艺术体系。这是中国戏剧进程中最为重要的事件之一，戏剧的发展不仅仅体现为不同时代戏剧文学家们的剧本文学创作，同时还体现为戏剧表演技术与艺术的演进。昆曲在这个时代形成的高度成熟的表演美学体系，是中国戏剧发展最重要的标志。

在文人阶层的推动下，昆曲的影响无远弗届，而且，它也是被官方和主流文化正式接纳与承认的"正音"。虽然从事表演艺术的伶人依然受到社会的歧视，但是戏剧这门艺术，在整体上已经从社会底层跨入雅文化的空间。昆曲传奇的文化意义需要从超越戏剧领域的更广阔的社会视野，才能得到充分理解与阐发。

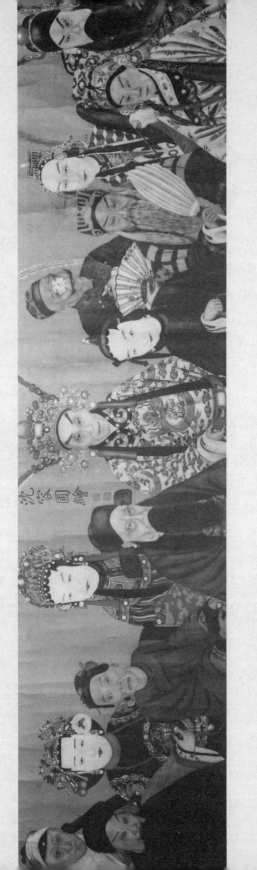

第四章　百花争艳：缤纷多彩的地方戏

一　弋腔和秦腔的流传

　　昆曲传奇深受文人以及中上层贵族富商的偏爱，折子戏的出现更提升了昆曲表演作为中华民族雅文化之代表与象征的艺术高度。然而除了江南和京城等精英文人相对集中的区域，在经济发展与教育普及程度较低的其他地区，尤其是广大农村地区，它华丽的文辞、精微的内涵和娴静的格局、细腻的表演，未必能够引起普通民众的广泛共鸣；而昆曲创作与演出清新雅致的精雕细琢，也未必切合民间戏剧演出者的艺术取向。从宋元到明清，宫廷与士绅居室内的演出固然持续发展，但民间戏剧的发育更进入一个新阶段，演出遍布全国各地。尽管我们对明代大大小小的都市里的商业化戏剧演出现象知之甚少，但在市集乡镇的演出是有迹可寻的。每年农村地区的村社庙台，都有戏班从事演出活动，戏剧因民间祭祀活动而衍生，多假借纪念神祇或宗族祖先的名义组织演出，其剧目选择均以民众爱好为取舍的准绳。这类戏剧演出从表面上看只是祭祀礼仪的附加成分，其实比起祭祀礼仪本身，更具吸引普通民众的实际效果，因而各地乡间村镇举办各种规模的祭祀活动时，通常都非常重视戏班的邀约和演出活动的组织安排。

← 沈容圃画：《同光十三绝》，同治、光绪年间北京十三位著名京剧演员群像。

乡间演剧的发展，成为中国戏剧以其越来越趋丰富多彩的方式蓬勃发展的契机，最终确立了中国戏剧的多元格局。

如前所述，昆山腔兴起之前，在中国南方江浙地区就已经出现如海盐腔、余姚腔和弋阳腔等迥异于北曲的地方声腔，它们与北曲运用的宫调与旋律风格，乃至伴奏乐器等等，分属不同的音乐系统，而当南方的伶人将它们用于戏剧演唱时，就正式开启了中国戏剧音乐的多元时代。昆腔因精致典雅而为主流文化所崇尚，虽然让这些同样出于江南地域的戏剧声腔退避三舍，遮蔽了它们的光芒，但是并没有完全取代它们的存在，尤其是弋阳腔，仍在从南到北的广阔地域内流传，并且与昆曲一样，流布到非常广阔的地域。

南方各地方声腔消解了北曲独霸天下的地位，使所谓"南北曲"共同成为明中叶以后戏剧表演中最常运用的音乐手段。这个重要的历史演变，是由昆曲与弋阳腔等声腔共同完成的。明清年间，从官方到民间昆弋并称，一直到清末，宫廷里始终把"昆弋大戏"视为"正音"和"雅乐"；而与之相对的则是各地被视为民间俗曲的"乱弹"，它们是不足以登大雅之堂却又深受普通民众欢迎的戏剧样式。诚然，客观地看，在上层社会中，尤其是在文人们的关注视野内，弋阳腔与昆腔的命运截然不同。如同李斗《扬州画舫录》所述，清代的江南，某些地位显赫的官府兴办有各类不同声腔的戏班：

> 两淮盐务例蓄花、雅两部以备大戏，雅部即昆山腔，花部为京腔、秦腔、弋阳腔、梆子腔、罗罗腔、二簧调，统谓之乱弹。[1]

[1] 值得注意的是，作者在这里是将弋阳腔归入乱弹的，与清代宫廷的取向略有不同。

第四章
百花争艳：缤纷多彩的地方戏

在这里，只有昆腔才列入"雅部"，弋阳腔和其他地方声腔一概都归入"花部"，这样的区分表现了文人以及上层社会对不同戏剧声腔的褒贬与好恶。然而，将昆曲以外的声腔都归为"花部"，这样的分野，并不意味着上流社会完全排斥弋阳腔和秦腔、梆子、乱弹之类昆曲以外风格更趋俚俗的声腔，相反，在这个时代，无论是官府还是豪绅，都在努力保持着文雅的昆曲与更具娱乐性的"花部"诸腔之间的微妙平衡，在建构并维护昆曲至高无上的文化地位的同时，并没有忘记要到弋阳腔、秦腔或乱弹的演出中寻找快乐。

昆腔经过魏良辅依托南方语音对南北曲的曲律加以改造形成的严格规范，在宫调与格律等方面都有规可循，便于文人们遵从其格律填写剧本的曲词，进一步，按照这样的曲律教习伶人。随着传奇剧本及昆曲的传播，出现了越来越多高层次的欣赏爱好者，文人雅士对它的青睐使昆腔音乐与文学剧本的美学地位越来越高。弋阳腔本该拥有和昆腔同样的地位，它其实更早地对于用适应于南方语言的韵律演唱北曲的挑战作出了回应，由此用另一种形式解决了如何尽可能完好地将北曲的文学创作成就保留在戏剧舞台上这一难题，却由于缺乏像魏良辅这样的曲家厘定其格律规范，文人们无从通过以文本方式呈现的曲律娴熟地掌握其音乐形态，因而很难根据弋阳腔的音律规范撰写剧本。缺乏了这一重要环节，弋阳腔无法为文人创作提供音乐手段，它就很难获得雅文化的肯定，并且，它的音乐特征很容易在传播过程中发生变异。加上有关弋阳腔的流传路径和音乐特色、格律方面的记载极为罕见，弋阳腔在历史上的存在及其原貌，在很大程度上被遗忘了，它的地位和价值也因此受到明显的影响。

文化的地位与传播并不能完全混为一谈，它们并非永远同步。弋阳腔虽然很少为文人们所关注，文献记载不多，但它的传播范围并不见得

不如昆腔。一般认为，流布中国从南到北广大地区的多种"高腔"，都与弋阳腔有关，可以看成弋阳腔流传到各地以后，与那里的地方语言及音乐风格相融合后的产物，是弋阳腔在各地的分身。而且，正由于弋阳腔不像昆腔，没有受到严格的格律规范的限制，所以在各地被改造的可能性大大增加。相对于舒缓委婉、雅致精巧，宜于浅斟低唱的昆腔，弋阳腔追求更为粗犷质直的音乐风格。在民间自然形成且广泛传播的弋阳腔，具有"徒歌干唱，不托管弦"的特点，同时还运用"帮腔"的手段，"一唱众和"，加强戏剧演唱时的效果。它主要依赖人的自然声音的力量表现戏剧性的情感，当然，这种戏剧音乐形态，固然最大限度地激发了人声的情感表现力，但究其原因，还是由于明中叶的民间戏剧演出尚处于声乐与器乐未能充分谐调的质朴形态。

从戏剧的角度看，弋阳腔演出的故事具有更强的民间性，文辞通俗，妇孺能解，声调慷慨激昂，令人闻之血脉贲张，而且更契合普通民众的趣味，更注重忠、孝、节、义的伦理道德关怀。以弋阳腔为代表的地方声腔的出现与发展，还与广大农村地区戏剧的繁荣发展有直接关系。在农村地区，戏剧多在开放性的露天庙台上演，场地空旷，设施简陋，观众的文化修养和教育水平相对较低，昆腔细腻婉转、浅斟低唱的柔媚风格，或适宜于文人雅士在厅堂之类封闭的小型演出场所，却不适宜于农村庙台这类开阔的场地。随着农村演剧的蓬勃兴盛，以弋阳腔为代表的民间戏剧，愈益彰显其强烈的情感表达的特征，农村地区广阔的市场空间就成为它们生存发展的基础与保障。昆曲以丝竹伴奏发挥其婉转流丽的音乐特点，因此成为文人雅韵的代表，然而无论是论及趣味，还是论及对表演艺术之精致完美的追求，民间戏剧演出都不可能完全遵从昆曲的表演规范。以弋阳腔为代表的较粗放的民间戏剧样式更切合民间戏剧艺人的能力，并且其风格粗犷、豪放、激越、明快，演出气氛热

第四章
百花争艳：缤纷多彩的地方戏

烈，更为底层民众所好，它的传播地域和速度未必不如昆腔。

宋元以来，根据大致固定的曲牌规律演唱，是戏剧表演中的通例，无论是南戏、杂剧还是昆曲，无不如此。但是弋阳腔在民间广袤地区的流传过程中，众多民间艺人既不可能完全恪守严格的曲律，他们自由创造的冲动也必然要在戏剧演出中得到释放。因此从明代中叶起，弋阳腔在各地广泛流播的过程中，呈现出不同程度的变化，尤为重要的是在原来相对固定的乐句中多有增益而由此打破曲牌联套体制的"滚调"，从对乐句的扩张，进而到对乐句的改造，弋阳腔音乐的戏剧性和表现力逐渐增强。尤其是其后出现的青阳腔，更是大量运用"滚调"，而书坊也以此为号召，其时刻印的民间唱本中就有《新刊徽板合像滚调乐府官腔摘锦奇音》《鼎刻时兴滚调歌令玉谷调簧》《梨园会选古今传奇滚调新词乐府万象新》等等，说明在明代中叶，在戏曲剧本中自由加滚是可以提高读者兴趣的现象。"滚调"或"滚唱"，是弋阳腔发展过程中出现的极具特色的戏剧文体，"滚调"的形态如王古鲁所说，是"在曲前、曲中、曲尾，另加五言、七言诗句，或惯用成语，夹在其中滚唱"[1]，他举《玉谷调（新）簧》载《三国记》的《曹操霸桥献锦》一出的一段滚唱为例：

> ［五转更］（曲白略）［滚］（你看他）旗枪摆，数队人，要争先。（你看他）眉来眼去，眼去眉来，莫不是有甚么样圈套？（张：不敢）（关：再休想）汉云长俯首归曹！（咱本是）春秋大夫，并没有境外之交。（许：启将军，备得有美酒羊羔）（关：说甚的）美酒羊羔，如蜜香膠！（看他们）眼去眉来，残口嚣嚣。（咱关某）假妆成醉刘伶，（好叫他）谋不成，计不就，一场空笑。[2]

[1] 王古鲁辑录：《明代徽调戏曲散出辑佚》，上海古典文学出版社，1956年，第6页。
[2] 同上书，第9页。

同样，如演绎伍子胥过昭关故事的《招（昭）关记》，第二支［端正好］首句"听樵楼上一鼓敲"后，也有一段似为滚唱的句子："四壁厢，蛩声啾唧。一天星斗熒煌，青灯惨淡照书房。寥寥寂寂无限苦。凄凄楚楚，壮士断肝肠。"[1] 除了"滚唱"，还有在唱腔中加念白的"滚白"。多数充实到曲文里的滚唱或滚白都更接近于俗语，既打破了南北曲严整的格律，也更便于社会中下层的欣赏者接受。它还促使弋腔繁衍出多种变体，由此形成一个复杂的高腔体系，至此，南北各地纷纷出现了具有明显地方风格的剧种。这是中国戏剧即将进入"地方戏时代"的先兆，地方性声腔越来越多地显示出其在戏剧领域的重要性，成为各地戏剧演出中最多见的音乐手段。更重要的是这些"滚唱"和"滚白"，显然出于搬演剧本的艺人在舞台演出时即兴和自由的创造，这也是艺人通过实际演出参与戏曲文本创作的开端。在此后各地方剧种的发展中，我们将看到大量艺人创造的戏剧文本，甚至在剧目比重上远远超过文人写作的文本。所以我们对弋阳腔的出现、成熟乃至于广泛流传的戏剧学意义，就应该有更深的认识和更多的肯定。弋阳腔对其后出现的、分布在全国各地的数十个剧种都产生了重要影响，它的广泛传播是中国民间戏剧迅速发展的重要表征，并且开启了中国戏剧以艺人为主体的时代。

弋阳腔的流布，说明昆腔即使在全盛时期，也没有一统天下，独霸中国戏剧的江山。弋阳腔在各地流传的具体过程，今人已经很难知晓。诚然，它在各地的传播过程，同时就是被各地的民间艺人们改造的过程，它被融入各地方戏剧的声腔中，成为诸多新的地方声腔的基础；但是高腔系统的剧种在全国各地的分布，足以让后人了解它传播范围之广，以及文献中很少记载的辉煌历史。

[1] 王古鲁辑录：《明代徽调戏曲散出辑佚》，上海古典文学出版社，1956年，第42页。

第四章
百花争艳：缤纷多彩的地方戏

西北地区秦腔的出现，是中国戏剧的声腔艺术发展的另一个重要环节。如同许多起于民间的艺术样式，只有当它们繁盛到一定程度，才得到主流文化的关注一样，秦腔的发生史也很少有可靠的资料以资佐证。有关秦腔的诞生过程以及诞生的年代并不明确，只是在其传播到各地，并且在演出市场中拥有相当的影响力后，方为人们所知。清乾隆年间有严长明著《秦云撷英小谱》，介绍了当时在京城的多位陕西籍伶人，说明在清前期，秦地伶人在京城颇有声誉，其演唱内容固然不必一定是秦腔，但是秦人群聚京城与秦腔流传的关系，也无法断然否认。

一般认为，秦腔诞生在陕西关中地区，它的主要唱腔以流行于关中地区的劝善调为基础，亦有认为甘肃西凉一带才是它的祖庭。昆曲和高腔的唱腔在文体上继承了宋词的格律，这些根据严格的曲牌撰写的唱词，基本上是长短句，每句的字数虽然不一，但是每一乐句唱词的字数均有较严格的规范。秦腔却是一种新的文体，它的唱词基本上是七字句和十字句两类，由字数相同、工整对仗的上下句构成一个音乐单元，可称之为齐言对偶式。齐言对偶是各地民间说唱形式中最为常见的文体，被认为是秦腔之基础的劝善调，是流行于关中地区的最为普遍的民间小调，是明清年间关中一带的道教利用庙会和民间集社宣传教义的最为常用的方式。道教的劝善调至今仍然存在，内容多为"二十四孝"之类重在道德教化的故事，其唱词基本上为遵循上下句式结构的七字句、十字句。秦腔的历史渊源久远，晚近发现的明代万历年间在南方演出的剧目《钵中莲》，有名为"西秦腔二犯"的唱段，其体裁就是七字句或十字句的上下对偶的形式。当然，这样的句式不只限于劝善调，分布在全国各地的道情、莲花落之类的讲唱艺术，均以这种文体为其特征。

秦腔唱词既以齐言对偶句为主，它所采用的音乐手段，就是以相对齐整的上下两个相对称的乐句为基本的单元。当然，从大的方面看，秦

腔音乐还可分为互补的"苦音"和"欢音"两大类型，两大类唱腔均可在不同场合运用不同的板式。因此，看似简单的板腔体，其实正因其乐句简单而蕴含着许多变化的可能性。以构成秦腔音乐旋律之基础的劝善调为例，秦腔里被称为"二六板"的这种基本调式，将四分之二节拍的"一板一眼"放慢和拉长，就成为"慢板"节奏的一板三眼；将它加快或紧缩一倍，就成为有板无眼的"带板"；将二六板的节奏舍去，句式的唱法更加自由，由此演变成为无板无眼的"垫板"；把二六板式的碰板起唱改为由眼起唱，就成为"二倒板"。这样，根据剧情和人物情绪的需要，仅二六这一种板式，就可以生成苦音系列的苦音二六、苦音慢板、苦音垫板、苦音二倒板、苦音带板等多种板式和欢音系列的欢音二六、欢音慢板、欢音垫板、欢音二倒板、欢音带板等多种板式，加上将基本乐句加以扩充和改动，使之节奏更为自由松散、唱词长短不一的吟诵性唱法——滚板，由秦腔二六这种最基本的板式，可以形成完整的丰富多变的秦腔音乐体系。

秦腔虽以劝善调的二六板为基本的演唱音乐手段，但是其中仍可以看到曲牌体的影响。其实几乎在所有板腔体的声腔中，都仍然保留着相当多曲牌，但是这些曲牌音乐多数场合并不用于唱，通常在开场、幕间和剧中，主要用于渲染、烘托气氛。秦腔在形成过程中，还发展出用梆子击节引领乐队的器乐演奏系统，至清代中叶，逐渐流行运用暴鼓、干鼓、梆子、牙板等为主，辅以铙钹、勾锣、小锣等铜质响器的打击乐，并且形成了它特有的锣鼓经。在秦腔演出开始前均有开场锣鼓为前奏，一般有《十样景》《闹元宵》《湖广锣》等，火爆热烈，响遏行云，尤其是在野外空旷的演出场所，声音远播，成为戏剧演出前吸引观众、招徕观众的一种手段；演出过程中，则在不同的戏剧情境中使用不同的锣鼓经，对营造戏剧气氛有特殊的效果。别具特色的梆子在整个乐队中起着

第四章
百花争艳：缤纷多彩的地方戏

控制表演和演奏之节奏的重要作用，乐队的首领通过梆子指挥整个乐队，因而秦腔又被称为"梆子"。

秦腔成为一个独立而成熟的剧种，很快便以"梆子"的名义传播到全国各地。一般认为，秦腔的传播在很大程度上得益于李自成起义。李自成，陕西米脂人，适逢明末年间民怨鼎沸，遂于崇祯二年（1629）率众起义，最终于崇祯十七年（1644）攻克北京，推翻明王朝。李自成军队的主体就是陕西农民出身的将士，据说他的军队一直以秦腔为军戏，因而有许多秦腔艺人随大军转战大江南北，并把秦腔传播到北国江南。西北民间流传着一段有关秦腔演员的民谣："坡南出了个驴子欢（吕子谦），一声就能吼破天。不唱戏，没盘缠，跟上李瞎子过潼关。唱红了南京河岩山，不料一命丧外边。"李自成率大军转战南北，每逢打了大胜仗就会在当地关帝庙演出秦腔以资庆贺。攻占北京后，有好事者把擅歌昆曲的著名歌伎陈圆圆进献给他，习惯于秦腔的粗犷豪迈的李自成，觉得她唱的吴歌缠绵悱恻，令人丧志，即下令改由他随军带来的群姬唱秦腔，起兴处不由得拍掌以和之，说明李自成和他所率领的农民起义军喜好秦腔远胜于昆曲。李自成的农民起义很偶然地成为秦腔在中国得到大范围流播的重要推动力，起义军所到之处，包括起义军失利后的逃窜和兵败后将士流亡各地，随军的秦腔班社艺人四处散落，或许成为秦腔很快被传播到各地的因缘。秦腔流传过程中与各地民间音乐相结合，梆子的声腔特点和各地方言声调相互适应和协调，衍生出新的梆子剧种，由此在全国范围内形成了为数众多的庞大的梆子剧种家族。它和高腔系统一样，因与昆曲的风格取向迥然不同，又具有更易于为普通民众接受的音乐特色，而成为明清年间极有影响力的戏剧形态。

秦腔从起源到流布各地的发展过程中，曾经有过许多种不同的称谓，即使在它的发源地西北地区，如西安乱弹、同州梆子、西府秦腔和

汉调恍恍等等表面上看起来截然不同的声腔，事实上都可以看成一个既有差异却又有更多相同之处的整体。而从这些不同的称谓中，更让我们看到全国各地除昆弋之外的大量地方声腔与秦腔之间可能存在的关系。吴太初《燕兰小谱》品评大量京城名伶，四川籍的伶人数量远高于其他地区。如吴太初所说："友人言，蜀伶新出琴腔，即甘肃调，名西秦腔。其器不用笙笛，以胡琴为主，月琴副之。"（《燕兰小谱》）我们固然不能仅依据这一简单的传说，就断定早期的西秦腔就是后来的所谓"秦腔"，更不能因其有过"甘肃调"的称谓，就断定秦腔源于甘肃，但是从它们以胡琴为主奏乐器看，西北的秦腔与四川的琴腔可能是有关联的，而且完全可能是同一种声腔的流变。至于从秦腔到山陕梆子乃至于整个华北地区的各路梆子之间音乐上的关系，以及从琴腔、汉调到南方的各路乱弹之间音乐上的关系，都有足供追根溯源的线索。可见各地梆子系统的剧种均始于秦腔，而且，直到20世纪中叶，仍有大众媒体和学者统称各路梆子为秦腔。

　　从西北到华北席卷半个中国的秦腔梆子系统的戏剧演出中，出现了许多独具特色的剧目。秦腔经典剧目中最为著名的有秦腔艺人所称的"江湖二十四大本"，流传过程中有好事者将它们缀成一联：

《麟骨床》上系《串龙珠》，《春秋笔》下吊《玉虎坠》，《五典坡》降伏《蛟龙驹》；《紫霞宫》收藏《铁兽图》，《抱火斗》施计《破天门》，《玉梅绦》捆住《八件衣》。《黑叮本》审理《潘杨讼》，《下河东》托请《状元媒》，《淮河营》攻破《黄河阵》；《破宁国》得胜《回荆州》，《忠义侠》画入《八义图》，《白玉楼》欢庆《渔家乐》。[1]

[1] 杨志烈、何桑：《中国秦腔史》，陕西旅游出版社，2003年，第197—198页。

第四章
百花争艳：缤纷多彩的地方戏

《五典坡》是秦腔传统剧目中极具代表性的经典。薛平贵、王宝钏的故事流传范围极广，初见于元代鼓词《绣像薛平贵龙凤金钗传》，明中叶以后就已经被改编成秦腔演出，故事的年代从宋代改为后唐。通行的秦腔《五典坡》剧本情节曲折离奇，故事说后唐丞相王允有三个女儿，其中三女王宝钏最为聪慧。她偶然在后花园遇见乞儿薛平贵在睡中显出龙形，知他为真命天子，因此在父亲搭彩楼为她招亲时，故意将彩球掷给薛，并且不顾父亲及家人的反对，执意嫁给薛为妻，不惜背弃家庭，奔至城南寒窑与薛成婚。西凉国大军犯境，王允想伺机害薛平贵性命，奏请皇帝派薛为先锋征讨番邦，于是开始了王宝钏寒窑内苦守十八年的苦难，才子佳人的浪漫陡然转化为贫贱夫妻的离别。薛平贵在番邦陷于敌阵，却得西凉国代战公主青睐，成为西凉驸马，且继承了西凉王位，尽享荣华富贵。但他偶然得鸿雁传书，知道王宝钏的境况，立刻单骑驱驰回到五典坡，终与宝钏重逢；适遇后唐皇帝驾崩，王允监国，有篡位之意，薛平贵得代战公主发西凉国军队相助，竟登唐室大位，王宝钏得以与代战公主同为皇后。同一题材的剧目，京剧和其他剧种多称为《武家坡》，也有称《五家坡》，剧名有异是由于王宝钏为薛仁贵守节的地名称谓有异，在陕西有传说当年王宝钏生活的寒窑的遗址，故事虽出于附会，地名却确实叫五典坡。

秦腔《五典坡》是正旦苦音的代表剧目，几乎每个重要场次都发展成为在表演艺术上有突出特点的经典折子戏，历代秦腔的旦行均有优秀艺人以擅演该剧目而著称于世。它的故事发展与情节安排恰是非常典型的民间演义叙述方式，尤其是涉及宫廷政治权力与国家民族之间的战争时，更是处处体现出极强的民间性，完全是平民想象中的宫廷政治与战争。同样著名的还有《黑叮本》《下河东》等等。《黑叮本》是京剧《大探二》的前身，它是秦腔正旦、须生、大净唱做工并重的经典剧目，故

事讲明代皇帝驾崩后，皇子年幼，皇后李彦妃担心江山不稳，为其父李良诓骗，执意不听从定国公徐彦昭和兵部侍郎杨波的力谏，竟将政权交给其父执掌。李良执掌权柄后果然图谋篡位，将李后和太子软禁在深宫。早有安排的定国公徐彦昭联手兵部侍郎杨波起兵，杨波令义子赵飞出城四路八协搬兵。徐杨二次入宫进谏，迫得李后跪地哀求，并封杨为太子太保，辅佐太子登基。徐杨即登殿调兵，拿获李良问罪，国事始宁。《下河东》叙宋乾德年间，奸臣欧阳芳勾结外寇，图谋夺取大宋江山，太祖赵匡胤不明真相反命内奸挂帅，并派呼延寿青为先锋开赴河东，欧阳芳唯恐阴谋败露，诬陷先锋造反。赵王召回先锋，未问缘由，被欧阳芳抢先杀害。为了斩草除根，欧阳芳派兵抄斩呼延满门，呼延寿青的哑儿呼延瓒与其姐仓促出逃。逃亡途中呼延瓒跌倒在地，奇迹般地恢复了语言能力。义伯父罗宏印将二人搭救上山，亲自教姐弟习武练艺。十五年后，呼延瓒和其姐羽翼丰满，借机下山，追王赶驾，为父报仇，大宋江山始得安宁。

从这些剧目中，我们不难看到秦腔与昆曲完全不同的取向。

秦腔以及各地的梆子乱弹，虽然源于民间也盛于民间，但是从它们的题材选择看，并不限于普通民众的日常生活。相反，恰是在这些民间戏剧演出中，包含了从唐宋年间勾栏瓦舍的说书讲史中承继的大量政治军事题材故事，这些长期在民间流传并且被民众的想象改造了的故事，成为明代兴起的以秦腔为代表的地方声腔最重要的表现内容。其中如此之多政治军事题材的历史剧目，与文人化的昆曲形成了鲜明的对照。相比之下，除了以李玉为代表的苏州剧作家以外，明清两代昆曲作家的传奇作品更多地关注文人雅士的私人情感领域，明显体现出明代文人走入自我和内心的倾向。

昆曲的人物情节多以生旦戏为主，男欢女爱成为它最擅长表现的题

第四章
百花争艳：缤纷多彩的地方戏

材。秦腔这类更具民间性的剧种，当然也不排斥男欢女爱题材。不过即使同样表现爱情，它们也与昆曲的典雅风格大异其趣。秦腔著名艺人魏长生乾隆四十四年（1779）进北京演出，以《滚楼》一剧引起轰动，时人以白居易诗句"六宫粉黛无颜色""三千宠爱在一身"形容他在京城戏剧演出市场中的盛况，称因其演出，"一时歌楼观者如堵"（吴太初《燕兰小谱》），原来在京城极有影响的六大戏班几乎无人过问，或至散去。

魏长生在轰动京师的名剧《滚楼》中，扮演一位反抗朝廷、落草为寇的山野女子，深夜与被她战败的当朝大将王子英同居一室，男女二人在酒醉中戏耍，渐至互生爱慕，自许婚姻并当场拜堂成亲。魏长生以婀娜多姿的体态语言与娇媚风流的表情动作，充分展现了女主人公不守绳墨的草寇本色，既有敢爱敢恨的泼辣，又有羞涩的少女情怀，大胆直露又细致入微的挑逗性表演，足令观众为之心动。魏长生为秦腔花旦表演开拓了新的领域，同时也创造了非主流的剧种——梆子在京城赢得观众狂热追捧的奇观，并引起各地艺人争相效仿。魏长生因为演出《滚楼》之类"粉戏"受到责难，导致朝廷于乾隆五十年（1785）下令禁演秦腔，名动一时的魏长生被逐出京城。但他转而南下当时演艺业最为兴盛的扬州，投奔大盐商江春（鹤亭），加入江春置办的著名的春台班，"演戏一出，赠以千金。尝泛舟湖上，一时闻风，妓舸尽出，画桨相击，溪水乱香。长生举止自若，意态苍凉"（李斗《扬州画舫录》）。三年后，赵翼从京城南下扬州，在江春府上见到魏长生，"酒间呼之登场，年已将四十，不甚都丽。惟演戏能随事自出新意，不专用旧本，盖其灵慧较胜云"（赵翼《檐曝杂记》）。乾隆五十七年（1792），魏长生因事被递解回四川原籍，定居成都十年，成为当地艺人领袖，为川戏伶人修建了老郎庙，并在庙台戏楼上演高腔《汉贞烈》等名剧。将近五旬的魏长生依然光彩照人，李调元观看他演出后盛赞道："近见（魏三）演《贞烈》之剧，

声容真切,令人欲流泪。则扫涂铅华,固犹是梨园佳子弟也。"

清嘉庆五年(1800),魏长生再次回到京城。时年已57岁,在"三庆部"挂牌主演《香莲串》《烤火》《大闹销金帐》等秦腔剧目,"声容如旧,风韵弥佳,演武技气力十足"。他在京师的舞台上再次走红三年,终于嘉庆七年(1802)"夏日搬《表大嫂背娃子》,下场气绝",结束了他作为清中叶名伶的一生。

秦腔的流播,改变了戏曲音乐的基本格局,极大地丰富了中国戏剧的音乐形态。板腔体因此成为明中叶以后中国各地新兴的俗称梆子、"乱弹"的地方剧种中最多见的音乐形式。不仅梆子如此,汉剧、京剧、粤剧等等,都是板腔体的剧种。它结构简单,节奏分明,容易掌握,朗朗上口,比曲牌体更适宜于民间戏剧表演。秦腔以及北京的各路梆子和南方的各路乱弹的体裁相近,为中国戏剧的文本与演唱开拓了一种全新的戏剧音乐形制。尽管曲牌体的昆腔和弋腔在京城一直受到宫廷与文人的厚爱,但是在广大的民间演出市场上,各类板腔体的剧种始终最受欢迎,成为戏剧舞台上最为多见的演出形式。

魏长生在北京的秦腔表演,虽以模拟性地表现男女情事为最令人注目的焦点,却决非仅以情色表演为所长。对于那些仍视昆弋为正统的文人雅士而言,魏长生的表演固然有悖于社会道德规范,因此朝廷曾经出告示禁止秦腔演出,但他后来在北京以及各地的昆弋戏班改唱歌忠烈、斥奸顽的教化戏,如《铁莲花》《香莲串》,声容如旧,风韵弥佳,说明梆子之所以能够引得众人趋之若鹜,并不仅仅是由于其表演挑战社会道德秩序,而是由于它的剧目和表演与底层民众有着天然的情感联系。

确实,有清一代,各地方声腔蓬勃兴起,很快就对只崇尚昆曲传奇的主流文化趣味形成强有力的挑战。在离苏州很近的重要商埠扬州,徽

第四章
百花争艳：缤纷多彩的地方戏

商云集，更因乾隆皇帝的巡游，刺激了戏剧演出市场的繁荣，出现了所谓"花雅争胜"的现象。当地的官设盐务机构同时设置"花""雅"两部，不仅有专演昆曲的"雅部"，同时还有表演秦腔、弋阳腔、梆子、罗罗腔、二黄等等的所谓"花部"，可见中国戏剧领域的多声腔并存的格局，已经为那个时代的官家与民众视为当然。

二 京剧的诞生和成熟

清代被称为"花部"的地方声腔如雨后春笋般涌现，并越来越成为各地戏剧演出的主要剧种，其中最重要和最具影响力的，就是京剧。

京剧的兴起和乾隆五十五年（1790）朝廷为皇帝举办祝寿大典有关。乾隆数次下江南，扬州的两淮盐务用徽班表演招待皇帝，深得赞许，1790年适逢乾隆八十大寿，扬州官员征召徽班入京，进呈御览，渐渐在北京形成三庆班、四喜班、和春班、春台班等知名的"四大徽班"。这些戏班最初多为徽州富裕的盐商所办，在扬州时就兼唱昆曲、梆子、二黄等多种声腔的剧目，由于其表演形态的丰富性，逐渐在京城演出市场打开局面，吸引其他戏班的优秀演员纷纷转入徽班。"四大徽班"在北京各擅胜场，使这个皇亲贵胄、官员文人高度聚集的城市的戏剧演出日益活跃，更因汉调艺人进京搭徽班唱戏，"徽班"和"汉调"相得益彰，形成了以西皮、二黄为主要声腔，以湖广音、中州韵为基准声韵的音乐系统，京剧这个独特的剧种得以成型，并且迅速成为最受欢迎的剧种之一。

京剧发源于皇城北京，其发育成长与宫廷演剧之间有密切关联。清廷演剧活动远胜前朝，内廷演剧从康熙年间起就成为定例，至乾隆年

间,达到了前所未有的高潮。大小庆典均有宏大的演出,并且专为这些庆典编制了多部可连演数天数夜的宫廷大戏。清廷演剧,初时只以昆腔和弋腔为限,故有"昆弋大戏"之称。不过,更具娱乐性的乱弹逐渐流入宫里,在慈禧太后执掌政权的19世纪中后期,京剧崛起的势头已经不可阻挡。清宫廷内的戏剧演出,先后设有专门的机构——南府和升平署,聘民间教习训练太监演出昆腔和弋腔戏,承担节庆时例戏演出之职,供帝后欣赏。清中叶以后,嗜好戏剧的清代帝后越来越多地从宫外招集艺人进宫表演,以满足他们在戏剧欣赏方面的需求。对宫外那些优秀的京剧表演艺术家,慈禧、慈安两宫太后和同治、光绪皇帝,每次演出都给予丰厚的赏赐;原为训练太监所聘的民籍教习,其主要功能也渐渐改为专事表演,许多宫外的优秀演员被钦封为内廷供奉,最后,帝后索性直接召宫外的戏班(名为"外学")进宫演出。从光绪朝开始,大量请外班轮流进宫演戏和招宫外的著名艺人进宫表演,已经不限于宫廷内寿庆大典所需,其演出的剧目也改为基本以乱弹为主,完全改变了仅演昆弋大戏的旧例,通常只在开场和终场时唱一出昆曲以虚应故事,敷衍塞责,最后甚至连终场时演的昆曲也都能免则免。

但京剧的发展,更重要的动力还是市民社会对戏剧的嗜好。清代北京等地纷纷开办茶园,茶园实为清末北京典型的营业性演剧场所,其中心设施是舞台,台下摆有条桌,有茶点招待。茶园的主要功能是演剧,客人的消费支出虽名为茶钱,但来客并非只为喝茶而进茶园,欣赏戏剧演出才是进茶园的首要目的;而不同座位的茶钱多寡,也按照欣赏戏剧演出的视野好坏,分出不同等级。当然,它还具有一定的社交功能,部分延续了茶馆的特征。茶园一侧是方形的舞台,三面开放,台前的左右角有柱子,观众区被分为三块。以北京的茶园为例,三块观众区各有名称,正面的是"池子",左右侧称"小池子"。更大规模的茶园,除了池座,

第四章
百花争艳：缤纷多彩的地方戏

在它后面有隔断的包厢，甚至还有楼座。茶园舞台上向无置景，演出区后壁天幕的位置最初只是一块木板，左右两侧有上场门和下场门，上书"出将"和"入相"；后来也有在天幕处挂张花堂幔的，以使之更为美观，名为"守旧"。堂幔上绣有花纹图案，但是和剧情并无关系。达官贵人、富豪巨商常赠送艺人精致华美的堂幔，艺人演出时，就将其挂在后壁，以资夸耀。

宫廷内外强烈的娱乐需求，促进了戏剧演出行业的发展，其结果当然就是出现了许多以唱京剧为主的戏班。这些戏班往往以某个知名演员挑班，辅之以其他配角。京剧形成期间最知名的京剧老生程长庚、余三胜、张二奎等，都曾经在各戏班内领班。

京剧在北京的勃兴，固然有很多偶然性，但京剧的题材内容、演唱风格、别具一格的演出制度，似乎都与北京城有着内在的契合，因此它在剧种林立的北京城里突然间崭露头角，也有其必然。京剧和各地流行的梆子、乱弹一样，拥有中国戏剧诞生以来长期积累的丰富剧目，尤其是包含了大量政治、军事题材的剧目。中国戏剧由唐宋年间流行的说书、讲史演变而来，其后一直与民间的弹词小说关系密切。《三国演义》《水浒传》《封神榜》《飞龙传》《列国记》等等，其中的章节被大量改编成演出剧目，"唐三千，宋八百，数不清的三、列国"，这些用民间方式讲述的历史，为戏剧提供了无数可以直接转化为舞台形象的素材，它们也构成了中国戏剧的核心主题。相较昆曲而言，这些讲述宫廷内外、民族之间的政治军事纷争的剧目，更刺激，更具传奇性，也就更易于引起观赏者的情感共鸣。

京剧明显不同于较侧重于文人雅事和男欢女爱的昆曲，从家国情怀、公案神魔到儿女私情，都成为它所擅长表现的题材，尤其是直接缘于说书讲史的英雄传奇，更有广泛的受众。诚然，京剧也从昆曲承继了

许多重要剧目,这是由于京剧在表演上遵循的就是昆曲的表演艺术规范,只有通过对昆曲剧目的继承,才有可能迅速提升表演艺术水平,并且领悟其精髓。因而,在京剧演员的训练与培养过程中,大量昆曲剧目自然地进入京剧的剧目系统。但是,京剧的剧目更多地源于梆子、乱弹,后者更适宜于北方京城内外的观众,更适宜于喜爱热闹的平民,更适宜于剧场里消闲的观众的娱乐需求,也使京剧以迥异于昆曲的趣味与演出风貌,在京城的茶园内独领风骚。在京剧诞生与发展的进程中,还出现了一批新创作的自己特有的剧目。尤其是清代出现且在民间非常受欢迎的《施公案》系列故事,发展出了以"八大拿"著称的一批京剧特有且风格十分鲜明的剧目;而从历史上早就非常流行的《杨家将》故事中演变而来的京剧剧目《四郎探母》,在其他剧种中并不多见。这些京剧新剧目在道德取向上,似乎比通常人们习见的昆曲传奇和梆子乱弹剧目更驳杂。清代后期,开始有文人专为京剧编写剧本,道光二十年(1840)坊间有刻印出版的《极乐世界》,署名观剧道人;余治的《庶几堂今乐》刊于咸丰十年(1860),共收录他创作的剧本28种。但是,清代京剧领域最重要的编剧当推李毓如,他于同光年间进京,将《儿女英雄传》《粉妆楼》《荡寇志》《十粒金丹》等说书小说改成京剧,极受伶人欢迎,至今还在舞台上流行的《悦来店》《能仁寺》等就出自他的手笔。史松泉则是《施公案》的主要改编者,京剧舞台上至今仍经常演出的《八大拿》等剧目,或许就出于他的手笔。对昆曲传奇和梆子乱弹的改编,以及少量的创作,加上从民间吸收的《打瓜园》《小放牛》等小戏,构成了京剧丰富而又复杂多元的剧目系统。

京剧特殊的演出制度,对京剧的成熟以及表演水平的提升,也起到了积极的作用。京剧以折子戏演出为主,这与中国其他剧种常见的演出制度截然相异。在中国戏剧的第一个成熟时代,宋元南戏和元杂剧分别

第四章
百花争艳：缤纷多彩的地方戏

形成了完整的剧目系统，一部戏的演出时间从三四个小时到五六个小时不等，甚至更长，整部戏的演出具有内在的完整性。京剧却完全不是这样。京剧继承了昆曲的演出制度，从它形成之初起，就以上演折子戏为主，无论是在宫中还是在民间，无论演出是在下午还是晚上，一个单位时间里，剧场里会连续上演五六个到十几个不等的折子戏，而不是一部大戏。清初，朝廷曾经颁布种种禁令，试图抑制京城演出行业的发展，尤其是严格限制内城的演出。清中叶以后，以京剧为代表的娱乐业逐渐兴盛，茶园和戏班如雨后春笋般涌现，对演出业的各种限制更形同虚设，北京城里众多的京剧和梆子戏班在市场化的氛围里相互竞争，进一步促进了戏剧行业的发展以及表演水平的提升。

从程长庚到谭鑫培，是京剧发展历史上最重要的阶段。在这一时期，京剧成功地以唱腔艺术的魅力战胜了情色，在一个人们还普遍把京剧演员当作玩物的文化环境里，欣赏者的关注焦点从演员的色相转移到舞台上表演的戏剧，尤其是演员的唱念和做工中体现出的人物感情与命运。正由于在表演艺术上的成就远远超过了其他行当，老生成为京剧第一个成熟时期最具代表性的行当，而谭鑫培又是其集大成者。

谭鑫培（1847—1917）是京剧历史上最伟大的表演艺术家，在那些如丰碑一般留在京剧史上的经典剧目中，他充分展现了自己独有的极具苍凉感的声腔，塑造了多个身处末路的悲剧英雄。无论是他最负盛名的《定军山》，还是《托兆碰碑》《秦琼卖马》《捉放宿店》《乌盆记》《桑园寄子》，以及《四郎探母》，都因表现不得志的英雄的境遇和襟怀，而激起了观众的热情。他找到了一种独具悲天悯人情怀的特殊的声音手段，来表现这一类戏剧史上罕见的特殊人物。《托兆碰碑》里的杨老令公和《洪羊洞》里的杨六郎，以及《卖马》里的秦琼，虽然都曾经是名动天下的英雄豪杰，谭鑫培表现的却不是他们意气风发的时刻；《捉放宿店》里的

陈宫毅然决定跟随曹操去成就一番大事业，然而突然发现，这分明是他此生中所犯下的最大的错误，"马行夹道难回头"，他的心境岂是"后悔"两字能够说清？谭鑫培在舞台上用他别具一格的、多少有些粗放的嗓音和唱腔，刻意展现出他们人生最暗淡的一刻。最具代表性的，当然就是落魄到只能卖掉自己心爱的战马的英雄秦琼，他感慨万千地絮叨"提起此马有来头"，最后只能辛酸地摇头，"摆一摆手你就牵去吧，只不知今日它落何家？"他们都是《乌盆记》里的刘世昌，"未曾开言泪满腮"，满腹的无奈借风骨内敛、不温不火的谭腔尽情倾诉，成就了京剧，也成就了中国戏剧最有特色的一面。

在谭鑫培风行京都的时代，他的韵味独特的《卖马》"店主东带过了黄骠马"和《捉放宿店》"一轮明月照窗下"等经典唱段，在大街小巷中到处被传唱，这个时代也因此获得了它特有的美学标记。谭鑫培的表演既体现了怨而不怒、哀而不伤的传统美学精粹，又充溢生逢末世所特有的沧桑颓废，家国兴亡的感慨化为谭腔，没有什么比谭鑫培的声音更能传神地将一个千年帝国的苟延残喘显现在人们面前。

20世纪初的京剧舞台，当然并不是谭鑫培一个人撑起来的。这是一个老生、武生和净行以及旦行等各大行当名角辈出的年代，而且，梆子、皮黄各有其长，并不是京剧一统天下。放眼北京以外，上海、天津等大城市里，京剧的大小角儿数不胜数。如果说谭鑫培在宫中最有地位，那么，在茶园的演出里，俞菊笙挑班的福寿班受欢迎的程度并不亚于谭鑫培。福寿班曾经连演十二本《施公案》，轰动京城。同时和谭鑫培一起担任梨园会首的田际云，挑班玉成社，在北京以皮黄、梆子兼演（俗称京、梆两下锅）的演出，成为京城难得的红角，"想九霄"[1]的艺名也

[1] "想九霄"，或曰"响九霄"，也有写作"相九箫"等等，前者比较常见。艺人的艺名，都有来历，只是后人随便乱写，错讹在所难免。以想九霄论，或者应该是"想九宵"，用这个称呼来形容一个红旦角有多红。

第四章
百花争艳：缤纷多彩的地方戏

成为茶园里招徕客人的好招牌。田际云虽以梆子戏成名，但同样因其表演艺术上的不菲成就而被钦点为内廷供奉。不过与谭鑫培略有不同的是，假如说谭最受慈禧太后的赏识的话，田际云则最让光绪皇帝喜欢，他们甚至还有私交，戊戌变法帝后争端时，田际云利用进宫演戏的机会为光绪皇帝送弹药的传说，时在坊间流播。戊戌变法以光绪帝落败谢幕，其后田际云为避祸去上海演出，1901年回到北京，重建天仙乐园。无论身处何方，田际云总是有用不完的新想法，他是清末年间极有影响的话题人物，无论是对梆子还是对京剧，其贡献都不能小觑。然而，也正是由于群星璀璨，才反衬出谭鑫培的伟大。无怪乎梁启超竟然为他写诗："四海一人谭鑫培，声名廿纪轰如雷。"在那个时代，这无疑是伶人中独一份的荣光。

京剧之所以能够在20世纪初一跃而成为中国最有影响力的剧种，不仅因为有北京的观众为京剧叫好，还因为京剧在更广阔的区域里赢得了观众，赢得了市场。20世纪初的中国戏剧演出市场中，京剧是最有号召力的，也是最能够盈利的演出样式。那些开埠较早、商业气氛浓厚的城市，无不纷纷聘请京剧戏班前去演出。19世纪末到20世纪初的一段时间里，仅从报纸的广告上就可以看到，在上海这样的大都市里，每天都有多家戏院同时上演京剧，如天仙茶园、丹桂茶园、咏仙茶园、庆乐茶园等等，演出兴盛。和北京不同，此时的上海对于京剧的名角还不太熟悉，更注重的是演出剧目。从20世纪初叶始，上海的京剧走出了另外一条发展道路，进一步促进了京剧的繁荣。

上海最初的戏剧场所，参照北京的茶园建造，纷纷以某某茶园为名。京剧被引入上海，给这个五方杂处的城市的演出市场带来许多改变。京剧被上海所接受，戏园子很早就开始纷纷从北京、天津邀约京剧名家来上海演出，一改上海观众的趣味，"戏园日多，京都天津诸名优来沪

演唱……数年之间，京腔愈盛，非但昆腔女班不能复兴，即昆腔之男班亦几如广陵散矣"[1]。京剧之所以在演出市场上有影响力，正是由于这些名角表现出高超的艺术表演才华；京剧的影响之所以能够波及全国，也是由于这些名角纷纷被邀请到各地演出，带动了各地的演出市场，培养了各地的京剧爱好者。上海同样如此，上海的京剧发展，正是由于清末以及民国初年上海大量邀集北方的名角前去演出，才有其非同一般的兴旺景象。然而，京沪两地毕竟路途遥远，况且京剧既非上海本地的剧种，一个剧种要在上海扎根并且很方便地经营，总是要找到令上海观众喜欢的理由。所以，上海的戏院经营者们营造出了一种与北京最常见的茶园演出迥异的风格。

上海人是最早知道如何利用大众传播媒介来推广京剧剧场演出的，在广告运用上与北京截然不同，部分也正是由于这里没有北京那么多的老戏迷，既然没有一个庞大的戏迷群体支撑着京剧的市场，就需要通过各种各样的手段，来吸引那些对京剧并不熟悉，更谈不上痴迷的观众。剧场经营者通过各种奇异的舞台手法吸引观众，"灯彩"和转台以及后来更多的机关布景，经常出现在上海的戏剧广告里，各种新奇的花样百出的舞台手法，占据着上海京剧表演中极重要的位置。每当时令佳节，必定演灯彩戏。新春节令的《洛阳桥》《斗牛宫》，满台灯彩尤为富丽堂皇，错金缕彩，目迷五色。而戏剧的内容，虽然仍然是以折子戏为主，但是渐渐地编排推出了多部连台本戏，以便使观众追逐情节的发展，把他们牢牢地拴在剧场里。

京剧初兴时，偶有编制本戏之举，传说卢胜奎曾经依据《三国演义》编创过一批三国戏，但未见其演出与流传的记载。京城里最初上演的连

[1]《女戏将盛行于沪上说》，载《申报》1899年12月9日。

第四章
百花争艳：缤纷多彩的地方戏

台本戏，传说就是演员和戏园主私自把宫廷大戏的剧本抄出，用于外间戏园子的营业演出，三庆班的《三国志》就是宫里的《鼎峙春秋》，春台班的《混元盒》就是宫里的《闻道除邪》，可见宫廷的大戏创作是北京戏园子里最初上演的连台本戏的本源之一。但是，民间京剧市场中后来愈演愈盛的连台本戏却决非源于宫廷。1900年前后，俞菊笙邀集多位有票房号召力的优秀演员组成福寿班，大量上演连台本戏，"除却他们基本上拥有四喜、春台两个班的大量剧本外，还有八本《施公案》、八本《儿女英雄传》、八本《十粒金丹》……"[1] 这些剧目源自民间的说部，早在茶坊书场广为人知。在京剧进入上海并且迅速发展的时代，连台本戏帮助这个商埠克服了因距离北京遥远而邀请京角不易的困难，为上海的京剧市场找到了一条特殊的发展道路。虽然北京也上演各种连台本戏，但是北京的京剧市场上，人们仍然是以欣赏名角的演出为核心，所谓连台本戏也必须由名角主演，安排在整场演出的最后，连续的演出是为了让观众有欣赏名角扮演同一个戏剧人物的系列演出的机会；缺乏名角的上海的京剧市场，则借用宫廷以及北京的京剧市场上曾经有过的连台本戏的形式，营造出另一种商业上的成功。上海天仙茶园为与丹桂茶园竞争，编排了八本《绿牡丹》、八本《雁门关》、全部《九美夺夫》等，极受上海观众的欢迎。全部《铁公鸡》更获得了极大的成功。《铁公鸡》取材于太平天国战乱，其主要史实是清军江南提督向荣和太平军叛将张嘉祥（降清后改名国梁）等围困天京，与太平军浴血战斗的历史。早在清朝光绪六年（1880），上海丹桂茶园就编演了单本戏《大清得胜图》，光绪十九年（1893），天仙茶园鼓师赵嵩寿与演员三麻子（王鸿寿）等根据《平定粤匪纪略》一书的记载，参照一些现成剧本的关目设置，将

[1] 景孤血：《从四大徽班时代到解放前的京剧编演新戏概况》，收于北京市政协文史资料委员会选编：《梨园往事》，北京出版社，2000年，第23页。

一段刚刚过去的历史编为连台本戏,内容从向荣设计、张嘉祥降清、巧刺天国勇将铁公鸡起,至和春挂帅,张嘉祥战死丹阳、清军江南大营溃散为止,随编随演,至光绪二十年(1894)年底,居然一共编演了十二本。《铁公鸡》具有上海京剧的许多标志性元素,是清末上海极具特色的灯彩戏之一,它热闹、惊险,主题简单明确,舞台手法丰富,武打使用真刀真枪,并有"钻火圈""洋枪洋操"等特技表演,开京剧舞台上的"真械打武"之风。《铁公鸡》后来成为上海京剧的保留剧目,数度重新上演。在它的成功经验的推动下,以清代太平天国战事为题材的连台本戏联袂而出,次年天仙茶园以湘军将领鲍超镇压太平军、捻军事迹,编演了连台本戏《鲍公十三功》,也称《后本铁公鸡》。加上《湘军平逆传》,以及丹桂茶园的《左公平西》等等,太平天国题材的连台本戏编演,一时成为各家茶园相互竞争、吸引观众的重要手段。王鸿寿还根据同名小说改编成十二本连台本戏《三门街》,讲述以李广为首的一批英雄豪杰侠肝义胆,意气相投,与权奸刘瑾等邪恶势力斗争的故事,1903年首演于玉仙茶园后,轰动了上海滩。另外如《五彩舆》等,也是上海戏院里创排连台本戏的代表。当然,上海的京剧舞台上也不是只有各类争奇斗异的俏头,在冯子和受聘于新舞台的时代,他在《洛阳桥》里演缝穷婆,在《斗牛宫》里演蔡天花,扮相俊美,甚至有人认为其声势超过了北方的梅兰芳,时有"南冯北梅"之称,更有柳亚子等一帮南社中人捧之若狂。

　　上海的连台本戏多取时事或史传新编,用曲折离奇的故事情节作为吸引观众的手段,为京剧开出了一条新路。相对于京剧诞生以来就以演员的舞台表演为重心的状况,上海以连台本戏为主的新剧目创作,将戏剧性重新带回到剧场以及戏剧观众面前。从昆曲的盛行直到京剧的诞生,中国戏剧走过了一段用折子戏的精雕细刻迅速提升戏曲表演艺术水准的

第四章
百花争艳：缤纷多彩的地方戏

特殊经历，它当然付出了戏剧性受到严重削弱的代价，而除了各地方剧种以外，清末年间的上海戏剧市场用另一种特殊的方式，努力矫正中国传统演剧忽视戏剧性的偏颇，并且获得了显著的成效。

京剧诞生在北京，是这座皇城孕育培养了像谭鑫培这样具有大家风范的表演艺术家。但是京剧之所以能够在很短的时间里，面对诸多新老剧种的竞争一骑绝尘，是宫廷以及北京的演出市场，乃至更广阔的区域内许多人共同努力的结果，是由于在足够大的地理背景下，各地的伶人按不同的美学理解，适应不同群体的欣赏趣味，令它朝多种方向自由发展，才有其无可比拟的辉煌。

三 川剧、粤剧和梆子

明末清初，被称为"雅部"的昆曲和被称为"花部"的其他地方剧种，在演出市场上形成激烈竞争。"花雅争胜"的结果是出现了足以取代昆曲文化地位的京剧，与此同时，在中国广阔的区域里，无论是在长江流域的湖北、四川、江苏和浙江以至相邻的福建，在华北的山西、河南、山东，还是在岭南地区，高腔、乱弹的传播，都催生出大量地方性剧种，它们以适应当地方言语调而产生的地方声腔为音乐手段，其中比较重要的有中原的豫剧、山西的晋剧、京津冀的河北梆子和岭南的粤剧、在南方广泛传播的乱弹的多个分支、湖北的汉剧，以及西南包容了高腔、乱弹和灯戏等多种声腔的川剧等等。而新剧种纷纷出现的势头，还将激发一个新的戏剧高潮。

以四川为中心的西南地区传统戏剧相当发达，有清一代戏剧的蓬勃发展，令人瞩目。各种名目的戏剧演出，如灯戏、会戏、秧苗戏和傩戏

等等，经年不息，遍地都是戏台。以泸州为例，专供唱戏的"万年台"，明代仅四十余座，清代增至三百多座。四川一带流行多种声腔，清末年间的演出以高腔为主，时人统计，仅在成都经常上演的剧目就有三百多个，高腔占其中一多半。其中最为艺人所重的是"高腔四大本"，即《黄金印》《琵琶记》《红梅阁》《投笔记》。川戏班里流行的"江湖十八本"，是《彩楼记》《汉贞烈》《白鹦鹉》《青萍剑》《葵花井》《龙凤剑》《三孝记》《渡蓝关》《四块玉》《铁冠图》《荆轲墓》《中三元》《玉簪记》《白蛇传》《木荆钗》《放白蛇》《三天香》《五桂联芳》，它们被视为一个川戏班要在这个"江湖"上行走必须掌握的基本剧目。川戏传统剧目之丰富，固不限于这几大本，但是它们构成了川戏舞台表演艺术的核心。川剧的高腔非常典型地体现了它从弋阳腔发展而来的不托管弦、一唱众和的特点，帮腔和打击乐都有极鲜明的风格。当然，四川一带的川戏，除了高腔以外，还有清代传入的昆曲，受汉调影响传入的皮黄在这里因为以胡琴为主奏乐器而改称为胡琴腔，或简称琴腔，还有梆子系统的弹戏、在本地灯会中常常出现的灯戏等等。这些声腔都有自己的保留剧目，与高腔一起构成了川剧丰富的剧目和音乐系统。

20世纪初，四川地方官员周孝怀在成都实行"新政"，改良社会。1905年，他在成都主持成立了戏曲改良公会，对四川的戏剧演艺行业实施了非常有影响力的改造。其时长驻成都演出的翠华班、文化班、长乐班、彩华班、太洪班等著名的班社，集中了诸多川戏名角。这些川戏的戏班和演员，都不同程度地被卷入到这场戏剧改良运动中。

戏曲改良公会以"改良戏曲，辅助教育"为宗旨，开展了修建戏院、编写剧本、考核艺人等一系列活动。在茶园盛行的时代，四川的各城市，尤其是在成都，茶园戏院的建造成为一时之风。戏曲改良公会成立后，周孝怀邀集四川各衙门及社会各界分摊股本，成立了悦来公司，在老郎

第四章
百花争艳：缤纷多彩的地方戏

庙原址上修建了新的、设施更完备的悦来戏园。民初戏曲改良公会解散，成都戏班仿公会旧例联合成立"三庆会"，悦来茶园改归三庆会使用。戏曲改良公会最具成就的活动，就是征集、举荐和修改剧本，它推荐的新剧目在题材、立意等方面都与走江湖的民间戏班演出本不同。这些改良新剧本在很大程度上被戏班所接受，并且在以后的一段时间里，成为各戏班竞相上演的剧目，因而提升了川剧的美学品味，丰富了川戏的舞台。而且，它更有意识地吸引与带动了一批有文学才华和社会地位的文人进入川剧创作领域。对于川剧这样一个在中国戏剧整体中举足轻重的大剧种而言，文人创作与艺人表演的密切结合，具有重要的历史意义。

赵熙应邀为戏曲改良公会创作改编的《情探》，是川剧历史上最重要的经典作品之一。赵熙（1867—1948），字尧生，别号香宋，晚清著名诗词名家，作品被广泛传播。他和康有为等当时的著名文人交往，梁启超对赵熙执弟子礼，经常以诗请益。赵熙恰好是周孝怀的业师，当周孝怀推动戏曲改良时，他受邀为公会执笔改编的《改良活捉王魁》，得到极高评价。时人评价改良公会的剧目，以为"改良脚本之佳者，无过于《活捉王魁》，而全部中哀感顽艳，淋漓尽致，尤以《情探》为最"[1]。

赵熙的《活捉王魁》被誉为"改良川戏"的典范，读《情探》一折，不仅层层铺叙，更兼字字珠玑，把女主人公焦桂英[2]的鬼魂追索负心王魁性命的过程，写得波澜起伏。

"更阑尽，夜色哀，月明如水浸楼台，透出了西风一派。"王魁虽入赘相府，内心的负疚却仍然沉甸甸地挥之不去；而这里焦桂英来到相府院外，"悲哀，你看他绿窗灯火照楼台，那还记得凄风苦雨，卧倒

[1] 转引自冬尼：《关于晚清川剧的改良运动》，载《戏剧研究》1959年第3期。
[2] 王魁负桂英故事在许多剧种都有上演，但多数场合，女主人公都姓敫。敫、焦音同，在赵熙《情探》后来的印行本里，也有署敫姓的。但是赵熙的原著里用的是川剧通行的写法，姓焦。此处从川剧通例及赵熙原著。

长街？"

负心的王魁面对曾经恩爱非常、至今依然痴情不改的焦桂英时，内心千回百转，几度被她的深情勾得柔肠寸断，但一思及到手了的荣华富贵有可能因为这桩旧日姻缘而受威胁，就昧了良心；他有惊、有喜、有爱、有悔、有狠、有恨。焦桂英已是鬼魂之身，她原本是领着鬼卒前来索命的，临到门外却突然犹豫，转而劝鬼卒"缓思裁，权相待，犹恐他从前的恩爱依然在"。见到了王魁，她满眼满心都是爱怜之意，依然以她最善良也最柔软的心灵，向昔日情侣王魁表达她无比卑微的愿望，但转瞬遭到王魁冰冷的拒绝。她的鬼魂面对王魁叙述相思之苦，唱道：

> （自从别后）梨花落，杏花开，梦绕长安十二街，夜深和露立苍苔，到晓来辗转书窗外，纸儿、墨儿、笔儿、砚儿，件件般般都是郎君在，泪洒空斋，只落得望穿秋水不见一书来。

短短的一段唱腔，一个一个意象如水银泻地般倾诉出来，音节紧凑，让人毫无喘息的余地，凄清冷落，焦桂英的日夜相思历历在目。她听说重温旧梦已然无望，既不能为妻，就盼望能做妾，不能成妾，就当婢。然而绝情的王魁仍不能见容，呵斥道："事已至此，我不清你的来路，只要你的去路。速速去！……你安心闹我，再不走我要你的命！"绝望的桂英悲愤满腔，终于无法抑止她的哀怨——"我有几条命你要呵？"

《活捉王魁》或《情探》所写王魁负桂英故事，早在中国宋代就已经非常流行，它也是已知最早的南戏剧目，明代更有王玉峰的传奇《焚香记》。该剧在四川也多有上演，川戏演出本剧名为《红鸾配》，极具川剧的特色。赵熙的《情探》比王玉峰的《焚香记》更紧凑，尤其是他更多地将同情倾注在焦桂英身上，情节也更加合理。至于和川戏的传统剧

第四章
百花争艳：缤纷多彩的地方戏

目《红鸾配》相比，赵熙的《情探》更重于揭示王魁和焦桂英复杂、多层次的内心世界，尤其是文辞雅驯，人物性格鲜明感人，实为20世纪中国戏剧文学的扛鼎之作。

黄吉安则是更为多产的川剧作家，他既是戏曲改良公会最为倚重的剧作家，也可以说是20世纪最重要的川剧作家。公会印行推广的八个改良川戏剧本里，有六个是由黄吉安撰写的，由此可见他的重要性。

黄吉安从事戏剧创作并非自参与戏曲改良公会的活动时始，他著名的《江油关》创作于1901年前后，取材于《三国演义》，但是对原剧情节做了较大的改动，让剧中人物马邈最后被斩杀。虽因与原著不符而受到质疑，但因这一改动是他感于时事而作，更有"辨忠奸，明是非"的剧场效果，得到艺人与观众的首肯。在戏曲改良公会成立后，他更为公会贡献了多部新作，他的剧本一直特别受到川剧艺术家们的喜爱，伶人们称其为"黄本"。他是20世纪为川剧界贡献了最多剧目的重要作家。

康芷林是三庆会时期最著名的川剧演员。他的代表作有《情探》《评雪辨踪》《断桥会》《八阵图》等等。梅兰芳曾经在文章中提到康芷林在《八阵图》中的表演，佩服至极。《评雪辨踪》是川剧最负盛名的经典，康芷林扮演落魄的男主人公吕蒙正，他晚年论及如何把握《评雪辨踪》中人物的表演特征：

> 《评雪辨踪》好比一张紫檀木的桌子，平平整整，既无雕龙刻凤，又没镶牙穿花，冷、窘、酸、难四字，犹如它的四条腿，缺一不可立。过去我只抓住了它的一条腿——冷字，所以戏没有立起来。冷——是吕蒙正、刘翠屏当时所处的社会环境和世态人情的冷，天气的冷在剧中是次要的。窘——是吕、刘二人的心情，戏要从窘字做起：木兰寺赶斋落空是窘，窑中柴完米尽是窘，雪

155

地上的男踪女迹也是窘;而且冷中有窘,窘中有冷,因冷而窘,以窘衬冷,戏情随着冷、窘的起伏而变化。冷是环境,窘是心情,由内而外,内外相符,方能得心应手。吕蒙正窘的是天不从人愿,蛟龙未能得云雨,但他宁可清贫,不可浊富,有志有才;刘翠屏窘的是志不遂心,希望熬过眼前的艰难,盼得来春青云有路,有志有德。二人同是窘,但又窘的不同,需要把稳这个分寸,演来才能意到形随。[1]

康芷林会的戏极多,且均有独特的处理。他在《断桥会》里扮演许仙,表演别具一格:

许仙的最后一次出场,是和白素贞、青儿走"三穿花"。在"三穿花"中,许仙跑掉了一只鞋子。康芷林表演"甩鞋",有一手绝技:起脚甩掉鞋,鞋子甩出比人高,伸手即将鞋抓到;翘起一只脚,用另一只脚支持全身,成"金鸡独立"式口,原地旋了一个圆圈;然后,随着这个式口,他手中耍鞋,头上甩水发(成圆形),大旋"风车转",越旋越快,褶子随势飞起,象个磨盘在转,又象是撑开着的一把伞在飞旋。这一组舞蹈动作,刻划了许仙逃得狼狈、吓得狼狈的窘态,但就艺术表现而言,它却给人以美感。[2]

清末民初的数十年里,康芷林一直是川剧伶人的领袖,他的艺术与人格均得到时人推崇。从19世纪末到20世纪40年代,川剧的发展达到顶峰,名家辈出,在整个西南地区,它都是民众最喜爱的戏剧样式。

[1] 胡度:《川剧艺闻录》,上海文艺出版社,1985年,第14—15页。
[2] 同上书,第21页。

第四章
百花争艳：缤纷多彩的地方戏

岭南地区最受欢迎的剧种是粤剧。广东地方剧种粤剧，除了部分高腔和昆腔大戏，先后汲取了梆子和二黄，因此又称梆黄，与京剧的发展历程颇为近似。清末年间，粤剧已经在广阔的粤语区基本成型，形成了由八和会馆掌控的成熟的红船制度，各地的戏剧演出十分活跃而有序。那些唱广东戏的戏班都习惯于栖身于名为"红船"的戏船，"全班"通常有140—160人，分坐两船；只有一只红船的称为"半班"。八和会馆规矩森严，红船班在水网密布的两粤各地流动演出，均受其管制。

粤剧原以佛山琼花会馆为中心，清朝咸丰年间，太平军起，粤剧艺人李文茂率众起义，被残酷镇压后，所有粤剧戏班被严令解散，琼花会馆被毁。演唱粤剧的"本地班"遭到严厉禁演，只能在一些偏僻的农村地区躲开官府耳目偷偷演出。道光年间，喜爱戏剧的地方孝廉刘华东为艺人们出主意，建议他们以"京班""京戏"的名义，瞒天过海，避过不许本地班演出的禁令，由此在广州一带陆续恢复组建了戏班，粤剧的演出也在京戏的幌子下渐渐复现。粤剧班社和粤剧的演出竞相恢复，一度不得不搭京班、徽班和南词班谋生的粤剧艺人也开始回流，戏班众人携手，在广州黄沙建造了八和会馆，粤剧因此迎来一个新的发展时期。刘华东还为粤剧戏班编创了堂皇热闹、庄谐并重的大戏《六国封相》，从此以后，所有广东大戏的演出，戏班每到一地，第一夜的演出按例均以《六国封相》开台，至今不变。这时的粤剧中心从佛山转移到广州附近，而八和会馆成立后，原来用挂"水牌"的方式列明戏班名称、演员和剧目以供四乡雇请戏班的吉庆会所，也迁入其中，成为会馆的附属机构。粤剧全盛时期，八和会馆所挂水牌，可供请戏者挑选的多达四十多家戏班，其后所说的"省港三十六大班"，都是八和会馆所属。以后的若干年里，香港、南宁等城市，乃至新加坡等地的粤剧艺人们也在当地开办了八和会馆，至今香港的八和会馆还基本保持了原来的格局。清末，

广州和香港两地出现了宝昌、宏顺、怡顺、太安、兴利、汉昌等专门经营粤剧演出业的公司，每家公司都拥有几家大中型的粤剧戏班，几乎垄断了广州和香港以及附近大中城市的粤剧演出业。同时，广州的豪富巨绅也开始有建造戏院之举，从光绪二十四年（1898）居住在河南的潘、卢、伍、叶四大富商联手开设第一座公开营业的永久性戏院"大观园"始，广州渐渐改变了在渡口等人流往来众多的场所搭建临时戏棚演出粤剧的习惯，光绪二十八年（1902）大观园改名河南戏院，红船可直泊戏院后门；而广庆、海珠、乐善、南关等戏院，都是在这一时期建成的；港澳和佛山等商业发达的城市，也陆续有商人建造戏院，如香港的普庆戏院、重庆戏院和后来闻名粤剧界的高升戏院，澳门的清平戏院等，推动了清末南中国一带城市戏剧的繁荣。

粤剧在这段时间里，建立并完善了它以武生挂头牌、以"十大行当"为主干的脚色制度，以及以"江湖十八本"为核心的完整成熟的剧目体系。"十大行当"分别为武生、小武、小生、总生、丑生、花旦、正旦、大花面、二花面、公脚；而所谓"江湖十八本"，一般认为是《一捧雪》《二度梅》《三官堂》《四进士》《五登科》《六月雪》《七贤眷》《八美图》《九更天》《十奏严嵩》等以头文字为序的十八个传统剧目，不免有游戏文字之嫌。清末八和会馆成立后，伶人们通常都用所谓"大排场十八本"取代上述"江湖十八本"，作为梨园行不同行当的基本剧目。这些剧目构成了粤剧表演艺术系统的基本框架，凝聚着粤剧表演艺术的精华。

清末年间，广东一带的大小粤剧戏班数以百计，不可胜数。省港大班之外还有更多中小戏班，称为"落乡班"或"过山班"，在岭南各地流动演出，尤其是在广东南部的所谓"下四府"更是如此，南洋一带也常有粤剧戏班流动演出。

晚清，广东出现了许多由非职业艺人组成的志士班，大量创作演

第四章
百花争艳：缤纷多彩的地方戏

出以鼓动社会改良为目标的新剧目。组织与参与志士班的文人们，多数都是广东戏的爱好者，至少也自幼受到地方戏剧的熏陶，他们初时的创作与演出水平，或许不如那些职业化的粤剧班社，但是因为拥有更好的教育背景，他们的表演与红船班相较，也不无长处。这些旨在鼓动革命的志士班，既为宣传所需，演出的唱念就不再如职业戏班的粤剧运用舞台化的官话，而是多采用本地乡语，使戏剧的内容更接近于民众。随着他们的表演水平逐渐提高，为社会所接受的程度也就愈益增加。着眼于针砭时弊，带有更多的现实关怀，是志士班的演出特点，而且，他们还开创了用地方语言演唱粤剧的新潮流，用所谓"广嗓"（广州方言，又称"平喉"）代替原来粤剧的"戏棚官话"，演出新创剧目。广嗓的运用，不免让粤剧失去了许多原有的好腔调。声腔上的演变，还引发了表演上的变化，粤剧的基本行当也因之发生变化，原来的"十行制"随之解体。戏曲的行当本与唱腔相表里，更通过特定的经典剧目得以呈现。行当消失了，那些支撑着行当的传统剧目无从附着，它们之失传也就无可挽回。然而，粤剧表演中广嗓即方言渐渐取代原来的官话，也促进了粤剧的发展与普及，使之在岭南一带更为深入人心；而且，粤剧演员大量运用广嗓，使之真正与它的母体，如昆曲、汉剧等区分开来；更由于在舞台上运用粤语，得以融入那些只有运用方言才适合演唱的广东传统曲艺，如南音、龙舟、梵音等。这些都是真正作为独立剧种的粤剧形成的主要因素。

粤剧在清末民初的发展与变化，使中国戏剧开拓出另一个分支。

清中叶以后，梆子在广阔的华北地区逐渐形成地方化的支脉，各路梆子竞相争胜。梆子疑因其伴奏时以木梆击节而得名，唱腔高亢激越，偶尔也有人称其为"乱弹"。秦腔在东向流播的过程中，最初在山西、陕西交界处形成山陕梆子，或称蒲州梆子。随后它继续向东、南两个方

159

向流播，在不同地区形成梆子腔的不同分支。如在紧靠陕西的山西，除蒲州梆子外，还有中路梆子（现称晋剧）、北路梆子、上党梆子等；在河南、山东、江苏北部也有了本地化的梆子剧种；河北一带的梆子一度细分为京梆子、卫梆子、口（张家口）梆子等，20世纪50年代统称为河北梆子。

蒲州梆子早在清嘉庆、道光年间就形成了南路、西路两个支流。咸丰、光绪年间，因晋商票号在北方的势力扩展极快，蒲州梆子也被带到华北各地，出现了大批著名演员，如老元元红（张世喜）、郭宝臣、侯俊山、天明亮、盖陕西等，其中郭宝臣、侯俊山尤为突出。

山西的上党梆子另有特点。上党梆子虽为梆子的一支，但是当地戏班多兼演昆曲、罗罗腔、卷戏、皮黄等多种声腔的剧目。从清代初年起，多声腔并存的现象在上党梆子戏班中就非常普遍，当然，梆子仍是其最重要的声腔。上党梆子总共八百多个传统剧目，其中梆子占到将近六百个剧目，此外还有皮黄不足百个，另有昆曲剧目十多个以及数个罗罗腔和卷戏的剧目。

上党梆子在各路梆子中有特殊的重要性。最初形成于隋唐年间的职业性的乐户传统，在这里持续千年之久，使后人有机会看到戏剧在不同年代的累积。通过明代留存至今的《迎神赛社礼节传薄四十宫调》，可以看到当时民间乐户的演出剧目确实有异于昆曲的传统。这份珍贵文献中记录的"队戏"剧目，多数取材于唐宋年间的说书讲史，其中包括《封神榜》《三国演义》《说唐》《杨家将》《说岳》等等，这恰是秦腔一脉以历史演义为主体的剧目系统。这个剧目体系几乎完全被上党梆子所继承。从早期乐户上演的剧目到上党梆子的剧目，再到其后汉调、徽戏、梆黄以及南方的各路乱弹、北方的各路梆子，直到京剧的剧目，形成了一个完整的谱系，而这绝非偶然的巧合。

第四章
百花争艳：缤纷多彩的地方戏

各路梆子与秦腔之间的关系，还可以通过基本相同或相似的主要伴奏乐器得到证实。同时，脚色行当体系也基本相同，尤其是它们都以须生（或称胡子生，即京剧中的老生）为主，其次才是净脚、旦脚等。因此，在晚清和民国年间，京、津一带通常也称梆子为秦腔或秦剧，20世纪50年代初，北京的梆子剧团仍称为"秦剧团"。

梆子的流传，是继明初南方多个地方声腔兴起后，又一次民间文化大规模的觉醒。清代梆子腔的盛行，使北方地区的民间趣味找到了多样化而又更加适宜的戏剧表达方式，显示出该地区的语言与音乐的丰富韵味。

四 "小戏"成长为"大戏"

1900年前后，黄孝花鼓艺人开始进入长江中游的大城市武汉，在沙口、水口等区域的一些固定的茶园里演出较为完整的剧目。黄孝花鼓的发展历程，由此出现了关键性的转折。这些原本不入流的民间表演，从此在武汉扎根，在短短十多年里，成为极受观众欢迎的新剧种——楚剧。

汉唐年间初具雏形的戏剧表演，以踏谣娘和弄参军为两大类型，其后广泛分布在南北各地的民间歌舞，可以看成踏谣娘式的歌舞表演的自然延续。因地域不同，分别称为花鼓、花灯、采茶、秧歌等等。这些歌舞表演，多出现在节庆日子和庙会里，起源或与民间信仰相关，但是在演变过程中，信仰的内涵已经逐渐消退到次要的地步，娱乐的功能逐渐上升到首位。民间歌舞的内容，大致是那些当地人熟知的、可由男女对唱对舞的情爱主题和趣味浓郁的小故事，辅之以各具特色的地方小曲

小调，表演者有时只是素面朝天，更多的时候则会有简单的妆扮。这些民间歌舞流播多年，从清中叶时起，湖北农村经常有花鼓演出，此后艺人开始进入汉口的水码头演出。虽然经常被官府驱赶，但屡禁不止，类似的演出在农村更是已成燎原之势。19世纪后半叶，在戏剧演出日益繁荣的刺激下，黄孝花鼓渐渐被搬上舞台，改歌舞为戏剧，成为楚剧的前身。

黄孝花鼓是各地歌舞类小戏的典型代表，它的表演有简单的故事情节，有一男一女两个主要演员，通称"二小戏"。宋元南戏和元杂剧是拥有众多人物的大型戏剧，与之相对，广阔的农村地区还一直流传更多小型的歌舞和说唱表演，它们有一定的戏剧性，以二人对唱为主体。这些"二小戏"多由小丑、小旦两个主要脚色表演，偶有小生、小旦的组合，间或也可能有第三个人物出现，在两个主人公之间调剂气氛和制造更多的戏剧性空间，成为由小生、小旦和小丑三个脚色表演的"三小戏"。无论是"二小戏"还是"三小戏"，都有一些共同特点：它们的音乐形式大致与上下对偶句的唱词相对应，有时也搬用现成的不太复杂的曲牌，构成其主干的旋律一般比较简单，易记易唱，在演唱上并不需要太复杂的技巧，因而极易于传播。然而，也正由于表演上的通俗简单，戏剧艺人以及普通观众常将它们与那些相对成熟的剧种相对举，所谓"小戏"，就是和那些有资格称为"大戏"的成熟剧种相对的称谓。

民间大量的"二小戏"或"三小戏"，表演内容多以民间情爱为主，如黄孝花鼓里的《十二想》，叙述的是张二姐和喻老四的互相思念。张二姐和喻老四先后上场，演出时用一张竹帘子隔开两人，以表示二人分处两地，他们依次轮唱，倾诉从正月到十二月间的彼此相思、彼此抱怨，既情深意长，又诙谐幽默。这些小型剧目在实际的演出中会朝着更

第四章
百花争艳：缤纷多彩的地方戏

加戏剧化的方向发展，比如《王大娘问病》（一名《纱窗外》），原来只有王大娘和张二姐两个人物，张二姐生病，王大娘前来问候，王大娘和张二姐用唱段一问一答，最后张二姐说出病源，原来是因为想慕一书生而起。经过表演上丰富细致的处理，它很自然地发展成为花鼓戏的剧目《吴三保游春》，女主人公改为赵赛花，因游春和书生吴三保相遇，吴故意将白扇失落，赵赛花拾归，积思成病。王妈妈亲见其事，前往问病，许诺要为他们撮合。同时，吴三保也病倒在床，王妈妈再往探问，知道他们情投意合，于是将二人一起召至她家，帮助这对青年人实现了夙愿。因为从民间歌舞衍生而来，黄孝花鼓戏进入租界演出后，相当长一段时间里，依然保持着在民间流传时以男女对唱为主的演出风格，其语言与内容可以《喻老四拜年》为例：

（生唱）今初三昨初二前天初一，喻老四出西方百事吉祥。抬头看贴的是出门见喜，陡然间想起了大事一桩。诸亲六眷忙拜年，还有干娘年未拜。将身走到小房内，来到小房换衣衿。大红纬帽头上戴，砂糖四两手中提。湖绉袍子忙寄起，八围马褂上身披。喻老四出柴扉一起恭喜，我到那干娘家去拜闲扯。喻老四拜干娘原是假意，调戏她二干妹乃是真情。

喻老四到了干娘家，果然只有二妹在家，单身的喻老四的凄凉生活让二妹同情，二妹被许给富家的丑儿子让老四愤愤不平。他们两情相悦，二妹心里早就应允，但是少女心性，毕竟有些忐忑不安，假意推托：

（旦唱）奴四哥坐定了出门来望，望一眼奴的母可曾回来。我的娘不回来也不打紧，怎奈喻老四起了杀人心。不见母亲回家

163

转,唬得女儿胆战惊。奴母亲再若是不把家转,顷刻间你的女儿要破身……(生白)我又没有刀在手里怎么能够杀人,你切莫要胡说呀。(旦唱)奴好比陈谷米未曾开仓,(生唱)望仁妹早开仓救我饥荒;(旦唱)奴好比新耕田未把水放,(生唱)借与我撬一穴把水来放;(旦唱)奴好比新剪子未曾开张,(生唱)借与我喻老四裁件衣裳;(旦唱)叫四哥你与我把门关上,红罗帐象牙床去耍鸳鸯。[1]

通过这段演唱,足以看出楚剧的表现手法和再清晰不过的民间情调,它以大胆直接的情欲表达以及生动风趣的语言,加上民间广泛流传的简单顺耳的音乐,征服了广大观众,丰富了中国戏剧的内涵。

光绪二十八年(1902)秋,黄孝花鼓进入汉口的德国租界清正茶园公开演出,一时引来许多仿效者。各国租界内的茶园纷纷招揽花鼓戏班演出,形成竞演花鼓戏的盛况。这里流动人口众多,商业活动频繁,加上不断有新的好演员加盟,演出生意十分兴隆,到清朝寿终正寝时,汉口各租界里已经满布茶园,花鼓之声不绝。英租界的双桂茶园、春桂茶园、天一茶园,俄租界的东记茶园、怡红院茶园等等,都是其中较有名的;进入民国之后,租界外的华人管治区也掀起上演花鼓戏的高潮,终于迎来楚剧的全盛时期。

而在诞生了昆曲的江南地区,除了戏剧以外,还流传着多种类型的民间艺术,其中滩簧就是最受欢迎的类型之一。

滩簧与唐宋时期兴起的说书鼓词有关,有时它也被用来指称民间类同于花鼓小戏的小型歌舞表演。最初在茶坊里坐唱演出,因其"所唱者

[1] 引自《最新绘图蔡鸣凤辞店》所附《喻老四拜年》,《俗文学丛刊》第350册,汉口民益书局发行,第56—57页。

第四章
百花争艳：缤纷多彩的地方戏

多闺房丑事"，经常受到官府的禁止和文人的批评。其实他们演唱的题材，也包括许多说书、鼓词等，语言通俗易懂，当然不免遭鄙俚之讥。20世纪初，部分滩簧艺人把这类小戏搬上舞台，从男女不加妆扮的对坐唱白改为妆扮成戏剧人物的舞台演出，常州、无锡一带的滩簧因此发展成新剧种常锡文戏，后来被改称锡剧。锡剧最有影响的传统剧目《庵堂相会》，起初就是清末在无锡一带很流行的滩簧节目。故事叙述女主人公金秀英自幼许给同村的陈家，和未婚夫君陈阿兴青梅竹马，但时势变易，金家暴富而陈家落败，她父亲意欲赖婚，金秀英私自前去与陈相会。滩簧里有金秀英势利的母亲嘲讽陈家贫穷的唱词："你是抬勿起格惠山泥菩萨，竖勿直格佛前灯草芯，夹勿起格盛碗里格霉豆腐，煮勿熟格旺庄牛皮筋。你是百日里格冷灶烧勿热，千年格石磨烂了心，你好比死人多着一口气，正像一块烂木雕勿成。"精彩的比喻层出不穷，其唱白不是一般的精彩。

滩簧之盛，是清末年间江浙一带的普遍现象。上海周边被称为"东乡调"的本地滩簧，从最初三五个人的小型坐唱班，渐渐扩大到了八个人左右的班社，并且越来越多地改坐唱为扮唱，在上海以及周边城镇的茶楼书场，日复一日地吸引着观众的注意力。在沪上茶楼里，这类有了妆扮和表演的滩簧颇受欢迎，并逐渐向戏剧的方向演变。艺人们先是只演一些本地滩簧特有的"对子戏"，即小旦、小丑或者小旦、小生对唱合演的小型节目，当班社扩大、脚色增加后，就开始演一些剧情较完整的"同场戏"，三四个脚色称"小同场"，五至七八个脚色称"大同场"；尤其是形成了另由专人操持胡琴、锣鼓等乐器伴奏的乐队，更是有了戏剧的基本格局。最初的本地滩簧在演唱时，往往先用器乐演奏曲开场，既烘托气氛，也用以聚集人气，然后是清唱开篇，最后才是演正戏。正戏结束后，观众如果余兴未了，还可以重新点唱剧目中的精彩唱段或

其他小曲，称为"翻牌"。至于剧目，也渐渐有了一定的规模，像《庵堂相会》《阿必大回娘家》《陆雅臣》《秋香送茶》和《磨豆腐》等，都是这种本地滩簧发展成沪剧后仍然经常演出的剧目；还有俗称的"九计十三卖"，其"九计"分别是《连环计》《僧帽记》《扁担计》《灯笼计》《黄狼记》《花鞋记》《烟筒计》《酒壶记》《酒缸记》等，题材与情节或风趣或感人，具有很强的吸引力。

沪剧的音乐之源，就是上海的本地滩簧，随着演出的兴盛，伶人们即兴发挥，唱出了更多的花样，由原本比较简单的说唱滩簧调的长腔长板，辅以一些通俗小曲，形成基本唱腔；随后，唱腔结构渐渐有了起腔、平腔、落腔的变化，起腔、落腔时有胡琴接送，平腔则为清板演唱；在板式上，有了中板、紧板、赋子板和三角板等变化。至于其曲调，本来就有东乡调和西乡调、南头和北头等不同的风格。这些日渐丰富的唱腔既是沪剧诞生的坚实基础，也为它赢得了大量上海本地的底层观众。

和上海相邻的浙江，另一个剧种正在萌生，它就是后来在由各类小戏发展而来的剧种里影响最大的越剧。

越剧源于浙江嵊县以及周边地区的农村流传多年的滩簧说唱，越剧诞生至今的100年里，绝大多数的演员都出自嵊县（今嵊州）。这里向来滩簧艺人辈出，明清年间，民间艺人走乡串户演唱滩簧以谋生，有悠久传统，演唱曲目十分丰富。艺人们在唱书中发展了演唱内容，从单纯的坐唱变成唱念相间、有雏形的表演的扮唱，形成了相对完整的故事和风格统一的音乐。他们擅长演唱那些相传许久的故事，其中多数源于话本、宣卷之类民间流传的叙事文本，诸如《珍珠塔》《卖婆记》《相骂本》《卖青炭》等等，都是流传已久的长篇唱书。这些唱本大多可演数日，长的甚至可以唱几个月，它们后来就演化为越剧第一批经典剧目，甚至

第四章
百花争艳：缤纷多彩的地方戏

一直传演至今。在演唱过程中，还形成了基本的音乐架构和顺口可歌、悦耳动听的旋律与节奏，表演水平不断提升。1906年春节，嵊县的唱书艺人马潮水、相来炳等人在浙江余杭的陈家庄卖艺，春日漫漫，闲来无事，这里喜好听书的陈家大户把几个坐唱班一起请来，让他们试着分饰角色，用扮演的方式表演其曲目。艺人们用最粗糙的打扮，化妆演出了他们最熟悉的拿手曲目《珍珠塔》，这也是一个在江南各地的滩簧班子都普遍上演的保留曲目。差不多就在同时，杭州郊区另一个城镇临安所辖的乐平乡外伍村，另一批唱书艺人李世泉、钱景松、高炳火等也应村民们的要求，化妆穿起各种角色的服装，将唱书的内容搬上了舞台。在这个阶段，他们就已经能够将《十件头》《倪凤煽茶》《绣荷包》《卖青炭》《赖婚记》等艺人和观众都十分熟悉的大本剧目从头演来，完成了从唱书变为舞台上演出的戏剧的重要转化。由于他们演唱时不托管弦，只用一只单皮鼓和一副檀木绰板，发音"的笃"，因此也被村民们称为"的笃班"。

的笃班的出现意味着越剧作为一个新剧种的诞生。在以后的很多年里，越剧艺人们数次进入上海，在新舞台等著名剧场演出。1920年，上海明星第一戏院集中了当时的笃班的几乎所有著名演员，改变了它简陋的表演形式，以四十多人组成大班子，取名"绍兴改良文戏"开张演出。此时的上海还有了专演这种绍兴文戏的升平歌舞台，初生的越剧逐渐进入大世界等较热闹的场子，在上海繁华的娱乐市场中有了一席之地。

从19世纪末到20世纪初的一段时间里，河北的莲花落艺人把他们的说唱表演改造成了评剧。

莲花落本是说唱，19世纪末年始风靡河北、天津一带，并且屡屡进入附近一些较繁华的都市演出。河北、天津一带农村中流动表演的莲花落和秧歌，俗称"落子"和"蹦蹦"，本是当地民众十分喜爱的歌舞

和说唱小戏，但是它们从渐渐进入天津和唐山等经济发达的城市起，就在经历一些重要的改变。就像武汉的花鼓戏一样，冀东一带的落子和蹦蹦，常有民间艺人尝试着将它们搬上舞台演出。将落子搬上舞台的欲望，使20世纪初年的落子艺人们渐渐组成了许多戏班，大多数由七八个人组成。他们陆续进入天津，因清政府管辖地带对落子有严厉管治，他们选择在租界以及一些"三不管"地带的茶楼之类的场所演出，或者干脆在空地上围场子表演。他们的表演已经与原始形态的莲花落有所区别，除了仍保留相当多的对口彩唱的剧目以外，还有一部分由对口落子改造而成的拆出戏。这类拆出戏在很大程度上受到莲花落和梆子长期合班演出的影响，莲花落"老八套"里的不少剧目，内容与情节日益丰富，体裁也由叙述体改为代言体，在化妆上从原来小丑前包头后留辫、脸上简单地涂以彩色，发展成按照不同的行当着妆。这时如《小姑贤》《四大卖》《拾梅枝》《小借年》等等，都已经从中独立出来，成为可以妆扮表演的剧目。这些表演虽简单粗陋，却有很强的娱乐性，在各租界深受欢迎。如奥租界的东天仙，法租界的天福楼、晏春楼，日租界的下天仙等茶园戏馆，纷纷邀请落子戏班演出，经常是每天演出两场，观众如堵。

1909年，初生的评剧进入冀东地区的中心城市唐山，这是它第一次在高度商业化的竞争中对观众表现出非凡的吸引力，也是它走向成熟的重要标志。

清末年间的唐山，是北方的工业重镇和煤都，商绅们兴办了各种文化娱乐场地。不同社会阶层的居民，从商绅到市民和工人，对仍以落子为名的评剧的兴趣日渐浓厚，形成了评剧生存与发展的肥沃土壤。早期评剧艺人王凤亭和成兆才等人从《今古奇观》《宣讲拾遗》和宝卷等民间叙事文本中选择戏剧题材，演出了包括《父子巧姻缘》《马寡妇开店》《占花魁》等在内的剧目。在成功的演出实践中，评剧的表演艺术水平

第四章
百花争艳：缤纷多彩的地方戏

得到大幅度提升，演员们在表演的脚色行当、唱腔、身段以及伴奏等方面，对莲花落做了较全面、系统的艺术改造，为评剧的发展奠定了艺术基础。

成兆才（1874—1929）在评剧发展历史中起着至关重要的作用。他是评剧从说唱的莲花落改变为舞台上演出的唐山落子这一过程中的关键人物之一，最重要的是，他通过自己持续不断的创作，为评剧奠定了剧目基础，成为评剧史上最重要的剧作家。直至今天，只要有评剧的地方，就有剧团演唱成兆才的剧作。在进入唐山演出之前，他就已经为莲花落的拆出戏创作、改编和整理了至少18个剧本。他一个人所创作的剧目，托起了评剧这样一个新兴剧种，在评剧用不到半个世纪的时间，突然成长为在广阔的华北和东北地区最有影响力的剧种之一的进程中，起到了任何人都无法比拟和替代的突出作用。成兆才一生创作非常丰富，留存至今的不下90个评剧剧目，这些剧作历经百年仍广为流传。他根据时事创作的《杨三姐告状》，是评剧舞台上久演不衰的优秀剧目。《杨三姐告状》取材于1918年发生在滦县的真人真事，次年由警世戏社首演于哈尔滨庆丰剧院，从那时起直到今天，该剧的演出从未停歇。该剧讲述的是滦县农家姑娘杨三姐因二姐被夫家害死，愤而赴县衙告状，县官受贿，贪赃枉法，杨三姐不服，又赴天津高等检查厅上告，终获新任厅长准诉，开棺验尸，查明真相，将凶手法办处决。民女杨三姐为姐姐申冤的故事，表现了一位底层女子对周围有钱有势的强权阶层的抗争，杨三姐的坚毅性格激起了当时无数观众的共鸣。

楚剧、越剧和评剧等新剧种的诞生，在中国戏剧发展进程中，有特殊的意义。这些剧种的起源大抵有两类。

其中一类，如花鼓、花灯、采茶和秧歌等等，都是由民间歌舞类的"二小戏""三小戏"发展演变而来。表演手法相对较单纯，有一些

相对固定的表演程式，边歌边舞，而舞蹈的动作并不一定和所唱的内容有关。除了完全是歌舞对唱的一些表演以外，也有一些小型的剧目所表演的内容有一定的故事性，经常以男女两性的相互思慕、调情与欢爱为主要内容，间或也有一些对贪财、吝啬和懒惰的行为或对人身缺陷的讽刺，主要以滑稽调笑为主。从单纯的歌舞转而发展到表演一些小型故事，表演的手法渐渐向着扮演剧中人物、模拟人物行为的方向变化，这是从歌舞向戏剧转化的关键环节。这些最初形成的小型剧目，大都为当地人所熟知的民间故事，充满民间情趣，它们构成了各新剧种最初的叙述传统。

另一类由说唱演变而来，如从南到北普遍流行的莲花落、滩簧和道情等等演变而来的剧种。说唱可以看成另一种类型的"二小戏"，因为多数情况下，它也是由一男一女两人配合表演。但说唱与歌舞的明显区别是，虽然艺人在走街串巷表演时会有一些短小的节目，但它有讲述长篇故事的传统。从唐宋年间的变文俗讲开始，这类文体始终盛行，直至从寺庙转入市井与民间，成为一类颇受欢迎的娱乐性表演。说唱与戏剧之间，本有明显的区别。说唱是叙述体，而戏剧是代言体；表演时有无妆扮，也在两者之间划出一道界限。但是恰如宋元时最初的成熟戏剧就从说唱演变而来，中国自古以来就有由说唱搬演到舞台上成为戏剧的传统，不仅因为说唱的韵文与散文相间的文本，很方便地就可以转化成戏曲剧本，而且说唱表演时的摹声绘色，和戏剧也有几分相似。当然，说唱基本是两人一组演出的，戏剧则需要更多脚色，好在各地的说唱虽多以一男一女对口表演，但唱本是通行的，大多相互熟悉，几组说唱演员化上妆，分别扮演不同的角色，演一台戏简直是手到擒来。至于表演水平，自然需要在舞台历练中不断提高。

无论是歌舞还是说唱，都因长期在社会底层流传，富于民间色彩，

擅长于表现家庭情爱,缺乏表现政治、军事等厚重题材的手段,且篇幅短小,因此被习称"小戏"。在短短的几十年里,就在楚剧、越剧、评剧等剧种兴起的前后,中国各地陆续出现了黄梅戏、花鼓戏、采茶戏、花灯戏、吕剧以及北方部分地区由秧歌、道情等转化的新剧种,它们从歌舞说唱转化为戏剧后,不同程度地汲取了昆曲、高腔和乱弹等"大戏"的积累,剧目、音乐与表演手段更加丰富;同时,又继续保持了唱词与表演以风趣幽默见长的特点,凝聚着草根阶层的智慧与想象,因而深受欢迎。20世纪20年代以后,它们的普遍崛起已经是不可阻挡。

五 话剧进入中国

19世纪末,中国与西方世界的文化交流日益密切,欧洲的话剧也因此传入中国,为中国戏剧增添了一道新的风景。

中国最早开放的港口与商埠上海是话剧在中国的发祥地。19世纪中叶,越来越多的西方各国侨民汇聚在上海,他们对文化娱乐的需求诱发了租界的娱乐业,体现了当时西方文化特点的教堂、学校等等出现在上海,这些都成为话剧进入中国的催化剂。

上海最早的话剧演出可以追溯到开埠之初的1850年,第一个西人业余剧团在上海英租界内让话剧第一次出现在中国的土地上。1866年,旅居上海的西方侨民组成的上海西人爱美剧社(简称A.D.C.)持续数十年,每年几度上演西方戏剧经典作品。1874年上海兰心剧院落成,成为A.D.C.剧团在上海租界的固定演出场所。这时的话剧演出活动在租界专门的剧场里进行,演职员多为西方侨民,排演的是西方剧目,

演出用的是西方人的语言，观众也基本上以外国侨民为主，所以，还只能说是"西方戏剧在中国"。然而，变化悄悄发生了，按照惯例，教会学校在重大的宗教节日里要演出与教义相关的剧目，租界里本有多所类似的学校，如法国人开办的徐汇公学等，每年都组织学生演出宗教剧，这些演剧的形式与中国传统的唱白相间的戏曲截然不同，是西方舞台上常见的只有道白、没有歌唱的话剧。在教会学校就读的华人学生因此受到话剧的熏陶，对戏剧的兴趣由此被唤起，就有师生们尝试着用这种新的戏剧形态创作时事题材的新剧目。1899年，上海的教会学校约翰书院和徐汇公学的学生演出，已经不限于宗教剧，不过"所演皆欧西故事，所操皆英法语言"[1]。新式演剧的风习，终于波及中国人自己开办的西式学校，光绪二十六年年底（1901年年初），上海南洋公学的学生连续四天上演了他们自己创作的时事新剧，包括《六君子》《经国美谈》和另一出临时编排的义和团题材的剧目。南洋公学是今西安交通大学和上海交通大学的前身，与北洋大学堂同为中国近代历史上中国人最初自办的西式学校。当一批中国的学生，在中国的土地上，为中国的观众编排演出了这些关乎中国时事的剧目时，我们可以确切知道，那种与传统戏剧迥异，原本只是西方人在租界里用西方语言演出、供西方侨民们欣赏的话剧，已经被中国戏剧所引进。正由于这类演出形态与传统演剧多有差异，时人称其为"新剧"。

从南洋公学的学生演剧始，20世纪初的上海，学生演剧蔚成风气，1903年育材学堂演出的《张汶祥刺马》，更是此后的很多年里，全国许多地区不同的剧团陆续上演的剧目。同治九年（1870），两江总督、封疆大吏马新贻为刺客张汶祥所杀，是清末一桩引起朝野震惊的大案，其中缘由的曲折离奇，尤其是刺客张汶祥作为太平天国残部的特殊身

[1] 朱双云：《新剧史》，新剧小说社，1914年，"春秋"第1页。

第四章
百花争艳：缤纷多彩的地方戏

份，激发了人们许多的想象空间。民间谣诼纷传，就在刺马案尚未审结时，上海戏园就已经编了新戏《张汶祥刺马》，平江不肖生著的小说《江湖奇侠传》里的《刺马详情》，更把张汶祥刺杀马新贻的故事演绎成一桩江湖侠士奇事。育材学堂的师生们很快把这一故事搬上舞台，运用与传统戏曲迥异的新颖的表现方式上演了该剧；几乎是同时，北方的南开公学在校长张伯苓的倡导下，也成立学生剧团，创作并演出了《新村正》《一元钱》等剧目。

中国学校里的学生演剧，很快就从封闭的学校走向社会。1905年民立中学的学生汪仲贤（优游）开始在校外组织公演，这些在学校里受到戏剧的熏陶，并且因此有了对新剧演出最起码的认识和表演能力的学生们，在一个充斥着改良呼声的社会环境里，努力想用他们稚嫩的戏剧表演服务于社会，宣传改良；在这一两年里，上海的多家社会团体组织也将新剧演出作为吸引民众和筹集善款的重要手段。1907年，以李叔同为首的留日学生文艺团体春柳社在东京演出了法国小仲马《茶花女》的第三幕，上海更有王钟声从社会上招募的戏剧爱好者，以春阳社名义排演美国著名作家斯托夫人1852年发表的小说《汤姆叔叔的小屋》改编的新戏《黑奴吁天录》，中国因此出现了第一个职业性的新剧班社。春阳社陆续借场地演出了一些其他不同的新剧，如根据《茶花女》改编的《新茶花》以及根据其他小说改编的《孽海花》《官场现形记》，并且创作了《秋瑾》《徐锡麟》等时事戏。

清末年间，新剧虽处于萌芽状态，却受到许多向往新学的文化人的喜爱，专演新剧的剧团、剧社走马灯似地出现又消失，上海的新剧同人们常常到周边的城市，如无锡、苏州、南京、芜湖、常州等地演出，甚至远及武汉、京津。而受上海的新剧演出的影响，各地也偶尔有新剧团体的组织以及演出。

新剧在全国各地纷纷出现，一批早年有志于新剧的戏剧爱好者，也渐渐找到了他们的艺术与中国社会以及民众沟通的渠道。郑正秋就是民国初年上海新剧编演活动的组织者之一，他从清末民初始接触新剧，并且产生了浓厚兴趣，最后成为策划和参与新剧演出的重要人物。他为眼光敏锐的商人组织的民鸣社编写了时事戏《恶家庭》，意外地获得高额回报；随即陆续排演《西太后》和《三笑姻缘》等，很受当时的上海观众欢迎。尤其是由顾无为编剧的《西太后》，借鉴京剧的演出模式，获利竟达10万元之巨。这些作品多数颇有情趣，表演者也尽可能地把唱工以及锣鼓引入新剧，部分地消除了新剧和戏曲观众之间的审美距离。受民鸣社商业演出成功的鼓舞，郑正秋又自办新民社，大量地将当时上海已经唱红了的京剧剧目，如《皇帝梦》《恨海》《血泪碑》《妻党同恶报》和《杀子报》等等，改编移植为新剧。刘艺舟编写的《皇帝梦》演时人关注的袁世凯称帝事，唱白相间，众人向袁劝进，袁唱道："孤王酒醉新华宫，杨晰子生来好玲珑，宣统退位孤的龙心动，哪怕他革命党的炸弹凶。孙中山革命成何用，黄克强本领也不中。天下的英雄虽然众，哪一个逃出孤的计牢笼。梁士诒理财真有用，虽然是民穷孤的库不空。"新剧在题材与内容上逐渐融入民众的文化娱乐生活，成为都市文化的一个组织部分，并从剧场渐渐转到各种游乐场内演出，它标志着西方的话剧终于在中国落地生根，中国戏剧从此增添了一种新的表演形态。

1922年冬天陈大悲倡导成立的中华戏剧协社，代表了另一种迥异于早期新剧的戏剧活动。陈大悲早年留学法国，回国后曾任教于苏州的教会学校，在早期新剧演员里，他号称"天下第一悲旦"。此时他在《北京晨报》副刊上发表题为《爱美的戏剧》的文章，提倡"非职业性"的戏剧，所谓"爱美"，原是法语"amateur"（意为非职业性）的音译。

第四章
百花争艳：缤纷多彩的地方戏

他在北京和蒲伯英合组的中华戏剧协社，汇聚了全国各地48个会员团体，其中多为各地的校园戏剧社，北京当地的清华大学、北京高等师范学院和北京女子高等师范学院的学生戏剧社团，都参与了他们的活动。更重要的改变，始于洪深、熊佛西和余上沅等人相继从美国归来，他们对20世纪20年代的新剧发展及其特殊品格的形成，起了关键性的作用，并且用"话剧"重新命名了这种戏剧样式，取代已经使用了二十多年的"新剧"这个称谓。他们是第一批完整接受过西方戏剧的规范教育，真正对西方戏剧有所了解的剧人，他们从欧美留学归国，才真正把话剧这种西方近代以来成熟起来的戏剧样式带到中国，并且通过他们对话剧艺术的特色、手法及观念和理论的理解，使之逐渐完成了中国化的过程。

从独脚戏到滑稽戏，是新剧在上海以及周边地区发展所结出的意外果实。主要借鉴新剧的形式，用上海及周边方言表演的滑稽戏，是西方引入的话剧在中国发展的另一个方向，它在长三角地区培养了稳定的观众群，直到今天，仍然演出不衰。

1933年11月，唐槐秋在上海组建的中国旅行剧团，是话剧发展史上的新收获。中旅剧团是第一个能靠演出收入维持并发展的职业剧团，前后持续14年之久。

中旅剧团成立伊始就在各大城市巡回演出，其中最受欢迎的保留剧目，是中国剧作家曹禺的《雷雨》。曹禺的出现，标志着话剧不仅有了观众，还有了文学经典。

曹禺（1910—1996）在中学时代就是话剧爱好者，早年受南开公学校长张伯苓的弟弟张彭春教授影响，参加南开新剧团，在《娜拉》一剧中扮演过剧中女主角，并与张彭春合作编写剧本《新村正》，还和张彭春合作将莫里哀的名剧《悭吝人》翻译成中文并改编成三幕剧，

名为《财狂》,他自己扮演了剧中的主人公韩伯康,也即原剧中的阿巴贡。因此,曹禺的戏剧道路从一开始就得到张彭春这位对欧美戏剧有较深入了解的学者的指导和引领,而且早期就通过美国的《剧场艺术月刊》杂志,接触到了美国20世纪最重要的剧作家之一尤金·奥尼尔,并且为之深深着迷。这也是他最初的剧本《雷雨》的题材和风格都与欧美当时的戏剧风潮直接相关的原因。

《雷雨》是1933年曹禺大学毕业前夕完成的,他为此构思了五年。它不仅是曹禺的处女作,也是他的成名作和代表作。在以后的数十年里,它是中国舞台上演出最多的话剧作品,而曹禺也因此成为20世纪中国最重要的戏剧文学家。《雷雨》最初发表在1934年的《文学季刊》杂志,次年4月,留日中国学生组成的中华同学新剧公演会在日本演出了其删节版。1935年8月,天津市立师范的孤松剧团仿照这个留日学生演出的版本,将《雷雨》搬上舞台,这是《雷雨》在中国的首次演出。[1]

《雷雨》的转折点,是1935年中国旅行剧团将它搬上舞台,并且从北平开始,辗转天津、南京、上海等地巡回演出,第一次将《雷雨》带到各城市的话剧观众面前。尤其是1936年5月在上海卡尔登剧院的演出,更显轰动。唐槐秋的中国旅行剧团把《雷雨》推到了中国话剧舞台的中心,让观众看到了它的内涵与价值,同时也逼得同时代其他似乎更有声望和更具艺术地位的话剧家们,不得不正视这位刚刚大学毕业的后起之秀。

《雷雨》虽然问世不久就获得了经典性的地位,却又始终备受争议。如同郭沫若在日本为《雷雨》出版时所写的序言所说:"全剧几乎都蒙

[1] 参见刘艳:《曹禺》,四川人民出版社,2002年,第161页。

第四章
百花争艳：缤纷多彩的地方戏

罩着一片浓厚的旧式道德的氛围气，而缺乏积极性。就是最积极的一个人格如鲁大海，入后也不免要阴消下去。作者如要受人批评，最易被人注意到的怕就是这些地方吧。"[1]曹禺因《雷雨》的成功而一步踏入戏剧创作领域的中心地带，他的创作自此广受关注。但是，最初的中国话剧界，仍然只是把《雷雨》看成如同易卜生戏剧作品那样的社会问题剧，对作品的评价也始终基于如何表现社会问题。诚然，即使从这个角度看，《雷雨》也仍然是经典之作。同时代的评论家们多从这样的角度看《雷雨》，可能或多或少地影响了曹禺的创作，他努力让自己此后的作品向揭示与表现当下社会的创伤靠拢，1936年和1937年，曹禺陆续创作了新剧《日出》和《原野》，不过他对人生的态度以及对人性的洞察，仍可使之免于平面地、教条地"揭露社会黑暗面"；抗战期间，他又接着推出了另一部重要剧作《北京人》。这四部剧本的风格与题材并不相近，却立体地构成了一个特立独行的曹禺，而他在戏剧结构方面表现出的远比同时代话剧作家们娴熟得多的技巧，更令他显得别具一格。《原野》里那个充满野性的主人公仇虎，从他的复仇到心魔笼罩下的恐惧，都不是社会学的解读所能够清晰地阐释的，而这也正是同时代那些注目于"社会问题"的剧本若干年后就烟消云散，曹禺的剧作却仍然被反复搬演的内在原因之一。

　　特殊的教育背景和远离社会风潮中心的立场，是曹禺的剧本《雷雨》在题材与风格等方面显得与同时代的话剧作家们迥然不同，而更接近欧美当时的戏剧潮流的内在原因。曹禺又是在同时代的话剧作家中最深刻地体认中国人的性格与命运的大师。正如田本相所说："《雷雨》虽然受到欧洲古代命运悲剧和近代易卜生的影响很大，但它是中

[1] 郭沫若：《关于曹禺的〈雷雨〉》，收于王兴平、文思久、陆文璧编：《曹禺研究专集》上册，海峡文艺出版社，1985年，第544—545页。

国的，是戏剧创作上的重大收获。"[1]因此，耐人寻味的是，这位深受欧美戏剧影响的剧作家，居然意外地成为最受中国观众欢迎的话剧作家，他创作的若干剧本渐次成为20世纪40年代中国城市话剧演出市场中最叫座的剧目，并且迅速掀起一股改编热，使其影响力一时达到中国有话剧以来前所未有的高峰。从中旅将《雷雨》搬上舞台起，"据统计，至1936年底，《雷雨》在全国上演了五六百场，高踞国内创作剧本演出场次排行之首。在中旅演出《雷雨》之后，曹禺两字基本成为各大小话剧社团的票房保证"[2]，一时，剧中人的命运得以与"各阶层小市民发生关联，从老妪到少女，都在替这群不幸的孩子们流泪。而且，每一种戏曲，无论申曲、越剧、文明戏，都有了他们所扮演的雷雨"[3]。所以，如果说中国话剧史从此进入了"《雷雨》时代"，一点也不夸张。

因为有了《雷雨》，更确切地说，因为有了中旅演出的《雷雨》，欧洲的话剧才真正最终完成了它在中国落地生根开花的曲折历程。19世纪末中国的戏剧爱好者们以模仿开始引进西方戏剧始，经历了40年，终于有了第一部像传统戏剧千百年来广泛流传的经典剧目一样可以在不同地区、不同年代、被不同的演出团体经久不衰地重复搬演的新剧目，中国戏剧文学的宝库中，也因此多了一种新的、相对成熟的剧本类型。尽管在政治上，曹禺始终没有令当时的新文化运动领导人以及戏剧理论家们满意，而他的超然态度以及直指社会及人性阴暗面的犀利的笔触，同样让当局不快，但是曹禺的作品已然是一个无法忽视的存在。若干年后再重读当时那些比他成名早得多的话剧作家们对《雷雨》《日出》《原野》的轻蔑、嘲讽以及吹毛求疵式的责难，不免让

[1] 田本相：《曹禺传》，东方出版社，2009年，第160页。
[2] 胡叠：《上海孤岛话剧研究》，文化艺术出版社，2009年，第51页。
[3] 曹聚仁：《文坛五十年（正编 续编）》，生活·读书·新知三联书店，2011年，第287页。

人怀疑，那些批评文章的背后，假如不是多少流露出几分若隐若现的嫉妒的话，只能是源于西方戏剧知识和理论方面的欠缺。

诚然，20世纪中叶的中国话剧界，并不是只有曹禺。从汪优游、郑正秋到唐槐秋，从新剧到职业性的话剧团，加上通俗话剧和滑稽戏的出现，话剧成为中国戏剧大家庭中的一个新的成员。洪深、余上沅和熊佛西等从西方留学归来的话剧家在提升话剧的文学艺术价值方面另有其贡献，他们帮助话剧形成了与中国传统戏剧迥然有别的面貌。这些先驱经过数十年的共同努力，让中国戏剧在整体上更显多元，并且根据中国观众的欣赏习惯与审美趣味，对西方的话剧表演形式及风格做了多种形式的调整与改造，使其得以渐渐融入中国文化，终于在中国扎根，并成为最具影响力的剧种之一。曹禺更让话剧在中国文学领域拥有了不朽的价值，年轻的话剧的文学地位，就像有超过800年悠久历史的元杂剧和涌现出无数优秀剧作家的明清传奇那样，得到了人们的认可。

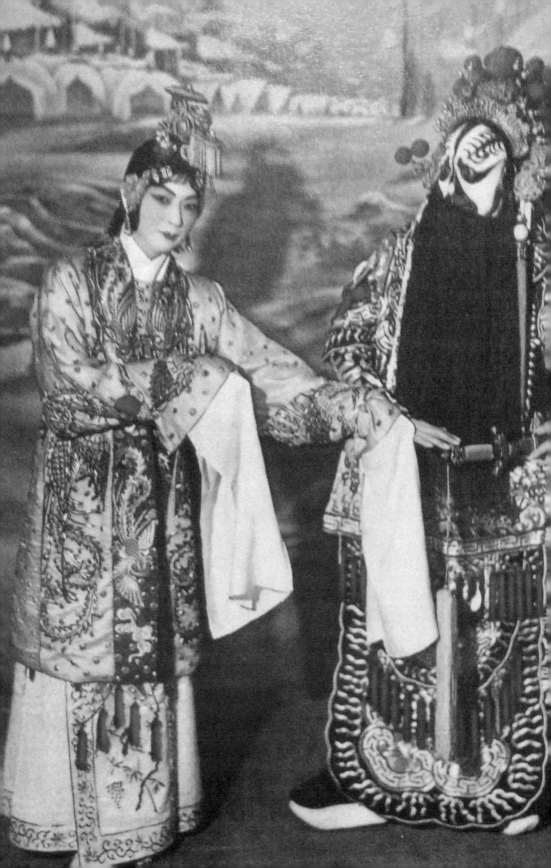

第五章　波澜起伏：戏剧市场的发育

一　新舞台与城市剧场

从19世纪中叶到20世纪，中国与外部世界的关系日益密切，中国戏剧因此面临着诸多变数，而以工业化大城市为标志的现代化进程，不可避免地对中国戏剧产生重大的影响，戏剧的表演形态与表演场所乃至演出制度，都因此发生巨大变易。

1908年上海新舞台建成，仿照新舞台建造新式剧场成为新的潮流，在短短的几年里风靡全国。新舞台建在上海南市十六铺老太平码头附近的黄浦江边，其形制与传统的戏院截然不同。中国传统戏剧，除在厅堂或宫廷演出以及在酒肆饭馆佐餐演出，公开的演出场所，还有农村临时搭建的草台和寺庙祠堂里建造的开放式舞台。从清代始，各地城镇纷纷兴办以茶园为名的戏园子。京剧把北京城里常见的茶园式建筑、由茶园的建筑结构所决定的戏剧观赏模式，传播到全国各地。遍布各城镇的茶园，极大地推动了中国戏剧演出的市场化进程。茶园的普及虽因京剧的发育与影响而来，但是茶园演出的剧种并不限于京剧，而多为当地观众喜爱的地方戏。

← 京剧《霸王别姬》剧照，杨小楼、梅兰芳主演。

进入20世纪，由于新舞台的出现，中国持续数百年的戏剧演出场所形制发生了质的变化。

新舞台是第一座用以表演中国戏剧的西式剧场。上海有西式剧场的历史始于1866年租界内的兰心戏院，但是它只供西方侨民演出西方戏剧，也很少从事营业性演出。新舞台建成之前，上海营业最好的戏院是天仙茶园和丹桂茶园，以它们为首的多家茶园竞争激烈，激发了上海京剧及其他各剧种的活力。尤其是丹桂茶园从北京将田际云、汪桂芬、谭鑫培、孙菊仙等一批批知名演员邀到上海演出，使京剧成为上海演出市场中最受欢迎的剧种。1907年下半年，经营丹桂茶园的夏月珊、夏月润兄弟和京剧艺人潘月樵联合一批华人绅商，发起建造新舞台。这中国第一座近代剧场耗资三万银元，但其后的经营给他们带回了数倍利润。一年后剧场落成，1908年10月26日晚正式卖票营业，以吉祥戏《欢迎财神》《富贵长春》开台，演出了《文王访贤》《双冠诰》《王有道休妻》《长坂坡》等，开启了中国演剧场所的新时代。新舞台演出的京剧传统和新编剧目均受观众重视，除了上演优秀传统戏外，经营者也尝试编演时装、洋装新戏，《明末遗恨》《宦海潮》《鄂州血》《秋瑾》等，都因其针砭时弊、鼓吹革命而赢得大量观众。

新舞台的建造无疑受到西方剧院的直接影响，夏氏兄弟甚至专门出国，到日本等地考察观摩。新舞台的整体建筑是一个椭圆形，观众席一共设置上下三层，楼下一层统称为正厅，第二层为特别座，第三层为平常座，把戏院容纳的观众数量提高了数倍。尤其是调整了观众席的视线，无论是池子还是楼厅，观众在座位上全都正面朝向舞台，撤去了池座中专为观众提供食品茶具的条桌；观众席的地势前低后高，倾斜且以排座形式设计的剧场坐席，突出了它以欣赏戏剧演出为唯一目的的功能，从而彻底改变了中国传统的剧场格局。

第五章
波澜起伏：戏剧市场的发育

新舞台还破天荒地在中国的戏院里设置了中西合璧的伸出型的半月形舞台，正面稍稍往前凸出，给人以三面朝向观众的感觉。茶园里的中国传统戏剧舞台是方形的，除背后是一块艺人们习惯称为"守旧"的帷幕，其他三个方向都安排有观众座位；而西式剧场里的舞台三面封闭，唯有第四面朝向观众。两种不同的舞台形制，对于戏剧演员而言，其意义有极大的区别。在茶园式的剧场演戏，演员需要顾及三个方向，全部270度的视野里都有观众在欣赏他的表演；但是在西式剧场里，唯有舞台的正面朝向观众，演员需全神贯注于向着正面的观众表演。新舞台的建筑形制模拟西式剧场，舞台却兼顾了老观众的欣赏习惯，台前左右两根柱子不复存在，为观众提供了更好的欣赏环境。

新舞台比传统剧场的台面扩大了许多，成倍增加了演员的表演空间，同时因空间的扩充，舞台上可以设置更多的布景和道具。更重要的是商业资本的投入改变了舞台布景理念，使复杂的布景可以进入剧场，并且渐渐成为戏剧中的重要表现手段，彻底颠覆了中国的舞台美术传统。虽然清宫的戏台上曾经设计搭建过各种各样的布景以及装置，但是在城乡普通的演剧场所，布景鲜有所见。新舞台十分重视布景与灯光，除了应用刚传入不久的电灯来装置舞台上的面光与脚光等等，还专门从日本东京约请了布景师，为舞台上制作写实布景。舞台上设有转台，由一架安装在台面下方的大转盘传动。因转台可以方便地转换角度，剧中就可同时搭建两台布景，根据剧情的发展而迅速变换。这家新颖的西式剧场的建造，还催生了中国第一代舞台美术师张聿光，他应邀担任新舞台的布景主任，连续不断地为新舞台以及其他新剧场设计了数不胜数的布景，成为中国现代戏剧舞台美术的开创者。他得到日本技师的帮助，为新舞台以后

陆续上演的新剧目设计搭建了所有写实布景，而且创造性地借用西方油画的透视原理，在舞台的天幕画软景。在此之后的很多年里，不仅新舞台的所有布景都由他主持设计，他还包揽了上海多家剧场的布景设计与制作，甚至催生了舞台美术师这个职业。

新舞台建成后的数年里，上海竞相建造新式剧场，其中包括比新舞台规模更大的文明大舞台，旧式茶园急遽衰落。影响所及，北京、武汉、长沙、南京、杭州等地都相继建立了类似新舞台的新式剧场。北京1914年建的新式戏院第一舞台，座位数多达2600个，有灯光、转台等，外有大幕，内有天幕；天津1915年建的大舞台和1936年建的中国大戏院，同样有数千个座位，以观众席次多著称。新舞台的建造明显地推动了从上海到中国各城市的剧场经营、演出与戏剧发展。

20世纪初叶中国娱乐业的发展进程中，戏剧始终是有力的引领者，其中上海又是最具活力的城市。清末民初上海娱乐业的发展，与唐宋时代的勾栏瓦舍之间的竞争非常相似，大型集约化的娱乐场所的建造与营业，为这所城市的戏剧注入了新的动力。

民国元年（1912），上海商人经仁山[1]与黄楚九合作，创办了全新的娱乐场所楼外楼，它设在新新舞台的剧场顶楼，是一个模仿日本高楼大厦屋顶花园开办的综合性娱乐场所，在那里可以欣赏到弹词、滩簧、滑稽等表演，颇具规模。楼外楼获利不菲，商人的逐利冲动促使他们继续寻找新的场地，扩大规模，于是建造了规模更大的新世界游艺场，很快，它就成为上海滩最重要的娱乐场所。新世界名为游艺场，其中的剧场当然是最具吸引力的部分，更重要的是从楼外楼到新世界，精明的上海商人们让中国有了戏剧运营的一种新模式。这个模式

[1]"经仁山"是当时娱乐界著名的商业巨头，但也正因其是商人，有关他的名字，媒体有多种写法，莫衷一是。但至少各种写法之异，均依从口传文学"音同字不同"之规律，听人读来是不会有误的。

第五章
波澜起伏：戏剧市场的发育

后来又一再扩展。1917年，楼高三层、耗资80万元之巨的上海大世界落成，迅速成为上海娱乐业的新地标。新世界和大世界的门票同样都只要2角，大世界有9个演出场馆，提供多达12种娱乐方式，比起新世界的4个演出场馆，可提供8种娱乐方式，显然具有更强的竞争力。大世界的名声，在以后很长的一段时间里，远远超过新世界，成为集约化的娱乐场所的代名词。

娱乐场所的集约化，是民国年间城市文化娱乐业的商业化程度迅速提高的一个重要表征。以上海为例，除了新世界和大世界，在民国初年的一段时间里，还开办了天外天、绣云天、花花世界、神仙世界、小世界（原南市劝业场）、大千世界等规模不等的游乐场。类似的现象不仅出现在上海，1917年由汉口多位商家集资建造的汉口新市场，同样是这座商业城市很有代表性的演出场所。这家占地两百多万平方米、高达七层的圆顶塔式建筑，包括九个小型剧场和游艺场，每个小型剧场可容纳五六百名观众，此后相继改名血花世界和民众乐园，仍不改其基本的经营格局。新市场开业后，在这里演出的有汉剧、京剧、话剧、扬州戏、木偶戏、滑稽京戏、曲艺、杂技等。在它的带动下，汉口还相继建成了老圃游艺场、凌霄游艺场等。

在各大中城市，类似的场所纷纷出现，为民国年间高度发达的娱乐业提供了重要的物质基础。在这类演艺场所里，戏剧是最主要的娱乐方式。

随着近代文明的步伐加快，各地的戏剧演出不同程度地受惠于娱乐业的发达。在开封相国寺的娱乐市场，各种民众娱乐形式共有14种65家，包括梆子、京剧、坠子、说书、幻术、清唱、相声、道情、电影等等。其时，开封城内共有河南大舞台、明星大戏院、醒豫舞台、春华戏院、易俗学社、华光戏院、永安舞台、国民舞台、永乐舞台和

同乐戏院等10家戏院,其中永安、国民、永乐和同乐这四家就设在相国寺内,占全市的三分之一强。而且,这里的观众通常要比开封市内其他所有戏院观众的总数还要多一倍。[1]

上海新世界和大世界的相继建设与开业,开封相国寺的繁华,武汉的血花世界等等,都是非常具有典型性的个案,表现出这个时期各中心城市娱乐市场勃兴的基本形态。

各地工商业在民国年间发展迅速,中心城市吸引了周边区域与乡镇的大量人口,这些突然之间新增的新市民的文化消费欲望,需要有多种多样的方式予以满足。工商业发展既是中心城市的人口迅速扩张的原因,人口的高度集中又反过来增进了工商业经营者的收益,娱乐业的兴盛就是其必然的结果;而类似于上海大世界的集约化的娱乐场所,不仅给予各种不同形态的表演艺术门类和戏剧剧种以生存发展的空间,而且也会影响到其内容和风格的变化与发展轨迹。

城市演出市场的迅速发展,对戏剧产生的影响非常复杂。由于城市集中了相当多有较高社会地位与身份的戏剧爱好者,他们会有力地促使戏剧行业提升其艺术内涵与表演水平;从艺术与娱乐业的从业人员的角度看,由于不同剧种和曲艺形式被同时置于这个娱乐总汇式的空间里,相互之间的借鉴、模仿变得异常地直接与方便,同样,相互间的比较和竞争也变得更为频繁与激烈。而城市戏剧人口的急剧增加与高度集中,还会具有更为复杂的作用力。以上海的新世界、大世界以及开封的相国寺为例,当形式多样的文化娱乐以及游艺等等设施被汇聚在一个相对集中的空间时,不同趣味与爱好的人都有可能在这里找到自己偏好与习惯的娱乐对象和方式,而且,从表面上看,不同的

[1] 张履谦:《相国寺民众娱乐调查》,中国曲艺志河南省编辑部1989年编印,第1页。原著出版于民国二十五年(1936),题名《相国寺特种调查之二——民众娱乐调查》,开封教育实验区编。

第五章
波澜起伏：戏剧市场的发育

艺术与娱乐类型汇聚一堂，很容易诱导人们扩大自己原有的欣赏范围，接触到以往从未接触过的艺术与娱乐样式，以此丰富自己的欣赏对象，找到新的兴趣点。但实际上，在城市人口及其娱乐需求急速膨胀的背景下，众多刚刚进入城市的观众或者欣赏者，突然遭遇这个新的、似乎更具文化优越性的环境，会本能地拒绝将原有的美学趣味带到这个新的环境中来，而切合于自己文化身份变换的趣味又非短时期所能够形成，这就在几乎所有急剧成长的城市中，形成了一个巨大的美学真空地带。在这种特殊的场合，哪些艺术与娱乐抢先进入了新观众们的视野，它们就获得了被接受的先机。面对全新的艺术与娱乐样式，欣赏者们根本来不及通过对不同门类与风格的艺术品做冷静、客观的比较，培养出成熟的美学判断力。五花八门光怪陆离的、他们以前未曾接触更谈不上爱好的娱乐类型并置在面前，无不是强烈的诱导。然而，表层的、外在的以及即时感官的刺激，才容易留下最深刻的印象，新颖的艺术样式具有更强的吸引力。因此，在各种集约化的娱乐场所，人们更有可能仅因某种简单和偶然的原因，对新兴的艺术与娱乐样式产生兴趣，这样的环境下也最容易令新的艺术与娱乐形式生存发展。

　　城市的发展以及各种大型游乐设施的建造，最大限度地将各种不同的娱乐形式以集约化的方式提供给普通市民，既使得娱乐业本身得到极大的发展，同时也在很短的时间里，培养了一个为数可观的新的欣赏群体，导致公众趣味中心的转移。这个群体与在一个城市长久居住的市民有根本的区别，因为他们对于艺术和娱乐的兴趣，是在一个极特殊的环境里被强化和激发出来的，因偶然接触新的艺术娱乐类型而即时产生的兴趣，缺乏历史与文化的深层内涵，注定会更趋向于追求表层的、即时的感官刺激，追逐奇异、志怪的内容以及仅取悦耳目的表现手法。

民国初期，北京经历了一个剧场快速发展的时期。前清时代，皇宫位居城市中心，内城基本上由皇亲国戚以及较具身份地位的士绅占据。内城演剧经常受到干涉，南城一带固然允许兴办剧场之类的娱乐场所，但内城的居民到南城需要绕道，近便的区域又多为文化消费能力有限的平民居住，因此，城市格局及剧场建设成为戏剧发展的主要阻碍。帝制推翻之后，内城的剧院建设勃然兴盛，戏院开始遍布京城。较大规模的有东城的吉祥茶园，外城香厂的新明大戏院、歌舞台、新世界、振仙舞台，西珠市口的第一舞台、文明茶园，大栅栏的广德楼、三庆园，肉市的广和楼，鲜鱼口的华乐园，粮食店的中和园，门框胡同的同乐园，城南公署的游乐园，在天桥地区还陆续建起了一批小戏园，包括从1913年到1931年间陆续建成营业的燕舞台、乐舞台、升平园、魁华舞台、二友轩、三友轩、藕香榭、三台、共和、三合义、华安、华兴、荣华、振升、惠宾等近20家茶园戏院。它们基本上是由席棚搭起的，与其说是剧院，不如说是戏棚，因条件简陋，极易发生火灾。1931年的一场大火，就导致歌舞台等十多家戏院焚毁。但剧院戏棚的建设者们仍然乐此不疲，直到北平被日本占领，逐渐又有投资者新建类似的小戏院，包括万盛轩、小桃园、德盛轩、天乐茶园、小小戏院、新平舞台、丹桂戏院等等，仍是戏棚式的建筑，堆土成台，只是有了一定的防火功能。这些戏院，大的能容七八百人，小的只能容纳百余观众，大多数演出评剧和梆子，大批评剧和梆子演员在这里谋生，有些甚至就此走红。[1] 城市里的这些大小不等的演剧场所，为平民的娱乐消费提供了适宜的场所，它们也因之成为城市戏剧发展的主体。

因为大小剧场众多，各种不同的娱乐样式都能够找到合适的营业

[1] 参见北京市地方志编纂委员会编：《北京志·文化艺术卷·戏剧志、曲艺志、电影志》，第四章"营业性剧场"，北京出版社，2000年，第190页。

第五章
波澜起伏：戏剧市场的发育

场所，为戏剧各剧种和众多名伶的竞争提供了必要的条件。剧场的飞速发展，促使剧场同业公会应运而生，它与演员组织的梨园公益总会，形成两个相互依赖又相互牵制的利益集团，在竞争中促进了戏剧的繁荣。剧院的利益有所保障，才有可能努力发掘各种各样的演出形式，让京剧始终保持其旺盛的发展势头，而评剧和梆子也有足够的发展空间。事实上这里还有各种各样的曲艺和杂耍，形成了良好的娱乐生态，渐渐呈现出有史以来最为繁华的表演艺术群落。

天津的戏剧市场，与北京相关又具有相对的独立性。清末民初，这里的戏剧演出业逐渐兴盛，建起了十多家大小不等的戏院。天津的特点是戏价低廉。"津埠戏园，不下数十计。有优者有劣者。近于租界者优，内地者劣。如日租界之下天仙，奥租界之东天仙。是虽云优，价亦廉。二三角即可占一席矣。劣者如三不管之后身草棚戏园，及河北北营门之北天仙均是。无名小卒，且多演秦腔者。此辈得有进步，即进大戏园演唱，戏价仅数铜元耳。"[1] "津埠又有多且盛之二事，则戏园与落子馆是矣。戏园随在皆有，日夜开台，均男女合演，惜无甚名角。在租界各园，常演淫荡过甚之剧，以迎合社会心理。其戏资之贱，冠于他埠，最贵不过铜元廿枚，贱则三四枚（均指正厅池子内）。"[2] 不过市场总是伴随经营者灵敏的触须而迅速变化，廉价的娱乐环境很快就被层次不同的多样化的戏剧市场所代替。

民国期间，天津如同上海一样，出现了各类集约化的演出场所，引进了新的经营模式，各种新颖的技术手段被大量用于吸引看客，极大地提升了市场号召力。天津大庆恒戏班在清末民初就以切末制作奇巧而闻名，"如《金山寺》中之水法，以泰西机力转动之水晶管，置玻

[1] 胡朴安编：《中华全国风俗志》下篇卷一"直隶"，大达图书供应社，1935年，第68—69页。
[2] 同上书，第72页。

璃巨簏中，设于法海座下，流湍奔驶，环往不休。水族鳞鳞，此出彼入，颇极一时之盛。又演《大香山》一剧，诸天罗汉，貌皆饰金。面具衣装，人殊队异。而戏中三皇姑之千手千眼，各嵌以灯，金童玉女之膜座莲台，全能自转，新奇诡丽，致足悦观"[1]。可见，如果只需要机械动力与电光，舞台的改变并非难事。在这些当时被普遍称为灯彩的技术手段上，天津的剧场并不见得输于上海。

在城市戏院迅速兴起的年代，京剧也不是天津市场上唯一的主角。评剧自晚清年间从民间说唱发展成在舞台上化妆表演的戏剧，虽始终以北方民间乡镇为其根据地，但是城市地区的演出显然更为重要。1929年8月，高景山率复盛评戏社来到天津，班中有芙蓉花、花云舫等评戏名角。在复盛社进入天津之前，这里的评戏舞台已经非常繁华，大量用以吸引看客的商业手段得到娴熟运用。法租界天福舞台是最受瞩目的评戏院，甚至引领了天津商业演剧的新潮流，"该舞台是大规模的而且是最进步的蹦蹦戏馆，除一切设备比较完整外，舞台上也有布景，如《花为媒》一出，剧中张小姐和王公子在花园相会一幕，台上画着花园的画景，而且密缀着许多小电灯，这种布置寻常唱京剧的戏馆还不常见"[2]。复盛社的到来，更为天津的评剧增添了魅力。他们先在租界里的小广寒戏院演出，因场地太小，观众踊跃，改在第一舞台演出，以文武戏《保龙山》获得成功。这是评剧在天津正式走出租界的开端。到1929年底，复盛社由李银顺挑班演出，这时评剧已经风靡天津；在劝业场内出现了专演评剧的中型戏院天乐评戏园，长平戏院、聚华戏院也改为专演评剧。

民国期间戏剧在都市环境中的发展，受到新兴的商业化演出制度

[1] 王梦生：《梨园佳话》，商务印书馆，1915年，第130页。
[2]《大公报》1929年2月1日，《蹦蹦戏谈（二）》，收于《中国戏曲志天津卷资料汇编》编纂委员会主编：《中国戏曲志天津卷资料汇编》第六辑，中国戏曲志天津卷编辑部，1985年，第120页。

第五章
波澜起伏：戏剧市场的发育

的影响，其中又以粤剧的变化最令人瞩目，它是戏剧商业化最具典型性的标本。

粤剧经历了清末的复苏，进入民国后迎来了它的黄金时期，各大中城市纷纷建造新式剧院，催生了以城市平民为主要欣赏对象的大量粤剧新剧目。市民的趣味与爱好反过来推动粤剧发生着全方位的变化，其中表演更重文武兼备，服装渐趋争奇炫目、绚丽异常，而剧目的变化首当其冲。在20世纪20—30年代，粤剧出现了数以千计的新剧目，由各大小戏班知名或不知名的文人、艺人编创，有如恒河沙数。在这一波商业演出高潮中，粤剧的主要题材发生了明显变化。粤剧题材本与汉剧、京剧相似，但受到城市商业化演出模式的影响，其题材的选择更偏爱家庭伦理和才子佳人，这些切近市民趣味的男欢女爱题材的剧目，如《白金龙》《苦凤莺怜》《贼王子》《璇宫艳史》《姑缘嫂劫》《刁蛮公主憨驸马》《情僧偷到潇湘馆》等等，都在一时极有市场。《胡不归》《背解红罗》《花王之女》（或称《棒喝自由女》）等等，在以后的几十年里一直是粤剧界经常演唱的剧目。《白金龙》根据美国电影《郡主与侍者》改编，叙述一位名叫白金龙的富家公子为追求家道中落的官宦小姐张玉娘，不惜扮成侍者，到张住的旅馆里向她大献殷勤，替她赎回贵重首饰，以赢得她的好感。其后张玉娘为另两个垂涎她美貌的登徒子幽禁，白金龙假扮西洋女子设计救出玉娘，最后二人终成好事。曲折离奇甚至不无荒诞的故事，却有紧张流畅的情节安排，加上扮演主人公的粤剧名家薛觉先的精彩表演，使这部戏在广州一直连演九个月，创造了粤剧的演出纪录。以男女情爱为主的新剧目创作与演出成为戏院演出的主体，粤剧的脚色也从原来的"十大行"变成"六柱制"，最后演变成生、旦并重的新格局。

粤剧在民国年间的变化，当然与市场化的影响相关。城市剧场以

及公司化运营的结果是，商业利润越来越成为粤剧内部体制变化的支配性力量。清末年间，岭南一带形成了中国历史上最奢靡的戏剧制度。每个戏班人数的惯例是158人，演出五天一期，如演两期就是十天，以此类推。演出从每天下午开始，一直要演到次日上午九十点钟。戏班每到一地必须演各种"排场戏"，声势浩大，热闹非凡。庞大的班社结构与耗费巨大、规制严格的演出制度，显然有违于商业化的都市戏剧发展规律，当传统的社会结构发生巨大变化，支撑和制约原有班社与戏剧体制的政治和社会环境不复存在时，对商业利益的考量最直接也最有效地推动了演出规制的改变。

粤剧到20世纪20年代末期，从最早的千里驹、靓元亭、陈非侬等名角始，继而涌现出薛觉先、马师曾、白驹荣、桂名扬、廖侠怀等五大流派，还有肖丽章、白玉堂、靓少佳等大家，这个粤剧大幅度转向的过程，同时也是出现名家最多的时期。薛觉先的觉先声剧团主要在广州演出，马师曾的太平剧团主要在香港演出，他们展开了激烈的竞争。长达十年的"薛马争雄"，在广州和香港之间，激发了整个粤剧界演员和编导的艺术创造力，是民国中后期带动整个粤剧市场发展的核心动力。

民国年间粤剧舞台的变化最令人侧目。传统粤剧的服装需用江南的顾绣缝制，其中的金线使服装显得金碧辉煌。民国年间有女班尝试着用外国进口的胶片缝制戏服，因其鲜艳耀眼而为观众所欢迎，粤剧艺人竞相模仿使用，后来更加上采用外国进口的玻璃制成的五色小管以及闪光的服装材料"拉纶"，粤剧的戏服从此变得晶晶发亮，真所谓光耀如镜，照眼生花，种种奇装异服斗异争妍。舞台布景的演变，也令人眼花缭乱。清末有粤剧演员在台上使用真水，轰动一时；民国初年，香港普庆戏院上演《血战榴花塔》时让小型火车驶上舞台；电灯进入

剧场后，又有多种灯光的运用，更是夺目多彩。

在20世纪20—30年代，有多种新乐器（包括西洋乐器）加入到粤剧的乐队，完全改变了粤剧音乐。清末，粤剧的主奏乐器是二弦和月琴，打击乐使用锣、鼓和钹，三弦、提琴、喉管、箫、笛等伴奏乐器也有使用。民国年间二胡开始大量使用，取代二弦成为最主要的伴奏乐器，而秦琴则代替了月琴，椰胡、扬琴、琵琶、木琴以及京锣鼓也加了进来，更重要的是西洋乐器的加入，其中最常见的是小提琴和萨克斯，吉他也常有使用，有时还加上爵士鼓等等。进入民国之后的这一段时期，粤剧在音乐风格上的变化，真是令人瞠目结舌。粤剧的基本音乐表现形式与主导风格，在这一时期出现了质的变化。

粤剧在20世纪上半叶发生的这些变化，深受西方流行艺术尤其是美国电影的影响，直到20世纪50年代，它才开始努力向传统回归，再一次正视民族戏剧悠久传统的魅力。

二 京剧流派纷呈

京剧的地位和影响在民国年间突飞猛进，并且涌现出大量的流派。流派纷呈既是京剧繁荣的重要标志，同时更促进了京剧演出市场的激烈竞争。

早在京剧成熟之初，各种不同的流派就已经形成，尤其是以京剧"前三鼎甲"程长庚、余三胜、张二奎和"后三鼎甲"谭鑫培、汪桂芬、孙菊仙为代表形成的著名的老生流派最具影响力，使老生行的声腔与表演艺术一时成为传统戏剧的美学标志。

清末民初是京剧形成全国性影响，并且在各地广泛传播的时期，

尤其是不同行当的优秀表演艺术家渐次涌现,确保了它的繁荣。谭鑫培谢世之后,余叔岩、杨小楼、梅兰芳三足鼎立,成为新一代京剧代表人物。这时代的京剧,或许缺少像谭鑫培那样足以代表一个时代的名伶,却比清末多了一些丰富的色彩。

余叔岩的存在,对于京剧有着特殊的意义,他好像是远离尘世的隐士,完全不为时俗所动地钻研谭鑫培的演唱艺术。

余叔岩出身于京剧世家,祖父余三胜与程长庚、张二奎共同创造了京剧最初的辉煌,谭鑫培就是余三胜的私淑弟子;父亲余紫云是四喜班主梅巧龄的弟子,后来接手了四喜班。余紫云有四个儿子,余叔岩是三子。余叔岩少年成名,天津人称其为小小余三胜,有多张唱片存世。但因年轻时演出太多,过分疲累,嗓子早早塌中。在此期间他不仅没有放弃对艺术的追求,反而更专心致志;虽然家道中落,他加入了王君直、陈彦衡等对谭派深有研究的同道者组成的春阳友会票房,只要谭鑫培有演出,一定是每次必到,用心揣摩,而且总是与春阳票友们一起,悉心记下谭的腔调、词句、身段,回来后尽可能详细地回忆谭氏表演的全过程。一起研究所得,相互参证,对票友们固然是一件乐事,于余叔岩更是得益匪浅。他仰慕谭鑫培,虽然囿于梨园行的规矩,正式成为师徒之前无从直接向谭请益,但是他时刻在等待合适的时机。民国五年(1916),余叔岩终于得偿夙愿,拜在谭鑫培门下为徒。虽然余叔岩正式入门时,谭鑫培已臻垂暮之年,所以他只完整学了一出京剧行并不重视的《太平桥》,并且让谭教了《失街亭》里王平的表演,但终究有机会亲炙谭门绝艺,了其心愿。

余叔岩真正作为谭派门下弟子的时间虽然很短,但他继续通过种种间接的途径,潜心研究谭派艺术。但凡为谭鑫培配过戏的演员,都是他的请教对象。经过十数年的潜心研究与揣摩,余叔岩将谭派演唱

第五章
波澜起伏：戏剧市场的发育

艺术推进到了一个新的高度。他将谭腔琢磨得珠圆玉润，精华固然还在，但谭的嗓音中那些略带粗粝的生涩的成分，几乎全然不见。他最好的学生孟小冬为孙养农著《谈余叔岩》作序时，称赞乃师"阳春白雪。闻者每讶其高标。璞玉浑金。识者始知其内蕴"[1]，这样的评语用来形容余叔岩，当然是最合适的。余叔岩一生学谭，从不刻意追求自己的个人风格，却依然自成一家。正因其深得谭鑫培艺术之真谛，故能在入乎其内后出乎其外，世称其为余派。或者可以说，他通过精心研究，将谭鑫培的唱腔与表演里最具表现力的那些因素，充分发掘与表现在京剧舞台上，因此，欣赏他的艺术，人们不仅可以借以追摹前贤，更可以体会余叔岩自己的精彩演绎。有著名剧评家这样分析他们各自的特点：

> 谭鑫培以悲剧见长，《寄子》之悲酸，《卖马》之悲凉，《乌盆记》之悲楚，无限低徊，尤其是他的酸鼻音，无处不用，成为凄音苦节。叔岩无谭之水音，嗓不腴润，却从贾洪林学来一种苦撑之法，干紧苍朴的味儿，以此唱谭腔而凄苦又有甚焉。试以其唱片于月白风清之夜，荒村旷野之间，沉默听之，真是秋坟鬼唱，一片呜咽之音，戏苦，音苦，嗓苦，腔苦，凄上加凄，苦上加苦。古语云："叹怆多妙，欢愉难工。"此之谓也，于是"余迷"多矣。[2]

在一个纷乱的年代，在都市剧院的商业化潮流的冲刷下，余叔岩就像在时代的滚滚洪流冲击下的中流砥柱，在这一点上他尤其堪称谭

[1] 孟小冬：《仰思先师》，收于吾群力主编：《余叔岩艺术评论集》，中国戏剧出版社，1990年，第132页。
[2] 凌霄汉阁：《呜呼，叔岩！》，收于翁思再编：《余叔岩研究》，上海文艺出版社，1994年，第4—5页。

鑫培的不二传人，他甚至还继承且放大了谭鑫培孤傲的个性，中年后深居简出，从民国十七年（1928）39岁时解散了他的戏班后，就极少演出。1931年他和梅兰芳共同发起成立国剧学会并与梅共同担任会长；民国二十八年（1939），余叔岩收李少春、孟小冬为徒，为他一生的精湛艺术找到两位性格与资质均截然不同的学生。从1921年到1938年，余叔岩共为百代公司、高亭公司和国乐公司录制了18张半唱片，民国三十一年（1942）5月谢世。

杨小楼晚于谭鑫培，但比余叔岩稍早，他是京剧武生行中最有成就的大家，在戏剧业内享有极高声誉。在谭鑫培故世之后，还有杨小楼存在，至少可以让戏迷们聊以得到几分慰藉。在武生行中，杨小楼的艺术成就无可超越。

杨小楼在光绪末年（1906）被选入升平署，父亲是晚清年间声名卓著的京剧大家杨月楼，既承家学，他又拜当时极有市场号召力的武生俞菊笙为师，还是谭鑫培的义子，得谭鑫培多年指点，颇得其表演艺术之精髓。在京剧行内，能够有幸聚合这三位大师的艺术于一体的，唯杨小楼一人。更何况在他技艺成长的道路上，还有一批号称"三十六友"的同好们给予支持，帮助他不断探索与校正表演。1912年，正逢盛年的杨小楼首次赴上海演出，四十多天里居然戏目不重复，其精湛的艺术表演更令同侪钦佩不已。次年回京他筹建了新式戏院第一舞台，在这里乃至全国各地，他逐渐为京剧舞台留下了一批精雕细琢的经典之作，其中最著名的是他与精心挑选的大家合作的《霸王别姬》《长坂坡》《连环套》等名剧。杨小楼在民初的剧坛上，极得同行与观众的爱戴，他不仅是武生泰斗，更被公认为"国剧宗师"。

如果撇开旦行的武戏不论，京剧以男性角色为主人公的武戏原属各不相同的行当，老生、小生、花脸、丑行均有之，各行均有其本工

第五章
波澜起伏：戏剧市场的发育

的武戏。一般认为，迟至晚清年间，才出现专以演出武戏见长的俞菊笙，尤其是庚子之变后，俞菊笙率先打破原来戏班与戏园轮转的规矩，在一家戏园定点长期演出各类武戏。除武丑戏不涉足以外，无论老生、小生还是花脸以武戏见长的剧目，他无不涉猎，扬己所长，专门选取以武打为看点的折子戏，甚至将它们编成连台本戏。如此，武生行才从京剧各行当中独立出来；加上与他同时的黄月山也走相似的道路，由此京剧才有了武生这个行当，并且分为俞、黄两大流派。有如王瑶卿兼演青衣、花旦、刀马旦而开创花衫这一新行当，但花衫作为一个被人们认可的行当，且得到演出市场的接受，却要到他的学生梅兰芳一辈那样，武生行真正成熟，且被看成足以独当一面的行当，是在杨小楼的时代。杨小楼曾经被人戏称为"象牙饭桶"，看似有极好的先天条件，却不知运用。但他经过多年努力，终于找到将多位前辈的优点化为自己一身的方法：

> 镕化俞、杨，得其神髓，参以己意，自成一格。身长玉立，气度魁伟，声音激越，嚼字真切。举凡文武昆乱，无不精通，真伶界中之伟才也。演剧精神饱满，合乎剧情，不作过分之举。工力深纯，气足神完，往往即景生情，妙造自然。手脚干净，交待清楚，武技沉静，边式美观，允称第一名手。其演戏色色脱净烟火气，无纤毫嚣张之迹。道白字字出自丹田，锤炼而发；唱不尚腔，仅顺字音，稍加拖长，而字字珠玉，朗爽动听。自顶至踵，咸具戏味……把子火候至深，工架阔大，不求花巧，为他人万不能及。吐字亦悉中音律。老谭集大成而成须生界中圣手，小楼亦堪称为武生界中之人杰。[1]

[1] 张肖伧：《燕尘菊影录》，收于《菊部丛谭》，上海大东书局，1926年，第54—55页。

因此，杨小楼之所以成为一代宗师，不仅得益于俞菊笙，同时也得益于父亲杨月楼的家学。相比起来，他父亲以其清洌洪亮的嗓子，工老生而尤擅武戏。杨小楼初以其师从的俞派嗓音为范，中年以后，逐渐找到了善于运用自己嗓音特点的方法，翁偶虹称其"利用他那高亮浑圆，激越清韧的音色，锻炼出一条所谓'响忹'的嗓子"，"他的嗓音洪亮而有回锋，激越而有抗劲。仿佛一股洪流，汹涌向前，触到岩石，抗流逆进，两力相激，喷礴跌宕，立刻旋起浪花，回声奇响"。[1] 杨小楼以武戏见长，长靠短打无所不精，但是他从不愿意将武戏演成江湖卖解，他的表演是"武戏文唱"的典范，那些看似轻描淡写却又切中戏剧情境之要害的表演，当然是以极厚实的功底为前提的。

　　杨小楼的武戏表演，看似并没有什么特别的绝活，然而普普通通的招式，在他的身上却似乎有特别的魅力，用常得奇，似淡实浓。而且他的扮相造型之美，更非一般人所能及。他演出大量勾脸的武净戏，极懂得根据自己的脸型，化用脸谱的规范，给观众以美的享受。当然，寓褒贬于笔墨色彩之中，也是历代戏曲演员勾画脸谱时的原则。从晚清年间就得宠于慈禧太后，从第一次进宫承应演出《长坂坡》，自谭鑫培逝世直到他自己走完生命一程，"杨小楼"三个字，始终无人可以逾越。杨小楼的演出，之所以每次均给观众极大的满足，既在于他善于运用远逾同行的坚实的基本功，还在于他善用其所长，懂得适当地约束与收敛，因此，他在舞台上与同台的其他演员总是能巧妙配合，实现京剧行里所谓"一棵菜"的效果。杨小楼对于配角的要求非常苛刻，且喜欢与长期合作的对手配戏，然而即使如此，与他配过戏的演员仍然不在少数。每次与不同的演员配戏，他总是会考虑对方的特点与所长，让对方在表演中感到"舒服"，不让对方露拙，在观众眼里，他们

[1] 翁偶虹：《翁偶虹戏曲论文集》，上海文艺出版社，1985年，第5页。

第五章
波澜起伏：戏剧市场的发育

的对手戏总是显得铢两悉称，演出效果十分完美。他和场面（乐队）之间的默契配合，也是菊坛的佳话。从他进宫时起，鲍桂山就是他的鼓师，乐队其他成员也多是当年在升平署供奉时的老搭档。数十年同台演出，他们心意相通，几乎融为一体。他们的得力襄助，是杨小楼的艺术成就不可缺失的组成部分。

1938年2月，杨小楼魂归道山。由于杨氏平日信佛崇道，京城23处佛教寺院的方丈联合前往唪经礼忏，更有数十座喇嘛庙与道观为之诵经作法。2月28日，杨小楼大殓，一路真可谓万人空巷，成为北京城最大的盛事。

其实就在谭鑫培已经渐显老态，杨小楼仍风华正茂时，梅兰芳已经渐渐崛起。

梅兰芳（1894—1961），是京剧早期著名的"同光十三绝"之一梅巧龄之孙，父母早早亡故，因而过继给伯父梅雨田。梅雨田为谭鑫培操琴，堪称一代胡琴圣手。梅兰芳由吴菱仙开蒙学戏，10岁在北京广和楼登台演出《天仙配》，一度加入喜连成科班演出。

民国二年（1913），梅兰芳第一次南下上海，在丹桂第一台演出，十月初七第一次登台与上海观众见面，演出《彩楼配》，接下两天唱的是《玉堂春》《武家坡》。从这时开始，他在上海连续演出45天，其间还串演过一次《妻党同恶报》。这一年梅兰芳虚龄20岁，赴上海之前，他的名声还比不上当时其他的一流名角，老生王凤卿才是丹桂第一台邀请的正牌主角，梅兰芳只是他的配角。然而梅兰芳扮相年轻俊美，在上海新式剧场的电灯光下更是容光焕发，由此风靡了整个江南。不仅上海，而且苏州、杭州、常州、无锡等地，都有人专门赶来看梅兰芳的戏，市场的反应居然超过了头牌王凤卿。次年，当梅兰芳应邀第二次到上海时，无论是在上海的戏院老板还是观众眼里，他都已是超

一流的名角。几年后他第三次到上海,他的票房号召力已经无人能敌。

民国初期的短短几年里,梅兰芳迅速走红大江南北,成为一个时代的偶像,他用他所塑造的一系列舞台形象,整合了那个时代人们关于女性的美学理想,并且成为人们想象中的中国古典美学的现代化身。

至于梅兰芳的表演艺术特色,从1921年开始为他操琴的著名琴师徐兰沅先生曾有过概括:

> 梅先生的嗓子清脆的如山涧流泉、出谷的黄莺。在唱工上他有极深的修养,凡一句唱腔的起落以及行腔都严格的讲求自然大方不做作,即使是唱腔上的一字一音都丝毫不苟。由于他行腔有分寸,该行则行,不该行则不滥行,唱一句、行一腔都是经过仔细揣摩,因此人们有这样的佳誉,说"梅兰芳先生唱戏,从无歪腔邪调"……
>
> 京剧表演技巧讲究台步要方正,每一步都要节奏鲜明。演员在舞台上转弯、回身要有准确的尺寸和准确的方向,即是所谓"稳准"。但在跨腿、抬手、转弯,还得要讲究"活圆"。一出手、一抬腿、一迈步、一转身又要磁实有力,有棱有角;拖泥带水含混不清是合不上标准的。梅先生在这方面真是炉火纯青,当他手指定一个方向的时候,无论是左指或右指,手过之处皆能成为一个圆圈,特别好的是由出手开始到静止,都是稳稳的停留在恰当的步位上,"圆活"的动作美极了。同时他的头、腿、眼、足,都是跟着手的动作不乱,要圆即圆,要方则方,真是随心所欲,顺畅自然。[1]

[1] 徐兰沅口述,唐吉记录整理:《徐兰沅操琴生活》,中国戏剧出版社,1998年,第37—38页。

第五章
波澜起伏：戏剧市场的发育

梅兰芳开创了京剧行内旦脚演员担纲第一主演的时代，在他以后，更多京剧旦行演员相继崛起，享誉京剧舞台。1927年，北京《顺天时报》以"鼓吹新剧，奖励艺员"为由，举办了一次别开生面的京剧评选活动，名为"五大名伶新剧夺魁投票"，由读者投票选举五位京剧名伶所演的新剧目，选票上印了当时五位最具影响的旦脚名伶的姓名，分别是梅兰芳、尚小云、荀慧生、程艳秋、徐碧云，并且分别列入他们所演新剧各五出，要求读者从中选出"认为最杰作者"一出。同年7月23日，公布了投票结果：梅兰芳的《太真外传》得票1774张，尚小云的《摩登伽女》得票6628张，荀慧生的《丹青引》得票1254张，程艳秋的《红拂传》得票5985张[1]，徐碧云的《绿珠坠楼》得票1709张。这一活动启发了后来的媒体，1928年，《戏剧月刊》发起了"现代四大名旦之比较"的征文活动，这时观众对民国时代旦行名伶的注意中心，已经集中到梅、程、荀、尚四人。舆论称梅兰芳如春兰，有王者之香；程砚秋如菊花，霜天挺秀；荀慧生如牡丹，占尽春色；尚小云如芙蓉，映日鲜红。"四大名旦"的名声传遍全国，而"梅程荀尚"的声名，自此得到戏剧界以及观众们的普遍承认。

程砚秋是这个时期京剧表演艺术家中有特殊光彩的人物。他原名程艳秋，幼年入梨园行，师父责之甚严，因而备受艰辛，但其扮相、唱腔均得好评。倒仓后得清末著名诗人罗瘿公相助赎身，虽然嗓音终未能恢复，但是在人称"通天教主"的著名旦行表演大师王瑶卿的指导下，创造出一种切合其音声特点的幽咽婉转、若断若续的演唱方法，终于成就为一代名家。他的唱腔别具风格，既奇且险，却深具魅力：

[1] 7月23日，《顺天时报》公布该剧获得的票数为4785张，但两天后刊登更正启示，声明《红拂传》实际得票数应为5985张。

> 程砚秋善用嗓子，其"生涩"处有不可及者。其音如猿啸鹤唉，其调幽婉曲折。经营裁制，别创奇格。开青衣之新径，尽变化之能事。若以唱工论，旦角中当居首座。"生涩"二字，人所难能。生能免熟，涩生奥趣，犹诗之有险韵拗体，自然超逸拔俗，得斯旨者，唯砚秋与凤卿耳。[1]

在罗瘿公多年的悉心培养下，程砚秋熟读诗书，并且养成了强烈的社会责任感。1931年，他相继演出了文人金仲荪为他编写的《荒山泪》和《春闺梦》，前者哀民生之多艰，后者有鲜明的反战色彩，更明显提升了京剧演出本的文学性。《春闺梦》里女主人公张氏梦见丈夫从战场上归来时的一段西皮二六转流水，表达了从平民的视角出发对战争的厌恶：

> 可怜负弩充前阵／历尽风霜万苦辛／饥寒饱暖无人问／独自眠餐独自行！／可曾身体受伤损／是否烽烟屡受惊／细思往事心犹恨／生把鸳鸯两下分。／终朝如醉还如病／苦依熏笼坐到明／去时陌上花如锦／今日楼头柳又青！／可怜侬在深闺等／海棠开日到如今。

该剧从杜甫诗句"可怜无定河边骨，犹是春闺梦里人"化出，凄婉动人，更因程砚秋唱腔和表演两方面的反复锤炼，具有极强的艺术感染力。1941年他编排上演了翁偶虹为他写的《锁麟囊》，此剧更是成为其巅峰之作。

诚然，在京剧舞台上，旦脚的崛起并不意味着他们可以专美于这

[1] 竹于园：《花墟剧谭》，转引自曹聚仁：《听涛室剧话》，中国戏剧出版社，1985年，第228页。

个一直以老生为头牌的皮黄剧种。尽管"四大名旦"的"咄咄逼人"之势令人侧目,但在20世纪20—30年代,余叔岩、高庆奎、马连良、言菊朋这"四大须生",依然因其各具风格的艺术成就,获得观众的认可。20世纪30年代末期,高庆奎因嗓疾而渐退舞台,尤其是余叔岩和言菊朋于20世纪40年代先后去世后,谭富英、杨宝森和奚啸伯声誉日盛,时人称马连良、谭富英、杨宝森、奚啸伯为"后四大须生"。不过这主要是对北京的京剧名家的追捧,事实上,此时上海的周信芳,其艺术成就与影响已经足以进入最卓越的表演艺术家之列,而关外的唐韵笙,同样有其一方天地。京剧花脸的崛起是这一时期另一个值得注意的现象。金少山1922年在上海为梅兰芳配演《霸王别姬》始出人头地,1937年自组松竹社,开花脸挑班之先河,被誉为"十全大净","1943年他再到上海出演于皇后大戏院,门口的'客满'牌,竟达六个月之久不能摘下"[1]。他和郝寿臣、侯喜瑞等著名净行演员提升了京剧花脸的地位,继生行和旦行之后,进一步丰富了京剧的表演艺术。

从杨小楼、余叔岩、梅兰芳三足鼎立的时代,到"四大名旦""四大须生"以及更多优秀的京剧演员群雄并起,京剧进入了它有史以来最辉煌的时期,它在中国戏剧界的霸主地位,也因此得以确立。

三 梅兰芳走向世界

梅兰芳更重大的贡献,是他相继出访日本、美国和苏联,让世界充分领略了中国传统戏剧的魅力。

[1] 北京市艺术研究所、上海艺术研究所编著:《中国京剧史》中卷,中国戏剧出版社,1990年,第741页。

20世纪20年代，梅兰芳已经是那个时代最受市场欢迎的表演艺术家。他有深厚的传统戏的功底，诸多传统剧目经他演出，都绽放出更多的光彩。他一度受时尚风潮的影响，演出过部分时装戏，但是在始终支持着他的众多文人和票友的影响下，重新拜师学习昆曲，因此对古典戏剧美学的表演原则有更深的领悟，并且以此为基础，创作了一批既有助于发挥京剧基本功法的魅力，又具有他独特风格的古装新戏，包括《天女散花》《木兰从军》《黛玉葬花》《西施》等等。这些作品歌舞并重，在舞台上突出体现了表演在戏剧中的优势地位，强化了京剧以演员为中心的特点。更重要的是，梅兰芳在社会各界的支持与协助下，让京剧走向了世界，取得了前人从未有过的成功。

1919年，梅兰芳25岁，他东渡日本，在东京帝国剧场连续演出多达12场，并继续在日本各地巡回演出达一月之久；1924年东京帝国剧场改建后的揭幕演出，又一次盛邀梅兰芳献演，他第二次赴日本演出，同样引起盛况空前的反响。梅兰芳两次赴日本均为成功的商业演出。然而，他后来的赴美演出却与之截然不同。

1929年12月29日，梅兰芳剧团乘加拿大的皇后号轮船远渡重洋赴美演出，负责与美方接洽的，是国民政府教育部设立的中华教育文化基金董事会所属的华美协进社，曾经担任燕京大学校长的司徒雷登、中美两国最具影响的学者杜威和胡适，都是这次演出热心且直接的策划与推动者。访美之前，多年里一直拥簇在梅兰芳周围的"梅党"发挥了巨大作用，这个群体的几乎所有核心人物都发挥各自的专长，聚焦在梅兰芳访美演出事宜上：冯幼伟负责筹款和外交事项，吴震修等人负责了解美国观众的爱好以及兴趣，齐如山负责梅兰芳赴美所用的宣传资料的著述，包括大量的图例的绘制与图解，撰写梅兰芳访美拟议演出的所有剧目的剧本和说明书。在为观众准备的精美的宣传册

第五章
波澜起伏：戏剧市场的发育

《梅兰芳与中国戏剧》里，主要就是这些内容，以及张彭春撰写的《中国舞台艺术纵横观》。这些重要且详尽的介绍文章，均由戏曲理论修养深厚的著名翻译家梁社乾译成流畅的英文。梅兰芳还专程拜访了音乐家刘天华，请他用西方观众熟悉的五线谱记录其剧目的主要唱段，编写成《梅兰芳歌曲谱》。

梅兰芳抵达美国后，中国驻美大使馆在华盛顿为美国政府官员及各界人士专门举行招待会，其时任职于南开中学主任的张彭春并不是梅剧团的成员，他恰好以为南开筹款的名义在1929年12月赴美，而且参加了大使馆的这次访美试水式的招待演出。在演出结束后，梅剧团意识到需要对演出剧目以及演出形式做适当的调整与修改，于是力邀张彭春协助，重新考虑在美期间的演出计划。征得南开校长张伯苓的同意，张彭春成为梅兰芳访美团队的一员，他为梅剧团的演出做了精心的设计，使剧目的编排更适合美国观众的习惯，并且在每次演出前，都以英文为观众做简单的介绍，加深了与观众的沟通交流。张彭春是促成梅兰芳访美大获成功的最重要的戏剧学者，按梅兰芳的说法："干话剧的朋友真正懂京戏的不多，可是 P.C. 张（P.C.是'彭春'的英语缩写，梅生前以此称张）却是京戏的大行家，没有出过一个馊主意。"[1] 在访美以后的日子里，张彭春继续对梅兰芳发挥了他作为学者的影响。

1930年2月16日，梅兰芳在纽约百老汇开始正式演出，连演两周后又移至帝国剧院演出一周，随即赴芝加哥、旧金山和洛杉矶巡演。《缀玉轩游美杂录》摘录了《申报》1930年3月29日的报道：

[1] 据1981年5月许姬传与马明的谈话。马明：《张彭春与中国现代话剧》，收于黄殿祺编：《话剧在北方奠基人之一——张彭春》，中国戏剧出版社，1995年，第365页。

此次登台，戏目均由张彭春先生排定，张君对于剧学确有深切研究，尤能了解观众心理。每晚准九点钟开演，至十一点钟止。张彭春先生司幕，时刻之准，为美国剧院所不常见，台上说明则由粤人杨女士担任，语言精警，异常动听，座客聆之，略无倦容。所演各剧，均注重表情，经张先生导演多次，并担任舞台监督，指挥如意，热心可佩。[1]

张彭春具有跨文化交流的特殊优势，他之前在美国留学并获哲学博士学位，热爱戏剧并亲身参与戏剧活动，担任南开新剧团的导演，而且其父辈与京剧界人士多有往来，所以京剧于他并不陌生，而百老汇的戏剧演出更为他所熟知。赴美期间，梅兰芳在纽约、芝加哥、旧金山、洛杉矶、檀香山等多个城市的演出，都获得巨大的成功。

梅兰芳赴美演出，同行的只有演员6位、乐队8人。虽然从美国有华工始，就有中国戏剧在这块土地上演出，但梅兰芳的赴美访问演出却是中国传统戏剧进入美国主流社会的新开端，并得到美国社会中最有影响力的戏剧学者、评论家以及主流媒体的关注，美国波莫纳学院、南加利福尼亚大学分别授予梅兰芳荣誉博士学位，无疑有其特殊的意义。

梅兰芳的经历以及他成为一代名伶的过程具有特殊性，这一特殊性使他的成名之路迥然不同于他的前辈以及多数同代人。虽然出身于梨园行，但他的社会地位与影响并非全然依赖梨园行内部的评价机制而获得；20世纪30年代以前的梅兰芳，艺术水准与成就固然是值得称道的，但是在大众传媒与公众面前，他更是一位众人痴迷的明星。通

[1] 黄殿祺：《张彭春同梅兰芳赴美访苏演出的盛况》，收于黄殿祺编：《话剧在北方奠基人之一——张彭春》，中国戏剧出版社，1995年，第270—271页。

第五章
波澜起伏：戏剧市场的发育

过上海报界评选"伶界大王"以及北京的《顺天时报》等在普通民众中影响广泛的大众媒体操持的"五大名伶"评选和上海《戏剧月刊》的"四大名旦"品评之类极具大众文化色彩的活动，梅兰芳的艺术天赋以及成就得到更多肯定，他的影响力也因之被放大。新兴的大众传媒以其有效的传播手段，将梅兰芳推上了最受观众欢迎的京剧演员的位置。这些大众传媒的评选活动，涉及的受众对象远远超越了京剧观众群体，它们使梅兰芳不仅成为一个影响非同寻常的京剧演员，同时也成为一个公众人物。当然，更重要的是，从一个普通人的视角看，梅兰芳正"红得发紫"，且他的演出的市场号召力也达到顶峰，真可谓"日进斗金"。这进一步说明，梅兰芳并没有任何的迫切需要，更没有充足的理由远渡重洋去美国做这场几乎毫无商业前景可言的访问演出。

梅兰芳访美并不是中国戏剧第一次踏上美国的土地。如果我们不考虑中国戏剧的剧本早在18世纪就被翻译成法文、英文且因伏尔泰、歌德的改编而广为欧洲社会各界人士所知的传播历史[1]，那么，早在梅兰芳访美之前，就已经有中国戏剧在美国演出。随着华南地区的移民大量迁入，20世纪初广东人在美国的聚集已经有相当规模，至少在美国西海岸的华人聚集地，早就已经有粤剧的商业演出，甚至已经拥有专门演出中国戏剧的剧场。根据现有的资料，至迟到1852年，就有名为"鸿福堂"（译音）的粤剧戏班在旧金山大剧院长期演出，此后还有中国戏剧在北美其他地区演出的记录。虽然有关中国戏剧在海外演出的文献记录非常缺乏，但是仅存的这样一些记录足以证明，在19世纪后半叶，至少像粤剧这样的华南地方戏在美洲新大陆的演出，已经是一件非常普通的事情。20世纪20年代初，旧金山有大舞台戏院和大

[1] 参见李强：《中西戏剧文化交流史》，人民音乐出版社，2002年，第830—831页。

中华戏院这两个专门演出粤剧的演出场所，戏班的数量则更多，演出市场非常活跃。1927年，著名的粤剧小生白驹荣到美国演出。而在梅兰芳刚刚离开美国后，另一位后来成为粤剧代表人物的著名演员马师曾也到了美国，他担任领衔主演的大罗天班于1931年应旧金山大舞台之邀赴美国演出，至1933年才离开。对这些演出，当地的媒体有经常性的报道，其社会影响不可低估。[1]当然，中国戏剧在境外的演出，更不止于美洲，剧种也包括了粤剧、潮剧以及京剧、昆曲等等。在东南亚一带，至迟到19世纪后半叶，中国戏剧就已经有了广泛的传播。像新加坡这样的东南亚城市，中国戏剧的演出早已经成为当地重要的艺术活动，即使局限于京剧本身，在新加坡著名的"牛车水"地区，京班的经常性演出也可以追溯到19世纪末。[2]因此，如果仅仅局限于中国戏剧的海外传播，那么无论是粤剧还是京剧，都有大量早于梅兰芳的著名戏剧家一直在从事这一有意义的戏剧传播事业。而如果要论及在社会各界的普遍影响，那么那些在海外成功地从事长期商业演出的各个剧种的戏班以及演员们，比如说以旧金山为基地的粤剧戏班的海外演出，显然有着更大的影响——毫无疑问，一个剧种乃至于一个剧团、一位演员要在一地从事长期的成功商业演出，比起梅兰芳这类偶尔的访问，更需要社会公众的普遍认同。因此，长期大量的市场化、商业性演出，其实更足以证明社会公众的普遍接受，并且就艺术的传播而言，效果也更为显著。

因此，梅兰芳的出国演出从一开始就与一般意义上的商业演出截然不同，从表层看，它固然带有明显的自觉的跨文化艺术传播的功

[1] 参见中国戏曲志编辑委员会、《中国戏曲志·广东卷》编辑委员会编：《中国戏曲志·广东卷》，中国ISBN中心，1993年，第15页；赖伯疆、黄镜明：《粤剧史》，中国戏剧出版社，1988年，第365—375页。

[2] 参见北京市艺术研究所、上海艺术研究所编著：《中国京剧史》中卷，中国戏剧出版社，1990年，第204—208页。

第五章
波澜起伏：戏剧市场的发育

能,但是透过这一表面现象,更应该看到它包括了超越艺术传播之上的价值求证动机,而这更深一层的意思,恰恰是除梅兰芳访问美国以及此后访问苏联的演出之外,中国戏剧领域其他所有早于且多于、盛于他的海外传播所不具备的内涵。当美国著名戏剧评论家斯达克·杨说"梅先生和他的剧团成员一直把他们自己视作中国文化的使节"[1]时,我们可以说,事实上,无论是在梅兰芳身后起着重要支撑作用的胡适等新文化运动领袖,还是梅兰芳身边的"梅党"成员,恐怕都要比他自己更深切地体会到他在这次短暂的访问中作为"中国文化的使节"的特殊使命。

梅兰芳访美的辉煌成就从另一个方面反证了这种努力的指向。无论是梅兰芳访美演出时由威尔逊总统夫人领衔组成的后援会,还是《纽约时报》等主流媒体的大幅报道、艺术界知名人士的热情追捧,以及美国的波莫纳学院和南加州大学先后授予梅兰芳文学博士荣誉学位的破格之举,都充分体现出这是一场意义远远超出商业层面的高规格文化交流活动。然而无论是策划推动这次交流的张彭春、齐如山还是梅兰芳自己,这些都是他们赴美之前不曾料想的奢望,即使已经身居纽约,他们仍无从了解京剧和梅兰芳在美国将会引起怎样的反应。至于对于京剧,对于中国戏剧而言,因为这些肯定而获得的满足感,远远超越了商业上的成败得失。这才是梅兰芳访美的使命。

1935 年,苏联的苏中友好协会邀请中国艺术家访问,梅兰芳和当时最当红的影星胡蝶一起赴苏。这次,梅兰芳希望张彭春能够担任剧团的总指导,张彭春任职南开,校务繁忙,未能允诺,梅兰芳一方面

[1] 梅绍武:《国际文艺界论梅兰芳》,收于徽班进京 200 周年纪念委员会办公室学术评论组编:《争取京剧艺术的新繁荣——纪念徽班进京二百周年振兴京剧学术讨论会文集》,中国戏剧出版社,1992 年,第 711 页。

致函南开校长张伯苓，请求准予张彭春协助，同时请南京国民政府外交部和教育部出面邀请，终于说动张彭春；另一位留洋归来的戏剧学者余上沅，则应邀担任梅剧团的副指导。如果从戏剧的跨文化交流角度看，梅兰芳访问苏联的成功甚至要超过他访问美国，因为在莫斯科，梅兰芳和张彭春，以及苏联、东欧的诸多著名戏剧家有机会深入探讨与交流，在某种意义上，这是东西方的一流戏剧艺术家第一次面对面的基于各自的戏剧理念的对话。

苏联方面专门组织了以著名戏剧导演斯坦尼斯拉夫斯基为首的接待委员会，包括丹钦科、梅耶荷德、爱森斯坦等等，他们都是有世界影响的著名艺术家。梅兰芳在莫斯科和列宁格勒做了多场演出，戏剧界的同行们以及学生和其他观众蜂拥而至，观看梅兰芳演出，掀起了一阵"梅旋风"。他的表演给苏联戏剧艺术家留下了深刻印象，据说著名导演梅耶荷德甚至夸张地说，看了梅兰芳运用手的方式，苏联演员唯一可以做的事情就是把自己的手砍掉。在离开莫斯科之前，苏联对外文化关系协会特地举行了一次圆桌会议。梅兰芳、张彭春、余上沅和爱森斯坦、丹钦科、梅耶荷德，以及苏联多位著名音乐家、舞蹈家参加了会议，对梅兰芳的表演给予了最高的评价。恰好在莫斯科的德国导演布莱希特欣赏了梅兰芳的演出后深受启发，撰写了《论中国戏曲与间离效果》一文，通过讨论梅兰芳《打渔杀家》等剧目的表演，提出了别具一格的戏剧理论，开创了他特有的戏剧表演艺术新体系。

苏联访问演出结束后，梅兰芳继续在欧洲演出并考察国外戏剧。梅兰芳在苏联访问演出的文化意义，远远超过此前中国任何戏剧家在国外的演出访问。在莫斯科，梅兰芳专程拜访斯坦尼斯拉夫斯基，并且和苏联、东欧的诸多著名戏剧家有深入的艺术探讨与交流。正是因为有这样的对话，不仅中国戏剧向世界打开了大门，而且梅兰芳的表

第五章
波澜起伏：戏剧市场的发育

演还对 20 世纪中叶之后的世界现代戏剧进程产生了极为深刻的影响，通过对他的表演艺术的理解甚至误解，西方戏剧界对表演美学的认识更趋多元和深化。而在以后的岁月里，尤其是 20 世纪 50 年代以后，中国戏剧多次向世界展现了它的独特艺术风貌；20 世纪 80 年代以后，这样的交流更趋于频繁与密切，中国戏剧的足迹遍布世界各洲，而且，西方戏剧也有更多机会进入中国的剧院。一百多年来，西方从古典主义到后现代主义的戏剧作品，都不同程度地被介绍到中国，对中国现代戏剧家产生了或大或小的影响。

四 戏剧市场的畸形鼎盛

20 世纪 30 年代，日本开始大规模侵略中国，与此同时，中国的戏剧市场却迎来了一个畸形的鼎盛期。伪满政府成立之前，东北地区只有少量侨民组织的话剧演出，清中叶从关内传来的梆子和新兴的评剧，在 20 世纪 20 年代后逐渐兴起，并逐渐成为东北民众最偏好的戏剧样式。虽然远至海参崴都有京剧的市场，但整个东北地区却没有一家以演出京剧为主的剧院。日伪当局大力倡导与推动京剧的演出，扶植组织了许多京剧票友会和研究社，以优厚待遇邀请内地尤其是北平的名演员到东北演出，同时推动与鼓励话剧创作和演出活动，迅速改变了东北基本的戏剧生态。

东北伪满政权一方面"改良振兴旧剧"，实行剧目审查制度，开展戏班的登记调查，另一方面组织剧作家编演时事新戏。1938 年，伪满放送局举行了颇具影响的业余京剧比赛。1940 年，伪满具官方色彩的伪满洲戏剧研究会发起征集京剧剧本活动，要求内容切合日伪战

争需要,"顺应国兵法、鸦片断禁、产业开发等国策,富有娱乐性"[1]。1940年年底,伪满洲戏剧研究会得到伪满当局民生部、弘报处的资助,在新京(即长春)举办了"盟邦日本纪元二千六百年庆祝纪念全国剧友联欢大会",来自东北各地的五十多位京剧票友参加了演出;1943年,伪满新京中央放送局[2]主办了东北地区伪满政权所属的8家放送局参与、各地9家票友社参加的"全满旧剧竞赛大会"。这些大规模的活动,都对社会上的京剧演出起到明显推动作用。新京和其他大城市的京剧戏院,虽有中国的经营者,但日本的投资人和经理人更显活跃。日伪统治机构对京剧的倡导以及经营者们的竞相推动,在很大程度上保证了东北地区京剧的繁荣发展。规模宏大的哈尔滨中央大舞台和新京国都电影院落成,加上新京纪念公会堂,东北地区有了设备完好的大型演出场所。

伪满时期的东北地区,以新京为文化演出的中心,尤其是华北沦陷以后,伪政府有意识地想让京剧的演出中心北移,不惜代价地广邀北京的京剧名家前往东北地区演出,名家们在这里演出的包银收入甚至有超过上海的趋势,东北因此成为京剧名家新的淘金宝地。东北本地的唐韵笙等名家也在激烈的市场竞争中有不俗表现,所谓"南麟北马关外唐"[3]的称谓,至少显示了他在东北地区观众心目中的影响与地位。京剧名家纷纷到东北演出,刺激了伪满地区的演出市场,同时更促使该地区出现越来越多的京剧票友团体,比较知名的票友数以百计,新京、哈尔滨和吉林等地,都陆续成立多家票房,不仅有日本侨民、

[1] 中国戏曲志编辑委员会、《中国戏曲志·吉林卷》编辑委员会编:《中国戏曲志·吉林卷》,中国ISBN中心,1993年,第26页。
[2] "放送"是日语的"广播"未经汉译后直接搬用产生的词汇,在中国伪满地区和中国台湾地区,类似词汇非常多见。
[3] 所谓"南麟北马关外唐",指南方的麟麟童(周信芳)、北平的马连良和关外的唐韵笙三位京剧老生名家。

第五章
波澜起伏：戏剧市场的发育

关东军及占领当局直接插手组织的票社，还有很多是京剧爱好者自发的组织。

伪满时代东北的电台与广播发展迅速，京剧是其中最重要的传播内容。伪满的所有电台均由日伪当局控制，实施弘扬京剧、打压评剧的政策，东北普通观众十分喜爱的评剧在电台中极少有露脸的机会。各家电台除了播放京剧唱片，还经常有现场直播，尤其是直播北京的剧场演出。1941年以后，从北京到东北的剧场直播成为伪满地区电台经常性的节目。到抗日战争结束前，伪满地区的电台每周至少三次直播北京的现场演出，大约是从上午十点半开始，持续两个小时左右。每当有名家到东北演出，电台也会安排直播。东北各大小城市有多家电台，遇有京剧节目，多相互转播，因此在伪满时期，东北地区的收音机里，经常可以听到京剧的旋律。普通观众经常可以在电台广播中听到一流戏曲表演艺术家的演唱，从客观上提升了欣赏水平，对剧场演出的质量是一种无形的压力，间接地促进了东北地区戏剧表演水平的提高。

在东北地区，话剧是与京剧一样得到日伪当局支持和鼓励的剧种。1934年新京大同剧团的成立，是东北话剧发展的标志性事件，在此之后，各地纷纷有职业的和业余的话剧表演团体成立，并形成了新京、奉天、哈尔滨三足鼎立的态势。短短几年里，东北地区就有了多家话剧职业剧团，各大中城市的话剧演出逐渐被观众们所熟悉，在一些知识分子比较集中的机构，如大学和政府部门等等，还陆续出现了一些同人们组织的话剧爱好者团体。经过数年发展，话剧继京剧之后，成为伪满当局在戏剧领域另一个十分关注的对象。1941年，根据伪满政府颁布的《艺文指导纲要》，东北地区成立了当地所有话剧团都参加的剧团协会，将该地区的话剧表演团体网罗在占领军和伪

满当局周围。当局偶尔还有意识地组织话剧团演出他们指定的剧目，1942年，日本占领军控制的协同剧团上演的《怒吼吧，中国》就是其中较特殊的例子。

北平和华北1937年沦陷，随着战线南移，北平的京剧戏班多恢复或重组，据伪北京特别市政府社会局训令所载，1944年在伪政府登记的国剧社有42家，其中除富连成科班成立于民国四年（1915），李万春的永春社成立于民国二十一年（1932），以吴富琴为社长的秋声社成立于民国二十五年（1936）外，其他的班社均成立于"七七"事变之后，尤以民国二十八年（1939）以后成立为多。[1] 如果仅从京剧班社的数量看，抗战时期无疑可谓北平京剧发展的一个高峰。北平等地的京剧演出，恰在这一时期逐渐进入名家更替的新阶段。"四大名旦"里除梅、程以外的尚小云和荀慧生，"四大须生"中已成名的言菊朋、谭富英、杨宝森以及稍后异军突起、市场反响直逼前辈的马连良，都在不间断的演出中，维持着这个特殊历史时期京剧的繁荣景象。

1937年上海发生"八一三"事变，商店普遍关门，市民纷纷或离沪逃难，或涌入租界。当时全市共有14家上演京剧的剧院场，它们是更新舞台、三星舞台、大舞台、天蟾舞台、共舞台、黄金大戏院以及新世界、大世界、小世界、福安公司、永安公司、先施公司、新新公司、大新公司，此外还有散落在各游艺场里的京班，战事一起，全部歇业，地处南市的上海市伶界联合会也迁至法租界内的共舞台。上海沦陷后，一时多家剧场歇业观望，只有租界内的剧场持续演出。周信芳率领的移风社在卡尔登剧场演出《明末遗恨》，这是他最重要的连台

[1]《中华民国三十三年北京特别市政府社会局令严行考查本市现有国剧社情况》，收于中国戏曲志编辑委员会、《中国戏曲志·北京卷》编辑委员会编：《中国戏曲志·北京卷》下册，中国ISBN中心，1999年，第1301—1303页。因为伪当局严令剧社解散必须尽速报备，这份名单所载，应该都是当年正在北平实际营业演出的京剧戏班。

第五章
波澜起伏：戏剧市场的发育

本戏之一《满清三百年》里与时事最为贴切的剧目；其后又上演了《徽钦二帝》，剧中那种痛恨家破国亡的情感，准确生动地表达了沦陷之初的民众心理，因而越演越红。因有影射时事之嫌，受到日伪汉奸政府与英巡捕房的干涉，但经过交涉，在压力下仍然坚持演出了21天。其后他还准备陆续上演《文天祥》《史可法》等剧目，未能如愿。在以后的很长一段时间里，他的剧场里都挂着即将上演这两部歌颂民族英雄的剧目的招贴，以此作为无声的抗议。而且，随即上演的《香妃恨》《董小宛》《亡蜀恨》等等，都足以引起观众的共鸣。1938年末他新编并主演的连台本戏《文素臣》正式搬上舞台，观者如堵，同时也引发电影、沪剧和各类曲艺纷纷模仿改编上演，体现了周信芳在上海戏剧市场上的影响力和号召力。

上海沦陷前后，周信芳的移风社在卡尔登连续演出4年之久，他自己每周上演九场戏，除生病和特殊情况暂停演出外，自1937年至1941年，几乎天天演出，有时一晚上演两出。这是周信芳舞台演出的黄金时期，是他一生中演出最为频繁、最受观众拥戴的时期之一，直到1941年8月太平洋战争爆发，移风社被迫解散。这一时期，他开创的京剧"麒派"表演艺术在同行与观众中都有极高的声誉。周信芳出生于1894年，恰好与梅兰芳同庚，7岁就在杭州登台走红，出道要早于梅兰芳。他同样在富连成搭班唱戏，但是在以后的日子里，他更多的时间用于闯荡江湖，不仅在上海及周边的城市打开一片天地，在北方地区从海参崴到天津、北京，都有他的市场与观众。他注重表演更甚于唱腔，诸多衰派老生戏，如《徐策跑城》《四进士》等，经他唱过之后，都打上了他独特风格的印记，后代京剧演员无不以他的表演为范本。

上海抗战期间畸形繁荣的京剧演出中，既有周信芳这样最得传统

京剧美学之要义的大师，同时更多的是体现海派特色的表演，这一特色，就是别出心裁的情节设置与炫人耳目的舞台手段、火爆夸张的特技表演。连台本戏是海派京剧最擅长的戏剧类型，战时的上海舞台上，各剧种都纷纷推出连台本戏，以吸引观众，其中盖叫天父子担任主要创作者和主演的京剧《西游记》是连续演出时间最长的剧目，凝聚了许多艺人的智慧，从1935年一直演到1940年，多达42本。《西游记》主要以武戏取胜，场面热闹火爆，盖叫天与其长子张翼鹏甚至训练狼狗扮演剧中的哮天犬，人狗同台演出，非常吸引观众。盖叫天虽是北方人，却长期在南方演出，是独具特色的京剧南派武生的代表，比南派武生的开创者李春来更胜一筹。如果说杨小楼堪称"武戏文唱"的典范，那么，盖叫天在表演他最为擅长的《三岔口》《恶虎村》《十字坡》等短打箭衣戏时，同样因把握了"武戏文唱"的精神要义，体现出自身突出的优势，继深得京剧传统美学之精髓的宗师杨小楼之后，对京剧武生表演做出了新的贡献。盖叫天演武松戏为一绝，故有"江南活武松"之誉。他以举重若轻的精湛武功满足了海派观众的需要，尤其是中年之后，将武术中太极的思想融入京剧，表演更入化境。

　　1938年春节，姚水娟率她的女子越剧班社来到上海，从正月初一（1月31日）进入有两百多个座位的通商剧场演出始，直到1946年因结婚辍演，在这段时间里相继在上海各大中剧场演出，率先聘请文人樊篱（迪民）担任戏班的专职编剧，上演了《花木兰》《西施》《冯小青》《貂蝉》《天雨花》《孔雀东南飞》等新编剧目，尤其是1940年以后编演的《蒋老五殉情记》《啼笑因缘》《泪洒相思地》等等，有极高的上座率。《泪洒相思地》连续上演八十多场，创造了新兴的越剧单一剧目在上海连演场数的新纪录。这是女子越剧进入上海固定演出的开端，从这一天起，女子越剧在上海不仅站住了脚，而且迅速发展成

第五章
波澜起伏：戏剧市场的发育

这个城市里最受欢迎的剧种。

越剧从此进入女班时代，在浙江嵊县周围两三个县的区域内，竟然出现了多达数百个越剧班社，女子科班更是早就遍地开花。越剧的"五大名旦"——施银花、赵瑞花、王杏花、姚水娟和筱丹桂，此时已经非常活跃且具相当的知名度。上海沦陷后的一段时间里，浙东一带因战争而生意不振的女子越剧戏班蜂拥而入，越剧女班所有的名角几乎都云集上海。到1939年9月，上海已经有13个主要的越剧戏班，都取了漂亮的戏班名称，如姚水娟、魏素云的水云剧团，施银花、屠杏花的第一舞台，马樟花、袁雪芬、傅全香的四季春班，陈苗仙、尹桂芳的天蟾凤舞台，筱丹桂、贾灵凤的高升舞台，竺素娥、邢竹琴的越吟舞台等等，加上各家游乐场里的戏班，进入了女子越剧的黄金时期。[1]越剧因此成为上海剧团数量最多的剧种。沦陷时期上海畸形而兴盛的演出市场，极大地刺激了越剧的发展，使其影响逐渐波及华东地区的多个省市；另一方面，越剧的发源地嵊县一带，仍在源源不断地为兴盛中的越剧提供新的表演人才。

女子越剧的曲调与旋律柔软温婉，充溢着哀怨与悲情。它既沾染了上海的市民风习，又保留了它源于山村的清纯，保持着民间唱书清新秀丽的演唱风格，继承了之前在民间积累的大量的剧目，同时又能迅速容纳都市平民题材，因而能适应从不同区域迁移到上海的民众的口味，并且逐渐根据城市新市民的要求改变其风格，提升其艺术内涵。

越剧的唱腔与音乐风格体现了江南山乡清丽的阴柔风格，而且由女性演员扮演的男性角色更进一步强化了这种阴柔风格。同样是美丽的爱情故事，它更能演出情感中的曲折情致；同样是凄惨的人生悲剧，

[1] 陈元麟：《上海早期的越剧》，收于中国人民政治协商会议上海市委员会文史资料委员会编：《戏曲菁英（下）》，上海文史资料选辑第62辑，上海人民出版社，1989年，第122—124页。

它更宜于表达哀婉中的悲怨。尹桂芳的出现，更使女子越剧的声腔特点得以淋漓尽致地展现。尹桂芳以传统戏《何文秀》和借鉴《天方夜谭》中的情节改编创作的《沙漠王子》等数百个剧目，确立了她在越剧界的地位，更将女小生的魅力发挥到极致。

越剧《何文秀》改编自明传奇《何文秀玉钗记》。秀才何文秀之父受大奸臣严嵩迫害，全家老少只有何文秀幸运出逃，遇具有同情心的富家小姐王兰英，私下相会并成婚，却为王家所不容，私奔途中又遇严嵩义子恶霸张堂，夫妻分离，何文秀再次出逃，王兰英被开茶馆的杨妈妈所救。故事中更精彩的是著名的桑园访妻、哭牌算命情节，何文秀二次遇救逃出，他因张堂未除，怕走漏风声，只好假扮算命先生，私下寻访妻子。他打听到妻子的住处，正逢误认为自己已经死于非命的妻子为他做三周年祭，在杨家，兰英要请这位算命先生为自己丈夫算卦。何文秀面对妻子不敢相认，他手持算盘，强装镇静，悲从中来：

> 时辰八字排分明，文秀要算自己命。
> 别人的命儿我不会算，自己的命儿算得准……
> 耳听娘子哭悲声，文秀心中实不忍。
> 怎奈不敢露真情，夫妻权当陌路人。
> 我只能借着算命暗相劝，宽慰娘子莫伤心。

《何文秀》中的算命和《沙漠王子》里男主人公罗兰"手抚琴儿心悲惨，自己的命儿我自己算。对面坐着是我心爱人，可叹我有目不能看"的经典唱段一样，婉转动人的旋律与急剧起伏的情感互为表里，哀婉悱恻，让人百听不厌。尹桂芳就是靠这类剧目使越剧女小生捕获了千万观众的心。从姚水娟到尹桂芳，她们相继开创了女子越剧的时代，在

第五章
波澜起伏：戏剧市场的发育

以后的若干年里，观众们已经完全接受了所有戏剧人物均由女演员扮演的越剧，而且，它还迅速发展成这个城市里最受欢迎的剧种。几十年以后，越剧唱遍全国，越剧爱好者的分布范围已经足以和京剧等大剧种相提并论。

沦陷时期，上海的话剧演出一直持续不断。绿宝剧场、东方书场、荣记大世界是其中最具代表性的三个集中演出话剧的剧场。大新游乐场、上海新世界和永安天韵楼等游艺场里，也有固定的话剧演出场所，满足着地位、身份、文化消费能力均有天壤之别的观众的需求，显出错落有序的层次，丰富而多元。在这个特殊时期的上海话剧市场，尤以绿宝剧场的经营最为成功，它上演的剧目多数由剧场所属的编剧原创，且基本保持着相当整齐的演出阵容，经久不衰。数年里，绿宝依赖刘一新、陈秋风等编剧，还网罗了李君磐、张恂子、赵燕士和顾梦鹤等相当有才华的剧作家，古今中外各类题材尽收眼底，众多颇具上海市民文化特色的剧目牢牢吸引着"孤岛"的观众。其中张恂子和刘一新最为突出。张恂子为绿宝剧场编写了众多剧作，尤其是先后编过两个"艳情喜剧三部曲"。"第一系列是《颠倒鸳鸯》、《画眉夫婿》和《疑云妒火》。《画眉夫婿》写'烈火干柴，燃烧起青春之焰；眉梢眼角，勾去了荡子之魂'，'有舞场的趣闻史，有捧角的笑谈，写处女的痴心，写鳏夫的烦闷'；《疑云妒火》由陈秋风导演，写'换日偷天，俏佳人是撒谎博士；嗔莺叱燕，女律师为吃醋专家'。第二系列是《千金一吻》《试验结婚》和《求婚艺术》，就剧目来看，内容无非是由现代都市新型婚姻观念所产生的种种爱情喜剧。广告称，观众可以'三小时沉浸在笑的空气中'。"[1]"刘一新最成功的剧作当数《慈禧太后》及其续集，从 1942 年 1 月 6 日开始，绿宝剧场每天日夜两场上演，演出一直持续

[1] 胡叠：《上海孤岛话剧研究》，文化艺术出版社，2009 年，第 21 页。

到 5 月 14 日，堪称是绿宝持续上演时间最长的剧作。"[1]

1938 年，在上海法租界内的部分话剧家组成上海剧艺社，他们以间或上演法国翻译剧本为条件，得以经常在法工部局大礼堂免费或半免费演出，吴仞之、顾仲彝、李健吾等是这个剧团的主要编剧和导演。上海剧艺社是抗战时期上海重要的话剧团体，不仅人数众多，阵营整齐，也是声誉最隆的话剧团体之一。1938 年 9 月 23 日他们将法国作家巴若莱的《小学教员》改编为《人之初》演出，之后又演出了李健吾翻译的法国著名作家罗曼·罗兰的剧本《爱与死的搏斗》，接着在新光大剧院的星期日早场演出高尔斯华绥的《最先与最后》等。[2] 1939 年 8 月 13 日起，上海剧艺社进入璇宫剧场，首演于伶编剧、朱端钧导演的《夜上海》，正式拉开了他们从事商业演出的序幕。在这里，阿英编剧、吴永刚导演的《明末遗恨》曾经取得过连续 35 天演出 70 场、卖座始终相当可观的好成绩。同年 12 月 12 日，迁至辣斐花园剧场，在这里一直演到 1941 年底。辣斐的舞台较璇宫宽大，但位置比璇宫稍偏，卖座比璇宫难，不过因剧艺社同人的努力，仍有较好的收益。阿英陆续编写了《碧血花》《海国英雄》《杨娥传》等三部南明题材的剧作，《碧血花》曾经获得连演两个月的佳绩，体现了阿英对观众趣味的准确把握。吴天改编了巴金的《家》，曾经连续演出一百多场。上海剧艺社仅 1940 年便演出大小剧目 26 个，七百余场 [3]，成绩令同行十分羡慕。

在抗战前期上海的话剧市场上，较重要的表演团体还有中国旅行

[1] 参见胡叠：《上海孤岛话剧研究》，文化艺术出版社，2009 年，第 28 页。
[2] 参见毛羽：《上海剧艺社在孤岛》，载《上海文化史志通讯》第 8 期，1990 年。
[3] 参见丁加生：《昨夜星光闪烁——"孤岛戏剧"中的舞台美术特征考》，载《上海文化史志通讯》第 8 期，1990 年。

第五章
波澜起伏：戏剧市场的发育

剧团。1939年冬天，唐槐秋创办并主持经营的中旅剧团从香港回到上海，开始了其第二个黄金时期。

回到被战火划成两半的上海，中旅剧团娴熟地游走在租界内外，在把握上海观众的趣味上游刃有余。两年多时间里，唐槐秋率领中旅剧团"先后在璇宫剧场、兰心大戏院、卡尔登大戏院、天蟾舞台、天宫剧场、皇后大戏院演出，其中驻演时间最长的分别是璇宫（近十四个月）和天宫剧场（近十一个月）"[1]。中旅在这段时间除了继续上演业已为市场证明具有票房保证的、带有鲜明的中旅色彩的保留剧目，尤其是曹禺的剧作，还遍邀上海擅长编剧的新老高手为他们提供剧本，周贻白就在此时应邀担任中旅剧团编剧主任一职并脱颖而出，短短几年里创作了十多部话剧大戏，多数被搬上舞台并有良好的卖座纪录，经历了他一生中司职编剧的特殊阶段。

1940年7月，周贻白为中旅的台柱子唐若青量身订制，创作了剧本《李香君》。这是中旅自主创作编排的新剧目中最具市场影响之一的演出。《李香君》从1940年7月17日开始在租界内的璇宫剧场首演，一直演到了8月15日，第一轮便连续演出了一个月之久，日夜场总计达60场之多，一时间轰动了上海剧坛。在第三次公演到第9场时，租界方面迫于日方压力而将其禁演。同时，中旅剧团在兰心和卡尔登上演的阿英编剧、费穆导演的《洪宣娇》，也是非常有影响的剧目。租界收回后，中旅还陆续上演了多部翻译改编的外国剧，并于1942年秋天，再次到北平、天津一带巡回演出。

1941年12月，日军进入英法两租界，话剧演出最初受到严重冲击，大约在两个月后重新恢复。原"天风剧团"解散后重组的上海艺

[1] 胡叠：《上海孤岛话剧研究》，文化艺术出版社，2009年，第52页。

术剧团颇具影响，导演费穆是剧团的核心人物，屠光启、上官云珠都加入了这个剧团，其演出剧目包括《杨贵妃》《钟楼怪人》《鸳鸯剑》《梁祝哀史》等。这些剧目题材广泛，既有历史传统故事，也有时事新闻，还有国外名著的翻译，以及戏曲经典的话剧表达。题材与形式的多样化，说明这个剧团的表演正在趋于成熟。其后又有优秀演员蒋天流、黄宗英和石挥等人加入，为上海艺术剧团增添了新力量，进而排演了师陀编剧、黄佐临导演的《大马戏团》和李之华编剧、毛羽导演的《男女之间》等。尤其是秦瘦鸥和费穆、佐临、顾仲彝合作，根据秦瘦鸥原著改编并导演的《秋海棠》，更是抗战时期上海话剧演出市场上值得大书特书的一笔。传统伶人的生活一直是民国年间话剧创作最为关注的题材之一，红伶人前的光环和人后的不幸，原本就是极具戏剧性的话题，秦瘦鸥的细腻笔触与悲悯情怀，在在拨动着人们心灵中最敏感的地方，更让市民们沉迷其中。《秋海棠》的演出尽显剧团精华，连续演出了135天，连演连满，创下了话剧演出的新纪录。因为戏票供不应求，观众订票需要提前一个多月，而剧院前面竟然出现了专卖黑市票的黄牛党。伪政权接管租界后，上海艺术剧团不愿意参加其组织的庆祝会，毅然宣布解散。

上海艺术剧团不仅获得了良好的营业收益，而且还拥有卡尔登剧场，因此即使解散，也很容易东山再起。果然，1943年秋天费穆就重新邀集上海艺术剧团的大部分编导和演员，组织了新艺剧团，先后演出《浮生六记》《罪与罚》等剧目。他们中的一部分人员，中途还由费穆率领另外成立了国风剧团，以费穆导演的《小凤仙》打开帷幕，以后陆续上演了《秋海棠》《清宫怨》《大明英烈传》等剧，而《秋海棠》还是一如既往地卖座，《小凤仙》和《大明英烈传》也极受欢迎。

苦干剧团最初只是一批演剧爱好者的自由松散的组织，虽称剧团，

第五章
波澜起伏：戏剧市场的发育

却没有团长，黄佐临实为剧团的灵魂与核心。苦干剧团的编导和演员，最初只有11人，后渐渐增加到二十多人，曾经一度借上海艺术剧团的名义演出，1943年10月正式亮出"苦干剧团"的名称，在巴黎大戏院开始上演他们的剧目。在最初的半年里，他们与《申报》达成协议，由《申报》帮助剧团获得银行的贷款，在半年里苦干剧团的演出盈余保留三分之一为剧团基金，其余均捐献给《申报》的失学青年助学金，但剧团的演出与行政完全独立，不受《申报》干预。10月16日，苦干剧团正式公演柯灵编剧、吴仞之导演的《飘》。苦干剧团的剧目，多数由黄佐临导演。在他们演出的剧目中，最具特点、最受欢迎，同时占比重最大的，是改编自外国戏剧的剧目。其中，《乱世英雄》根据莎士比亚的《麦克白》改编，《视察专员》根据果戈里的《钦差大臣》改编，《舞台艳后》根据奥斯特洛夫斯基的《无罪的人》改编等等。这些在西方戏剧界早就已有定评的经典剧目，被重新改编后置于中国的语境中，同样得到上海的中国观众的倾心与喜爱。这也是此后的很长一段时间里，中国观众接受话剧作品与演出的最佳途径之一。

上海一直是话剧演出的中心城市，也是话剧市场发育程度最显成熟的都市。正是由于拥有相对成熟的市场环境，在大批话剧从业人员从组建救亡演剧队时起就陆续离开上海转往内地的背景下，上海仍然保留有足够多的有才华的话剧编导和演员，并且常有新人涌现，因而在抗战时期仍成为话剧创作与演出的中心之一。尽管商业化一直被看成话剧艺术发展的大敌，商业化的道路实为冷酷的现实社会中话剧发展最不坏的选择。话剧界讨伐商业化的声音始终不曾中断，但是，各地剧场的高度发育始终是保证戏剧生存并且发展的最基本的要素。

五　大后方的戏剧

1937年11月，中华民国国民政府发布《国民政府移驻重庆宣言》，直到1946年5月5日发布《还都令》，在这8年半时间里，重庆一直是国民政府驻地，其间，国民政府于1940年9月6日确定重庆为"陪都"，这里迅速汇集了全国各地的戏剧界人士。抗战期间，重庆呈现出迥异于往常的特殊的戏剧生态。

抗战时期，陪都重庆既有当地人喜欢的历史悠久的川剧，更有因战争而陆续进川的其他剧种的演出。1937年抗战全面爆发，次年10月，就在日军占领武汉前，在上海创办更新舞台而声名鹊起的厉家班百余人辗转从武汉入川，让山城重庆拥有了一家高水平的京剧表演团体，并且成为以重庆为中心的西南大后方地区最杰出的京剧团。在整个抗日战争期间，厉家班扎根重庆，足迹兼及云南、贵州、四川各地，让战争阴霾笼罩下的大后方民众，领略了京剧传统剧目的无穷魅力。山东省立剧院和夏声剧校的学员们也先后辗转前来重庆，让重庆一时成为京剧表演人才云集的城市。在武汉沦陷前就组织参与了抗敌文工团和宣传队而撤往渝中的汉剧和楚剧名角们渐次在这里献艺，刘玉山率领的京剧刘家班，钮灵芝、赛灵芝的洪盛评剧团，也长期驻在重庆；而上海的一大批话剧从业人员也在国民政府内迁时聚集到这里，更使重庆成为这一时期话剧演出的中心；加上相当多电影界人士也在这一时期加入了话剧创作与演出的行列，进一步加强了话剧界的力量。

抗战期间，重庆是大后方戏剧的中心，最有代表性的就是话剧创作与演出。

从1941年开始，重庆多家话剧剧团发起了"雾季演出"，从这一

第五章
波澜起伏：戏剧市场的发育

年开始，连续4年里，每年的10月到次年5月被称为"雾季"的半年左右，"雾季演出"都引起人们的高度关注。仅以第一个"雾季"为例，在重庆就先后上演了29部大型话剧，此外还有歌剧以及大量的独幕剧、小歌剧等等。其中较有影响的剧团，有得到国民党中央宣传部直接资助、属于军委政治部的中国万岁剧团，此团原系中国电影制片厂附属剧团，拥有众多名导演和名演员，除应云卫、史东山、袁牧之等导演外，被推为"话剧四大名旦"的白杨、舒绣文、张瑞芳、秦怡都在旗下，郭沫若是该团的团长。中国电影制片厂刚迁到重庆，就演出了抗战宣传剧《为自由和平而战》，由黎莉莉扮演自由女神，为扩大宣传效果，以自由女神花车在全市游行；其后又演出了新剧目《中国万岁》，因剧中的口号"中国万岁"激动人心，就以此口号为剧团冠名。剧团成立之初，在重庆公演老舍、宋之的合作的四幕剧《国家至上》，团长郭沫若和副团长郑用之都参加了演出。中国万岁剧团在重庆期间曾经演出过《野玫瑰》《雾重庆》《蜕变》等，尤其是史东山执导的曹禺新作《蜕变》，精雕细刻长达半年之久，演出后受到极高的评价。国民党中央宣传部还在重庆成立了中央实验剧团，1942年解散。中华剧艺社1941年夏天由应云卫发起成立，应云卫担任社长，马彦祥、屠光启都是其导演，剧团演出收入足以维持其开支以及成员生活所需。它主要在重庆的剧院里演出，偶尔也到成都以及周边地区城市巡演。1941年，他们上演了阳翰笙的《天国春秋》和郭沫若的新作《棠棣之花》，1942年上演了郭沫若的《虎符》、欧阳予倩的《忠王李秀成》，还陆续演出了《蜕变》《两面人》《面子问题》和翻译剧《大雷雨》《闺怨》等，而4月3日上演的郭沫若五幕话剧《屈原》，则是中华剧艺社最具影响力的演出，也是重庆时期话剧演出的高峰。公演前一天《新华日报》的头版刊登广告，称这是"中华剧艺社空前贡献，沫若先生空前杰作，

重庆话剧界空前演出，音乐与戏剧空前试验"[1]。根据当时中央社的消息，该剧"上座之佳，空前未有"，"此剧集剧坛之精英，经多日之筹备，惨淡经营，耗资数万，举凡全剧所需布景服装等物，均经专家考据设计，音乐部门由名作曲家刘雪庵氏制谱，名音乐家郑颖孙氏顾问，名音乐家金律声氏指挥，名歌六阕，乐队数十人伴奏，古色古香，堪称绝唱"。[2]该剧由陈鲤庭担任导演，金山饰演屈原，张瑞芳饰演屈原的女弟子婵娟。被禁演前，话剧《屈原》在重庆一共演出两轮，共22场，观众达到32000人。

郭沫若是中国文化界的奇人，早年以诗成名，深受德国诗人歌德的影响，在重庆期间却不经意地在戏剧领域获得过人成就，为中国现代戏剧做出了巨大贡献。1924年到1927年间，他创作了历史剧《王昭君》《聂嫈》《卓文君》，以他特有的汪洋恣肆的文笔，塑造了三位古代奇女子，开创了一种全新的剧诗风格。在重庆期间，郭沫若在很短的几年里，陆续创作了他著名的"抗战六剧"——《棠棣之花》《屈原》《虎符》《高渐离》《孔雀胆》《南冠草》。他的这些剧作，或许于舞台演出并不全都适合，但其文字的魅力，却远超过同时代的其他剧人。《屈原》是郭沫若最重要的话剧作品，他只用了10天时间，就写成了这部五幕大戏。最后一幕中，屈原气势恢宏的独白《雷电颂》，让全剧的气氛达到了高潮：

啊，这宇宙中的伟大的诗！你们风，你们雷，你们电，……
你们都是诗，都是音乐，都是跳舞。

[1]《新华日报》1942年4月2日。转引自秦川：《文化巨人郭沫若》，中国青年出版社，1992年，第340页。
[2] 转引自石曼：《重庆抗战剧坛纪事（1937年7月—1946年6月）》，中国戏剧出版社，1995年，第91页。

第五章
波澜起伏：戏剧市场的发育

> 呵！电！你这宇宙中最犀利的剑呀！我的长剑是被人拔去了，但是你，你能拔去我有形的长剑，你不能拔去我无形的长剑呀。电，你这宇宙中的剑，也正是，我心中的剑。你劈吧，劈吧，劈吧，把这比铁还坚固的黑暗，劈开，劈开，劈开！虽然你劈它如同劈水一样，你抽掉了，它又合拢了来，但至少你能使那光明得到暂时间的一瞬的显现，哦，那多么灿烂的，多么炫目的光明呀！

郭沫若的历史剧作不受史实束缚，在很大程度上体现了他的个人情感，偶尔也包括对现实的针砭。他提倡史剧创作的"失事求似"，他对历史题材高度个人化的处理方法为史剧写作开拓了一条新的道路。

战时集中在大后方的话剧编导、演员们的创作与演出不可谓不多，但是同一时期，重庆最受普通民众欢迎的戏剧演出，还要数京剧的厉家班。厉家班的创始人厉彦芝原为满人，自幼酷爱京剧，14岁由票友正式下海，在天津时曾经与小达子、汪笑侬同台演出，工老旦。倒仓后改司京胡，20世纪20年代后在上海以拉京胡谋生，30年代初加入更新舞台，逐渐形成有将近百人的小班，闯出了厉家班的名号。厉家班1938年10月入川，在缺少京剧名家的西南地区开疆辟土，既演出诸多以武生为主角的传统戏，也有当时新编的《明末遗恨》等合乎时局氛围的剧目，他们自创的《七擒孟获》沿袭了海派京剧的风习，同样源于上海滩的《十三妹》和全部《三国志》、由《铁公鸡》改编的《太平天国》等，则与厉慧良拿手的《八大锤》《芦花荡》《八蜡庙》《雅观楼》等等相映成趣，厉家班逐渐成为声名卓著的京剧班社，并且培养了一代京剧观众。1942年，早就由厉家第二代厉慧良挑大梁的厉家班改名为"斌良国剧社"，赴西南各省巡演。1944年后的几年里，斌良

国剧社和厉慧良是国民政府首脑们招待贵宾演出的首选。

抗战期间,重庆外来人口众多,因此才有京剧和话剧等剧种的市场。至于那些当地市民,仍以本地传统的川剧为最主要欣赏对象,除传统剧目外,还出现了大量"时装川戏"。1941年2月4日成立的川剧演员协会,有三百多名成员。1941年1月和10月,国民政府的文化工作委员会在一园戏院相继举办了两次"地方戏研究公演","参加公演的有川剧、京剧、楚剧等剧团。川剧界张德成、魏香庭、筱桐凤、当头棒、周裕祥、川蝴蝶、刘丽华等,演出了《孝儒草诏》、《刁窗》、《林冲夜奔》、《九焰山》、《秋江》、《断桥》等剧目"。[1]郭沫若、田汉、阳翰笙等人都对演出做了极高的评价。在整个抗战期间,重庆的戏剧研究也有丰硕成果,出现了多家戏剧刊物,对各剧种的理论研究与创作演出的评论推动了戏剧的发展,也给我们提供了这一时期重庆以及全国其他各地戏剧演出的诸多珍贵的材料。

抗战时期,桂林也是大后方重要的文化城市,聚集了大批戏剧家。1944年2月15日在桂林隆重开幕的"西南第一届戏剧展览会",是抗战期间国统区最重要的大规模戏剧展演活动。

欧阳予倩是西南剧展筹备委员会的核心人物,他于1940年3月3日应邀担任广西省立艺术馆首任院长兼戏剧部主任,并创办了《戏剧春秋》杂志,由田汉任主编。广西省立艺术馆的新厦落成后发起举办了西南戏剧展览会,得到了国民政府的鼎力支持。

西南剧展是国统区戏剧家的一次空前规模的重要聚会,话剧团队20个,平剧(京剧)团队5个,桂剧团队3个,加上马戏和杂技等5个剧团,总计33个团体近千人参加了剧展。1944年2月16日的首场

[1] 重庆戏曲志编辑委员会:《重庆戏曲志》,文化艺术出版社,1991年,第11页。

第五章
波澜起伏：戏剧市场的发育

演出，由广西戏剧改进会桂剧实验剧团在国民戏院演出欧阳予倩编导的桂剧《木兰从军》。整个剧展历时3月有余，上演的剧目有话剧31个，京剧29个，桂剧9个，活报剧7个，歌剧1个，总共演出了177场，观众共达15万人次。

1944年3月1日，剧展组织者邀集参加剧展的戏剧工作者，在广西艺术馆召开西南各省第一次戏剧工作者大会。各演剧队负责人分别介绍了他们6年来在前线为抗敌而宣传演出的情况以及经验、教训，大会通过了23条决议，包括"请求政府豁免戏剧公演娱乐捐税以利剧运案""请求政府改善剧本出版及演出的审查制度案"等，涉及戏剧活动的许多方面，也多为当时戏剧从业人员所关切的话题。大会最后通过了成立中华全国戏剧界抗敌协会西南支会的决议，并通过了大会《宣言》，要求戏剧界全体人员共同遵守《剧人公约》十条：

> 1.认清任务；2.砥砺气节；3.面向民众；4.面向整体；5.精研学术；6.磨练技术；7.效率第一；8.健康第一；9.尊重集体；10.接受批评。[1]

抗战时期，相当部分的城市文艺青年投奔以延安为中心的边区。延安戏剧活动与国统区有不同的面貌与取向。1940年元旦，延安的业余剧人协会演出了曹禺名剧《日出》，连演8天，观众近万人。演出的成功，激发了延安地区文艺青年们将延安建设成中国新的戏剧中心的想象。戏剧爱好者们陆续将苏联和上海、重庆等地知名剧作家的作品搬上延安的舞台，偶尔还出现过欧美剧作家的作品；除了现成的剧作，

[1] 赵铭彝：《西南剧展未发表的宣言（草稿）抄件说明》，载《新文学史料》1987年第1期。

他们还尝试着将某些著名苏俄小说改编成话剧演出。鲁迅文学艺术院开始模仿西方艺术院校的课程设置，向正规化、专门化的办学模式靠拢，学制从原来的短训班改为3年，戏剧系将西方古典名剧列为教学的核心内容。

陕甘宁边区戏剧家们一度热衷于"演大戏"的现象，很快引发争议。1942年初，《晋察冀日报》等报刊陆续公开发表文章，对"演大戏"的倾向提出批评，几个月后批评转趋严厉，迅速上升到政治高度。毛泽东在《在延安文艺座谈会上的讲话》里明确要求处理好"普及与提高"的关系，并在强调要注重"民族形式与民族气象"时批评了边区演大戏的现象。几年"演大戏"的经历，极大地提升了边区戏剧家的表演能力，也刺激了他们的创作热情。然而相关的争论与批评，明显导致边区戏剧政策的重大变化。在以后的一段时间里，秧歌剧《兄妹开荒》和秦腔《血泪仇》成为新的戏剧范本。秦腔、眉户和秧歌剧这些更符合当地民众趣味的戏剧样式，成为边区戏剧的有机组成部分，在一定程度上矫正了话剧和京剧垄断边区戏剧的格局。

六 对传统戏剧的改进

20世纪50年代，中国戏剧和全社会都面临巨变。1949年10月，中华人民共和国中央人民政府文化部专门设置戏曲改进局，昭示了政府对传统戏曲的非凡重视。各级地方政府陆续成立相关机构，并且向戏剧班社选派干部，推动"戏曲改进"工作。对传统戏剧的改进也即"戏改"包括三个主要部分：改人、改制、改戏。

1949年9月，中国人民政治协商会议第一届全体会议邀请了4位

第五章
波澜起伏：戏剧市场的发育

传统戏剧艺人作为代表参加，他们是梅兰芳、周信芳、程砚秋和袁雪芬；第一届全国人民代表大会组成时，7位传统戏剧艺人成为全国人大代表，他们是京剧演员梅兰芳、周信芳、程砚秋和越剧演员袁雪芬、豫剧演员常香玉、川剧演员陈书舫、吕剧演员郎咸芬。他们得以直接参与国家政治事务，足以体现戏剧艺人社会地位得到迅速提高。几千年来，戏剧演员始终是身居社会边缘的"贱民"，即使因元杂剧和明清传奇的成就，剧本作为一种文体得到了社会主流艺术价值观念的充分接纳，然而，戏剧表演行业以及从事表演的艺人仍然备受歧视。1949年以后传统戏剧艺人终于摆脱了卑微的社会身份，进而获得崇高的政治荣誉。各地更有大量知名戏剧艺人成为地方人大、政协的代表、委员。这些安排体现了新政府的意志，说明了新政权对那些在社会上已然享有盛名的戏剧艺人的社会地位与价值的认定。

同时，戏剧表演团体的所有制改造也渐次展开，原来由班主私人拥有的戏班，多数改成艺人们共同拥有的"共和班"，最后基本演变为受政府指导或直接由政府领导的剧团。

在广大农村地区，"戏改"在制度层面上主要是戏班从班主制向共和制的转变以及分配模式的变化，但是在都市，改制还涉及剧院以及演出制度。中国许多城市的剧院已经渐渐形成雏形的商业演剧模式，尤其是京剧和粤剧等等，在北京、上海、武汉、广州和香港等商业化程度较高的城市中形成了发达的演出市场。新的改进措施更注重戏剧的宣传教育功能，对商业与市场的考虑退居次位，并且在一个相当长的时期内不断下降，原有的一套相当完整的剧院经营模式基本被废止。剧院制度的改造还包括一系列"净化舞台"的措施，取消舞台上的检场人员，不允许演员饮场（演戏间隙在舞台上喝水），正式取消剧场里的票行、茶水行、糖果行等，以改变从清末茶园演剧时就形成的一些

嘈杂的习惯，比如小贩在剧场里叫卖兜售食物和侍应生在场里丢掷热毛巾供观众使用等。这些"净化舞台"的措施，使传统剧院里许多有特色的习俗就此消亡，其所注目的，是舞台表演艺术的完整性和让戏剧演出更具艺术上的纯粹性。

戏剧改进的核心内容是改戏，即对大量的传统剧目做政治与艺术两方面的修改。在政府支持和委派的大批艺术家的帮助与参与下，全国各剧种出现了数十个被视为"戏改"典范的剧目，它们在1952年10月6日—11月14日文化部举办的第一届全国戏曲观摩演出大会上得到集中展示。这是中国有史以来第一次全国性戏剧展演，参加会演的有23个剧种的37个剧团，演员一千六百余人，包括了多数省份所有较大的剧种，堪称空前的盛举。在整个展演过程中，共演出了82个剧目，其中传统剧目63个，新编历史剧11个，现代戏8个。

分析参加这次全国戏曲展演并得到高度评价的剧目，可以清楚地看到这场规模空前的"戏改"运动对待传统剧目的态度和改进策略。特别值得注意的，是各地送演的三个版本的《梁山伯与祝英台》——它们分别是越剧《梁祝》、京剧《梁祝》和川剧《柳荫记》，以及京剧和越剧两个版本的《白蛇传》。

越剧《梁祝》以早年袁雪芬等人的演出本《梁祝哀史》为基础，由南薇、徐进等改编，参加展演前就得到政府文化部门的高度肯定，是"改戏"的成功范本之一。《梁祝》源于一个流传广泛的民间传说。在20世纪50年代，有多部由民间传说发展而来的传统剧目得到高度关注，除了《梁祝》，还有《牛郎织女》和《白蛇传》《孟姜女》等，其中《梁祝》是最受欢迎的传统剧目。《梁祝》叙述了一个浪漫哀怨的爱情故事，女主人公祝英台是浙江上虞县一个富裕人家的独生女，爱好读书，在那个女性被剥夺了受教育权利的时代，只能女扮男装，前

第五章
波澜起伏：戏剧市场的发育

往杭城求学。路上她遇到同样去求学的男子梁山伯，两人结拜为兄弟，同窗三载，情深谊厚。三年里她虽然不得不隐瞒自己的性别，却暗暗对梁山伯产生了诚挚的爱情。学满回家，梁山伯为她送行，依依惜别中她频频借各种比喻向梁山伯表露心迹，留下许多爱情的暗示。分别后，梁山伯突然知晓了祝英台的女性身份以及她愿意与自己终身相守的爱意，激动地赶赴祝家要迎娶英台，然而，祝父却已经将英台许配给当地马太守的儿子马文才为妻。梁山伯与祝英台在她家的楼台相会，因为阴差阳错，痛感造化弄人，错失姻缘。梁山伯遭受如此巨大的打击，归家后相思日甚，染病身亡，英台听说噩耗，心怀愧疚，痛不欲生。在马家迎娶之日，她坚持要求花轿绕道，先去山伯坟前祭奠。在坟前，霎时风雷大作，坟墓爆裂，英台纵身跃入坟墓。这时坟前出现两只美丽的蝴蝶，双双飞舞，传说那就是梁山伯和祝英台的化身。《梁祝》故事在各地流传的过程中，无不被融入其特具的地方风情，衍生出多个版本，其中，越剧《梁祝》的许多场次，早就已经在民间家喻户晓。改编者明智地保留了原剧梁山伯为祝英台送行路上精彩迭出的"十八相送"，梁山伯欣喜地去祝府提亲却受到意外打击这大喜大悲突转的"楼台会"等经典段落，只是对剧本做了芟削，使之更显精练。"楼台会"一场，梁山伯提起他急匆匆前来提亲，和祝英台眼见两情相悦却注定无缘，一段对唱字字血泪：

梁山伯：（白：你可知，我为你一路上奔得汗淋如雨呵！）
贤妹妹，我想你，神思昏沉饮食废。
祝英台：梁哥哥，我想你，三餐茶饭无滋味。
梁山伯：贤妹妹，我想你，提起笔来把字忘记。
祝英台：梁哥哥，我想你，拿起针来把线忘记。

梁山伯：贤妹妹，我想你，衣冠不整无心理。

祝英台：梁哥哥，我想你，懒对菱花不梳洗。

梁山伯：贤妹妹，我想你，身外之物都抛弃。

祝英台：梁哥哥，我想你，荣华富贵不足奇。

梁山伯：贤妹妹，我想你，哪日不想到夜里。

祝英台：梁哥哥，我想你，哪夜不想到鸡啼。

梁山伯：你想我来我想你。

祝英台：今世料难成连理。

梁山伯：辞别贤妹回家行。（祝英台白：梁兄，你这个样子，我……）我死在你家总不成！

 黄梅戏比越剧、评剧等剧种，更早从民间歌舞转化为戏剧，在以安庆为中心的长江中游地区有广泛的市场。它既有《打猪草》《夫妻观灯》之类源于早期采茶调的质朴清丽的故事，也吸收和改编了许多大剧种的剧目，形成了完整的剧目与表演体系。尤其是《天仙配》《女驸马》，更是黄梅戏最具代表性的经典作品。董永行孝遇仙故事从汉代就出现在不同的文献中，它与牛郎织女在天上七夕相会的民间故事相互交织，是中国历史上流传最广的美丽动人的爱情故事之一。20世纪50年代，班友书、陆洪非相继根据黄梅戏老艺人口传的传统戏《七仙女下凡》的剧本，将其整理改编成《天仙配》，由严凤英和王少舫主演，一时传遍大江南北。尤其是董永和七仙女百日卖身期满，双双相伴回家时的对唱，更用简练平实的语言，唱出他们的欢愉：

七仙女：树上的鸟儿成双对，

董永：绿水青山带笑颜；

第五章
波澜起伏：戏剧市场的发育

七仙女：随手摘下花一朵，

董永：我与娘子戴发间；

七仙女：从今不再受那奴役苦，

董永：夫妻双双把家还；

七仙女：你耕田来我织布，

董永：我挑水来你浇园；

七仙女：寒窑虽破能避风雨，

董永：夫妻恩爱苦也甜。

七仙女：你我好比鸳鸯鸟（董永：好比鸳鸯鸟），

合：比翼双飞在人间。

黄梅戏《天仙配》在改编中，部分减少了原剧的神话色彩，对主要人物七仙女的大胆、直率，董永的忠厚、纯朴，有更为动人的刻画，同时更有意地将民间习俗穿插其间，强化了全剧的民间色彩。

越剧《梁祝》和黄梅戏《天仙配》，都是"戏改"的丰硕果实之代表，它们相继被拍成电影，受到国内外观众的普遍喜爱。这两部伟大的戏剧经典，千百年来在中国广袤地区的流传中因无数艺人的演出而逐渐丰富、充实，又经过了多位了解越剧和黄梅戏的文人精心雕琢，渐趋完美。它们有丰厚的基础，20世纪50年代的悉心改编进一步提升了其艺术内涵。类似的现象在全国各地不在少数，尽管"戏改"时期，中国绝大多数传统剧目，与当时的意识形态需要都有不同程度的距离，很难继续上演，然而我们还是需要看到，"戏改"时期对传统剧目的改编，在使这些剧目进一步精致化方面起到了明显的积极作用。

田汉在这一时期，改编了传统故事《白蛇传》。在20世纪上半叶，田汉一直是以左翼戏剧领导人身份出现的，他组织南国社，并且陆续

创作了多部话剧剧本，但田汉真正的兴趣，却是在京剧方面，尤其是青年时代就感兴趣的《白蛇传》。《白蛇传》与梁祝、牛郎织女一样，都是广为流传的民间故事，各地早就有不同的戏剧演出版本，明代传奇《雷峰塔》是这一民间故事最成熟的文人写本。这个异类相恋的故事在流传过程中，人性的因素得以逐渐丰富，白蛇经千年修炼幻化而成的女主人公，不再是唐宋年间的志怪小说描写的专用魅术取人性命的妖孽。《白蛇传》故事内涵复杂，经过田汉的改编，情爱的主线更加突出，人物的形象也变得更为单纯，白娘子和青儿的蛇妖特征淡化得几乎看不到，法海完全成为破坏白娘子和许仙的纯真爱情、挑拨是非的坏人。但是故事的精华依然存在，尤其是白娘子金山战败，与青儿逃到西湖边上，在断桥与许仙重逢。白娘子阻挡了青儿刺向负心汉许仙的利剑，却借此向许仙坦白了自己是异类的身份。她的倾诉很精练地回溯了整个故事的原委：

> 你妻原不是凡间女，妻本是峨眉山一蛇仙。
> 只为思凡把山下，与青儿来到了西湖边。
> 风雨湖中识郎面，我爱你深情眷眷风度翩翩。
> 我爱你常把娘亲念，我爱你自食其力不受人怜。
> 红楼交颈春无限，谁知良缘是孽缘。
> 到镇江你离乡远，我助你卖药学前贤。
> 端阳酒后你命悬一线，我为你仙山盗草受尽了颠连。
> 纵然是异类我待你情非浅，实指望相亲相爱偕老百年。
> 你不该病好良心变，上了法海无底船。
> 妻盼你回家你不见，哪一夜不等你到五更天。

第五章
波澜起伏：戏剧市场的发育

可怜我枕上珠泪都湿遍，可怜我鸳鸯梦醒只把愁添。
寻你来到金山寺院，只为夫妻再团圆。
若不是青儿拼死战，我腹中的姣儿也命难全。
莫怪青儿变了脸，冤家！谁的是谁的非你问问心间。

真相大白，许仙为之感动，因此获得了超越人妖之隔、与白娘子重归于好的动力，他们的感情在断桥重续，正如当初在断桥相识。《白蛇传》故事精彩，尤其是经过田汉的改编后，变得更符合那个时代的政治环境，因此，其时各地流传着"翻开报纸不用看，《梁祝》《西厢》《白蛇传》"的俗语，一方面固然是讽刺当时的演出剧目极度贫乏，但是也从另一个侧面说明了《白蛇传》的传播范围之广。

昆曲《十五贯》在1956年的演出，是传统戏剧在新时代获得新生命的重要契机。《十五贯》源于明代朱素臣的传奇《双熊梦》，昆曲、京剧和秦腔等剧种多有演出。浙江国风苏昆剧团大约在1953年将它改编成本戏，颇受欢迎。1955年年底，浙江省文化局组成以陈静为主的改编小组，再一次对它做了较大幅度的改编，次年在杭州、上海演出，大受欢迎，4月份应邀进京，得到首都各界一致的高度评价。文化部给予特别嘉奖并向全国推广，一时间全国各地几乎所有剧种、数以千计的剧团纷纷搬演，形成了《十五贯》热。《十五贯》是一出很有特点的公案戏，主人公况钟通过仔细勘察，理清了两位青年男女本已定案的冤情，让坏人得到了惩罚。公案戏是中国传统戏剧中最常见的类型之一，20世纪50年代，各地大量传统戏剧被禁止或变相禁止上演，公案戏因多以包拯为代表的清官主持正义为民申冤为结局，被认为是在粉饰封建社会，受到措辞激烈的公开批评，戏班与艺人多有顾忌，

尽量避免上演类似题材的剧目。未经整理的传统戏基本停演，政府及其指派的"戏改"干部，却不可能在短时期内提供足够多的成熟的改编本，因此，忧心于"演出剧目贫乏"和戏剧传统中断的戏剧理论家及艺人，都在探索各种途径，以拓展传统戏剧的生存空间。昆曲《十五贯》热演北京之后，文化部很快于1956年6月1日至15日召开第一次全国剧目工作会议，提出要"破除清规戒律，扩大和丰富传统戏曲上演剧目"，并且以《十五贯》为范例，在全国各地渐次展开了对传统戏曲遗产全面、深入的发掘抢救工作。《十五贯》不仅仅在传统戏剧改编方面具有示范意义，从传统剧目在当代社会如何获得生存发展空间的角度看，其贡献更是无与伦比。

在同一时期，粤剧《搜书院》、秦腔《游西湖》等剧目，都是在传统剧目改编方面颇得好评的剧目，这些优秀的改编剧目同时更让它们所属的剧种得到社会的广泛关注。《游西湖》故事源于明代周朝俊著《红梅阁》传奇，历代许多剧种都有演出，也是秦腔著名的保留剧目。马健翎的改编本，将主人公李慧娘原来的鬼魂身份改成活人，试排上演后，毁誉参半。但扮演女主人公李慧娘的马蓝鱼的表演始终得到极高的评价，她不仅扮相俊美，而且巧妙运用吹火等特技，塑造了坚毅、完美的李慧娘形象。1956年，又有秦腔剧作家将该剧改回鬼魂索命的格局，其后，《游西湖》随政治局势的变动几经修改。

在传统戏剧的价值整体上受到质疑的年代，通过对优秀传统剧目的改编，出现了一大批新经典，它们成为该时期戏剧演出市场中的重要支撑，部分保证了戏剧表演艺术传统的接续。

而梅兰芳的艺术生涯则从另一个方面，体现了"戏改"对中国戏

第五章
波澜起伏：戏剧市场的发育

剧的巨大影响。

从访问美国和苏联获得了巨大成功起，梅兰芳就有意识地强化了表演的古典风格，并且尽可能以典雅精致的昆曲为范本，加工他的代表性剧目，逐渐形成了最负盛名的"梅八出"，即《贵妃醉酒》《霸王别姬》《奇双会》《凤还巢》《宇宙锋》《生死恨》《洛神》《游园惊梦》等[1]。20世纪40年代以后，梅兰芳坚持演出这些代表作，使之更趋凝练简约、炉火纯青，尽得中华文化"中正平和"的美学传统之神韵。

1959年，梅兰芳排演了新剧目《穆桂英挂帅》，这是他晚年的代表作，也是他中年以后唯一的一部新戏。它改编自豫剧名家马金凤的同名剧作，是流传很广的杨家将故事中最具传奇性的一部分。北宋名将杨继业抗击金兵的事迹，史书上只有很简略的记录，而在说书、话本等民间叙事文学中却被演绎成一个格局庞大、分支众多的故事，其中许多章节被改编成京剧和其他剧种的经典剧目，谭鑫培就以这个故事里最激动人心的《托兆碰碑》和《洪羊洞》而闻名于世，《四郎探母》更是自京剧诞生以来最具生命力的剧目之一。穆桂英是这个故事中完全由民间艺术家创造出来的极具传奇色彩的人物之一，她的经历，尤其是晚年面临外敌入侵而挂帅出征，更是传统艺术家充满敬意地描摹这位巾帼英雄的浓墨重彩的一笔。杨家一门忠烈，几代人都纷纷为国捐躯，即使最后剩下了一群女眷，仍为朝廷倚重。在北方的军事强敌又一次入侵时，满朝文武无人能够应对，只能将希望的眼光又一次投向杨家。民间俗称的"十二寡妇征西"发展出两个互有关联的戏剧文本，即著名的《穆桂英挂帅》和《杨门女将》。梅兰芳编演的《穆桂英

[1] 有关梅兰芳晚年的保留剧目即"梅八出"，说法不一，并无定论，亦无须定论。比如有将《穆桂英挂帅》列入的，也可备一说。

挂帅》就以此为题材：西夏入侵，边关告急，皇帝百般无奈，只有请杨家已经年迈的女将穆桂英挂帅。穆桂英既不忿朝廷对杨家寡恩薄义，又感慨杨家代代男丁都为国捐躯，只剩下一门寡妇和杨文广一根独苗，难以应承。左思右想，又经祖母佘太君的劝勉，终于痛下决心，挂帅出征。

1959年的梅兰芳已经六十多岁，一直扮演端庄善良的青年女性的他，第一次演一位年过花甲的老年妇女，但他传神地了表现了穆桂英老当益壮的英雄气概，尤其是帅印一旦在手，她迅速完成了从一位退隐闲居的家庭妇女到统率三军的大元帅的转变，当年大破天门阵时叱咤风云的英气重新勃发。"接印"一场，她的一段舍我其谁的唱腔荡气回肠：

猛听得金鼓响画角声震，唤起我破天门壮志凌云。
想当年桃花马上威风凛凛，敌血飞溅石榴裙。
有生之日责当尽，寸土怎能属他人！
番王小丑何足论，我一剑能挡百万兵。
我不挂帅谁挂帅，我不领兵谁领兵。
叫侍儿快与我把戎装端整，抱帅印到校场指挥三军。

梅兰芳用《穆桂英挂帅》完成了他作为一位伟大的京剧表演艺术家的艺术生涯；他也用自己的创作说明，中国传统戏剧经历了八百多年的发展，即使遭遇强大的现实政治压力，仍然可以找到追求艺术、完善自我的道路。而在"戏改"时期出现并且留下的大量新经典中，绝大多数都与梅兰芳的《穆桂英挂帅》相类似，对长久流传在民间和

剧场内的保留剧目做了微调,在尽可能对其中一些不适时宜的细节或唱词、道白略加修改后,保持甚至强化了其表演的艺术精华,因此在以后的岁月里,依然受到民众的普遍欢迎。

七 现实题材与"样板戏"

从20世纪50年代开始,如何利用传统戏剧形式表现当下题材以创作"现代戏",一直是政府相关部门以及艺术家们十分关注的重要课题。

对于初生的话剧而言,现实题材的表现并不存在艺术表演手法上的困难,尤其是北京人民艺术剧院的组建过程中,剧作家老舍、导演焦菊隐的合作,为北京人艺,同时也为中国话剧开创了一种新的民族风格。在老舍的剧作《龙须沟》《茶馆》的导演过程中,对苏联的斯坦尼斯拉夫斯基表演体系非常崇拜的焦菊隐,力图让北京人艺成为他实践这一戏剧表演理论的基地。他要求演员在阅读剧本和体验人物的过程中,在自己脑子里形成对剧中人物的"心象",由此进入角色。他是第一个真正形成了自己风格的中国话剧导演,正是他让北京人艺形成了日臻完善和成熟的艺术特色。1958年首演的《茶馆》——尤其是它的第一幕——是不朽的杰作,作者在短短几十分钟的戏里,刻画了十多个有血有肉的戏剧人物。它基于作家对社会与历史的洞察,而且有极生动的语言和独特的戏剧结构。这是一部高度散文化的戏剧,它并不遵循流行的戏剧教科书所规定的那些编剧原则,只是用展示性的方式,将20世纪前半叶北京一家茶馆在三个不同时期的景象搬上了舞台,

既没有冲突也没有情节，甚至没有什么故事，只包含了一些历史的碎片。但正是在这些碎片里，老舍极有表现力而又独具北京风味的幽默感、从1950年创作的《龙须沟》开始就得到充分展现的北京话，让他的戏剧人物栩栩如生地站在舞台上。

在"戏改"的大背景下，北京人艺与老舍的合作，使话剧获得了新的高度，尤其是为新社会的话剧揭示了一条可以摆脱完全沦为政治宣传之工具的道路。在曹禺的创作遭遇时代变化陷入低潮的时期，老舍的出现，部分缓解了话剧演出面临的严重的作品短缺现象。

豫剧《朝阳沟》于1958年首演，它的作者杨兰春有丰厚的传统戏剧积累。这是一部以20世纪50年代农村生活为内容的作品，揭示了当时城乡居民之间的情感与生活冲突，情趣盎然，充分显示了作者对民间戏剧手法的娴熟运用。无论是剧本还是剧中人物的形象与表演，均蕴含了一种平易近人的质朴，尤其是它浓郁的乡土风情和设计精美的唱腔，更给观众留下深刻印象。

因此我们看到，无论是在话剧还是在传统戏剧领域，努力创作既符合政府的意识形态需求又有其艺术魅力的新剧目，均有成功的个案，也有现实的困难。"提倡现代戏"绝不是单纯地提倡现代题材创作。20世纪初上海出现的《阎瑞生》（或名《枪毙阎瑞生》）就是以发生在上海的一桩凶杀案为题材的，仅京剧就有三家戏院同时上演不同版本的同名剧目，持续演出时间最长的超过一年，加上同时及以后十多个剧种的搬演，它可能是上海现代史上演出场次最多的剧目，说明在20世纪上半叶，用传统戏剧手法演出现实题材剧目并没有任何艺术上的障碍。20世纪50年代，戏剧家们的困惑是如何让新剧目既符合政府的宣传教化需要，同时又具有艺术价值。而1964年以后，随着政府相关

第五章
波澜起伏：戏剧市场的发育

主管部门对戏剧的控制日益强化，传统剧目的公开演出受到越来越严厉的限制，创作现代戏就不仅成为艺术的追求，同时也成为一个时代的政治图腾。

"样板戏"的出现，是20世纪60年代中国戏剧领域最重要的现象，也是现代戏创作获得明显成功的标志。

1964年6—7月北京举行了全国性的京剧现代戏观摩演出大会，文化部直属单位和北京、上海等18个省、直辖市、自治区的29个剧团，共上演了35个剧目，这是继1952年的全国戏曲会演后又一次国家举办的戏剧盛会。全国数以百计的京剧团都在演出或排演现代戏，几乎所有京剧表演艺术家都不同程度地参加了现代戏的编演。受此影响，全国十多个省市先后举办了包括京剧、湘剧、汉剧、花鼓戏、壮剧、桂剧、彩调、采茶戏、锡剧、淮剧、扬剧、越剧、秦腔、道情、陇剧、眉户戏、话剧、歌剧等众多剧种在内的"现代戏"会演活动。1965年，全国各大区又相继举办以京剧为主的现代戏观摩演出活动。戏剧在中国社会生活中的地位，迅速上升到前所未有的高度，几乎所有古装戏都被中止上演。

京剧现代戏观摩演出大会之后，部分具有较高艺术水准、题材与表现形式也符合官方要求的剧目，经反复修改，成为全国各剧种剧团戏剧创作的标本。1967年5月，京剧《智取威虎山》《沙家浜》《红灯记》《奇袭白虎团》《海港》和舞剧《红色娘子军》《白毛女》以及交响乐《沙家浜》被官方命名为"革命样板戏"，这8个"革命样板戏"在北京举行了长达37天的盛大演出活动，共演出218场。在数年时间里，其他的戏剧作品都无缘于舞台，这些"样板戏"成为观众唯一可以欣赏到的戏剧演出，在中国数亿民众心目中打下了深刻的烙印。

任何对"样板戏"的怀疑与不满，都会遭到严厉的惩罚。

8个"样板戏"的内容多数都有强烈的传奇色彩，《智取威虎山》就是其中最具代表性的一部。它是"样板戏"中最早出现并且定型的作品，改编自小说《林海雪原》，以东北地区的剿匪战争为题材。故事发生的主要场景是一支黑帮在深山老林里的据点，主人公杨子荣冒充土匪打入匪巢卧底，战争和间谍、惊险加悬疑，构成这出作品强烈的戏剧性，因此各地陆续出现多个自行改编的舞台剧版本。最后，上海京剧团改编的《智取威虎山》赢得了最高的评价，并且被当成范本推广，全国各地的剧团均按此方式演出。

"样板戏"的创作改编把舞台上戏剧人物的塑造当成首要任务，希望能够通过对这些人物的政治品格和操守的体现，让戏剧起到对观众的政治教化功能。这些剧目经过长时间的加工修改打磨，在艺术上达到了很高的水平。情节的曲折离奇以及语言的生动有力，尤其是表演的精致传神、音乐的流畅动听，都使这些作品拥有了超越创作组织者之政治动机的魅力。京剧界最优秀的编剧之一翁偶虹和最优秀的导演之一阿甲参与改编的《红灯记》，可以说是"样板戏"中戏剧艺术成就最高的一部，显然比同一题材的众多剧目高出一筹。仅以其中"痛说革命家史"一场李奶奶的念白和唱腔相融合的处理而言，所具备的非同寻常的舞台感染力，就不是一般剧目能够媲美的，即使将它置于整部中国戏剧史中，也依然堪称上乘之作。翁偶虹借鉴了传统戏《断臂说书》里王佐为陆文龙讲家仇国恨、《举鼎观画》里徐策为薛蛟讲血泪家史、《赵氏孤儿》里程婴为赵武讲屠岸贾当年血洗他全家等场景的处理方法，只是《红灯记》里的环境气氛比起上述情境更显急迫，因此手法虽从传统戏中化出，却有更为强烈的剧场效果。另一个经典场

第五章
波澜起伏：戏剧市场的发育

次"赴宴斗鸠山"也是神来之笔，日本军官鸠山与中共地下党员李玉和之间针锋相对的唇枪舌剑，矛盾有张有弛，层层推进，比起《群英会》等传统折子戏更显紧凑，人物冲突也更紧张；而以李少春和浩亮先后扮演李玉和，刘长瑜扮演李铁梅，高玉倩扮演李奶奶，袁世海扮演鸠山，这样的演员阵营更是一时之选。

"样板戏"形成了特点鲜明的戏剧艺术理念，它把所有人物分成正面人物和反面人物，通过截然不同的戏剧语言和表演手法予以表现。为了强化正面人物的感染力，大量运用具有雕塑感的造型手段让演员"亮相"，加深观众的记忆。诸多剧目在舞台处理上也有很高的艺术水准，《智取威虎山》中杨子荣"打虎上山"一场的表演，身段优美，在动作、结构、风格和构思上都别具一格。《奇袭白虎团》对京剧的传统程式和各种传统技法多有吸收和改造，精彩的翻、扑技巧十分生动，这些手法的运用都非常成功。

著名作家汪曾祺参与改编的《沙家浜》的"智斗"一场，阿庆嫂、胡传魁和刁德一三人的对唱，是戏剧音乐处理的经典。三位戏剧人物在同一场景，既有表达自己内心所思所想的独唱，又有相互之间的交流对话和冲突，既是对唱，又是各自的独唱。人物唱腔和乐句的位置，也经过严肃考虑和精心设置。"智斗"中人物情绪张弛有度，加上生动的民间句式，成为"样板戏"唱腔的典范。它是《沙家浜》中最脍炙人口的唱段，也是所有"样板戏"里最精彩的段落：

　　刁德一：[反西皮摇板]这个女人不寻常！
　　阿庆嫂：刁德一有什么鬼心肠？
　　胡传魁：[西皮摇板]这小刁一点面子也不讲！

245

阿庆嫂：这草包倒是一堵挡风的墙。

刁德一：（……）她态度不卑又不亢。

阿庆嫂：〔西皮流水〕他神情不阴又不阳。

胡传魁：〔西皮摇板〕刁德一搞的什么鬼花样？

阿庆嫂：〔西皮流水〕他们到底是姓蒋还是姓汪？

刁德一：〔西皮摇板〕我待要旁敲侧击将她访。

阿庆嫂：我必须察言观色把他防。

（阿庆嫂欲进屋。刁德一从她的身后叫住。）

刁德一：（白：阿庆嫂！）〔西皮流水〕适才听得司令讲，阿庆嫂真是不寻常。我佩服你沉着机灵有胆量，竟敢在鬼子面前耍花枪。若无有抗日救国的好思想，焉能够舍己救人不慌张！

阿庆嫂：参谋长休要谬夸奖，舍己救人不敢当。开茶馆，盼兴旺，江湖义气第一桩。司令常来又常往，我有心背靠大树好乘凉。也是司令洪福广，方能遇难又呈祥。

刁德一：新四军久在沙家浜，这棵大树有阴凉，你与他们常来往，想必是安排照应更周详！

阿庆嫂：垒起七星灶，铜壶煮三江。摆开八仙桌，招待十六方。来的都是客，全凭嘴一张。相逢开口笑，过后不思量。人一走，茶就凉……（阿庆嫂泼去刁德一杯中残茶，刁德一一惊。）有什么周详不周详！

"样板戏"在音乐方面的追求成就斐然，"智斗"这一场里三位戏剧人物如同京剧传统经典《二进宫》那样，运用京剧中音色迥然不同又具有互补性的旦、生、净三大脚色的唱腔，巧妙地揭示了三个人

第五章
波澜起伏：戏剧市场的发育

物的内心活动，表现了三方复杂微妙的矛盾关系，显示了三个人物不同的性格特征。尤其是最后阿庆嫂和刁德一用急促的［西皮流水］板针锋相对的对唱，更将这段唱的情绪推向高潮。这既是音乐化的戏剧处理的典范，也是戏剧化的音乐处理的典范。《智取威虎山》在音乐唱腔上的成就也必须充分肯定，"打虎上山"中主要人物杨子荣出场时的音乐，是该剧在伴奏音乐方面最有华彩的部分。非常优美流畅的旋律和急弦繁管的演奏，是这个时代给人们留下的深刻记忆。其后出现的京剧《杜鹃山》更是充分运用交响乐的手法以丰富京剧的音乐表现力，取得了不容忽视的突出成就。"样板戏"在音乐上没有完全脱离京剧传统的基础，但更多地强调运用戏剧音乐为英雄人物创作"有层次的成套唱腔"，强调唱腔的旋律、风格与人物情感、性格、时代感的切合，虽有偏离传统京剧美学的倾向，但仍应承认，它们在一定程度上把传统京剧音乐的表现力提升到了新的水平，这也是"样板戏"时至今日仍在流传的主要原因。

在"样板戏"垄断了中国戏剧舞台的"文化大革命"时期，全国各地大量优秀的编剧、导演、演员等戏剧艺术家受到迫害，创作受到政治的强力干预。尽管如此，各地各剧种的戏剧家仍然在努力寻求政治高压下艺术顽强生存的空间，即使是奉命创作完全基于政治目的的剧目，也因他们努力追求戏剧层面的优美、完整和动人，让这些剧目具有强烈的艺术感染力，从而得以留下精美的传世之作，同时也彰显出艺术家们运用传统戏剧样式表现现实题材的不俗成绩。

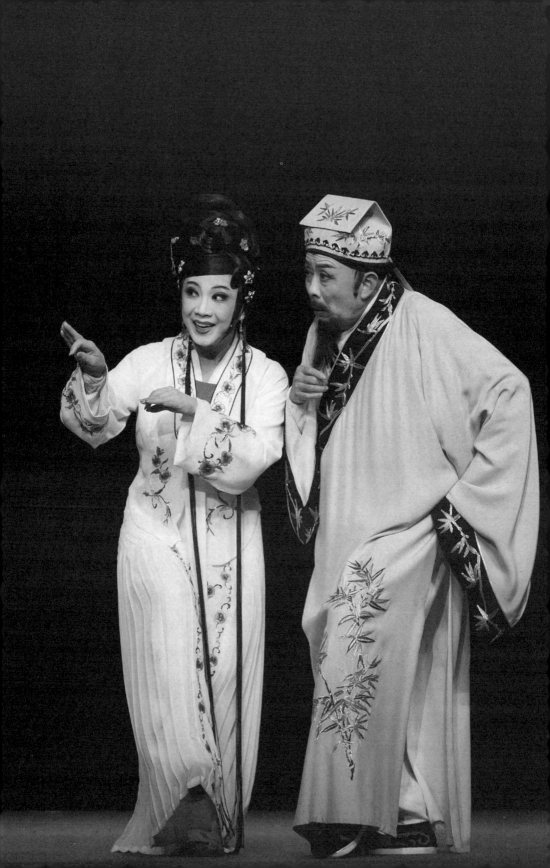

第六章　峰回路转：面向未来的中国戏剧

一　传统戏剧的回归

20世纪70年代末，随着摧残文化的"文化大革命"宣告结束，中国社会发生又一次巨变。改革开放让中国重新正视自己悠久的戏剧传统，并且更坦然地面对和融入世界。艺术努力摆脱极左思想的桎梏，大批传统剧目重新回到人们的生活中，越剧电影《红楼梦》、黄梅戏电影《天仙配》等戏剧电影的重新放映，迅速将观众唤回剧场。艺术家在创作上有了更大的自由空间，许多有良知、有时代使命感和艺术创造力的戏剧家，将他们对现实人生的思索转化为创作实践，把中国戏剧界带进了20世纪50年代以来最繁盛的时期。

新时期戏剧的复苏，是以传统戏剧的回归为显要标志的。传统戏剧回归舞台，首先是因民间力量的推动而逐渐成为现实的。1977年5月，四川内江、万县、达县、绵阳等地区的川剧团先后上演久违了的古装戏《十五贯》《逼上梁山》，观众如潮。由于这些剧目尚未明令开禁，当地政府与文化部门要求剧团暂时停演，内江市川剧团、万县川剧团等为此上书国务院、文化部申诉。文化部艺术局领

← 梨园戏《董生与李氏》剧照，王仁杰编剧，福建泉州梨园戏实验剧团演出，曾静萍、龚万里主演。

导小组的复电看似模棱两可:"内江市川剧团问及《十五贯》能否上演之事,《十五贯》是毛主席和周总理生前所肯定的,至于何时开放,中央尚无正式决定和通知。"[1]复电措辞暧昧,并未正面答复剧团能否公演《十五贯》的疑问,但是倾向于允许该剧演出的意思十分清晰。接到这份复电后,各地的川剧团心照不宣地继续演出,而且,部分在"文革"期间未受直接点名批判的古装戏,也在半公开的状态下逐渐回归舞台。

几乎是在同时,1977年5月,北京市京剧团借纪念毛泽东《在延安文艺座谈会上的讲话》发表35周年的名义,演出了京剧《逼上梁山》。1941年,延安的中央党校的一批京剧爱好者,将《水浒》中的林冲故事加以改编并搬上舞台,得到毛泽东的高度肯定,称其为"旧剧革命的新开端"。但是因其过于机械地遵照政治教科书的理念编写,演出效果并不理想,鲜有人问津。不过在"文革"刚刚结束的特殊时期,毛泽东的评价显然可以成为演出者的挡箭牌。因为无法得知当局的态度,北京京剧团的演出仍然是试探性的,只是小心翼翼地恢复演出了其中的三场戏:"风雪山神庙""火烧草料场""造反上梁山"。1977年9月,以纪念毛泽东逝世一周年的名义,北京市京剧团和北京京剧团又同时在北京分别演出了《逼上梁山》全剧,从1964年以后,古装戏在中国舞台上演出的铁门就已经死死关闭,现在,他们要借政治之力挤开这扇政治之门。

从四川的川剧团上演《十五贯》到京剧《逼上梁山》在北京演出,其象征意义远远超过了艺术上的实际意义。以《十五贯》和《逼上梁山》为代表的古装戏重现舞台,意味着中国戏剧真正进入了"文革"之后

[1] 中国戏曲志编辑委员会、《中国戏曲志·四川卷》编辑委员会编:《中国戏曲志·四川卷》,中国ISBN中心,1995年,第45页。

第六章
峰回路转：面向未来的中国戏剧

的新时期。1978年春天，数以万计的中国戏剧传统剧目的命运才得以真正改变。历史有时以奇特的方式循环。就像"文革"的发动始于对京剧《海瑞罢官》的批判，邓小平在复出后，很快就通过戏剧昭告了文艺界的改革开放的到来。1978年春天邓小平出访缅甸、尼泊尔后顺道回到他的故乡四川，1月31日至2月2日连续三个晚上，在成都金牛坝小礼堂观看了由老艺人表演的三台十三出川剧传统折子戏，并且做了三点指示：

> （1）这些川剧传统戏都不错，可以分别情况对待。一些优秀的戏可以向社会公演，如《花田写扇》、《拷红》等；一些剧目可以先在内部演出，听取意见，修改之后即可公演；有的戏一时难于改好，艺术、技巧上又有特点，可作教学剧目，传授给学生。（2）要趁老艺术家还健在的时候，把他们有代表性的剧目抢拍成电影片，让更多的观众能看到。其他剧目要尽量录制成录像磁带，作为资料保存。（3）省里要准备一两台川戏，将来到北京演出。[1]

邓小平的指示为四川戏剧界，也为新时期的全国戏剧界解除了加诸传统戏之上的枷锁，突破了从1964年以后对传统戏和历史题材剧目的禁忌，终于让各地的剧团可以名正言顺地将已经阔别多年的传统剧目重新搬上舞台，打开了戏剧题材的巨大空间。消息不胫而走，全国各地的文化行政部门和表演团体纷纷来信、来电、来人，向四川省文化局询问详情，索要有关剧本和资料。根据邓小平的这一指示，四川省文

[1] 蔡文金：《春风送暖百花香——忆1978年春邓小平同志关怀川剧艺术》，收于陈国志主编：《川剧艺苑春烂漫》，四川人民出版社，1999年，第131页。

化局于1978年2月3日向省委正式呈文，要求同意开放第一批11个优秀传统剧目，它们是《挡马》《演火棍》《五台会兄》《迎贤店》《胡琏闹钗》《拷红》《点将责夫》《李甲归舟》《评雪辨踪》《金山寺》《别洞观景》。虽然多为以表演绝技见长的技术性的折子，但是有这样一个开头，全国各地纷纷起而效尤。中央政府也终于正式表明态度。1978年上半年，文化部邀集在京的戏剧理论家、演员和相关部门的负责人，召开了一系列座谈会，讨论优秀传统剧目的上演问题，根据剧目的思想内容，兼顾题材、体裁、形式、风格的多样化以及行当、流派等特色，初步选出一批认为可以开放的京剧剧目，并于1978年5月，决定在《逼上梁山》《十五贯》《杨门女将》《三打白骨精》等先后恢复上演的基础上，进一步改进与恢复上演优秀传统剧目的工作，以回应观众要求。当然，恢复上演传统剧目的过程仍然时有反复，最为直观地说明了邓小平倡导的开放事业不会一帆风顺。传统剧目要名正言顺地重现舞台，要让公众按照自己的意愿自由地选择欣赏对象，还有许多意识形态方面的障碍。但所有这些障碍，都无法阻挡剧团上演和观众欣赏传统戏剧的强烈渴望。公众的渴求是一股很难抵御的力量，它促使传统剧目迅速回到中国戏剧的舞台中心。坚冰一旦在春天融化，接着而来的就是不可遏止的滔滔洪流。

新时期的戏剧领域，传统剧目的演出迅速复苏。经过"文革"结束之后一段时间的拨乱反正，中国戏剧舞台终于又重新有了传统戏和新编古装戏存在的空间，但是对传统剧目之价值的整体评价，依然多有纷争。涉及具体的每个传统剧目时，分歧更为显著。1980年前后，戏剧舞台上大量重现的传统剧目仍然引起诸多异见，而如何评价这些剧目，以及哪些剧目可以被允许上演，用什么样的标准衡量与评价传统剧目，在戏剧界以及主管部门，仍然莫衷一是。

第六章
峰回路转：面向未来的中国戏剧

"文革"之前的十七年里，传统戏剧遗产几度得到大规模的抢救与发掘。其实在"文革"后期1975—1976年初的一段时间里，为了给毛泽东录制京剧和昆曲的经典剧目，文化部曾经成立专门的小组，请一批在舞台上有卓越成就的老艺人恢复练功，以内部演出的方式摄制了一百多出传统戏的录像。从这些事例看，"文革"之前对传统戏剧遗产的价值还是肯定的。然而当戏剧与政治产生关联时，在"社会主义革命"和"阶级斗争"面前，传统戏剧遭到全面挞伐，"文革"期间没有受到公开批判的传统戏实在屈指可数。经历数十年，尤其是从1964年起几乎完全禁绝古装戏上演的十多年，戏剧的传统一脉受到严重影响，各剧种曾经广泛流传的大量经典剧目，既长期没有机会上演，也不能用于教学，虽然剧目政策在逐渐开放，却由于表演艺术传统的断裂，再也无法以原有的水平呈现于舞台上。而且，在1980年前后的文化主管部门以及戏剧理论界看来，"推陈出新"与"抢救遗产"两者的意义并不一样——"推陈出新"受到充分肯定，但是它并不等同于"抢救遗产"，自"戏改"以来，戏剧理论界占据主导地位的思想家们，一直坚持认为众多的传统剧目必须经过"改造"，才能适应新的时代要求，同理，未经改造的传统剧目，多数似乎并不宜原封不动地直接搬上舞台。

当一百多年来一直脍炙人口的京剧《四郎探母》重新出现在剧场里时，这场争论更具体化，也更白热化了。《四郎探母》是流传广泛的杨家将故事发展出的一个旁枝，从宋元时期以来，描写杨家将的英雄传奇故事的文学和戏剧作品一直屡见不鲜。杨家将题材的戏剧与文学作品均倾力歌颂杨家的"一门忠烈"，直到杨家三代男丁几乎伤亡殆尽后还有叙其"十二寡妇征西"的《杨门女将》，真如同佘太君唱的"哪一阵不伤我杨家将，哪一阵不死我父子兵"。然而，《四郎探母》却是

其中的另类，因为它的主人公杨四郎在"沙滩会"的血战中侥幸逃脱，然后竟改名换姓做了番邦的乘龙快婿。宋辽烽烟再起，"肖天佐摆大阵两国交战，老娘亲押粮草来到北番"，这时他要回宋营看望母亲，他的辽邦夫人深明大义，成全了他的探母心愿，杨四郎也信守诺言，在天明前回到番营。

京剧《四郎探母》早在清朝中叶，就是从宫廷到民间都颇受欢迎的剧目，从杨四郎对铁镜公主表明身份的"坐宫"，夜回宋营后的"见娘""别妻"，最后是杨四郎回番营后的"回令"，每一场戏均有精彩的唱段，并且因人物的凄情而催人泣下。但是它却比绝大多数有影响的传统艺术作品更多灾多难，不断受到各种各样言辞尖锐的批评。清末它受到"排满"思潮的波及，新文化运动中更被看成旧文化的代表，1948年解放之初的华北和东北地区，都明确将《四郎探母》当作必须禁止上演的传统剧目的典型。20世纪40年代末以来每一次规模大小不等的禁戏运动，几乎都会涉及《四郎探母》。"文革"结束之后，文化部重申禁止上演50年代初中央公布的26出禁戏，然而，当26出之外的大量未明文禁演的传统剧目重新出现在戏剧舞台上时，《四郎探母》首当其冲，成为众矢之的。

多年来，有关《四郎探母》的不同见解的激烈争论，主要集中于对杨四郎的评价。长久且复杂的争论，使它总是处于禁演与开放的边缘地带，因而具有标志性的意义。20世纪50年代初，虽然它并不在文化部明文禁演之列，在"戏改"中该剧仍然做了部分删改，但个别台词的修改，毕竟无法改变《四郎探母》的基本内容与情感取向。如同郭汉城所说，一方面，"解放以后，对这个戏一直争论不休，特别对杨四郎这个人，看法很不相同，有说他是出卖民族的叛徒，有说他是

第六章
峰回路转：面向未来的中国戏剧

民族团结的英雄"[1]。在他看来，杨四郎"恐怕是属于怕死动摇一类。说他是个英雄，实在不象；说他的行为有利于民族团结，会混淆战争的正义与非正义的性质"[2]。然而另一方面，"京剧中一唱到底而又不惹观众厌烦的戏为数不多，《四郎探母》是其中较为突出的一个"[3]。意识形态的理由与戏剧欣赏的理由的博弈，在《四郎探母》这出戏的存废中，表现得最为典型。

1980年12月，中国戏曲学院实验京剧团和该校刚入学不久的大专班学生联合上演《四郎探母》全剧，这场由《北京晚报》主办的演出引起强烈反响，积极呼吁重新恢复传统剧目演出的批评家为之辩护，但反驳与批判的文章更多。从此以后，《四郎探母》一如既往地在各地大量上演，也一如既往地接受着舆论的批判。令人感慨的主要不是京剧《四郎探母》的坎坷命运，而是它顽强的生命力。在晚近数十年里这部戏引起了如此之多的争论，一到有风吹草动时它就成为最直接的批判标靶，不时被或明或暗地禁演，然而政治局势稍有松动，就会有许多地方的许多剧团或明或暗地将它拿出来演出，而每一次禁令，好像只能起到让观众对它更加痴迷的效果。戏剧理论家们作热心状，纷纷为《四郎探母》开"药方"，讨论如何解决剧中涉及的民族关系问题、"投降主义"问题，如何解决杨四郎的"汉奸""叛徒"嫌疑问题，然而所有的建议和设想，唯独没有考虑到对于戏剧艺术来说最根本的一点——老百姓需要什么。多少年来出现过无数种《四郎探母》的改编计划和改编本，改编者固然动机不一，

[1] 郭汉城：《戏曲推陈出新的三个问题——在戏曲剧目工作座谈会上的发言》，收于文学部文学艺术研究院戏曲研究所《社会科学战线》编辑部编：《戏曲研究》，第3辑，吉林人民出版社，1980年，第11页。
[2] 同上书，第12页。
[3] 同上。

但既有意改编，至少说明改编者不同程度地承认《四郎探母》原剧的价值。然而迄今还没有任何一个改编本能够得到艺人、观众和市场的认可，除了考虑时间长短的因素，不得不对原剧有所删减以外，活在舞台上的，依然只有清代就已经流传的那个版本。

除非强行动用行政手段，否则，所有批判都不能阻止《四郎探母》的上演，甚至不能阻止《四郎探母》按原本上演。最具戏剧性的是，《四郎探母》居然出现在1989年北京举办的第二届中国艺术节上。在20世纪80年代初的剧场里，以《四郎探母》为代表的传统剧目的优势，一目了然。即使政府主办的各类戏剧节的舞台基本上都由新创作剧目所占据，但是市场上的实际演出情况却远非如此。以1983年的西安为例，在这一年里，西安剧场里上演的剧目，"传统戏一百三十出（折子戏六十出），占百分之六十二点八；新编历史剧（包括新编古装剧）三十五出，占百分之十六点九；现代戏三十六出，占百分之十七点三。另外，还演出了三出外国剧和三出儿童剧"[1]。统计者特别说明："1983年的西安舞台，也还存在一些值得注意的问题。首先，上演的现代戏新作量少质差，题材也不广泛，新时代开拓者的形象少见。在传统剧目演出方面，出现了'返祖'现象，一些过去明令禁演了、有封建毒素的戏如《五典坡》后本，《三娘教子》全本又一度出现在舞台上。在表演上也有一些低级庸俗的东西出现。一些所谓整理演出的传统剧目，不少还是旧戏旧演，或粗制滥造。"[2]这段评论，可以用来为《四郎探母》这出争议了百年之久却依然屹立舞台、持续走红的传统戏做很好的注脚，不理解《四郎探母》，不理解《五典坡》和《三娘教子》的生命力，

[1] 东晔：《西安戏剧舞台》，收于《中国戏剧年鉴》编辑部编：《中国戏剧年鉴（1984）》，中国戏剧出版社，1985年，第131页。

[2] 同上书，第132页。

第六章
峰回路转：面向未来的中国戏剧

就不能理解中国戏剧的魅力究竟何在。

在1978年以后的几年里，戏剧界真可谓处处出现"拨乱反正"的景象。不仅恢复上演传统剧目的步伐越来越快，1978年恢复的还有中国戏剧家协会，以及从中央到地方的许许多多剧团。更重要的是地方剧种获得了新的生命。在"文革"期间，地方剧团原有的建制普遍受到非常大的冲击。各地方剧种有的干脆被取消，幸存的剧种也在"学习样板戏"的强制措施下，普遍出现京剧化的倾向，失去了原有的地方特色，变得面目全非，名存实亡。1978年4月，文化部决定恢复所属艺术表演团体原来的建制和名称。中国京剧团恢复为中国京剧院，仍归属文化部领导。"文革"时期组建的中国话剧团撤销，恢复原文化部直属的中国青年艺术剧院、中央实验话剧院、中国儿童艺术剧院。北京市属的北京人民艺术剧院恢复原建制，北京原来的两个京剧团也相继恢复。随之，全国各地的剧团都在逐渐恢复中，广东省迅速恢复了粤剧、汉剧、潮剧、琼剧四大剧院，众多地方剧种的院团终于可以名正言顺地复原，话剧团的建制也大量恢复，它们一时间成为戏剧界走向繁荣的最好期待。

仅仅过了两三年的时间，情况就发生了惊人的变化。我们可以把江苏看成全国的缩影，从这一个区域窥见全国的普遍状况。1965年年底，江苏全省共有24个剧种的195个剧团，"文革"中先后被砍掉136个剧团。其中12个扬剧团只剩下1个，29个锡剧团被砍掉22个。从1978年剧种和剧团逐渐重建，到1979年年底，已有22个剧种的155个剧团活跃在全省各地。这些剧团恢复上演了大批优秀传统剧目，如昆剧《十五贯》、扬剧《百岁挂帅》、锡剧《珍珠塔》、淮海戏《三拜堂》、柳琴戏《灵堂花烛》、京剧《倩女离魂》等，演出了一批新编古装戏和新整理加工的传统戏，如锡剧《司马迁》《嫦

娥奔月》《红楼夜审》、越剧《莫愁女》、扬剧《风月同天》《包公告状》、昆剧《关汉卿》《吕后篡国》等。根据对该省9个有代表性的剧团1980年的演出情况的调查,上半年演出传统戏327个,现代戏22个约占7%。民间剧团演出的剧目,更以传统戏为主。[1]

新时期传统剧目大量重现舞台,固然率先得益于政府的开放政策,但是更大的推动力,还是来自民间的剧团与观众。城市,尤其是大城市的国营剧团、剧场与政府关系密切,演出剧目比较容易受到政策的规范与约束,但是民间剧团,尤其是农村流动演出的团体,则有较大的自由度,也只有在这里,我们才可以看到观众趣味的真实表达。

二 危机与振兴

中国戏剧在20世纪70年代末开始的新时期之初,似乎已经隐约看到了又一个黄金时代的身影。许许多多的传统剧目间隔多年以后重新上演,成为中国现代戏剧史上一道特殊的风景;在各地戏剧主管部门、戏剧工作者的共同努力下,绝大部分地方剧种都已经重现生机。

一大批在"文革"期间遭受迫害的著名戏剧艺术家以及他们的作品,得到了重新评价和得以重现舞台,同时更催生出许多新剧目。1979年1月5日至1980年2月7日,文化部在北京举办了庆祝中华人民共和国成立30周年的献礼演出,活动采取分批轮换的办法,15天至20天一轮,每轮演出约6个剧目。原定从1979年1月持续至10月,但由于剧目多,结果共演出了18轮,其中有的一轮演了8台戏,最多的一

[1] 参见梁冰:《解放思想 立志改革》,收于中国戏剧家协会研究室编:《戏曲剧目工作座谈会文集》,中国戏剧出版社,1982年,第52—55页。

第六章
峰回路转：面向未来的中国戏剧

轮演了16台戏，时间长达一年零一个月。历经一年多的时间，128个演出团体一共演出了剧（节）目137台，其中有231个剧（节）目获得优秀创作奖和优秀演出奖，包括相当一部分恢复上演的剧目，尤其是三部被授予创作荣誉奖的作品——老舍的话剧《茶馆》、田汉的京剧《谢瑶环》、吴晗的京剧《海瑞罢官》，它们的重新演出本身就很引人注目，而这三部作品的作者，都在"文革"期间遇难。这三部作品获得的崇高荣誉，就是戏剧界推动"拨乱反正"的政治与艺术宣言。戏曲类获得一等奖的剧目，有秦腔《西安事变》、京剧《红灯照》《南天柱》《一包蜜》、莆仙戏《春草闯堂》、黔剧《奢香夫人》、豫剧《唐知县审诰命》、越剧《胭脂》、吕剧《姊妹易嫁》、采茶戏《孙成打酒》；获奖剧目还有话剧《陈毅出山》《曙光》《丹心谱》《报童》《大风歌》《王昭君》《报春花》《西安事变》等。这份获奖名单里，多数是新编的历史剧和现代戏，除了话剧《西安事变》《丹心谱》《大风歌》等轰动一时的剧目以外，中国京剧院四团演出的描写义和团农民起义的历史京剧《红灯照》、云南省京剧院二团演出的《佤山雾》、湖北省京剧团演出的小戏《一包蜜》等京剧新剧目，也有其鲜明特色。

如果从作品的题材内容看，这次献礼演出的剧目仍有很大的局限性，话剧类作品尤其如此。参加展演的62台、大小68个话剧剧目，"除了象老舍的《茶馆》、布莱希特的《伽利略传》这样的经典作品之外，几乎全是粉碎'四人帮'以后的新作……就题材来说，歌颂革命领袖和老一代无产阶级革命家的有16台，揭批林彪、'四人帮'罪行的有17台，反映现实斗争和'四化'建设的有19台，革命历史题材、历史题材和其他题材的有10台"[1]。这些剧目基本体现了改革开放之初戏

[1] 杜高：《转折与前进：论新时期的戏剧创作》，湖南人民出版社，1985年，第105页。

剧创作演出的基本风貌。尽管题材的丰富性还远远不能令人满意，但是，戏剧舞台上终于有了形式与题材的突破。它对于全国的戏剧舞台在经历了畸形的"文革"之后渐渐恢复常态，具有非常重要的意义。

20世纪80年代初戏剧的繁荣局面，首先是由于社会的开放，尤其是传统戏剧有机会重现舞台，新剧目创作也不像"文革"期间那样动辄得咎。其次，另外的原因也不能忽视，那就是"文革"十年戏剧界百花凋零，只允许"样板戏"及类似作品一花独放，造成了民众严重的精神饥渴，一旦开放，演出市场的"报复性"反弹就成其必然。然而，危机总是在辉煌时刻悄悄袭来。

现在看来，这个时期戏剧的辉煌岁月，持续的时间实在太短。实际上就在传统剧目大量恢复上演的同时，一些当时还不那么为人们所知的隐患，已经渐渐露出端倪。由于复杂的原因，最迟到1982年左右，戏剧界已经感受到某种程度上的危机。改革开放对中国戏剧带来的冲击是复杂的。"文革"结束后传统剧目逐渐开放，确实突然出现了"传统戏剧热"，但十年"文革"以及"文革"前十七年对传统戏剧的长时间批判与打压形成的创伤，不可能突然治愈，对传统戏剧中各种"糟粕"的否定言犹在耳，且依然不断有人重复，却少见对其"精华"的肯定；大多数曾经流传广泛的经典剧目都已经失传，许许多多精彩动人的传统经典，或者早就绝迹舞台，或者重新演出，也未必能够保持当年的光彩。至于在新剧目创作方面，尽管作品众多，但无论是剧本还是演出的质量，都远远不能让观众满意。在这个时代，戏剧要持续成为人们最优先选择的艺术欣赏对象，还需要戏剧家们做更多努力。

20世纪80年代中期，戏剧市场出现渐渐变冷的迹象，剧团的演出场次和剧场演出上座率都在下降。"文革"结束后突然大批恢复的剧团，有相当部分已经无法继续维持，犹如昙花一现。从这些现象看，

第六章
峰回路转：面向未来的中国戏剧

戏剧危机的普遍存在是无可讳言的，但是危机的根源却非常复杂。

戏剧的黄金时代看起来如此之短，让所有人都措手不及，但是中国戏剧遭遇的危机究竟是什么，应该如何寻找应对之道，却不容易回答。此前长期推行的极左政策仍有其生存空间，戏剧领域在"改革"和"开放"这两方面，都还存在诸多不利于戏剧繁荣发展的现象。剧团的体制有待改革，思想观念方面过多的制约有待解除。在此基础上，戏剧领域还存在自身的问题，那就是表演艺术水平的恢复与提升。由于许多传统剧目从20世纪50年代初以来就很少有机会上演，尤其是1964年以后的漫长时间里，传统剧目完全被禁绝演出，演员普遍放弃了基本功训练，现在即使又有了重新搬演的机会，但演员表演技巧的荒疏已是难以回避的事实。观众对当年的名角们期许颇高，他们实际的表演水平却很难在短时期内重新恢复到1964年以前的高度。高水平的舞台表演是需要前提的，那就是演员要不间断地练功，才能掌握娴熟的技巧和保持良好的舞台状态；传统剧目又因其多以精湛的表演手段征服观众，更需要演员具有高超的功力，尤其是其中的很多绝活，非经刻苦且长期的训练不可能展现。然而，"文革"时期，一则艺术家们很难相信传统戏还有重现舞台的机会，因而看不清练功的价值；二则练功还有极大风险，如果被旁人发现，说重了是顽固坚持封建主义的艺术思想，即使最轻的罪名，也是所谓走"白专道路"。因而，几乎所有戏剧演员在"文革"时期完全停止了练功，这并不是他们的错。现在突然又可以上演传统剧目，演员功力的恢复却非三年五载可以实现。曾经见识过前辈艺术家精彩表演的老年观众，看到今天舞台上的演员的表现未免失望，而中青年观众要被这样的舞台表演所征服，也并非易事。

而且，因为青年演员的培养长期中断，表演人才的断层是显而易

见的。1973年以后，各地逐渐开始恢复戏剧学校，但在"文革"的特定年代，各学校不能也不敢用传统剧目作为培养戏剧表演专业学生的教材，原有的系统化的训练均被丢弃，因此难以培养出合格的人才。戏剧演员，尤其是戏曲演员需要从童年时起就开始接受系统的训练和培养，"文革"结束之后，各戏剧院校都须尽快调整教学内容，让学生接受传统剧目以及技巧方面的系统训练，逐渐回到正确的成长道路上来。"文革"前登上舞台的演员们，此时早已青春不再，新演员一时又不可能走向成熟，这样的局面难免给戏剧演出市场带来消极后果。反倒是那些没有多少历史积淀、对表演技法要求不高的剧种，比如话剧以及越剧、黄梅戏、评剧等20世纪从小戏发展形成的剧种，相对较易于解决青年接班人的问题。

舞台表演的技术提升是一个缓慢的过程，观众却没有等待的耐心与兴致。由于所有传统剧目都已经许久不见于舞台，那个时代的年轻观众从来没有欣赏这些剧目的经验，他们成长在"样板戏"时代，根本没有为欣赏突然出现在剧场舞台上的传统剧目做好起码的美学准备；甚至中年人也不例外，从他们的童年或青年时代起，传统戏剧不仅一直受到舆论挞伐，在演出市场上也受到种种限制，所以他们和传统戏剧之间的感情联系也非常薄弱。普通观众对传统戏剧的欣赏兴趣与爱好需要经历一个较长的时期，才有可能慢慢形成，传统戏剧在重现舞台掀起短暂的热潮之后，又进入了相对的低潮期，是很自然的现象。

传统剧目大量恢复上演的表象的背后，存在非常现实的隐忧。新时期传统剧目在舞台上虽得以重新出现，却还远远不能真正展露其所有的艺术魅力。至于现代题材和历史题材的新剧目创作演出，此时面临的仍然是多年来反复困扰戏剧界的那些问题：现代戏虽然得到提倡，但又有诸多忌讳；历史剧较受欢迎，却受到诸多束缚。在

第六章
峰回路转：面向未来的中国戏剧

这个时代，本需要政府主管部门以宽容的心态和积极的措施鼓励、推动戏剧蓬勃发展，但由于种种原因，20世纪80年代的戏剧政策几度有趋于退缩的迹象，无论是传统戏还是新创作剧目，各地都不同程度地存在深受观众欢迎的剧目因受到各种阻碍而难以正常维持演出的现象。尽管在整体的戏剧政策上，此时已经不再像"文革"期间那样极端，但"左"的思维方式决非短时期能够完全消除，戏剧领域的危机更不是通过某一两项具体措施就可以在短期内解决，它需要一个更有自由度的、更加宽松的艺术环境，让戏剧有一个休养生息的过程，才有可能渐渐康复。可惜从当时的情况看，时间并不站在戏剧一边。

"文革"结束只有短短几年，剧团的大量恢复和剧目的日益丰富几乎还是眼前的事情，然而各剧种却逐渐开始感受到危机来临。不同的剧种的境遇千差万别，尤其是各地方剧种受到政府关心与重视的程度迥然有异。同样面临危机，有些地区和剧种只能靠戏剧家们自己艰苦探索、寻找出路，川剧却幸运地得到四川省委省政府的高度重视，由省委直接出面下发文件，召开专门会议，力图让川剧得到振兴。1982年7月，四川省委批转了省文化局《关于振兴川剧的请示报告》，提出了"振兴川剧"的口号，指出"振兴川剧是全省人民群众的愿望。对具有优秀传统的川剧艺术进行抢救、继承、改革、发展，是当前我省文艺战线的一项重要任务。省委希望各级党委对振兴川剧的事业予以重视和支持，督促宣传文化部门采取积极措施，贯彻落实"[1]。报告提出六项针对性的措施：决定成立省川剧领导小组；将省川剧艺术研究

[1]《中共四川省委办公厅转发省文化局党组〈关于振兴川剧的请示报告〉的通知》，1982年7月23日，转引自中国戏曲志编辑委员会、《中国戏曲志·四川卷》编辑委员会编：《中国戏曲志·四川卷》，中国ISBN中心，1995年，第692页。

所改成川剧艺术研究院，并充实加强力量，兼做省川剧领导小组的办事机构，办好省川剧院和川剧学校，改省川剧院为实验川剧院，以二院一校为基地，有计划地抢救、保存一些艺术造诣较深的名艺人、老艺人的优秀剧目和精湛技艺，并组织中青年演员，继承老艺人的拿手好戏和绝招；组织编创人员，集中整理、改编、创作重点优秀剧目；调整、精减现有的川剧队伍；编印出版川剧史和川剧资料；由省委拨付专款，用于支持川剧的振兴。[1]

在各地刚刚开始感觉到戏剧危机的征兆时，四川省就在全国率先采取有效措施，尤其是注意到戏剧危机与传统断裂之间密不可分的关系，继1956—1957年和1961—1962年这两个短暂的时期之后，又一次开展较具规模的发掘抢救传统的工作，实属难能可贵。但是，抢救与创作之间的关系并不容易把握，在那个年代，戏剧界有关"振兴"的定义，很快就开始向新剧目的创作和演出的方向倾斜。"振兴川剧"的口号提出一年后，从1983年5月23日至6月10日，四川省在成都举行川剧调演，历时21天，演出了12台、15个大小不等的剧目。主办者明确指出，这次大规模的川剧公演是为了检阅"振兴川剧"的成果。在调演大会上，川剧领导小组还决定在这次调演的基础上，"进一步开创振兴川剧的新局面。对已参加了调演的十二台戏都要作进一步的修改加工，并且广泛地进行公演和巡回演出，向全川人民汇报振兴川剧的初步成果"[2]。当年10月，四川省又组织了振兴川剧赴京汇报团，把《巴山秀才》等三台调演中获得好评的剧目送到北

[1] 参见中共四川省文化局党组：《关于振兴川剧的请示报告》，1982年5月21日，转引自中国戏曲志编辑委员会、《中国戏曲志·四川卷》编辑委员会编：《中国戏曲志·四川卷》，中国ISBN中心，1995年，第692—693页。
[2] 严肃：《四川省"振兴川剧"初获成果》，收于《中国戏剧年鉴》编辑部编：《中国戏剧年鉴（1984）》，中国戏剧出版社，1985年，第69页。

第六章
峰回路转：面向未来的中国戏剧

京演出。

通过新剧目调演证明"振兴川剧"的成就，将参加调演的12台戏看成"振兴川剧"的成绩的标志，用3台新剧目进京演出汇报"振兴川剧"的成果，说明了当时的四川省政府在川剧振兴方面的基本思路与价值观。省文化厅有关"振兴川剧"的六大措施中关键的一条是："立即着手创作和演出一、二台水平高的优秀传统剧、新编历史剧和现代戏，以达到'抢救、继承、改革、发展'川剧的目的。"把新剧目创作看成"抢救、继承、改革、发展"川剧最主要的甚至唯一的途径，在一定程度上决定了"振兴川剧"的结果。在"振兴川剧"进京汇报演出期间，曹禺在《人民日报》上撰文给予高度评价，但是文中也不无遗憾地写道：

> 川剧是公认为家底子厚的大剧种。剧目说起来有"唐三千，宋八百，数不清的三列国"，还有"高腔四大本""弹戏四大本""江湖十八本"，更有若干解放后经过多次革新的剧目。在这样的宝库中，该有多少可以加工、磨练，能为今天的社会主义精神文明增添光彩的好戏。[1]

曹禺淡淡的忧虑，包裹在满篇赞词之中，没有多少人会真正去注意他真实的想法。四川省"振兴川剧"的响亮口号，很快在全国各地产生回声，紧接四川的步伐，陆续有许多地方政府提出了振兴地方剧种的口号，从"振兴川剧"扩展为"振兴戏曲"和"振兴戏剧"，尤其是振兴各地的代表性剧种。但是诸多振兴的计划，看似面面俱到，当落实

[1] 曹禺：《为振兴川剧欢呼》，《人民日报》1983年10月8日。

为具体的措施时，却往往迅速地转向重创作、轻继承的方向。在"抢救、继承"方面，举步维艰，更多的精力与资源仍然被用于代表了所谓"改革、发展"的新剧目创作。

中国传统戏剧假如需要振兴并且能够振兴，当然必须在丰厚的传统基础上起步。虽然从 1982 年四川省提出"振兴川剧"之后，很多省都提出了相同或相近的口号，但是真正引起文化部与全国戏剧界瞩目的还是昆曲。这个使中国戏剧的艺术表现手法在文人化的道路上走到极致，因而一直被称为"百戏之母"，却在 20 世纪初就趋于末路，幸赖一批文化人出面兴办苏州昆曲传习所才保存下一支血脉的重要剧种，虽然曾经因浙江昆苏剧团的《十五贯》重新获得社会关注，但是在改革开放之后演出市场急剧膨胀的过程中，却因为各种原因再度陷入困境。

昆曲命不该绝。戏剧界各种各样的探索与思考仍然是媒体上最主要的话题，然而，具有深厚传统表演功力的优秀演员的表演，则更能征服戏剧理论界和批评界。在一个相当长的时期内，人们在讨论戏剧的振兴与繁荣时，过多地将注意力放在了新剧目的创作上，而演员这个戏剧最直接的载体却受到不应有的忽视。1983 年，《戏剧报》和《戏剧论丛》编辑部显然意识到了这一现象的偏颇，两家杂志联合在北京举办"戏剧推荐演出"活动，连续两次推荐演出的对象，分别为江苏省昆剧院的优秀演员张继青和四川成都川剧院的优秀演员晓艇。

张继青（1939—2022）偕她所在的江苏省昆剧院在北京上演了《牡丹亭》《朱买臣休妻》两个剧目，她带来她主演的"三梦"，即《牡丹亭》里的"寻梦""惊梦"和《朱买臣休妻》里的"痴梦"，在戏剧界和文化界引起的激动为多年所罕见，张庚、阿甲、王朝闻、冯牧、黄宗江等著名戏剧家和学者，都对她的表演给予极高的评价。次年，在《戏剧报》主办的首届中青年戏剧演员"梅花奖"授奖大会上，张继青

第六章
峰回路转：面向未来的中国戏剧

在10位获奖优秀演员中名列榜首。

张继青是20世纪50年代苏州培养的"继"字辈演员中的佼佼者，在上海、浙江和北京都有和她同一代的优秀昆曲演员。他们主要通过对传统经典剧目的忠实传承，成为昆曲表演艺术在当代的传承者。但这些代表了一个剧种，同时也代表了这些演员表演艺术的最高水平的经典剧目，却很少得到肯定。如同四川省"振兴川剧"的调演一样，入选参加各类调演、会演以及评奖活动的，几乎完全是新编剧目，少量传统戏也只有在经过较大幅度的改编的前提下才有可能参加。戏剧是舞台的艺术，就以"振兴川剧"为例，如果不能通过高水平的演绎，把川剧历史上那些经过长时间千百万观众检验的经典剧目呈现在当代川剧舞台上，那么，川剧是否确实已经得到振兴，就很可疑。然而，恰恰由于各种政府组织的会演、调演在戏剧界的影响力，尤其在演员评价机制中的作用日益增大，而优秀的演员很少有机会因为他们对传统剧目的继承而获得荣誉，对传统剧目的挖掘与继承的重视，就很容易只停留在口号和文件里。像张继青这样的优秀演员，究竟应该如何评价，尤其是如何给予她在舞台上表演的《牡丹亭》"寻梦""惊梦"和《朱买臣休妻》"痴梦"这"三梦"以恰如其分的评价，实为新时期戏剧领域的整体价值框架重建的重要问题。

无论是不是因为受到《戏剧报》的"戏剧推荐演出"和张继青的精彩表现的启发，在新剧目创作仍然被看成振兴戏剧最主要，甚至是唯一途径的20世纪80年代，昆曲的经典剧目的传承得到意外的重视，使昆曲比其他剧种幸运地更早在危机中获得生机。1985年文化部发出《关于保护和振兴昆剧的通知》，从中央政府的角度对昆曲提出了保护的口号和措施，成立了包括各相关省市文化厅局行政领导在内的振兴昆剧指导委员会。委员会举办了各种形式的训练班，到1987年年底，

已经抢救继承了一百多出昆剧传统剧目。1987年12月17—25日，文化部举办的"全国昆剧抢救继承剧目汇报演出"在北京举行，参加演出的有上海昆剧团、北方昆曲剧院、江苏省昆剧团、浙江昆剧团、湖南昆剧团，一共演出了7台折子戏及2台大戏，共30个剧目，由此开始了对昆剧这样一个古老剧种采取以保护与抢救为主的方针的时代。但是，对昆曲究竟应该采取怎样的策略，只注重抢救与保护而不注重新剧目创作是否符合对传统戏剧推陈出新的基本方针，戏剧界还有许多争论。然而，像昆曲这样历史悠久又濒临衰亡的剧种，终于能够由国家出面予以珍惜和小心呵护，毕竟是一个非常难得的开端。

　　由政府部门直接实施振兴濒危剧种的措施是一回事，戏剧界整体的发展是另一回事。少数几个历史悠久的濒危剧种的经典剧目，可以由政府采取特殊的应急措施予以抢救，然而戏剧演出市场却不能靠同样的方法实现其繁荣的目标。因此，戏剧体制改革的呼声，在戏剧危机初露端倪时就已经出现。

　　早在20世纪80年代初，中国戏剧的前景就让有识之士忧心忡忡。1980年全国戏曲剧目工作会议前后，刘厚生回应《人民戏剧》杂志提出的"京剧向何处去"的提问时，指出京剧可能有四条路：一是进"八宝山"；二是进博物馆；三是进入自由市场，"国家不管，爱怎么演就怎么演，乱七八糟的都演，也就是从前所谓走向恶性海派，比如《牛郎织女》中拉着真牛上台，《白蛇传》中帐子里出现'电光大蛇'，以至于《僵尸拜月》、《阿飞总司令》等等都登上舞台"；第四条路是"经过我们大力革新，大力推陈出新，在继承优秀传统的基础上走上一条适应现代生活的新路"。[1] 刘厚生当然不愿意看到戏剧走上前三条道路，

[1] 刘厚生：《关于戏曲工作的形势、问题和措施》，根据作者在1980年全国戏曲剧目工作座谈会上的发言整理改写，载《戏剧论丛》1981年第1期。

然而他选定的这第四条路，只意识到政府部门和戏剧理论界可以承担的责任。数十年来政府文化主管部门和戏剧理论界把太多的注意力集中在剧目政策方面，反而忽视了戏剧的发展进程中剧团与演员的主动性、积极性及其重要性。从后来的情况看，演员青黄不接和剧团受到体制束缚，不能充分展现其活力，才是戏剧出现危机的最根本的原因。当然，僵化的剧目政策，包括以"清除精神危机"为名的整肃运动，直接起到了令危机继续加深的催化剂的作用；极左思潮周期性的回潮，不时地唤起人们对反右和"文革"的回忆，使政府主管部门和社会各界无法正视戏剧面临的真实困难，无法放手推动剧团体制改革，这些都是戏剧领域一次又一次错过自我挽救的机会，导致危机日益加深的外在原因。

三 新观念与新探索

1978年年底召开的中国共产党第十一届中央委员会第三次全体会议，号召解放思想、发扬民主，为中国文艺界提供了数十年里从未有过的宽松的艺术环境，促使许多有良知、有时代使命感的作家将他们对现实生活的思索转化为创作实践。在1979年召开的第四次全国文代会上，邓小平直截了当地指出，党对文艺工作的领导"不是要求文学艺术从属于临时的、具体的、直接的政治任务"，"衙门作风必须抛弃。在文艺创作、文艺批评领域的行政命令必须废止"，"文艺这种复杂的精神劳动，非常需要文艺家发挥个人的创造精神。写什么和怎样写，只能由文艺家在艺术实践中去探索和逐步求得解决。在这方面，不要

横加干涉"。[1]"文革"结束之后仍心存余悸的艺术家渐渐回复了自信,各文艺刊物如雨后春笋般出现,中国戏剧舞台上显示出多年来少有的活跃景象。三中全会以后在全国开展的思想解放运动和拨乱反正,使"解放思想"成为戏剧界非常流行且响亮的口号。1980年前后舞台上出现了一大批引起争议的新写实主义作品,尖锐地指出并集中揭露了当时社会中存在的诸多问题,因而被时人称为"社会问题剧"。这些社会问题剧的大量出现,揭示了现实题材戏剧得到观众接受与钟爱的主要原因,大量揭露社会现实问题的作品,正因为针对性强,且多站在普通民众的立场上揭示与鞭笞社会中普遍存在的丑恶现象,一经问世,立刻受到观众的热烈欢迎。它们与另一类集中于对"文革"的回忆与反思的现实题材作品一起,构成这一时代以"伤痕与黑幕"为标志的戏剧思潮。这些作品的大量出现,既是思想解放的结果,更是思想解放运动的重要组成部分。它们通过艺术的手段,帮助人们更直观更深刻地认识中国当代历史,起到非常积极的作用。它们对中国当代生活中的负面现象和丑恶现象的揭露所达到的尖锐程度,是1949年以来从未有过的。就像思想解放运动不会一帆风顺一样,这些作品也引起激烈的争论。

沙叶新等人创作的话剧《假如我是真的》就是一部在当时的话剧舞台上引起特别强烈反响的作品,并且成为一个引起戏剧界广泛讨论与思考的事件。

《假如我是真的》写一位名叫李小璋的下放知识青年试图上调回到城市,一直未能成功,因一个偶然的机会,被人误认作高干子弟,他自己也就顺水推舟,本来只不过是想搞到一张上调的证明,想不到行

[1] 邓小平:《在中国文学艺术工作者第四次代表大会上的祝辞》,1979年10月30日。

第六章
峰回路转：面向未来的中国戏剧

骗如此容易得手，甚至使他欲罢不能。最后，他的真实身份终被揭穿，在接受法律制裁时，他却提出一个令法官乃至当时的社会尴尬不已的质疑："假如我是真的呢？"确实，"假如我是真的"，那些一听说"我是高干子弟"就急着阿谀奉承的趋炎附势者的行为，是不是就有了充分的合理性？这一题材是对果戈理《钦差大臣》的十分明显的模仿，作品之所以引起广泛的争议，正是由于作者像果戈理以及19世纪欧洲的批判现实主义作家那样，正面揭露社会丑恶现象，而没有像1958年以后的政府主管部门在现实题材戏剧创作领域所要求的那样时刻突出社会的"光明面"。在1980年的中国戏剧界，戏剧家们已经不复对"社会主义社会是否有黑暗现象"的质问心怀恐惧；不过，一旦作品里的描写主要只是在揭露社会阴暗面，是否就意味着作者的立场与态度发生了偏离？艺术地表现现实生活中的矛盾与冲突，是不是就会直接被移置到政治领域，被看成政见的不同？像《假如我是真的》这类直接而尖锐地揭露社会阴暗面的作品是否允许存在，人们还是心存疑虑。

　　1980年1月23日至2月13日，中国戏剧家协会、中国作家协会和中国电影家协会联合在北京召开会期长达23天的"剧本创作座谈会"，主题为戏剧"如何反映人民内部矛盾"，除了集中讨论话剧剧本《假如我是真的》以外，会议也捎带着讨论题材与之相仿的电影剧本《在社会的档案里》《女贼》，以及电视剧《他是谁》、话剧《救救她》等。这些作品有一个共同点，那就是对当下社会中存在的丑恶现象有非常尖锐的揭露与批判。根据这些作品所反映的社会现实，无论是在基层还是高层中，都存在不同程度的腐败现象。那些反映与揭露"文革"的惨痛历史教训、回顾当代历史留下的"伤痕"的作品，也理所当然地成为座谈会涉及的内容之一。文艺界几乎所有的领导都参加了这次座谈会并且在会上发言，包括周扬、贺敬之、夏衍、陈荒煤、张庚等

人。座谈会上最引人注意的亮点，是半个月后就将接任中共中央总书记的中宣部部长胡耀邦的出席，他不仅参加了这次会议，并且破天荒地在会上连续两天做了长篇讲话。

胡耀邦的讲话对1976年粉碎"四人帮"以来全国文艺创作的成就做了充分肯定，包括肯定了一些揭露社会阴暗面的作品。最后他用不小的篇幅，特别谈到他对《假如我是真的》的意见。他声明自己的发言只是一种观点："对了，还是商量；不对，欢迎批评。"并且直率地以自己为例要求避免重蹈反右那样的覆辙："在如何正确对待青年作家的问题上，我们大家不能再犯过去的错误，不能嘲笑他们，更不应打击他们。在这个问题上，'文化大革命'前对几个青年作家，我也是犯过错误的。当时那些同志，也有才华，而作品的确不够成熟，是需要帮助的，但我们对他们的方针错了。现在他们回来了，成了道道地地的作家了。假如那几位现在是中年的作家在他们的作品里，写上一笔，说当时有那么一个老家伙在我的问题上犯过错误，我赞成，因为这是事实。"不过在如何对待这部作品的问题上，胡耀邦的意见却不明确："把这个戏照现在这个样子持久地演下去，还会产生另外什么样的社会效果？这就值得考虑了。对文艺作品如何更准确地批评我们的缺点，才能更好地起到团结人民、教育人民的作用，这是我们应该认真地深入研究的。"因此，他明确提出，希望作者自己自告奋勇地提出："改不好我赞成不演。暂时停演。"[1] 很难想象《假如我是真的》这样一部普通的话剧作品，它的创作、修改以及是否继续演出的问题重要到如此程度，需要由国家领导人为之出谋划策。胡耀邦是"文革"之后改革开放最重要的倡导者和推动者之一，尤其是他担任中共中央组织

[1] 胡耀邦：《在剧本创作座谈会上的讲话》，1980年2月12—13日，载《文艺报》1981年第1期。

第六章
峰回路转：面向未来的中国戏剧

部部长时为无数干部平反冤假错案，对社会上，尤其是从反右到"文革"的各类伤痕与黑幕，无疑有最多和最深的了解。因此我们可以通过胡耀邦的讲话以及这次会议对《假如我是真的》等多部作品的批评，体会与把握当时国家戏剧政策的主导者的基本理念。

在这个时期，"社会效果"成为判断现实题材戏剧作品优劣的重要关键词。针对众多揭示"伤痕与黑幕"的作品，从担负国家戏剧管理权责的官员到理论家和批评家，普遍认为一个作家、剧作家需要注意作品所产生的"社会效果"，因为戏剧作品所揭示的现象固然是个别、具体的，然而对于欣赏者而言，越是精彩与感人的作品越容易从具体个别的现象延伸到当时普遍的社会现状。因此，对社会现状有所批评的戏剧作品，应该更注重于让观众与读者看到社会光明的一面，以免丧失对社会、对人生的信心。这被称作艺术家的道德责任，或者说是一种社会责任。至于一部戏剧艺术作品是否受到观众的欢迎，在这个时期还很少受到关注，它不太被当作衡量戏剧艺术价值的标准，事实上根本没有成为标准。

同一时期受到普遍关注的，还有与《假如我是真的》相类似的话剧作品《救救她》。《救救她》写一位名叫李晓霞的失足女青年如何渐渐堕落而被关进班房，从监狱获得释放后不为社会所接纳，她的一位老师曾经满腔热情地为她的前途奔走却被其同伙刺伤，现在反倒在舞台上高喊"救救她"，意在呼吁社会应该以同情心拯救这些曾经失足的青年。

话剧《救救她》由长春话剧团首演，这个剧本是一位已经告别舞台的演员的处女作，但它受到的欢迎是空前的，全国各地至少有50个以上的剧团搬演了这一剧目。从题材和作品风格看，它与《假如我是真的》都体现了那个时代特有的一种审美偏好。探究各种犯罪现象的

社会原因，为罪犯的行为寻找合理性，是批判现实主义风格的作品最鲜明的特征之一。从19世纪以来，无数小说与戏剧名著提供了丰富而经典的样本，在"文革"之后，人们厌倦了"样板戏"中单调乏味的"高大全"式的英雄人物，因此舞台上出现了这些以往被称为"反面人物"的新形象，他们不仅成为戏剧中的主人公，而且因其更为多样化的舞台形象而开始走俏。

《救救她》虽然揭示了社会的疮疤，不过它就像此前数十年里的类似作品，既描写了现实社会中的缺憾，又将社会中所有的负面因素都归于刚刚被逐出社会政治舞台的一群"反革命分子"的破坏。这样，因为戏剧作品所描写的人物悲剧之源已经成为"反革命分子"，并被赶下了政治舞台，这也就包含着对当下执政者的歌颂。确实，就在"剧本创作座谈会"期间，长春市革命委员会召开了话剧《救救她》总结表彰大会，授予作者赵国庆长春市劳动模范称号，授予该剧主演长春市新长征突击手称号。

20世纪80年代初戏剧界大量出现的重在"干预现实"的戏剧创作与演出，并没有因《假如我是真的》等作品受到批评而在一夜之间消失，但是，经历了在剧本创作座谈会达到高潮的对《假如我是真的》的激烈讨论，各地文化主管部门用更多的精力掌控现实题材的新剧目创作与演出，而因为难免遇到重重障碍，戏剧界对相同题材作品的兴趣明显下降。所谓"社会效果"之类的要求，恰恰是或主要是针对现代戏的，因此必然会对现代戏的生存与发展产生影响。如果说1960年的剧目政策从"以现代剧目为纲"转向"两条腿走路"，宣布现代戏不再是政府唯一鼓励的戏剧题材类型，那么，现在他们面临的问题，不再是古装戏的压倒性优势，而在于对现代戏创作的继续鼓励衍生出了一些问题。在这"两条腿"中，以前政府主管部门要时时警惕的

第六章
峰回路转:面向未来的中国戏剧

都是古装戏里的传统思想与观念,而现在他们发现,恰恰是现代戏的分寸才最难以把握。

晚清与民国年间,现实题材曾经是戏剧演出市场中最受欢迎的作品类型之一,无论是话剧还是戏曲演出,时事都是吸引观众的极有效的手段。时事之吸引观众,主要有两大类型:一是家庭伦理,一是社会问题。新时期的思想解放运动中,戏剧作为娱乐的价值还远远不能与其思想的意义相抗衡,因此,家庭伦理题材的作品要大量回归剧场,还有待于社会的进一步正常化。而社会问题剧已经脱颖而出,借思想解放之东风,迅速回到剧场。

揭露与批判社会的阴暗面,恰恰是现实题材剧目最具魅力之所在。只要强调现实题材剧目创作,就必然出现大量揭露与批判现实社会问题的作品。有论者认为:"新时期的社会问题剧敢于直面现实,反映弊病,说真话,表达人民的心声,真正显示了现实主义文学的光彩。社会生活中存在的各种问题如极左政治问题、思想僵化问题、官僚主义问题、封建特权问题、不正之风问题、青少年犯罪问题,等等,都成了戏剧创作的重要内容。剧作家们针对现实生活中存在的问题进行了深入的思考和严肃的反映。"[1]这些具有强烈刺激性的题材,以及包含在无论虚构还是写实的戏剧故事与人物中的社会批判,成为新时期戏剧界的一道亮丽景观,可惜在它们初露锋芒之时,就遇到了一面看不见却穿不透的强大的盾牌。

事实上,社会问题剧大量出现并且受到狂热的欢迎,与社会状态有关,一个正常与健康的社会环境,本不需要依赖于戏剧揭露与解决社会问题,戏剧应该有其自身的追求与目标。过度沉迷于担当社会问

[1] 孔范今主编:《二十世纪中国文学史》下册,山东文艺出版社,1997年,第1329页。

题揭露者的角色，戏剧就无法找到真正的自我。曹禺对社会问题剧有着十分清醒的疑虑，他对这种只关注问题而不关注戏剧的现象又深感悲哀："所有大作家的作品，不是被一个社会问题限制住，被一个问题箍住的。应该反映得更深一些，应该反映真实的生活，但不是这么狭窄地看法，应该把整个社会看过一遍，看得广泛，经过脑子，看了许多体现时代精神的人物再写……反这反那的，这样很难感动人，即使可以道寡称孤时，也不能感动永久。"[1]这段话固然体现了他经历多次政治风波后锤炼得炉火纯青的语言技巧，同时，我们也不妨看成一位优秀的戏剧家对社会问题剧泛滥现象的负责任的真诚批评。

对社会现实存在的消极现象的揭示，是新时期戏剧创作的主要动力之一，而对外开放则让创作获得了另一方面的推动力。

新的时代让戏剧家们有更多机会接触外部世界，和世界接轨的冲动促使新的戏剧观念蜂拥而入，戏剧手法的新探索成为这个时代的戏剧渐显活跃的象征。20世纪80年代以来，一批努力创作"探索剧"的编导借鉴和模仿西方现代派戏剧，营造新的剧场气氛。20世纪80年代的思想解放运动中，戏剧家们迸发出惊人的创造力，许多在形式上颇具新意的作品陆续出现，京剧《药王庙传奇》《洪荒大裂变》、话剧《绝对信号》《车站》《十五桩离婚案的调查剖析》《一个死者对生者的访问》《野人》、汉剧《弹吉他的姑娘》、川剧《潘金莲》、淮剧《金龙与蜉蝣》、评剧《高山下的花环》、桂剧《泥马泪》等剧目，都在用各种途径探索着戏剧表现的新方法。1984年7月，文化部在北京举办了现代戏曲、话剧、歌剧观摩演出；1985年11月21日至12月25日，文化部又在北京举办了全国戏曲观摩演出。两次较大规模的戏剧展演

[1] 田本相、刘一军编著：《苦闷的灵魂——曹禺访谈录》，江苏教育出版社，2001年，第31—32页。

第六章
峰回路转：面向未来的中国戏剧

活动，无论是创作还是评奖，都非常注重作品的"创新意识"与新的探索。尽管这时的探索还多是以"十七年"的戏剧作为参照系，所谓的探索与创新主要是针对"十七年"戏剧表现的内容与形式两方面的模式和教条而言的。正由于这些探索性的剧目经常刻意表现出对"十七年"以及"文革"戏剧的反动，这个时代的戏剧家也就很容易仅仅满足于与这些常常被简称为"传统"的戏剧在观念上的差异。因此，诸多"探索性"的作品并不见得能够代表这个时代戏剧创作的成就，且往往时过境迁就不再为人们所提起。

1980年4月，上海市工人文化宫业余话剧队演出了由马中骏、贾鸿源、瞿新华创作的话剧《屋外有热流》，通过对西方意识流小说和荒诞派戏剧的借鉴，让现实和梦幻相交错，为中国戏剧提供了舞台表现的一种新的可能性。在这部独幕戏中，编剧提出了在当时非常有创意的舞台构思："舞台一分为二，用几何图形的景物构成；一堵无形的墙将弟弟、妹妹的寝室隔开。其余根据导演的理解，自由发挥。"1981年，在马中骏、贾鸿源创作的作品《路》中，舞台上"两个自我"的构想在当时也是很大胆的创造。"探索戏剧"在这时已经崭露头角。1985年，中国青年艺术剧院演出的话剧《挂在墙上的老B》，将表演区从舞台变为平地，让观众三面围坐，演出区和观众席都亮着灯，并不以光线的阴暗来造成空间的区分。1986年上演的《魔方》，由《黑洞》《流行色》《女大学生圆舞曲》《广告》《绕道而行》等九个段落构成，在导演王晓鹰眼中，《魔方》"其锋芒直指我们长期以来对'戏'的理解。它能称之为'戏'吗？它实在不成'体统'，九个段落之间竟没有任何情节联系……也许《魔方》的生命力恰恰在于'无法无天'，也许它作为一出'戏'的存在价值恰恰在于对'戏剧规范'的悖逆"[1]。

[1] 王晓鹰：《让戏剧的胸怀宽广一些——〈魔方〉导演谈》，载《戏剧》1986年第4期。

林兆华成为这一时期话剧领域探索的先锋人物。对于这个时代的戏剧界新锐而言，西方现代派给他开启了一扇尘封已久的窗户，让他找到了足以摆脱长期垄断中国戏剧领域的僵化教条、冲破数十年封闭的政治与艺术氛围的利器，同时或许也找到了情感表达的利器。林兆华导演的话剧《绝对信号》是这一时期出现的"探索剧"里引起最多关注的作品。

《绝对信号》1982年11月在北京人艺楼上的餐厅里上演，它的演出形式比剧本的内容更具突破性。戏剧选取的题材并没有任何惊世骇俗之处，它用具有丰富人生阅历的老师傅、正义却略嫌毛躁的年轻人小号、堕落的年轻人黑子、漂亮姑娘蜜蜂和车匪构成一种极平常的戏剧关系，在一辆夜行货车的尾部，押车的师傅和小号在值班，遇到三个搭便车的人——黑子、蜜蜂和车匪。小号和他的旧日伙伴黑子都对蜜蜂姑娘心存爱意，形成一组三角关系；黑子此行是想配合劫匪偷盗货物，他与时刻保持警惕的师傅以及麻痹的小号形成另一组三角关系。年龄、身份与性格之间的对应关系昭然若揭，结局也可以想见，坏人的阴谋破产了，两位好青年本来似乎无望的爱情也露出一线生机。只不过剧本将事件过程基本上置于运动中的列车上一个封闭而静止的车厢内，才显得既具象征性又有挑战性。有北京人艺院长曹禺的大力支持，《绝对信号》得以上演并且获得巨大成功。它充分体现出时代交替过程中难以避免的青涩痕迹，当它置身于餐厅这种非经典的演出场所时，更体现出对于20世纪50年代初以来中国戏剧界一直孜孜以求的苏联大剧院艺术风格的刻意反叛。

第六章
峰回路转：面向未来的中国戏剧

四 小剧场戏剧的发展

20世纪80年代的思想解放运动给戏剧艺术带来了活力，改革开放以来西方思潮的大规模涌入也包括了现代、后现代艺术观念，以及现代与后现代戏剧形式的涌入，戏剧界不再仅仅满足于对西方戏剧新潮简单粗陋的模仿，观念的更新与手段的丰富同时推动了中国当代戏剧的发展。但是这样的发展仍然步履缓慢，或者说，外在的舞台形式的变化远远超过了内在的精神内涵的变化。演出市场持续低迷导致的戏剧危机更在很大程度上改变了戏剧发展的趋势，甚至改变了戏剧家的心态与行为方式，改变了人们进行探索的动机。

小剧场戏剧是新时期中国戏剧发展的重要标志之一，然而它们一直停留在"标志物"的水平。继1982年《绝对信号》的演出之后虽然陆续出现一批小剧场话剧，但是终究未能成气候。《绝对信号》的出现也是由80年代"探索戏剧"的整体氛围所激发的。

《绝对信号》不仅是"探索戏剧"的代表作，同时也是20世纪80年代初小剧场戏剧的奠基之作。1981年4月，曹禺在《剧本》杂志发表的《我对戏剧创作的希望》一文中，特别提到"小剧场好处多"，呼吁"各地用小剧场做些小实验，实验成功了，再搬到大剧场去"。"小剧场"不仅意味着戏剧演出在空间上的变化，同时它在美学和形式上的特殊性，也引起了戏剧界的注意。各地的剧团和剧场都陆续出现了一些在表演空间上开拓新的可能性的剧作。上海青年话剧团的导演胡伟民在中心式舞台演出了《母亲的歌》，哈尔滨话剧院在咖啡馆演出了被称为"咖啡戏剧"的小剧场话剧《人人都来夜总会》，广东省话剧院在广州以小剧场的方式演出了《爱情迪斯科》。中国青年艺术剧院导演王晓鹰在他的《挂在墙上的老B》中，采用了中心舞台、让演员从观

众席入场等各种方式，尝试改变观演关系。1988年4月，中国青年艺术剧院在剧院内建成了黑匣子剧场，这是全国范围内较早开始对外公演的新型演剧场所。张奇虹导演的《火神与秋女》、高惠彬导演的《天狼星》以及王培导演的《社会形象》等，先后在青艺的黑匣子演出，产生了一定的反响。

在小剧场出现的同时，部分戏剧理论家和小剧场演出的参与者，也开始从理论上思考小剧场的意义，其中最具代表性的是王育生、林克欢、林兆华三人发表在《中国戏剧》1988年第9期上的《小剧场三人谈》。在这篇对话体文章中，理论家与实践家们开始主动、自觉地提倡小剧场，并以剧场的变化寻求一种美学创造上的突破。小剧场戏剧在这时进入了自己的初步发展期。

1989年4月20日至29日，中国戏剧家协会和南京市文化局联合在南京举办了"中国第一届小剧场戏剧节"，为20世纪80年代的中国小剧场戏剧做了一个意味深长的总结，幼稚、零乱、毫无目标的探索等批评词语在戏剧节中不时出现。来自全国各地的剧院团在南京演出了《绝对信号》《火神与秋女》《天上飞的鸭子》《家丑外扬》《屋里的猫头鹰》《欲望的旅程》《棺材太大，洞太小》《明天你会多个太阳》《搭积木》《人生不等式》等剧目。小剧场戏剧节让"小剧场"这个概念具有了特殊的戏剧意义，并且在严重萎缩的话剧演出市场中，给各地的话剧院团揭示了一条新的发展道路。

1993年北京举办的"中国小剧场戏剧展暨国际学术研讨会"，上演了《灵魂出窍》《大西洋电话》《留守女士》《夕照》《思凡》《泥巴人》《疯狂过年车》《长椅》《夜深人未静》《情感操练》《大戏法》《长乐钟》《晚安啦，妈妈》等作品，进一步推动了小剧场戏剧在中国的普及与发展，小剧场戏剧成为90年代初话剧领域最令人瞩目的现象。

第六章
峰回路转：面向未来的中国戏剧

既然小剧场话剧的出现是由于它低成本、小投资的特征，话剧市场的不景气是促使它不断涌现的主要动力，那么，市场效益就很容易成为小剧场戏剧创作演出所追求的目标。1992年上海青年话剧团以小剧场形式演出了英国著名剧作家品特的《情人》，为当时十分沉寂的话剧舞台灌注了难得的生气，并且确实起到了将观众重新唤回话剧剧场的实际效果，虽然真正吸引观众的并不是它的戏剧性，更不是原著的荒诞意味，而是在舞台上面对观众直接表现两性关系以及朦胧的女性胴体的几近情色的诱惑。《情人》正是依赖于此获得了演出市场上的巨大成功。话剧竟然能够获得久违的票房收益，实为同时期的其他话剧家们所不敢想象。在《情人》之后，上海又陆续出现了《留守女士》《大西洋电话》等同类作品，它们以当时社会上相当风行的"出国潮"造成的情感困惑为题材，在《情人》的情色基础上，又增添了异国生活方式这一同样颇具时代特征的商业元素。这样一些作品似乎理所当然要出现在向以商业繁华著称的上海，但是它们却与人们对小剧场艺术这种戏剧样式的一般理解大相径庭。如同田本相指出的那样：

> 小剧场戏剧，英文的原称是 Experimental theatre。更准确的翻译应是实验戏剧，但是从五四时期就被译解为小剧场戏剧，由此约定俗成，而延传下来。但是，即使在80年代，其基本内涵，还被理解为实验戏剧或前卫戏剧。而经过最近10年的实践，显然这个概念的内涵扩展了。一、小剧场戏剧仍然保持了其实验戏剧、前卫戏剧的内涵；二、可以理解为是在小剧场演出的戏；三、是指在一个小的空间演出的特定的戏剧形式。看来是概念的变化，而实际是中国人对小剧场戏剧观念的一大拓展，它既是对小剧场戏剧发展实际的一个描述，也可以说是理论上的

一个概括。中国人把小剧场戏剧观念中国化了。

概念内涵的扩展和多元,是为外国朋友所难以理解的。记得在"93中国小剧场戏剧展暨国际学术研讨会"上,与会的来自比利时的国际剧评家协会主席丹姆斯·卡洛斯对于当时演出的如《留守女士》等,认定这些剧目不能算是小剧场戏剧,而是"通俗剧",甚至说是"正式的肥皂剧"。我竭力来说服他,说明中国的实际状况就是这样的。的确,如果按照固有的小剧场戏剧概念,这10年来的许多小剧场戏剧的剧目如《情感操练》、《大西洋电话》、《灵魂出窍》等都不能说是小剧场戏剧。可是,它确实是中国小剧场戏剧运动的产物。[1]

因此,20世纪90年代以后小剧场的复兴是一种内涵非常复杂的艺术现象,至少与当年林兆华他们推出的《绝对信号》《车站》这些作品偏于思想与艺术层面的追求的取向并不完全相同。以《情人》为代表的这一批上海小剧场戏剧新作所着眼的主要是都市化的小市民趣味,对于剧目的创作者而言,商业的考虑从一开始就占据着主导地位,并且决定了题材的选择、剧场气氛的营造以及从前期策划到演出过程中的宣传等每个环节的运作。

在整个20世纪90年代,虽然林兆华等人仍然不断推出具探索性与实验性的话剧新作,但是孟京辉的小剧场戏剧创作与演出,却迅速成为大众媒体与城市观众的新宠。孟京辉从小剧场戏剧《思凡》开始引起人们的关注。

《思凡》本是昆曲传统剧目,源于传奇《孽海记》,原剧本已佚,

[1] 田本相:《近十年来的中国小剧场戏剧运动》,王正、田本相主编:《小剧场戏剧论集》,中国戏剧出版社,2002年,第10页。

第六章
峰回路转：面向未来的中国戏剧

仅存该出，因为在明清年间发展出丰富的表演手法，成为流传广泛的经典。近代以来，许多剧种都有该题材的保留剧目，与昆曲演出本的关系或远或近，都不外乎表现年轻女尼色空因思春而逃离庵堂的经过；因为相邻寺庙也有一位小和尚逃离佛门，他们在山下相遇，结成夫妻，因而又名《双下山》。孟京辉将它与薄伽丘《十日谈》里的两段故事组合、拼贴在一起，产生了强烈的反讽效果。如果仅从故事内容看，《思凡》的剧场效果很容易像《情人》那样，被戏剧题材本身内含的情色元素对道德禁忌的冲击所遮蔽，但是编导并没有满足于此，而是将视野扩展到更广阔的社会层面。公开谈论"性"的话题固然仍有挑战性，但它并没有像当时其他那些以"开放"自我标榜的作品，把情色的展示本身直接当作最终的追求。继《思凡》的成功以后，孟京辉陆续推出他的一系列小剧场新作，包括《坏话一条街》《一个无政府主义者的意外死亡》等。尤其是1999年的《恋爱的犀牛》《盗版浮士德》获得了非常好的市场效果，更为小剧场戏剧的发展提供了一种新的可能，孟京辉也被视为在话剧领域最具创新意识的代表人物。

孟京辉的小剧场戏剧在商业上的成功被误读为在艺术上的成功，这恰好从一个侧面说明了小剧场戏剧对于20世纪90年代话剧界的意义，说明了这一时期的话剧是多么需要市场的滋润。更不用说在这个时期，戏剧的前卫与实验性追求渐渐以时尚的形式为社会精神意义上的中产阶层所接受，尤其值得指出的是，在整个20世纪90年代，前卫、实验以及用追求个性的幻象包裹着的流于表面的装腔作势的孤傲，意味深长地成为日渐成长的都市白领阶层借以彰显自己独特趣味的精神符码，也就顺理成章地成为都市戏剧颇具商业价值的戏剧元素。这在一定程度上诱导戏剧家们寻找巧妙地将前卫和实验与商业追求密切

结合的途径，孟京辉就在这样的背景下应运而生。

小剧场的实验性在中国成为一面非常有效的商业旗帜，这是很具讽刺意味的。上海的戏剧界同人，用品特的《情人》的演出开启了以商业化的方式发掘小剧场戏剧之内涵的新道路，孟京辉更是将小剧场戏剧用实验与前卫加以精心包装而实现其商业功能的典范。20世纪20年代以业余演出为标榜的"爱美剧"，到90年代几乎完全成为一种赢利模式的小剧场戏剧，其中走过的道路，令人深思。

当然，小剧场戏剧这种戏剧样式，即使在如此商业化的氛围中，也没有完全丧失它的实验性和前卫、反叛的特点。诸多具有一定程度上的思想独立性与艺术创造性的戏剧家之所以选择小剧场，也并不完全是出于商业考虑。小剧场戏剧所表现的内容相对简单、投资较少、观众规模不大的特征，使之较少受到社会以及政府文化部门的关注。正由于它处于戏剧整体的边缘地位，反而有了相对较大的生存空间。更何况在20世纪90年代前期，甚至在整个90年代，将戏剧视为宣传工具，要求它们在内容方面切近于国家意识形态的宣传需要、在表现形式方面保持现实主义传统的艺术观念，虽然不再像以前那样占据着绝对的统治地位，却仍然具有很强大的影响力。因此，把商业与市场置于编演戏剧的首要目标，这样的设想本身就已经内在地具备了反叛精神；而且，与性高度相关的题材的选择，至少也还包含了对"文革"前后将近二十年禁欲主义道德枷锁的反叛意味。在戏剧整体上趋于衰落的背景下，戏剧家们或者是选择更接近于政府的道路，通过创作编排尽可能贴近主流意识形态的新作，以求获得例行的行政拨款或者争取更多的财政资助，让剧团甚至是剧种苟延残喘；或者是选择更接近于市场的道路，通过各种不同的手段取悦观众，以求通过在市场上的成功来保证自身的生存乃至发展。如果我们把这样两类剧团加以比较，

第六章
峰回路转：面向未来的中国戏剧

那些能够以一般观众喜闻乐见的作品去努力开拓演出市场的剧团和戏剧家们，至少会比前者更关注民众的审美爱好和欣赏需求，由此保证戏剧呈现出更为多元的整体面貌。

小剧场戏剧并不具有先天的独立性和反叛精神，从备受称赞的话剧《同船过渡》，到京剧小剧场戏剧《马前泼水》，尤其是田沁鑫执导的令人荡气回肠的话剧《生死场》，都是该时期出现的非前卫的小剧场戏剧的代表，并不以所谓的前卫与实验性取胜，也完全不是那类刻意献媚的剧作。或许它们仍然是非主流的，但是显得更具有主流戏剧的风骨。但我们却很难确认，在小剧场戏剧被商业氛围笼罩的背景下，谁将拥有未来，也很难通过小剧场畸形的发育，确认中国的戏剧将有怎样的前景。

小剧场话剧或实验话剧出人意料地成为商业戏剧的代名词，然而，假如把两者完全混为一谈，那既不客观，也不确切，即使到20世纪90年代仍然如此。实际上，当代小剧场和实验戏剧领域最早也最重要的两位开拓者林兆华和牟森，他们那些更切合典型的小剧场实验戏剧精神的作品，都没有获得市场满意的回报，说明在这个领域，是否具有市场运作能力比是否具有实验与探索精神更重要。

林兆华依然常有实验性的新作，有时他依靠其所属的北京人艺，有时也借助社会力量的支持，并且组建了林兆华戏剧工作室，却经常面临资金捉襟见肘的难题，但始终用不同形态的新作品寻找最符合他所期望建构的中国戏剧表演体系的范本，《哈姆雷特》是他这一时期最重要的作品之一。牟森更是20世纪90年代中国独立戏剧最具代表性的人物。他从20世纪80年代开始在校园里开展戏剧活动，毕业后有过在西藏话剧团工作的短暂经历，回到北京后一直以独立戏剧人的身份编导了一系列有影响的作品。在80年代末，他厌倦了"实验"和"先

锋"这些已经被同行们滥用了的称谓，1992年结束了自己的"蛙"实验剧团。

牟森的戏剧活动完全依靠自己筹措资金，有时可以得到赞助，更多时候则通过申请国外文化基金，满足其戏剧创作的需求。1993年，牟森导演了《彼岸——关于彼岸的汉语语法讨论》，他尝试着用波兰著名的"贫困戏剧"倡导者格洛托夫斯基的表演和训练方法，请不同门类的艺术家，以北京电影学院演员交流培训中心首届演员方法实验班的名义，用4个月的时间训练一群几乎没有任何表演基础的年轻学生，在北京电影学院的一间教室里演出了他这部别致的作品，作为实验班的结业演出。在此基础上，他组建了自己新的创作团队，并把它命名为"戏剧车间"，继续以非职业的个人方式，从事跨界的戏剧演出。1994年，他再一次和诗人于坚合作，用于坚的长诗《零档案》作为框架，邀请多位不同门类的当代艺术家把他们的艺术经验带入作品，构成他的戏剧版的《零档案》。同年，他携这部新作应邀参加了布鲁塞尔艺术节，并且于次年开始，应邀在欧洲、北美巡回演出，在两年时间里参加了多达14个重要的国际艺术节。《零档案》使牟森成为在欧美最具影响的中国当代话剧导演。

在《零档案》巡回世界各地演出期间和以后的一段时间里，牟森还相继导演了《与艾滋有关》《黄花》《红鲱鱼》《关于一个夜晚的记忆的调查报告》等作品，都由海外的艺术节委托制作，完全没有商业的因素，偶尔在北京的少量演出也不卖票。1997年，牟森偶尔以商业运作的形式，在北京长安大戏院的地下排练室上演小剧场戏剧《倾诉》，继续遭遇商业上的挫败。市场再一次向他证明，商业的逻辑与艺术的逻辑完全是两回事。

如果说市场并不是衡量戏剧的唯一标准的话，那么，牟森的实验

与探索是最好的证明。而林兆华和牟森的存在,至少可以证明,小剧场戏剧在中国仍有可能以它本来的含义继续存在。

五 戏剧本体的再发现

无论有多少新观念与新探索,无论在大剧场还是小剧场,戏剧在本质上都是文学与表演相结合的表达方式。当然,在中国传统戏剧样式中,还包括音乐。在这个时代的所有戏剧新作里,在以后的岁月里即将逐渐显露出经典价值的,应该首推上海京剧院推出的京剧《曹操与杨修》。文化部1988年12月15—30日在天津举办的京剧新剧目会演中,《曹操与杨修》以最高票获得优秀京剧新剧目奖。在后来举办的首届中国京剧节上,它又获得唯一的金奖。

京剧《曹操与杨修》与20世纪80年代戏剧创作的基本风格和趋势,或略有不同。在时兴探索与创新的80年代,《曹操与杨修》并不是一部显得很合时宜的剧作,可是也许正由于不近时尚,反而给予了编导和主要演员以充裕的时间细细打磨,使之日臻完善。

曹操是"三国"故事中最具性格的历史人物之一,通过宋元以来许多民间戏剧和小说的演绎,日渐成为魅力丰富的艺术形象。陈亚先新编的历史题材剧作《曹操与杨修》,对该题材与人物做了新处理,它通过曹操与杨修这两位个性均十分鲜明的人物之间激烈的冲突,揭示了权力与知识之间的紧张关系。或许由于没有运用什么"新方法",也看不出有哪些具争议性的"新观念",陈亚先的剧本完成后很长一段时间里,并没有剧团愿意排演。优秀的花脸演员尚长荣读到这个剧本,产生了强烈的创作冲动。他当时所属的陕西京剧团没有投排的决心,

尚长荣于是携剧本调到上海京剧院，并找到言兴朋与他合作。两位名家，分别是"四大名旦"和"四大须生"的后代，家学渊源深厚，他们的合作为该剧舞台演出的成功打下了最好的基础。既由这两位不同凡响的京剧表演艺术家担纲主演，就决定了这部戏会在结构与舞台呈现上时时考虑如何突出演员的作用。

从戏剧结构上看，京剧《曹操与杨修》与传统京剧之间有明显的距离。它以曹操和杨修这两位戏剧人物的对手戏为核心展开，两位主角的戏份孰轻孰重，其实不易分辨。整个剧目也没有用完整的故事作为其基本框架，而只是以曹杨两位主要人物的性格冲突与命运起落为主线，这种颇似散点透视的结构方式犹如中国画，用在戏剧中，独具匠心。

京剧《曹操与杨修》之所以能够在20世纪80年代诸多戏剧新作中脱颖而出，与它处理题材的开阔视野有关。从延安时代开始，历史剧与历史的关系就十分微妙，如何处理历史和现实的关系则是其中最关键的一点。当今人有意识地选用历史题材创作新剧目，重塑、再现历史人物和历史事件时，不可避免地会与现实有若干联系，会引起观众种种联想并使之从中得到启迪，但这不同于有意的影射、比附，不是"以古讽今"，也不是"以古喻今"。因此，它所期望达到的剧场效果，不是让观众们将历史与现实简单直接地生硬贴附和对号入座，而应该追求贯通历史与现实的深刻共鸣。

《曹操与杨修》着力于对人物心灵的深入细腻的剖露，是一出罕见的震撼人心的历史悲剧，因此得到20世纪80年代末戏剧界专家们的高度评价。从对京剧《曹操与杨修》的这些评价中，我们应当能从更内在的角度理解京剧《曹操与杨修》何以能够成为新时期以来最引人瞩目的优秀新作。正如郭汉城所说，《曹操与杨修》的艺术感染力首先

第六章
峰回路转：面向未来的中国戏剧

在于作品对历史与现实之间的关系所做的非常老练的处理，"能够正确地找到历史与现实的联结点，是近年来历史剧创作的一大进步。所谓历史与现实的联结点，我是指作品真实地描绘了历史而又能引起今天观众美感和共鸣的东西。这是作家深刻地认识历史、热烈地感受现实的结果。《曹操与杨修》又为我们提供了一个很突出的例子。这类优秀作品已经摆脱了为某种观念而牺牲历史的做法，也不同于拜倒在历史的石榴裙下匍匐爬行、谨小慎微"[1]。著名导演徐晓钟也针对这一作品说道："我很发怵看那些用古代故事来反思当今的作品，因为这类作品常常穿凿附会地用一个历史故事来图解某种现代意念。它不会使人激动，也引不起观众的深思。《曹操与杨修》不是这样的。它不给观众图解意念，而着力于对人物心灵的深入细腻的剖露，从而证实了这幕历史悲剧是不可避免的。这是它的主要魅力所在。有些念白，唇枪舌剑，表现了人物之间火药味十足的弦外之音，是两种性格爆发出火花来的撞击，特别具有震撼人心的力量。"[2] 确实，不能说这出戏的成功与当时的现实状况没有任何联系，但是正因为曹操与杨修的微妙关系具有超越短暂现实的魅力，才有可能引起不同身份不同境遇的观众的共鸣，并且超越特定的时代背景。

当然，京剧《曹操与杨修》的成就离不开尚长荣和言兴朋两位大家精湛的表演，同时还必须提及马科的导演手法。著名导演阿甲这样阐释该剧的舞台呈现：

> 导演掌握了全剧的整体性，构思新颖，不落旧套。二道幕处理成浮雕式龙壁，景内景外既隔又连，并有一种历史沉重感

[1]《京剧艺术的新突破——京剧〈曹操与杨修〉座谈会纪要》，《人民日报》1989年3月21日。
[2] 同上。

和象征意义，比之专为搬动道具而设的二道幕不知道要高明多少。曹操斜谷巡营一场，舞台上只有隐隐的山脉，没有那些固定地点的具体标志，使舞台空间自由广阔，曹操与众将踏雪驰骋，不管是纵队迎面而来还是横队大兜圈子，都无妨碍，真有数十里茫茫大漠的感觉。导演用一场大武戏来表现曹操对孔闻岱行为的错误判断和内心恐惧，是特别精彩的。总之，这个戏对我们同行颇有启发。继承传统决不能排斥借鉴。但借鉴又不是靠五光十色的热闹玩艺儿来淹没掉我们民族数百年来创造的、以肉体继承的高度"人体文化"，而是应该赋予精湛的表演技巧以新的灵魂，新的色彩，新的艺术表现力。[1]

郭汉城与徐晓钟对《曹操与杨修》的高度评价，完全可以转用于评价郭启宏的话剧《李白》。在这一时期的戏剧创作中，郭启宏的《李白》是在历史题材处理中，另一个具有超越特定时代之价值的作品。

郭启宏早年毕业于中山大学，受业于戏剧理论大家王季思，毕业后分配到北京，此后一直从事编剧工作。"文革"后期他创作的评剧《向阳商店》，是那个时期很有影响的作品，直至今天，其中的一些优秀唱段仍在流传。

李白是中国历史上最著名的诗人之一，是中国文化中有关"诗人"这个词中最浪漫也最为特立独行的人格体现。历史上以李白为主人公的戏剧作品，多夸张地渲染他在长安时的诗酒风流、"天子呼来不上船"的狂放，郭启宏的《李白》却从主人公"安史之乱"后应邀入永王幕府受到牵连，最后获罪入狱、被流放夜郎的一段颠沛流离的经历，表现他后半生的坎坷与痛楚。如同剧中李白放达的友人吴筠所说，身

[1]《京剧艺术的新突破——京剧〈曹操与杨修〉座谈会纪要》，《人民日报》1989年3月21日。

第六章
峰回路转：面向未来的中国戏剧

携《庄子》和《离骚》投奔永王的李白，本是"想用庄子洒脱的胸襟去完成屈原悲壮的事业"，然而，出世的庄子与入世的屈原之间的永恒冲突、仕与隐、兼济天下与独善其身，集中地体现在李白的人格和行为举止中，使他成为一个复杂的综合体。他虽有高蹈遗世的放达，却不能完全舍弃建功立业获取世俗功名的欲望，而恰恰就是因为纠结于这两端，为他无法摆脱的悲剧命运埋下了祸根。

所以，郭启宏的《李白》没有把外在的"小人"的拨弄写成主人公遭遇不公命运的唯一原因，相反，他通过对李白心中并不纯净的那个角落的揭示，让主人公在尘世的自我挣扎中完成他艰难的人生选择。如果把田汉的《关汉卿》和郭启宏的《李白》放在一起，更可看到两者的高下之分。在田汉的笔下，历史上的关汉卿被改造成一位完美的"高大全"式的抵抗强权的英雄，尽管历史上的关汉卿远非如此；而在郭启宏的笔下，李白却通过严苛的自我解剖，让观众在剧场中看到他人生历程中的不完美，甚至是内心深处的瑕疵，用"文革"中流行的话语说，是他心中的"私字一闪念"，尽管历史上有关李白的记录很少涉及这个领域。当郭启宏让李白面对长江之滨酹酒祭江的老翁，坦诚地剖析自己的人格中的复杂性时，他借此塑造完成了一个真正完整的立体的李白。这样的李白，并不因为自己曾经偶尔有过追逐功名利禄而委曲求全的经历，曾经有过失、有迷惑而减损其高大，相反，却因敢于面对真实的自我，更显可亲可敬。

郭启宏在写《李白》时，不能说完全没有现实生活的刺激，更不可能与他的人生经历及生活境遇毫无关系。经历漫长的"文革"时期，有太多人摇身一变，从"文革"中盛气凌人的迫害者伪装成被迫害者，转眼间就忘记了自己当年的言行，甚至用虚张声势的愤怒与控诉来伪装和掩饰内心那个并不洁净的角落。而没有自我认识与忏悔的精神，

就不可能有对历史的反思，更不可能有人格的完善。通过对知识分子的自我解剖，郭启宏开创了书写文人心灵史的新角度。同样可贵的是，郭启宏并没有试图把剧中的李白和现实生活中的某些人物、某些现象相比附，数十年里，他是少有的真正摆脱了政治加之于历史剧之上的所谓"古为今用"的枷锁的剧作家。因而，《李白》没有影射，只有人生给予作者的感悟，让他更深刻地认识李白，并且写出了舞台上新的李白。

有关历史剧与历史的关系，尽管仍有诸多争论，但是在陈亚先和郭启宏这里，尤其是通过他们的《曹操与杨修》和《李白》，有了新的答案。

著名剧作家顾锡东为茅威涛与浙江小百花越剧团写的《陆游与唐琬》，是这一时期戏剧新剧目创作中的另一部杰作。《陆游与唐琬》既是一部典型的文人戏，又深受一般越剧观众的欢迎。说它是文人戏，不仅因为它以著名的宋代诗人陆游为主角，而且因为全剧的价值取向：它所着意刻画的个性鲜明的陆游形象——志向高远但不肯依附权奸，命运乖蹇仍不易孤傲耿直，才气过人更凸显儿女情长，都承继着历史上中国文人的自我认同，更兼之以女小生茅威涛的表演身段赋予人物潇洒飘逸、风流倜傥的外形，使《陆游与唐琬》颇为成功地接续了宋元以来文人戏剧的悠久传统，同时又继承了越剧植根于江南市民社会的平民趣味。它通过剧中的男女主人公陆游与唐琬这对恩爱夫妻的悲剧打动人心，并且借此折射出陆游身处的时代困境，与陆游高度文人化的性格和人生追求、精致的戏剧结构以及典丽雅驯的文字同时呈现在舞台上的，还有观众们非常熟悉的故事情节与人物关系。陆游之母无法容忍唐琬的存在，是人世间极典型的婆媳冲突与家庭情感悲剧。这种东方式家庭里屡见不鲜的代际伦理矛盾，与陆游是否愿意接受母

第六章
峰回路转：面向未来的中国戏剧

亲的安排趋奉权奸这种更具道德深度的选择结合起来，以陆游不愿休妻与不屑仕进相互映衬，将陆游的婚姻悲剧与他报国无门的痛苦有机地融为一体，使得陆游遭遇的极具文人特色的厄运在充斥着普通市民的越剧剧场里，也能够赢得观众的强烈共鸣。《陆游与唐琬》成功地消弭了越剧与文人趣味因历史原因造就的距离，将越剧的人文内涵提升到一个新的高度，真正称得上"雅俗共赏"。

新时期各剧种出现了无数新剧目，其中不乏深刻的思想、动人的情感、精湛的表演，但很少能够留下不胫而走、让戏迷们口耳相传的经典唱段。唯有《陆游与唐琬》的核心唱段《浪迹天涯三长载》一枝独秀，从它最初搬上舞台至今，仍被越剧迷广泛传唱：

> 浪迹天涯三长载，
> 暮春又入沈园来。
> 输与杨柳双燕子，
> 书剑飘零独自回。
> 花易落，人易醉，
> 山河残缺难忘怀。
> 当日应邀福州去，
> 问琬妹，可愿展翅远飞开？
> 东风沉醉黄滕酒，
> 往事如烟不可追。
> 为什么红楼一别蓬山远，
> 为什么重托锦书讯不回，
> 为什么晴天难补鸾镜碎，
> 为什么寒风吹折雪中梅？

山盟海誓犹在耳，
生离死别空悲哀。
沈园偏多无情柳，
看满地，落絮沾泥总伤怀。

茅威涛是新一代越剧领军人物，她因扮演同样由顾锡东创作、被无数剧种与剧团移植搬演的《五女拜寿》中一个并不重要的角色脱颖而出，继而通过创造性地扮演了《陆游与唐琬》《西厢记》《孔乙己》等剧目中的主人公，让越剧的表演和唱腔绽放出新的魅力，在新时期的越剧观众中拥有很强的号召力。

如果从历史的悠久与传统资源的丰富性角度看，黄梅戏在中国戏剧领域并不显突出。使黄梅戏得以命名的黄梅调，原以湖北黄梅县的采茶调为源。早年水荒频仍的黄梅县，每逢灾年，大批卖唱求乞的灾民流落到安庆，黄梅戏至今还留传有传统小戏《逃水荒》，唱的就是乾隆五十一年（1786）黄梅县大水灾的悲惨情景。主人公是一位年方二八的姑娘，她在戏中唱出她一家七口逃到外乡时的生活情景："老公公在外面测字看相，老婆婆挑牙虫苦度时光。我哥哥每日里道情来唱，我嫂嫂打花鼓带打连厢，我姐姐留人家去做针线，我妹妹在外面帮人家洗浆……"它清晰地记录下当年贫民凄惨的境遇，同时也让后人得窥黄梅调从湖北黄梅传到安徽安庆一带的传奇历程。

20世纪50年代以后，因为《天仙配》《女驸马》《牛郎织女》等多部经典剧目的广泛传播，黄梅戏迅速扩张了它的影响力，受到地域广阔的诸多观众喜爱。1998年韩再芬主演的黄梅戏新剧目《徽州女人》，为这个剧种增添了新的活力。《徽州女人》是一部形态特异的剧作，它以一位无名的徽州女人为主人公，表现了这位女性的生命与情

第六章
峰回路转：面向未来的中国戏剧

感历程。一座典型的徽州村落，一个15岁的姑娘怀着对美好生活的无限憧憬出嫁，丈夫却因拒绝父母的包办婚姻和向往新生活，在新婚之夜离家出走。长达35年的等待，她努力恪守妇道，在这个家里无尽地守望，等待成为这个女性生活的全部意义。她是可以有自己的新生活的，但是她选择了等待，而不是走出心中那个伦理的牢笼。35年后，丈夫还乡，但是他已经拥有新的家庭。她迷茫了，她想退却，但不知道是否有退路……

《徽州女人》通过一个刻意被抹去姓名的主人公，表现了她所成长的人文环境赋予她的生活方式，看起来像是对中国传统伦理道德的质疑，却又似从这个默默无闻的女性的角度出发，展现她对女性生命意义的思考与理解。《徽州女人》的独特性还在于，它的戏剧结构与舞台风貌完全打破了传统戏剧的场次安排，这里没有故事，只有心境的展示，韩再芬扮演的女主人公在舞台上的身段与造型，虽然大幅度地远离了黄梅戏的表演美学传统，却有另一种形态的感人魅力；而舞台上绚丽的色调与牧歌般的唯美风格，以及对安徽古民居的视觉特色的充分利用，使人物的命运与她生存的文化背景产生了天然的联系，并且充分融入了这个文化环境。由此，她的命运就超越了个人经历的层面，成为有关中国传统女性命运的隐喻。而从戏剧的角度，它清晰地表现出中国戏剧在舞台形态和表演等多方面努力与世界潮流接轨的强烈愿望。

中国传统戏剧有其特殊的、超写实的舞台表现手法，从延安时代起，这个表演体系就受到源于苏联的斯坦尼斯拉夫斯基表演体系的冲击，而在20世纪50年代之后，更因国际政治领域一边倒的政策，两种不同文化背景下形成的表演美学被分别贴上了"落后"与"进步"的标签。尽管在"文革"时期，斯坦尼斯拉夫斯基的"修正主义戏剧观"

受到措辞尖锐的批判，在官方最重要的《红旗》杂志上发表了由"上海革命大批判写作小组"署名的《评斯坦尼斯拉夫斯基"体系"》，然而从"样板戏"时代的创作理念看，对斯坦尼斯拉夫斯基表演美学的理解，仍然在戏剧表演领域占据主导地位。要求演员"深入生活""体验人物"，通过对戏剧人物所处情境的经验性的感受，让舞台表演更接近于"真实"的人生，这样的表演理论当然不是中国传统戏剧的，而是斯坦尼斯拉夫斯基式的。

因此，从20世纪50年代末到"文革"期间，戏剧界对于用斯坦尼斯拉夫斯基体系改造中国传统戏剧表演的政治压力虽有不间断的反抗和抵制，但是如果局限于"文革"这个特殊时期来看，在"现实主义创作方法"的大旗下，对斯坦尼斯拉夫斯基体系的批判实际上完全局限于政治领域，在戏剧表演艺术方面，斯坦尼斯拉夫斯基体系的垄断地位反而得到了重新确立。"文革"结束之后，戏剧表演手法方面政治化的影响逐渐消退，中国戏剧表演与斯坦尼斯拉夫斯基体系的关系，才有了继续讨论与反思的可能。如何在戏剧舞台上，尤其是在现实题材剧目创作与表演中让传统戏剧理念和手法重新获得其地位与价值，实为20世纪90年代戏剧界最重要的思考。以张庚为代表的一代戏曲理论家适时提出了戏曲现代戏应该走"戏曲化"道路的观念，它似乎是20世纪60年代中叶有关京剧现代戏"要姓京"的呼声的回响。从片面、机械地强调模拟日常生活的写实的"现实主义"表演，转而更尊重传统戏剧特有的表现技巧与表演语汇，发挥中国戏剧的技术特长，更借此解除对戏剧舞台上不同风格、不同流派的表演方法的政治化理解，是中国戏剧回归其本体的必要路径。

强调让古典戏剧美学精神向现实题材剧目创作与表演延伸，可以看成20世纪90年代出现的民族文化主体性回归思潮的有机组成部分。

第六章
峰回路转：面向未来的中国戏剧

在话剧界，更不用说在戏曲界，民族文化自觉意识的苏醒是20世纪末极为令人瞩目的现象。然而，现实题材剧目是否有可能真正与传统戏剧美学完美结合，始终存在相当大的理论争议，虽然20世纪大量现实题材剧目的创作与演出早就已经很好地解决了这个问题，只是由于"样板戏"时代偏离传统美学的表演理论妨碍了人们借鉴这些成功的经验。把戏曲表演归为传统戏与"样板戏"两端的认识，放大了现代戏创作与演出的困难。实践证明，高度依赖于传统技法、表演手法程式化的传统戏剧，并非只能演出古代题材，它具有很强的适应性。江苏京剧院的京剧新剧目《骆驼祥子》由陈霖苍、黄孝慈主演，陈霖苍扮演的祥子这一舞台形象，一直被认为是新时期以来现代题材新剧目表演领域的重要收获。就像尚长荣因为编排演出《曹操与杨修》而与上海京剧院合作一样，陈霖苍原在偏僻的宁夏京剧团，曾经因担任《夏王悲歌》的主演获得很高的评价，为了《骆驼祥子》，他转到江苏京剧院，和导演石玉昆等合作，经历数年推出的《骆驼祥子》取得相当大的成功，并且因此成为获得中国戏曲学会奖的又一部力作。

京剧《骆驼祥子》根据老舍写于20世纪30年代的同名小说改编，老舍的这部小说是中国现代文学史上最杰出的名著之一。有趣的是，像老舍那样一位杰出的剧作家，却似乎从未想过这部小说会有戏剧版。小说主人公是北京城里的洋车夫祥子和车行老板五大三粗、三十七八岁仍未出嫁的女儿虎妞，祥子是生活在社会底层备受压迫而最终沦落的典型，但是从20世纪50年代以后的艺术观念看，他既不觉醒更没有真正意义上的反抗，甚至是在用自己的堕落来反衬社会的黑暗，因此完全不能体现政治化的现代戏创作中需要体现的劳动阶级"本质"。《骆驼祥子》被改编成京剧上演，至少是现代戏题材与观念领域的重大突破，不过，它更重要的意义并不在此，而在主演陈霖苍为主人公的

表演设计的拉洋车时具有很强表现力的特殊身段。

祥子是一位洋车夫，他的生活与劳作离不开洋车。当编导和演员决定在舞台上直接表现祥子拉洋车的动作时，要克服多重困难。首先，当然是由于中国传统戏剧舞台上，从未有过与拉洋车相同或相近的动作，如何让祥子的舞台表达贴切地体现出其职业化的身份、行为与特点，同时又不流于对日常生活的简单模拟，是在舞台上表现祥子这一人物的难题之一。其次，更关键也更具艺术内涵的突破，是如何在祥子的舞台行动中激活京剧传统的表演技法，如何充分运用演员的技术积累，使舞台上的祥子有别于20世纪30年代北平大街上随处可见的洋车夫，让人物的舞台动作具有可供欣赏的艺术价值。只有如此，观众在剧场的注意力才不会仅仅集中在剧本及其所揭示的剧情、人物之上，而会切实地关注演员的表演，此时戏剧才具有它作为表演艺术的特定意义，表演本身才可能与剧情、人物一起，同时成为观众的欣赏对象。陈霖苍成功地实现了这一目标，让《骆驼祥子》成为20世纪末京剧表演艺术领域极具价值的成果。曾经成功地创造了《曹操与杨修》中曹操形象的著名京剧花脸表演艺术家尚长荣这样评价他的学生陈霖苍在该剧中的表演：

> 为了演活老舍先生笔下的洋车夫，霖苍大胆将洋车拉上京剧舞台，别出心裁地创造了精彩的"洋车舞"。他化用了架子花脸大量的传统技法，脚步、身段、造型都有京剧的程式，同时参考现代舞的特点，设计出多种多样的拉车舞姿，观赏性很强。这多种样式的舞姿又都和祥子各种境遇下的心情紧密联系在一起，于是，霖苍以他的舞蹈细致刻画了人物的精神状态。化出这些舞蹈也反映出霖苍对于《盗御马》《钟馗嫁妹》《醉打山门》

第六章
峰回路转:面向未来的中国戏剧

这些传统戏的理解,他相信花脸传统程式的巨大表现力,又有活用程式的本领,是他大获成功的重要原因。霖苍的表演很朴实,很自然,他避开了"样板戏"类型的"高大全"模式,演得人情味儿很足,采用花脸行当一些夸张幅度较大的动作也恰到好处,看着很舒服,这是很难得的。这出戏里他的唱念做舞都有出新,让人觉得花脸行当的路子可以越走越宽……在他的创造中,我感到最可贵的是,他没有哗众取宠之心,尊重京剧传统,他很踏实,能用朴素的感情对待艺术。[1]

众多评论家仅仅从直观的视觉效果盛赞陈霖苍扮演祥子的"洋车舞",如果能够如尚长荣这样,认识到他的舞台表演其意并不在于将拉洋车的行动转化为抽象的舞蹈,而在于从传统的花脸行当的表演语汇中寻找与创造出用京剧化方式表现剧情及人物的舞台手段,完成祥子这个新角色的舞台叙事,那将是对这部剧作更具戏剧意义的理解与评价。

天津京剧院的京剧新剧目《华子良》,同样是这一时期在戏曲舞台表现手法方面有新的成功探索的重要收获。在20世纪60年代,小说《红岩》就被数次改编成舞台剧,但是殊少成功之作。"文革"初期,江青要求北京京剧院再次改编该题材,她甚至指令剧组所有演职员都到小说所描写的重庆渣滓洞监狱里"体验生活",体现了江青以及那个时代对戏剧面对新题材时如何发展出新的舞台表现手段规律性的一种特殊理解。这种理解,当然是斯坦尼斯拉夫斯基式的。天津京剧院的《华子良》的创作与演出,并没有重复这样的道路,没有从要求演员"深入生活"方面寻找突破的方向,而恰恰相反,正如著名京剧演

[1] 尚长荣、王家熙、毛时安:《京剧〈骆驼祥子〉一席谈》,载《上海艺术家》1999年第2期。

299

员谭元寿在指导王平如何把握主人公华子良的表演时所说：

> 排演现代戏，或者新编古典戏都要注意，要在表现角色情感的同时发挥演员的创造能力，在唱、念、做、打的技艺方面进行充分展示。千万不要只在剧情介绍和所谓的人物情感上下功夫，给人话剧加唱的感觉，不要搞那么多灯光布景。灯光布景的缺失，往往正是我们演员展现技艺的最好机会。例如华子良"下山"一场，原来只是一个过场戏，谭元寿先生说，这正是表现华子良离开渣滓洞，呼吸到外面世界新鲜空气，感慨万千的时候，你挑着的扁担和筐子正好大做文章。当初旦行戏《阴阳河》就靠两只木桶创造了多么精彩的技艺表演，你这两只筐子为什么不利用起来呢？再说，华子良是一个"疯子"，而且是装疯，我们的京剧有多少表现疯癫的戏呀。例如梅兰芳先生的《宇宙锋》，尚小云先生的《失子惊疯》，荀慧生先生在《红楼二尤》表现尤二姐的逼疯，都是大做文章的机会。华子良是千方百计地表现自己的疯癫，你完全可以借此机会做出许多反常的举动来。[1]

谭元寿的启迪让王平找到了表演的新基点，他经过反复琢磨，精心设计了肩挑双筐"下山"一场中灵活而又丰富多彩的身段，与主人公的一段高拨子唱腔相结合，加上耍鞋的绝活，让这个似乎只是过场戏的段落成为该戏最精彩的亮点。《华子良》"下山"这一场的表演得到戏剧界极高的评价，并且被公认为突破"样板戏"的藩篱、以坚实的传统戏功底为基础所创作的一出好戏，是新时期现实题材京剧新剧目创

[1] 和宝堂、张斯琦：《谭派掌门谭元寿》，中国文史出版社，2014年，第283页。

第六章
峰回路转：面向未来的中国戏剧

作的典范之作。尽管只是一场戏的表演，却留下许多值得思考的问题。

　　江苏京剧院的《骆驼祥子》和天津京剧院的《华子良》都因其致力于用"戏曲化"的虚拟表演表现现实生活而受到好评。《华子良》"下山"的精彩，是由于人物行动经过了高度戏曲化的处理，化用大量传统技法为新剧目所用而博得好评，尽管精彩未能贯穿于整部作品；而《骆驼祥子》中的"洋车舞"超越了拉洋车这种具体的戏剧行动，成为一段极具观赏性的表演。这些基于传统技法的手段，足以令人联想起20世纪80年代以来各剧种的戏剧艺术家的共同追求。比如，余笑予为湖北省汉剧团导演的《弹吉他的姑娘》，就曾经有过一场"电话圆舞曲"的设计；20世纪90年代中期，余笑予为湖北京剧院导演《粗粗汉和靓靓女》时，更别出心裁地创造了一段"电脑踢踏舞"，把操作电脑和踢踏舞的节奏结合为一体，试图在舞台上为汉剧表现电脑时代的生活找到合适的手段。浙江小百花越剧团的主演茅威涛在她别具一格的《寒情》中，将传统戏剧中小生常用的扇子转化为主人公荆轲用以刺秦的利剑，通过适宜的道具延伸人物的身体表达，更易于发挥传统表演美学的特质，给予人物更强烈的动感。

　　诚然，这些新的舞台表现手段的开拓，在运用传统戏剧手段表现当代生活的剧作中还未形成完整的体系，在表演上拘泥于日常生活的行为方式的痕迹依稀可见，人们还不敢或不能突破"样板戏"的模式，将戏曲人物的行动充分戏剧化、舞台化，"话剧加唱"式的表演依然普遍存在。而真正民族化的现代戏曲新剧目，不仅需要创造出像陈霖苍在《骆驼祥子》和王平在《华子良》里创造的那些具体招式，更需要通过新剧目中大量的观众认可的新型戏剧人物的塑造，形成一系列新的戏曲程式与行当——行当的意义在于通过某一类型的戏剧人物，将一些零散的舞台表演手段凝聚成相对完整的系统，以这一系统化的形

体手段搬演戏剧人物。中国传统戏剧表演艺术发展的历史，就是行当生成与发展的历史。通过对戏剧人物的类型化处理，生成一系列为观众普遍接受的抽象与具象相结合的表现手法，包括手眼身法步在内的身段和造型，形成完整的表演语汇。没有新的行当，也就意味着现代戏表演方面的技术手段仍然是一盘散沙，没有系统化的舞台语言，没有表现语法，所以，它们在艺术上就必然是支离破碎的，难以形成一以贯之的表演美学。

这才是现代戏创作的困难所在。现代戏的创作并不是难在为内容不同的每部戏找到不同的新招式，而在于在表演上是否真有可能通过新的行当，建立既异于传统风格又具有内在完整性的新的美学。每个时代都会涌现出一些优秀的戏剧艺术家，几十年来现代戏的创作已经有了一定的积累，但是这种积累还远远不敷使用，离系统化的目标更为遥远；兼之在现代戏创作中，表演艺术家们经常被要求按照一种很狭隘的戏剧观念塑造人物形象，以各行各业的英雄模范为戏剧主人公，以行业而非人的情感、生活与命运为关注焦点，导致戏曲在努力表现现实社会中的戏剧人物及其行为的过程中缺乏足够的连贯性，对舞台表演手段的探索无法相互借鉴与继承，难以渐渐形成新的、系统的程式化表演手段以及新的行当，严重影响了现代戏创作的发展进程。

无论如何，我们都已经在20世纪末的许多新剧目创作中，看到用充分包含民族特点的表演手段将当下生活形式化的可能性。尤其是这种追求已经越来越普遍地成为当代戏剧艺术家的共识，在某种意义上，这是新时期中国戏剧摆脱"样板戏"模式的最内在的成果。

第六章
峰回路转：面向未来的中国戏剧

六 古典美学的重建

梨园戏《董生与李氏》表现了 20 世纪末中国戏剧的另一种重要取向。经历了一个世纪对传统文化的质疑与批判之后，20 世纪 90 年代末到 21 世纪初的中国戏剧界，中国的戏剧传统和文化传统的永恒价值逐渐获得更多正面的重新体认，《董生与李氏》就是这一重大转型的标志性作品；《董生与李氏》的编剧王仁杰在文化上的清醒和执着，更是保证这部剧作获得巨大艺术成就的关键。

梨园戏流行于福建、台湾的闽南方言区，代表剧目《朱文太平钱》《高文举》《陈三五娘》从宋元南戏一直延续至今，今演出本《陈三五娘》和明嘉靖四十五年（1566）的《荔镜记》刊本基本一致，可见其历史之悠久和传统保存之完好。梨园戏至今还遵循着宋元南戏的脚色行当体系和十分规范的表演程式，要求演员的表演必须符合"举手到目眉，分手到肚脐，拱手到下颏"等美学原则，古朴细腻，别具风格。音乐中保留了不少唐宋曲牌，所用的琵琶是横弹的南琶，与唐制相仿；二弦的形制，由晋代奚琴传来；所用的洞箫，就是唐代的尺八；打击乐以南鼓（压脚鼓）为主。在中国现有的剧种里，还没有发现哪个剧种如此完整地保存了明以前的演出形态。

《董生与李氏》用新的创作，让梨园戏重现中国戏剧之古风遗制，充满传统文人戏剧的情趣和韵致，赏心悦目。剧本改编自一部当代题材小说，但是作者最令人惊异的大胆处理，就是把这部现实题材小说的人物情节移置到古代生活的背景下，使之成为一部古意盎然的作品，从中完全看不出一点当代生活的痕迹。多数当代作家在处理古代题材时，或是有意或是出于无奈，其戏剧语言和人物行动难免会有与古代生活不相吻合的时代错位，然而王仁杰把当代题材移置到传统社会，

作品中的环境、人物、语言和故事情节全无当代社会的印记，真是非大手笔所不能为。《董生与李氏》把故事放在一个虚化了的背景下，富户彭员外奄奄一息之际，放心不下年轻美貌的李氏夫人，担心她青春难守，难免红杏出墙，于是将夫人托付给隔壁迂腐的塾师董四畏，请他代为监督。董每日窥探李氏行止，良辰美景之下，心旌动摇，且被李氏吸引，难以自持。既成好事，他们决然冲破彭员外阴魂的阻挠，终成美眷，理直气壮地找到了自己的幸福。编剧王仁杰深谙古诗文、古戏剧的表现手法，剧本人物、结构单纯简洁，文辞生动而又清新俊雅。更重要的是他拥有同时代剧作家中极难得的文化自觉，因此方能对传统戏剧的艺术魅力深信不疑，并且以他的才华展示了戏剧回归传统、返本开新的发展方向。《董生与李氏》里的主人公突破世俗道德教条的束缚的情感动力，源于传统文化熏染形成的迂阔纯真的性情，作者让董生和李氏从儒学本身找到了他们的行动依据；而泉州梨园戏剧团的导演苏彦硕和该剧的主演曾静萍、龚万里，更是将中国传统戏剧固有的典雅、精美发挥到极致。

《董生与李氏》提供了一个罕见的范例，充分体现出创作者们对于本土艺术的历史文化价值的充分尊重，在多样文化交流频繁、竞争激烈的背景下，创作者平和宁静的心境使其能够融本土化与现代性两方面的诉求为一体。梨园戏《董生与李氏》在中国当代的传统戏剧创作与表演两方面均可谓巅峰之作，足以代表当代戏剧创作与演出的最高水平。

福建向来是戏剧十分繁荣的省份，在"文革"之前，陈仁鉴根据莆仙戏传统剧目《施天文》改编的《团圆之后》就为福建戏剧界获得了很多称誉。1959年，《团圆之后》被选定进北京参加国庆10周年献礼演出，获得极高评价，并被拍成电影，然而陈仁鉴此时已经被划为

第六章
峰回路转：面向未来的中国戏剧

右派，剧本的署名只能改为"仙游县编剧小组"。改革开放之后，他与人合作，根据传统剧目《邹雷霆》整理改编的《春草闯堂》，又一次引起戏剧界的强烈关注。陈仁鉴一生坎坷，但是对戏剧痴心不改，在他的带动下，福建出现了一大批优秀的剧作家，他们组织了武夷剧社，相互切磋，相互砥砺，郑怀兴、周长赋、王仁杰等剧作家的作品，在全国都颇具影响力。

梨园戏《董生与李氏》最初发表在1994年的《剧本》杂志，在此之前，王仁杰已经因其《节妇吟》受到戏剧界的关注，这也是一部关注古代女性命运的作品，加上他的另一部剧作《皂隶与女贼》，其独特的艺术风格与深厚的古典文学修养，越来越为人们所认知，而《董生与李氏》更是其巅峰之作。这部既充分展现了古典文学与梨园戏的独特表演风貌，又感人至深的优秀剧目，堪称新时期以来新剧目创作中最具成就的新经典。在现实题材作品受到特殊鼓励的年代，王仁杰没有被浮浅的流俗误导，他认识到像梨园戏这样深具古典韵味的剧种，剧目题材与风格只有切合其表演传统，才能充分展现其艺术感染力。因此他把这部现实题材小说转换成表现一对文人与怨妇身心相吸的情爱故事，为演员的表演才华提供了巨大的展现空间。

在王仁杰的剧本里，作者非常巧妙且新颖地让"引诱"与"抗拒"这两种力量的相互作用推动着戏剧的进程。而且，在这些剧本中最令人感兴趣的是女性将身体的主动权把握在自己手上的意识。《节妇吟》从第一出到第三出，作者浓墨重彩地描写了女主人公颜氏从对沈蓉流水有意直到自荐枕席的心理过程，尤其是沈蓉面对几乎无法抗拒的诱惑时的踌躇与彷徨。《董生与李氏》第三出《登墙夜窥》中，李氏非常明确地向董生发出求欢的信号，到第四出她的进取简直达到咄咄逼人的程度。《皂隶与女贼》的第三出《三不可》，女贼对皂

隶的主动挑逗更是明确无疑的露骨引诱。在这几部戏里，王仁杰都通过男性被诱惑所吸引与对诱惑的抗拒这两股相反的力量，将剧情向前推进，因此，他的作品没有复杂的故事，却依然一波三折，有很强的戏剧效果，并且常有令人捧腹的谐趣。

在新时期涌现的剧作家群体中，王仁杰最初并不引人注目，他的作品与同时代其他剧作家相比，似乎思想上的冲击力并不那么大，作品的语言也鲜有对社会政治尖锐和犀利的直接批判。他的作品偏重于营造和表现两性之间情欲与道德之间的紧张感，在这样的题材表现中，并不容易剥离出宏大的主题。就在他的前辈们激烈声言要运用戏剧的武器"反封建"时，他的作品却静悄悄地从那个充满火药味的前线后撤。在他的作品里，尤其是《董生与李氏》中，传统的伦常道德固然体现出反人道的残忍，然而主人公用以突破这种传统伦理枷锁束缚的手段，依旧是传统文化，因此与一般意义上的"反封建"相距甚远。戏剧的冲突完全内化为人物心理世界之复杂性，不再是代表了某种思想、某种观念的人和代表了另一种与之相对立的思想和观念的人之间的冲突，冲突源于每个人的生活经验和文化沉淀，源于每个人自幼接受的教育，而所有解决冲突的途径，都从最根本的人性中去寻找，让人性的力量自由生长，这就是王仁杰的剧作的要义。从旨趣上看，王仁杰的《节妇吟》和《董生与李氏》，都与陈仁鉴的《团圆之后》有着高度相似之处，然而题材与主旨的接近，并不妨碍剧作家写出完全不同的优秀作品。更何况王仁杰的冷隽，使他的作品在极其严肃的悲剧性冲突中，经常显出几丝幽默。他在戏剧创作领域所获得的成就，实远远超出同侪。

王仁杰的创作很少受即时的政治风潮或社会好恶的左右，在他的作品里几乎看不到同时代的剧作家们很难避免的政治话语。当戏剧逐渐从政治和现实关怀的重压下挣扎出一片自己的天地时，人们

第六章
峰回路转：面向未来的中国戏剧

就有可能更超然地去追求戏剧自身的魅力。其实，王仁杰并不是没有社会关切，他只是通过对男欢女爱的飘逸的叙述，把对现实的强烈关注融入对传统的情感依恋中，初看似乎还有些散漫不经。所以他的创作很少一出现就引起轰动效应，甚至要经过很多年，人们才发现其价值。

《董生与李氏》发表后，泉州梨园戏剧团将它搬上舞台，舞台上的精彩呈现，让该剧真正绽放出夺目的光彩。王仁杰的剧本在语言和人物塑造等方面的魅力，非通过梨园戏优秀演员的表演不能充分展现，而编导和演员都能够充分认识到努力保持本剧种的特色与优势的意义，才是它最终得到越来越多的戏剧界人士和观众认可的原因。在戏剧市场还很不景气，包括梨园戏在内的诸多剧种都前途未卜之际，多有学者为戏剧走出困境支招，认为戏剧的危机是为传统所累，不同剧种相互借鉴才是灵丹妙药，甚至把方言在传播上的局限性，看成各地方剧种的危机根源，各种似是而非之论，不一而足。然而，从《董生与李氏》到更多优秀剧目，都证明各剧种在长期历史进程中形成的特殊表演手段是其生存与发展的基础，语言声调更是地方剧种音乐表现的灵魂，丧失了特有的形体与语言、音乐的表达，地方剧种特有的艺术感染力也就不复存在，这才是地方剧种走向衰亡的根本原因。而梨园戏正由于一直坚持着舞台表演的完整性，坚守闽南方言的纯正性，确保了剧种、剧目与演出的特殊魅力，才有它的成功。任何一个戏曲剧种都要守其根本，丢弃了根本，它的存在就无从依附，更遑论发展。《董生与李氏》所取得的成就，就是这种文化自信最具象的体现，而中国戏剧正因拥有悠久的传统而不堕其价值，各种传统艺术样式虽然历经劫难，终究难掩其光辉。

梨园戏《董生与李氏》逐渐在戏剧界和观众中获得越来越多的肯

定,主演曾静萍的魅力也越来越被人们所认知。她的经历,颇有些类似江苏省昆剧团的优秀表演艺术家张继青在20世纪80年代受到的关注。1983年张继青精湛的表演才华和对昆曲传统剧目的出色演绎,为那个时代的戏剧理论界提供了重新认识戏剧传统之价值的机遇,曾静萍同样因她对有悠久历史的梨园戏表演美学的全面继承,成为这个时代古典戏剧的化身,并且让戏剧界看到,一个地处偏僻的小剧种如何以他们对传统的坚守与完整继承,创造出足以代表这个时代的戏剧艺术杰作。而且,并非完全巧合的是,她们都置身于喧嚣的时代潮流之外,处江湖之远,因而能够潜心于对传统表演技术的传承。古典戏剧的表演需要反复训练、长期积累,尤须陶养性情,它与各地政府急于创作新剧目的冲动,简直如同南辕北辙。

如果说《董生与李氏》代表了中国戏剧的古典美学原则的重建,那么,古老而典雅的昆曲界,更是这一重建进程的重镇。

20世纪末,对昆曲传统表演艺术的继承,再一次成为社会关注的焦点。2000年3月,文化部与江苏省政府、苏州市政府在苏州联合举办了首届中国昆剧艺术节暨昆剧优秀古典名剧展演活动,近一个世纪以来昆曲传统的命运,在这次昆剧节中得到展现。1956年昆曲《十五贯》的演出,令这个在清末就已趋于衰微的剧种得以继续生存,它的发展状况始终是中国古典戏剧盛衰的重要标志。20世纪最后的十多年里,海内外的文人与艺术家对昆曲传统的珍惜,再度转化为继承昆曲经典的实际努力。但是这种努力要化为昆曲表演的实绩,却需要有一批掌握了深厚的昆曲表演基本功的艺术家,才能将纸上的剧本化为舞台上的表演。20世纪50年代初俞振飞在主持上海戏曲学校时招收培养的昆曲演员,在此时已经成为一代名家,这个以蔡正仁为代表的群体,与此后一个时期内浙江、江苏和北京各地陆续培养的优秀昆剧演

第六章
峰回路转：面向未来的中国戏剧

员，一起支撑起新时期昆曲的大厦。

进入21世纪以来，受联合国教科文组织在世界范围内遴选非物质文化遗产代表作的影响，中国有数以百计的传统剧种，得到中央和地方政府的特殊保护和支持。在此之前的一个多世纪里，受强势的西方文化价值观念的支配，中国戏剧在整体上走上了一条有意无意地按照西方引进的戏剧观念改造东方艺术传统的道路，这种趋势在进入21世纪之后，出现了明显的变化。中国戏剧一方面在更充分地融入世界，同时也在更理性地回归传统。

中国戏剧面向世界的姿态多种多样，然而在这个多元文化时代，只有保持自己的文化主体性，才能有意义地融入世界。因此，对自身艺术传统的敬畏，应该是一种最基本的文化态度。

中国戏剧界正在更认真努力地从事民族文化的传承实践。每个时代都可能有新的经典杰作涌现，通过这些优秀剧作及其在舞台上的精美呈现，中国戏剧将在世界范围内拥有更多的观众和爱好者，也会得到更多的尊重。

后 记

本书是供高等院校戏剧影视专业学生用的教材，包含了中国戏剧的完整历史，其时间跨度从先秦时代直到20世纪末。

本书所说的"中国戏剧"，是指在中国这个文化圈里出现的戏剧现象。当然，它还不能包含这个区域中所有重要的戏剧活动，一方面是由于这个文化圈是以汉民族为主体的，因此这里所说的"戏剧"主要是汉民族的戏剧；另一方面，从宋元以来，中国出现了成熟的戏剧形态——戏曲，它代表了中国戏剧的最高成就，因此这部戏剧史主要是戏曲的历史。戏曲诞生之前的大量戏剧活动，以及20世纪进入中国的话剧，都可以而且应该包容到这部中国戏剧史之中，都在中国戏剧史上有其一席之地，然而毕竟无论是其作品还是演出，及其艺术成就和文化影响，都远远不足以与戏曲相比，因此在这部戏剧史中它们只能居于次要的地位。所以，理所当然地，这部书中最核心的部分，就是戏曲诞生以来的发展历程。我相信这样写中国戏剧史，更符合历史的事实。

戏剧在本质上包含两大部分：一是剧本，一是表演。因此，一部戏剧史不能只限于戏剧文学史，它同时还应该有舞台呈现的角度和视野；戏剧史不能只告诉我们历史上文人们写了哪些优秀的剧本，同时还应该告诉我们，哪些戏在舞台上最受欢迎，因而成为经典。在中国戏剧的发展历程中，后一方面的角度和视野尤其不可或缺，因为明代

后记

以后的中国戏剧,尤其是各地方剧种中,那些最为脍炙人口的杰作,有相当部分并非文人的创作,或者说,并不是文人创作的剧本的直接演绎,其中,表演艺术家在舞台演出过程中,对那些由文人创作的剧本或并非文人书写而是民间流传的故事,做了非常多且非常关键的加工改造,才使之在亿万观众的文化娱乐和精神追求中留下了深刻印记。因此,在中国戏剧的历史进程中,剧本创作与舞台表演两相映照、互相影响,共同创造了中国戏剧的辉煌。

在悠久绵长的中国戏剧历史上,诸多经典剧目都是在表演的进程中发展成熟起来的,不可避免地存在供案头阅读的剧本与演出本之间的差异。同样的故事、同样的剧目,不同剧种和不同演员的演出,经常会有或大或小的版本上的出入。所以本书在引用剧本时,经常难以抉择,不仅仅是版本选择的困难、案头本与场上本的难以取舍,而且同一剧本在不同年代有无数版本,实难以轻率地区分其优劣。即以书中所引剧本为例,也未必敢说都选得最佳。多数场合,我在引用剧本时,所选的是较通行的剧本,大致如下:

《永乐大典戏文三种校注》,钱南扬校注,中华书局,1979年出版;

《宋元戏文辑佚》,钱南扬辑佚,中华书局,2009年出版;

《元曲选》,臧晋叔编,中华书局,1958年出版;

《六十种曲》,毛晋编,中华书局,1958年出版;

《缀白裘》,钱德苍编撰,汪协如校注,中华书局,2005年出版。

至于那些近现代剧目,所选版本实难——遍举,多以20世纪50年代中国戏曲研究院的整理本为依据,有时也选择艺人的演出本。重要的是,我们阅读这些剧中的唱词念白时,心中需要存有宽容之心,理解舞台上实际呈现的文本千变万化,即使是家喻户晓的经典剧作,同样有诸多存在与表达的可能性,不宜胶柱鼓瑟,以刻舟求剑之心对

311

待它们。

希望这部书能够帮助大家更全面地理解中国戏剧的历史与现状，至于它能够以这样的方式呈现在读者面前，应该感谢北京大学出版社，尤其是责任编辑谭艳，几年来，为了催促我早日完成本书，她付出了很多精力，编辑过程中的细致与负责更让我感动，衷心感谢她的充分信任和辛勤劳动。

感谢所有读者，希望经常可以听到大家的意见，并且给我机会，不断修订本书，使之越来越臻完善。

<div style="text-align: right;">
傅谨

2014 年 5 月
</div>

修订手记：

这本小书出版后数年，不少同行为它撰写书评，既有肯定，也不乏批评和讨论。更让我感动的是继我的《20 世纪中国戏剧史》之后，国家社科基金的"中华学术外译项目"几度通过了这部小书的多种语言的外译评审，让它有机会成为中国当代学术走向世界的先导。

感谢北京大学出版社和谭艳编辑，让我有机会为它再做修订，尽管此次修订也只能做一些零星的文字上的调整，在整体上还很难有大的提升。再次表达我对所有读者的感激之情，读者的喜爱是我继续努力最大的动力。

教学课件申请

<div style="text-align: right;">
傅谨

2022 年 1 月
</div>